设计形态学
研究与应用

（第二版）

THE RESEARCH & APPLICATION OF DESIGN MORPHOLOGY

(SECOND EDITION)

邱松 等 著

清华大学出版社

北京

图书在版编目（CIP）数据

设计形态学研究与应用 : 第二版 / 邱松等著. —北京 : 清华大学出版社, 2023.11
ISBN 978-7-302-64673-0

Ⅰ. ①设… Ⅱ. ①邱… Ⅲ. ①造型设计—美术理论 Ⅳ. ①J06

中国国家版本馆CIP数据核字（2023）第181691号

责任编辑：王　琳
责任校对：王凤芝
装帧设计：傅瑞学
责任印制：杨　艳

出版发行：清华大学出版社
　　　　　网　　　址：https://www.tup.com.cn，https://www.wqxuetang.com
　　　　　地　　　址：北京清华大学学研大厦 A 座　　　邮　　编：100084
　　　　　社 总 机：010-83470000　　　　　　　　　邮　　购：010-62786544
　　　　　投稿与读者服务：010-62776969, c-service@tup.tsinghua.edu.cn
　　　　　质量反馈：010-62772015, zhiliang@tup.tsinghua.edu.cn
印 装 者：小森印刷（北京）有限公司
经　　销：全国新华书店
开　　本：185mm×260mm　　印　张：17.25　　字　数：425 千字
版　　次：2023年12月第1版　　　　　　印　次：2023年12月第1次印刷
定　　价：128.00 元

产品编号：101934-01

国家社会科学基金重大项目（项目号：17ZDA019）
"设计形态学研究"课题组

项目首席专家

邱　松

子项目负责人

蔡　军、高炳学、吴诗中、刘　新、孙晓丹

本书参与人员

曾绍庭、崔　强、刘晨阳、徐薇子、岳　菲、杨　柳、陈醒诺、白　莹
康鹏飞、韩亚成、张　慧、王玉凤、汪魏熠、于哲凡、陶玉东、张瑞昌
牛志明、满开策、姜婧菁、袁　潮、郭　坤、马一文

本书专家顾问

闫建斌、刘奋荣、殷雅俊、范明华、岳　骞、刘　嘉、唐林涛、田文苗

前言

设计的历史可追溯到距今 260 万年的石器时代，其悠久程度远超人类文明史和科技发展史。设计的核心是为人类服务，从最初只为解决人们生活中遇到的困难和需求，逐渐扩大到如何协调人与物（造物）、人与人（社会）、人与环境（生态）的关系，乃至人与未来（趋势）的关系……由于涉及的问题越来越复杂，需要的知识也越来越广阔，于是设计的重心便逐渐从"创新"转向于"整合"，并最终融合为"协同创新"。而设计研究工作的重心也从专注于"技"（解决实际问题的能力）的巧思与善用，逐渐上升至"道"（指导实践的理论与方法）的研修与运筹。尽管矗立于艺术与科学之间，但设计并未因此而尴尬，相反在两者间游刃有余，令人甚感庆幸。因为，设计既可借助艺术的感知和灵性去化解人文认知上的冲突；也能依托科学的思维与逻辑去攻克复杂事物中的难题，而这恰恰是其他学科较难平衡的。至于与其他学科的交叉与融合，设计则更具有优势。实际上，它能与绝大多数学科建立起联系，并通过交叉融合实现以共同目标为导向的协同创新。

事实上，"设计形态学"正是基于这一背景应运而生。设计的载体是"造型"，造型的核心是"形态"，而形态的"本源"便是设计形态学研究的关键内容。由设计形态学主导的设计思维与方法，不仅延续了设计学的根脉，而且融合了科学与工程思维方法的精髓，并与传统设计形成了完美互补。此外，它还为协同创新设计提供了理论依据，极大地拓展了创新思维。而理论体系与思维方法的创建，又为设计形态学的建设奠定了基础，开了先河。设计形态学的研究成果不仅给设计带来了灵感和源泉，更为原型创新带来了突破与提升，同时，也为基于未来的协同创新设计构建了学术研究平台，并为学科之间的交叉融合开辟了途径、树立了典范。本书精选了 18 个"设计形态学"典型案例，系统且深入浅出地阐述了设计形态学的形态研究方法和协同创新过程。通过理论与实践的探索，研究与应用的结合，力求让读者能够完整、全面地了解"设计形态学"研究与创新的思维、方法、流程和模式，并针对其学术价值、意义进行客观研判。当然，也希望本书能为广大读者的研究与创新带来帮助和提升，并期待大家也能参与其中，携手共建"设计形态学"这门新学科。

本研究课题非常荣幸获得了国家社科基金重大项目（项目号：17ZDA019）的鼎力资助，确保了项目的顺利进行，借此深表谢意！同时，也非常感谢众多专家的参与指导，以及课题组成员不畏艰辛、齐心协力完成了这一艰巨且意义非凡的学科建设项目。尽管本书仍可能存在不完善之处，但我们终于实现了突破，让设计形态学有了清晰的学科雏形，并开始逐渐崭露头角！

（项目首席专家）

2022 年 12 月 12 日于清华园

目录

第 1 部分
概述

伴随科技的快速发展和社会的不断进步，"设计学"的内涵和外延也在悄然发生变化。作为设计基础研究学科，"设计形态学"理应与时俱进，与设计学保持同步发展，共同迎接未来新的挑战。在客观世界中，知识的总量是固定的（人类探明、了解的知识只是很小一部分），不同学科都会根据自身需求去圈定相应的知识领域，确定其学科范围。然而，在当今创新意识的驱动下，众多学科都在不断调整、拓展，并相互融合，学科边界已逐渐变得模糊。因此，针对设计形态学这一新学科，确立其核心理念和发展目标，建构完整、科

学的理论体系和方法论就变得至关重要了。

巧合的是，"形态"不仅是设计形态学研究的主体，同时也是其他学科的重要研究对象。据统计，约60%～70%的学科或专业研究都与形态相关。这也意味着，设计形态学只需通过"形态"这一学科的"交叉点"，就能顺利地与大多数学科进行交叉、对接，从而实现跨学科研究与知识融合。毫无疑问，这对设计形态学来说非常有利，但也促使该学科必须尽快确立其研究核心与边界。那么，设计形态学的研究内容、核心理念和最终目标是什么呢？如图1-1所示。

图1-1　设计形态学的研究内容与目标

1.1　设计形态学的定义与研究范围

设计形态学是专门针对设计领域"形态学"研究的学科，其内容主要是围绕形态的"现象—规律—原理"进行的实验性研究（探索与实证），涉及的范围既包含形态固有的功能、原理、结构、材料及工艺等"科学知识"，也囊括形态承载的视觉、知觉、心理、情感、习俗等"人文知识"。它以形态研究为基础，通过"造型"这一载体将诸多相关知识整合起来，运用"设计思维与方法"系统、科学地进行形态研究、创新与应用。设计

形态学也是"设计学"重要的学术研究平台，它不仅关注以"造型"为核心的设计基础研究，也十分重视基于造型研究成果上的设计应用研究，如图1-2所示。此外，设计形态学还十分注重造型的过程研究，强调在过程中认识和理解材料、结构及工艺对造型的影响和制约，系统学习和掌握相关的理论知识和技能，并将"设计思维与方法"贯穿于整个研究过程中。通过该过程的研究与实践，既是对设计方法的灵活运用和检验，也是对生产方式的深入理解和认识，如图1-3所示。基于思维与实践并行的"设计形态学"研究，不仅有

利于设计学理论研究水平的提升，更能为设计者提供源源不断的创新源泉，并为原创设计奠定坚实的基础。

通过十多年的探索、研究和反复验证，课题组在设计形态学的研究过程中，逐渐形成了自己独特的思维方法和研究模式，并系统地总结出了适宜设计形态学研究与应用的"方法论"。该方法论与传统的设计方法论有较大差异，它不是从目标用户的"需求"或"问题"着手的，而是始于典型对象（原形态）的探索研究。通过对"原形态"的探索、求证，发现其内在规律，再经过反思、印证揭示其形态的"本源"。这一研究过程与理工科的研究模式十分相似，它既是设计形态学研究的归纳过程，也是产生研究成果的重要环节，课题组把它称为"设计研究过程"，如图1-4所示。

接下来，在"形态本源"（研究成果）的基础上经过启发和引导，进行设计的发散、衍生、优化和评估（创意和发展），最终提供出能够很好地服务于人类的原创设计（新形态），而这一过程则是理工科不太熟悉的，它是设计形态学研究的演绎过程，称为"设计创新过程"，如图1-5所示。该设计创新模式与传统设计创新模式的不同之处在于：设计形态学所倡导的设计创新依托的是其"研究成果"（形态原理、本源），进而通过联想与创新来找到最佳的"设计机会"并予以应用，而传统设计创新则是依托用户调研所获得的"信息和数据"，然后有针对性地进行设计创新，服务于用户。这两种设计创新模式不是对立关系，而是互补关系。因此，设计形态学研究与应用的"方法论"由两部分构成：设计研究过程和设计应用过程，两者缺一不可。

图1-2 设计形态学研究方法

图1-3 设计形态学研究体系

图1-4 设计研究过程（归纳过程）

图1-5 设计创新过程（演绎过程）

近年来，课题组围绕"设计形态学"展开了多种形式的学术研究和教学实践，并取得了可喜的研究成果，有力地促进了设计形态学的建设与发展。尽管设计形态学还未形成完善的理论体系，研究内容和范围仍在探索之中，但基于对国际设计研究前沿成果的了解，以及设计同行和其他学科专家对该研究方向的肯定和期望，相信设计形态学会成为设计学与多学科交叉的重要研究方向。在设计形态学的引领下，研究工作的重心开始由"已知形态"的研究逐渐转向"未知形态"的探索，设计应用也由关注"当下设计"转向聚焦"未来设计"。令人欣慰的是，在大家的共同努力下，已完成了众多具有前瞻性的设计课题，并屡屡获奖。特别是根据当今的科技发展趋势，在"第一自然"（以自然形态为核心）和"第二自然"（以人造形态为核心）的基础上，课题组创新性提出了以"智慧形态"为核心的"第三自然"概念，并得到了国内外专家和学者的认同。"第三自然"不仅为"设计形态学"勾画出了未来的研究领域，还为其梳理出了未来的发展方向。

1.2　设计形态学与"第一自然"

"第一自然"是指人们非常熟悉，但未被人类改造的天然生态系统，俗称大自然。该系统以"自然形态"为主体，借助其内在的生态、生命规律，周而复始地运行、调配和繁衍生息。"自然形态"不仅种类繁多，而且构成十分复杂。为了便于研究，通常会把它分为两类：有生命自然形态（生物形态）和无生命自然形态（非生物形态）。不管哪种形态，即使外部的影响再大，它们仍会严格遵循其内在的生命规律去生长、演化。正如老子在《道德经》中所言："有物混成，先天地生。寂兮寥兮，独立而不改，周行而不殆，可以为天下母。"①

"生物形态"是最亲近人类的形态，更是人类的朋友。生物形态都有自己固有的形态特征，并按照既有的生长规律繁衍、生长和消亡。一般认为：生物的"形态"是与它们的习性和生长环境密切相关的，并在进化过程中不断完善。然而，《未来简史》作者尤瓦尔·赫拉利却提出了完全不同的观点，他认为"生物都是算法，生命则是进行数据处理"。②此观点也得到了生命科学专家的肯定，并给予了实例佐证。因此，生物形态之所以能呈现千姿百态的形态特征，其背后的原因（本质规律）非常值得研究。几年来，课题组针对动植物进行了多项课题研究，通过与其他学科的交叉与合作，取得了令人鼓舞的成果。

与生物形态相对应的是"非生物形态"，尽管它不像生物形态那样有确定的寿命和不断生长、变化的姿态，但其存在形式也同样千变万化、多姿多彩，且在一定条件下还能相互转化。实际上，人们所见的高山大海、沙漠平川并不是一成不变的，皆会随着地球运转和地壳运动，以及日照风雨的侵蚀，随时发生变化。这些数量众多、形态各异的非生物形态是以十多种（已探明）不同"物态"（物质聚集状态）存在的。通常条件下，物质可呈现固态、液态、气态、非晶态、液晶态5类状态；特殊条件下，还可观察到等离子态、超离子态、超固态、中子态、超流态、超导态、凝聚态、辐射场态、量子场态、暗物质态等状态。这些非常态物质并非只呈现在实验室里，其实它们早已广泛地存在于宇宙中。当然，非生物形态也有其"生存之道"，甚至有科学家认为"非生物"也具有生命特征，只是其生命运动的速度非常缓慢，以致难以被人类察觉。

那么，如何能将非生物形态的"生存之道"揭示出来，为人类造福呢？在这方面课题组也做了很多探索，并取得了一些成绩。由于条件所限，人类对"自然形态"的认知只是极小的一部分，而绝大

① 庄周、李耳. 老子·庄子 [M]. 北京：北京出版社，2006:56.
② 赫拉利. 未来简史 [M]. 北京：中信出版集团，2016:361.

多数仍未被发现、了解。宇宙中的自然形态可谓浩如烟海，因此，人类的科学探索之路还十分漫长，设计形态学研究也任重而道远。

1.3 设计形态学与"第二自然"

人类之所以能从众多生物中脱颖而出，是因为拥有其他生物所欠缺的优秀品质——创造才能。人类并不甘于只顺应大自然，听天由命，而是在探索和研究"自然形态"的同时，不断模仿和创造与大自然不同的"人造形态"。这些人造形态有的是借助生物材料制作的，有的则是采用全新人造材料制造的，甚至还有用多种混合材料制造而成的……数量庞大的人造形态逐渐构成了一个新的"生态系统"（类生态系统）——第二自然，它为人类的生存和发展作出了巨大贡献。

"第二自然"的主角转换成了"人造形态"，它的上位历经了模仿自然、消化吸收、创新发展等阶段。人类从诞生伊始就学会了创造"人造形态"，该过程不仅从未间断过，而且还在加速发展。"人造形态"的创新与发展得益于科技、设计创新。"设计创新"的历史几乎与人类发展的历史同步，因为"设计创新"是为了解决人类生活中遇到的各种问题和需求，从考古发掘人类早期使用的石器、陶器、工具、洞穴等就足以证明。尽管人类早在250万年前就学会了制作石器，但"科技创新"的开启却十分滞后，而且其发展历史也较为短暂。然而，从当今社会发展的趋势来看，科技创新却对人类社会发展起到了巨大作用，特别是在当今人工智能、量子工程和生物工程等先进技术激励下，人造形态不管是在数量上还是品质上均达到了空前的高度。事虽如此，但更理想的方式是将"设计创新"与"科技创新"整合为一体，形成更强大、更紧密的"协同创新"。

从"第一自然"过渡到"第二自然"的进程中，人类历经了两次重大变革：一次是发生在大约12000年前的"农业革命"，另一次是发生在距今200多年前的"工业革命"。经过两次产业革命后，特别是工业革命后，人造形态如雨后春笋般数量激增。人造形态也是设计形态学的重要研究和学习对象。通过研究发现，人造形态不仅帮助人类解决基本的生存问题，改善和提升人类有限的能力，实现健康长寿，同时还促进人类进行社会交往和有序地管理社会，并且引导人类探索未知世界。由此可见，人造形态几乎涵盖了人类生活的各个方面，目的就是服务人类。这里需要注意："自然形态"和"人造形态"虽然分属第一、第二自然，但又从属同一个空间（限于地球及周边）。一方面，人类的需求欲望与日俱增；另一方面，自然生态需要平衡发展，因此，两者将不可避免地产生激烈冲突。我国古代智者很早就发现了这一严峻问题，并非常智慧地提出了"天人合一"的哲学思想，这无疑为人造形态的发展指明了正确方向。近年来，课题组的许多研究已开始关注"第一自然"与"第二自然"的和谐发展，如沙漠人居改造、海洋生态建设、都市空气净化、清洁能源回收等。在该理念的引导下，研究课题不仅取得了良好的社会效果，还获得了专家们的好评，设计作品也频频获奖。

研究"人造形态"不同于"自然形态"，其重点应该放在创造者的构思和理念上，否则，研究工作只能停留于事物表面，而不能抓住其实质。针对第一、第二自然的研究，如同设计形态学的两条腿，不仅需要彼此借鉴、学习，更需要相互协调、促进。虽然"第一自然"中还有数量庞大的自然形态未被发掘，但由于人类科技的快速发展，"第二自然"中的人造形态正如火山喷涌，势不可挡。

1.4 设计形态学与"第三自然"

当 AlphaGo 相继战胜世界顶尖围棋高手李世石、柯洁，并一举击败5名为柯洁"复仇"的九段国手，世人受到了巨大的震撼并思考：人工智能（AI）是否将会全面超越人类，并导致人类大量失业？此外，据科学家推测，尽管人类能看到数

量非常庞大的物质（可视形态），但这只是整个宇宙世界的5%，而绝大多数物质在常规条件下无法或难以看到（非可视形态），如红外线和紫外线、暗物质和暗能量、宇宙黑洞等，这似乎又颠覆了人类的基本认知——原来世界上还有那么多未知的东西。凯文·凯利在其热销的著作《失控》中明确提出了人造物与自然生命的两种趋势：一是人造物越来越像生命体；二是生命变得越来越工程化。[①] 这是关于第一、第二自然的未来发展趋势的观点：其主体将会由"已知形态"向"未知形态"转变。那什么是"未知形态"呢？目前还难以界定，大概是基于先进科技创造的新形态，以及原本存在但未探明的形态，这里暂把它们统称为"智慧形态"。这样一来，由"智慧形态"构筑的、新的生态系统便逐渐浮出了水面——第三自然。

"第三自然"不同于第一、第二自然，其主体"智慧形态"可能都是大家感到陌生和未知的形态，然而，它们却是"设计形态学"未来研究的主要对象。作为设计研究人员，工作重点不应只停留于"已知形态"的研究与应用，更应关注"未知形态"的探索与创新。因此，未来的研究方向必将聚焦"智慧形态"。"智慧形态"大体分为两类：一类是已经存在于"第一自然"中但人们并不了解的形态，如暗物质、暗能量等；另一类则是源于"第二自然"，借助人工智能、生物工程、量子工程等先进技术创造的新形态，如新的物种、量子产品等。

也许有人认为，人类对"第一自然"已经非常熟悉了。其实不然，从宏观看，面对茫茫的宇宙，人类的足迹才刚刚涉足月球，更别奢谈冲出太阳系，拥抱大宇宙了。宇宙中的物质形态和存在形式可能是人类难以想象的，如：黑洞可轻易改变光的方向（2017年天文学家通过国际大合作，联合全球8台射电望远镜成功拍摄到的首张黑洞照片就是例证）；中子星的密度可达到10^9 t/cm^3；超高温等离子云气包裹着星球表面；暗物质、暗能量到处充斥……更不可思议的是，如此庞大的宇宙，却能以非常复杂、高效而有序的系统运转着，仿佛有双隐形的巨手在操控这一切。不仅如此，科学家还发现，宇宙并非处于相对静止状态，而是在加速膨胀。那么，让宇宙产生加速运动的动能从何而来呢?这也匪夷所思。即使把视野缩小到地球范围，人类认知的事物仍然十分有限，如海洋深处、地球内部，甚至物质最小的组成单位和形态都还知之甚少。人们至今还未找到确凿的证据，并用科学的逻辑来解释宇宙、地球、生物和人类的起源，况且它们还在不断地发展、变异和进化着。将来的"智慧形态"可能与现在的"自然形态""人造形态"差异极大，因此，在研究"第三自然"时，需要用发展的眼光去看待事物和问题。

有当代"钢铁侠"之称的特斯拉总裁埃隆·马斯克（Elon Reeve Musk），曾与"互联网少帅"META创始人马克·扎克伯格（Mark Elliot Zuckerber）针对AI隔空打起了"嘴仗"，从而拉开了AI"末日论"与"光明论"的争论序幕。尤瓦尔·赫拉利也在《未来简史》中曾预言："智能正在与意识脱钩，无意识但具备高智能的算法将会比我们更了解我们自己。"[②] 他还认为，"正如第一次工业革命使得城市无产阶级出现，人工智能的出现会出现一个新的阶层，即无用阶层……随着AI变得越来越好，AI有可能会把人从就业市场中挤出去，对于整个社会的经济和政治都产生革命性的影响"。此外，"生命科学"的发展也十分迅猛，当科学家解开基因的奥秘后，基因克隆、重组、编程等将不再是天方夜谭，而新物种、新形态的诞生也不会遥遥无期。其实，"形态学"一词是源于生物学的，而生物学也是与"设计形态学"联系最为紧密的学科之一。有生物专家认为：现代"生物学"的工作几乎都是基于"形态

① 凯利. 失控 [M]. 北京：新星出版社，2010:5.
② 赫拉利. 未来简史 [M]. 北京：中信出版集团，2016:361.

学"展开的，生物研究者的工作则是揭示"形态"之下的基因秘密。其实，"智慧形态"不仅局限于此，近来，另一个被热议的话题是"量子信息技术"，它的诞生标志着"第四次工业革命"的到来。"第四次工业革命"是继蒸汽技术革命（第一次工业革命）、电力技术革命（第二次工业革命）、信息技术革命（第三次工业革命）之后的又一次全新技术革命。"量子"是能表现出某物质或物理量特性的最小单元。绝大多数物理学家将"量子力学"视为理解和描述自然的基本理论。量子理论的提出为课题组研究纷繁复杂的形态打开了思路，也为形态本质规律的研究提供了重要

依据，如图1-6所示。

由此可见，将"设计形态学"的研究由"已知形态"逐渐转向"未知形态"，由关注"当下设计"转向聚焦"未来设计"是颇为必要的。"第三自然"概念的提出，不仅为"设计形态学"清晰地勾画出了未来的研究对象，而且还帮助其梳理出了未来发展的脉络，并让设计研究能始终走在时代发展的前列。在先进科学技术的强有力支持下，在充满智慧的设计同仁的共同努力下，相信"第三自然"将会成为"设计者的乐园"和"人间的天堂"。

图1-6　智慧形态与第三自然

第 2 部分
第一自然

作为第一自然的主体，"自然形态"与人类息息相关，它包括生物形态、非生物形态和类生物形态三类。生物形态具备固有形态特征，并按既定规律繁殖、生长和消亡；非生物形态虽无笃定的寿命和不断滋长、变化的姿态，但其存在形式却变幻莫测、多姿多彩；而类生物形态既有生物形态的成分，也有非生物形态的成分，但是，其具体构成还有待于深入确定和研究。其实，针对自然形态的设计研究早已出现，例如中国古代劳动人民模仿鱼类外观制造船体；鲁班运用"有刺叶子"发明锯齿；莱特兄弟借鉴"鸟类飞行原理"设计并制造飞机等，这些早已耳熟能详的故事无不彰示着古往今来自然形态的设计研究与应用。

当代自然形态的设计与应用于20世纪六七十年代初露锋芒。著名德国设计师卢吉·克拉尼（Luigi Colani）最为典型，他以C-Form形态为标志，在造型上大量借鉴鲨鱼、昆虫、鸟类等自然形态，研发出多种交通工具、家具和小产品，如外形酷似昆虫且具有空气动力学造型驾驶舱的克拉尼隐形飞机（Colani Stealth Plane），借助德国工程师亚历山大·利皮施（Alexander Lippisch）的槽形机翼（Channel Wing）原理设计的重型空中运输机——翼形飞机等。随着科学水平的不断进步及信息时代的到来，自然形态的设计研究与应用展现出新的风貌。波士顿动力（Boston Dynamics）研发的四足机器狗（Spot）（见图2-1）和双足机器人（Atlas），不仅能精确模仿并完成狗和人的行为，如开门、搬运物体、多机协同工作等，还可完成部分高难度动作，如后空翻、原地360°转体等，其流畅性和准确程度已达到前所未有的程度。类似的还有德国费斯托（Festo）自动化公司设计的蝙蝠机器人（BionicFlyingFox）、蜘蛛机器人（BionicWheelBot）、仿生袋鼠（BionicKangaroo）、3D打印仿生蚂蚁（BionicANT，见图2-2），瑞士苏黎世联邦理工学院（Swiss Federal Institute of Technology Zurich）基于跳羚研发的可在月球和小行星上行走的四足机器人（SpaceBok）等。这些自然形态研究成果把生物系统中可应用的优越形态结构、物理学特性和智能控制结合使用，得到在某些性能上比自然形态更完善的设计应用，从而满足了当前和未来社会发展的需要。

图2-1　波士顿动力仿生机器人

图2-2　3D打印仿生蚂蚁（BionicANT）

此外，在传统的自然形态研究与应用不断深入发展的同时，新的自然形态如微观自然形态、生物体运作规律、生物材料等相关设计研究也正在开展。哈佛大学（Harvard University）的仿章鱼软体机器人（Octobot），自带运动燃料并可通过调控内部气体实现自主运动，如图2-3所示。还有布里斯托大学（University of Bristol）乔纳森·罗西特（Jonathan Rossiter）教授研发的基于生物血液循环系统的壁虎形软机器人，加利福尼亚大学伯克利分校（University of California, Berkeley）研发的1mm世界最小"果蝇"机器人，英国诺丁汉大学和美国康奈尔大学合作研发的基于细胞机制和特性的网络安全系统"电子皮

肤"（eSkin），如图2-4所示。这些成果均揭示了自然形态研究不再是单纯的形态模仿，而正向着微观、多维度和多要素结合的方向迈进。

　　然而，自然形态并非局限于此，地球上还有许多自然形态并未被人类发掘，宇宙中更有大量"未知形态"等待人类去探秘，如暗物质、暗能量等。此外，自然形态的生长规律、自身运作模式及人类研究的维度等方面也有待深入探索与广泛拓展。由此可见，基于自然形态的未来设计将会给人类的未来生活带来难以估量的变化。近几年，课题组基于大量实验、论证，从原理层面着手，立足设计学科的同时，还加强与机械工程、生物工程和材料科学等其他学科进行长期合作，通过探索、研究与创新，进而总结出了一套基于自然形态研究与应用的设计方法，即综合运用观察法、实验法、模型归纳法及跨学科研究等方法，

从原型（自然形态）中观察、总结、提取与验证规律，再通过设计思维寻找与设计的结合点，最终获得突破性创新设计成果。值得注意的是，基于自然形态的探索研究可以帮助设计人员借助科学和工程的思维与研究方法，提升其基础研究能力，然后在此基础上，再通过设计思维与方法的主导进行协同创新，从而使设计的产品（或物品）不仅具有靓丽的外观造型，而且还富含深奥的形态原理，并最终服务于用户。

　　本章精选了课题组针对节肢动物、猫科动物、软体动物、水生植物、维管植物、荒漠植物、沙丘形态、菌丝等典型研究案例，并从不同的研究对象、研究方法、研究过程及设计协同创新等方面进行了详细介绍，借此深入地剖析和探讨基于"第一自然"的研究方法和设计创新模式。

图2-3　哈佛大学仿章鱼软体机器人（Octobot）

图2-4　电子皮肤（eSkin）

2.1 基于动物形态研究与设计应用

2.1.1 节肢动物外骨骼形态研究与设计应用

动物外骨骼的出现距今已有5亿年之久，其自身形态不断进化，以适应外界环境需要，在自然界的物竞天择中变得愈加精妙。因此，外骨骼所具有的不可枚举的优越生物学特性，为人们解决社会生活中的诸多问题提供了良好的借鉴。例如，它质轻、纤薄，具有很好的强度和韧性，为制作高强度复合材料提供了仿生的灵感来源。再者，部分甲壳类昆虫的外骨骼具有自动变色和集水功能，是表面处理的榜样。甚至，外骨骼还具有自愈合能力，可为未来智能材料的发展提供有力借鉴。

本节将利用设计形态学研究方法，对节肢动物（以昆虫为主）的生活习性和外骨骼形态、结构进行研究，经过解剖、观察、计算机与实物测试，提炼出了一系列形态规律，发现飞行类昆虫外骨骼具有很好的强度，并在此基础上对比选取"飞行器机体抗坠毁结构"作为设计应用对象，最终落脚点为抗坠毁结构无人直升机设计。

1. 研究现状简析

广义上说，外骨骼动物除了节肢动物，还有一些软体动物，如具有外壳的鹦鹉螺、蛞蝓等。但这些动物的"外骨骼"和节肢动物的外骨骼相去甚远，不具备通性，严格来说，不能算是真正意义上的外骨骼，故本节只简要介绍节肢动物外骨骼。节肢动物是地球上最古老的"居民"之一，也是世界上种群数量最大的类别，包括一百多万种无脊椎动物，几乎占全部动物种数的84%，成员多样。节肢动物是两侧对称的无脊椎动物，体外部分覆盖着由几丁质组成的表皮即外骨骼，能定期脱落，是保护装置，为肌肉提供附着面，同时肌序复杂，有的特化以操纵飞行和发声。为了适应环境，节肢动物在长期的演化过程中展现出

了诸多神奇的特性，很多特性与其外骨骼息息相关。科学家们早已注意到这些神奇的物种，并展开了大量研究，许多研究成果已经转化为产品，成为人类生活中不可或缺的优良工具。

1）节肢动物的运动行为

节肢动物的运动行为极其复杂，包括定位、移动、通信、觅食、社交等，其研究成果也相对较多。以蟑螂为例，蟑螂是逃生高手，其非凡的逃逸技能得益于其扁平的体形和非凡的后肢，其每秒行走距离可达自身体长的50倍，遇到崎岖地面也不会减速。研究发现，蟑螂只用3只脚同时着地，即一侧的前、后足与另一侧的中足，另外3只脚呈提起的状态准备轮换，这种运动方式被称为"交替三脚架"步态。电生理记录分析还发现，蟑螂的转节和腿节部有钟形和毛板器，可感受腿外骨骼行走时接触地面和承受体重的张力变化，从而使腿随时调整运动顺序。基于对蟑螂的前、中、后各个肢体和关节的运动力学方向的研究成果也较为丰富，如斯坦福大学、加利福尼亚大学伯克利分校、哈佛大学和约翰·霍普金斯大学的科学家共同研制的仿蟑螂腿部及关节结构的Hexapeda移动机器人等。

2）外骨骼的微观结构

随着电子显微镜的诞生，人们可以看到以前不为人知的"隐形世界"。节肢动物的外骨骼所展现出来的优良特性，很大程度上要归功于那些肉眼不可分辨的微小结构。例如，借助电子显微镜可以看到，甲虫的黏附主要来自跗节的刚毛群，这些毛面结构中包含不等长的密毛和疏毛，从几微米至数毫米不等，这些刚毛分层有序的排列优化了它们的接触能力，密度越高，接触面积越大。这个神奇的结构不仅可以增强黏附力，同时也可以让其跗节轻易脱附。基于此，科学家戈尔（Gorb）认为，人类可以模拟其特性制备仿生轮胎，这样可以更好地处理与地面的接触和摩擦。[①]

① 孙久荣.动物行为仿生学[M].北京:科学出版社,2013.

3）外骨骼的受力结构

外骨骼不但起着保护生命体的作用，也起到了良好的受力支持作用，帮助昆虫维持自身形态，并完成一系列复杂的生命活动。节肢动物最早被发现于古生代（距今5.7亿年～2.5亿年），在漫长的岁月里，外骨骼呈现出最优的状态，如超轻的自重、精妙的结构等。借助于高清晰度的蜻蜓翅膀数码图片，便可了解节肢动物的翅脉结构特征和一些细部构造。

2. 外骨骼动物的定义、分类及研究对象

实际上，外骨骼是一种具有对生物柔软器官进行构型和保护的坚硬外部结构。而在具有外骨骼的动物中，以节肢动物占绝大多数。另外，少数软体动物也具有所谓的"外骨骼"，但是其构成方式和节肢动物的外骨骼完全不同，所起到的作用也不同。严格地讲，软体动物的"外骨骼"是指贝壳、海螺等，但它们并不是真正意义上的外骨骼。由此，研究对象的范围便聚焦到了节肢动物这一门。而节肢动物的种类就占据了动物界总数的84%。

1）生物学分类标准

节肢动物可分为甲壳纲、三叶虫纲、肢口纲、蛛形纲、原气管纲、多足纲和昆虫纲，在诸多门类中，种群及数量最大的是昆虫纲。人类已知的昆虫约有100万种，每年还陆续发现约0.5万～1万新种。昆虫种类繁多，分布广泛，仅昆虫一纲，就占据了整个动物界种数的80%。由此可见，节肢动物门中的昆虫纲是最为重要的一个群体。[①] 昆虫纲包含两个亚纲：有翅亚纲和无翅亚纲，以及33个目。其中无翅亚纲种类稀少，在进化过程中已被淘汰了许多，而有翅亚纲的昆虫得益于翅膀所带来的优势，在进化过程中不断完善，现已占据了昆虫纲的绝大多数，几乎达到90%甚至更多。

显然，有翅亚纲的昆虫之于本研究有着重要意义。鞘翅目（Coleoptera）是昆虫纲中的第一大目，有33万种以上，约占昆虫总数的40%，[②] 包含各种叶甲、花金龟等。蜻蜓目、膜翅目种类众多，分布广泛，如蜻蜓、蜜蜂等。同样种类繁多的还有同翅目的蝉、半翅目的"蝽"等。

2）针对外骨骼形态规律的筛选标准

借鉴生物学的分类标准来缩小研究范围是非常有效的方法，此外，还要建立起针对设计研究的筛选办法。建立的原则是研究对象具有外骨骼的典型特征，以及种群数量和分布具有一定规模，这是其适应性强的一种体现。此外，研究对象还应具有足够的体量，外骨骼的表面积较大，具有可操作性，易于开展研究。最后，其外骨骼表面肌理不应过于奇特，极其特殊的外骨骼形态会对提炼其一般形态规律造成干扰。基于设计及生物学方法融合的筛选过程，最终确定研究对象为内生翅类的鞘翅目和半翅目，以及外生翅类的膜翅目和蜻蜓目，如图2-5所示。

图2-5　确定研究对象

3. 节肢动物外骨骼形态规律

通过对几种具有代表性的动物的对比，下面着重总结节肢动物外骨骼的一般形态规律。所谓形态规律，是指动物通过某种形态特征来满足其某种环境适应性需求，是形态特征和形态功能间的客观、内在、必然的联系。表2-1所示为独角仙

① 蒋燮治，堵南山.中国动物志：节肢动物门，甲壳纲，淡水枝角类[M].北京：科学出版社，1979.
② 塔克特，里舒，布尔诺，等.淡水无脊椎动物系统分类、生物及生态学[M].刘威 等，译.北京：中国水利水电出版社，2015.

外骨骼形态分析结果。

表 2-1　以独角仙为例的节肢动物外骨骼形态分析

	图片	形态特征
角	 头部截面观察 头与胸部连接的膜结构	角与头部连接的部位，由截面观察，连接通道为近似椭圆形，外形为双三角形支撑。 角中空。 角和头部的连接为近似铰接，解剖发现其肌肉呈粗大的束状，牵拉动作强劲有力。 角与头部连接的部位由韧性较好的膜状结构连接，且膜上附着有外骨骼，比较奇特的是，这一段外骨骼不与其他外骨骼部分相连接，仅仅是单独的一段，如同贴在巨大的膜上。因其是在独角仙的头部后方，起到加强颈部肌肉和膜强度的作用，使独角仙的角抬起和下垂更加有力，也防止头部转动过度
头	 头腔	头部外骨骼形态非常整，没有任何沟脊与分缝，抗冲击能力非常强。 头部与胸部的连接部位的截面依然与角和头部的连接相似，是圆与双三角形的组合。解剖后可以清晰地看到食管与瓣状内骨骼
胸	 胸腔	胸腔的结构最为复杂，外骨骼与内骨骼相连，解剖过程难度非常大。 与头部相连的三角形结构可以活动，主要靠膜状结构连接，并有两根纤细的骨骼相连，可以在一定角度内开合，腿部外骨骼很好地与腹部嵌合，切断肌肉连接后，还可以再安置回去
腹	 腹腔及内部骨骼	腹腔内部较空，腹部分为7节，靠膜状结构相连接，无任何支撑物，故而易变形。解剖发现其内部为各种软组织，如胃、肠道与结缔组织。易变形，但灵活性较好，可以小幅度弯曲。 腹腔内部有中肠，还有部分为骨骼包覆的部位，根据资料对照，应为中肠或滤室
足	 腿部外骨骼	腿节与胫节之间的连接处，结构十分精妙，没有单独的关节，而是靠两节腿部外骨骼之间的凹凸关系实现了转动的功能，如同榫卯一样。 并且依靠腿部骨骼形状限制了活动范围
翅	 展翅及翅鞘窝示意图	甲虫翅膜纹路分布单一，翅脉结构复杂，且规律性很强，翅脉前缘粗壮，向后变细。 翅基部关节较多，折叠动作复杂。 翅鞘窝刚好与翅膀肩部凸起相吻合，在爬行时，翅膀收纳，翅鞘合拢，翅鞘窝用来保持合拢状态，防止误开合。 在飞行时，翅膀展开，肩片锁合，保持伸展状态

4. 昆虫外骨骼形态规律提取

1）拱形曲面边界形状对受力的影响

选取外骨骼形态规律可进一步深入验证，发现昆虫外骨骼在拱形曲面的边缘处均有近似120°的角，整体结构的外框并非四边形，而是在两侧均有斜向下方的延伸，如图2-6所示。

将对照组与观察结果进行对比测试，实验内容为跌落试验，目的为验证曲面边界形状是否对受力有影响，如图2-7所示。

从有限元测试的结果可看出，边界有凸起（拐点）的拱形，其受力较边界平直的拱形分布更均匀，并且承受的压力更大。为进一步验证其规律，采用激光切割的方法，将2mm厚椴木板拼接为实验的造型，并构建对照组进行测试，如图2-8所示。

图2-6 观察结果抽象示意（左：对照组，右：观察结果）

图2-7 对照组边界矩形（左）与观察结果边界凸起（右）

图2-8 标准边界形态拱形（左）与边界无拐点拱形（右）

测试结果与预计结果基本相同，将对照组在损坏的临界压力值加到标准组（拱形边界有突起）时，标准组较安全，无损坏迹象，如图2-9和图2-10所示。此外，通过对外骨骼的观察，发现其连接与支撑的部分截面为T字形居多，并且截面形状具有渐变的趋势，将其形态抽象并提炼，如图2-11所示。

图2-9　面压力测试

图2-10　点压力测试

图2-11　锹甲外骨骼支撑与连接部分抽象示意图

针对其形式，课题组提出了其抗弯折性能较好的猜测。基于此，构建实验予以验证，实验对照组为圆柱形和棱柱形连接件。为保证其结果具有对比意义，设定测试对象的体积相同、长度相同、材质相同。测试结果如图2-12所示（注：右侧为固定端）。

由实验结果可以看出，截面为T字形，且截面形状呈渐变趋势的造型，在同样的应力下发生的形变最小，抗弯折能力（刚性）要明显优于圆柱或棱柱，课题组的猜想得到了证实。

图2-12　抗弯折测试

2）外骨骼腔体形态规律提取与验证

在观察的所有实验对象中，几乎所有的昆虫外骨骼的头部和胸部内外径形状都不同，课题组认为这是为了增加强度。其中内外径的形状之差恰好形成三角形区域，三角形稳定而不易变形，这无疑增加了抗压能力，如图2-13所示。其中外骨骼还具有一定的弹性形变余地，内部又有肌肉，其中最外层的肌肉层与外骨骼内壁紧密相连，肌肉自身就具有很好的缓震效果，在受到冲击时，可以很好地保护内部的核心部位。

构建对比实验从而进一步证实猜测，实验对象如图2-14所示，所设定的编辑条件为两组内径

图2-13　昆虫外骨骼横截面及抗压变形示意图

图2-14　实验对象测试结果（左）与对照组测试结果（右）

形状、尺寸一致，横截面面积一致，整体长度一致，顶部弧度一致，以精确测试结果。

由实验结果图可以看出，在相同横截面面积时，在同样的压力之下，截面形状为内径和外径不同的形状，与对照组（即内径外径形状相同）相比较，局部应力更小，且受力更为均匀。由此可以验证结论，即其抗压效果更好。为了进一步验证其规律，采用激光切割的方法，将2mm厚椴木板拼接为实验的造型，并构建对照组进行测试，如图2-15和图2-16。

相同截面内外径形状的对照组在形变损坏并发出"噼啪"声时，记录其承受的压力，将同样大小的压力加到截面内外径形状不同的标准形态上，并未出现损坏的现象，并且其损坏的临界压力值要比对照组更大，由此进一步验证了课题组的猜想。

图2-15　面压力测试

图2-16　点压力测试

5.设计对象选取——飞行器机体抗坠毁设计

1）寻找设计应用对象

寻找设计应用对象的过程是头脑风暴的过程。头脑风暴的依据为动物外骨骼的功能特性与人类生活中诸多使用对象的关联性。可以从外部环境和自身功能的角度，内外结合，双方面进行亮相。关联的方面越多，并且功能需求越一致，则关联程度越高。关联程度较高的对象可作为设计应用对象，如图2-17所示。

图2-17　设计应用对象的选取：发散与联想

2）昆虫外骨骼与飞行器机体设计的可类比性

昆虫外骨骼具有极其精妙的受力结构，这是在长达数亿年的漫长时间里进化出来的。究其外部原因，或是因为适应自然环境，或是因为躲避天敌，或是因为捕食狩猎；究其内部原因，或是因为容纳各种器官，或是因为接连诸多部位，或是因为完成特定动作。昆虫的外骨骼为仿生学提供了丰富的学习和模仿资源。依据对昆虫外骨骼的研究和应用对象的发散和对应，课题组发现飞机的机体和昆虫的身体有诸多的结合设计点。飞机的机体大多呈筒形结构，其外在特征和内部空间与一般昆虫的身体具有极高的相似性。此外，机身多由诸多部位连接而成，与昆虫身体部位的组合方式也有一定的关联性。飞行类昆虫的身体结构与飞机类似，扑翼式飞行器就是参考了有翅亚目昆虫的飞行动作设计出来的。

3）利用仿生学原理进行飞机机体设计的价值

（1）飞机机体设计的现实需求

一架没有保护壳体的飞机是不具备抗坠毁能力的。当飞机机体和地面发生碰撞时，依据撞击时机体受到的冲击力载荷方向的不同，可把机身壳体受到的载荷分为几种类型，如垂直挤压载荷、侧向挤压载荷和横向弯曲载荷3种类型，具体如下。

① 垂直挤压载荷：垂直撞击载荷有可能使机身壳体塌陷。

② 侧向挤压载荷：在严重的直升机坠毁事故中，有很多是侧向撞击造成的。

③ 横向弯曲载荷：以中等撞击角到大撞击角形成的纵向坠毁事故中，由于俯仰变化急剧而产生的高弯曲载荷常常会使机身保护壳体断裂或塌陷。

（2）直升机抗坠毁设计的发展现状

① 机体抗坠毁设计

有人认为，如果把机身设计成矩形横截面，这种机身会具有圆筒形或椭圆形机身截面同样的抗坠毁特性，然而，实际并非如此。通常，圆形或椭圆形截面会形成较强的结构。机身的曲面蒙皮和平面地板，或者基本上是平面的内舱壁之间的空隙可以容纳吸能材料。因此，曲面的机身构型一般比矩形具有更好的耐坠毁性能。

② 起落架抗坠毁设计

起落架必须尽最大可能防止机身触及撞击表面，这就要求起落架具有一定的强度和相应的能量吸收能力。将起落架设计成能在受到撞击时向外伸出，使损坏点所处的位置对重要区域所构成的危险减至最低。

6. 基于昆虫外骨骼形态规律的无人机抗坠毁设计

1）机型与布局设定

对于有人驾驶的飞行器，其结构复杂，在人机方面需考虑的因素众多，并且大多数飞行器属于军用或工程器械，非专业人士难以接触。基于此，笔者将目光转向结构相对简单的无人机。本设计并非针对小型（20kg以下）无人机，而是定位于用于科研、农业、勘探、救灾等专业用途的大型无人机。另外，形态规律一经提出，不仅是无人机，甚至航模也能适用。

2）具体设计结合点解析

（1）外骨骼截面形状同飞机机体抗坠毁截面形状设计

由前面的形态分析可知，在截面面积相同的情况下，内外径形状的变化可以优化整体的单向受力。所以在设计时，飞机机体的骨架形状应遵循的形式如图2-18所示，以增加其纵向的抗压和抗冲击能力。

■加强区域

图2-18 飞行器骨架（部分）设计

（2）外骨骼边界形状同飞机机体抗坠毁形状设计

通过实验已经证实，边界有凸起（拐点）的拱形，其受力较边界平直的拱形分布更均匀，并且承受的压力更大。因此在设计时，考虑到无人机有几个最核心的部件，如飞行控制部分、航电部分、旋翼发动机部分、雷达及内置天线等，为重点保护部件，在布局设计上应将这几处集中放置在拱形之下，使布局更紧凑，在构建外表皮与骨架时，也更利于保护。

在设计时，参考上述形态规律，构建拱形基准面，如图2-19所示。

●将拱面边界形状设定为不规则的六边形，增加拱面边界的顶点，可以有效缓解局部应力过大的现象

图2-19　拱形基准面

（3）甲虫类外骨骼表面与飞机抗坠毁表面设计

通过分析甲虫的拱形表面形态，尤其是拱形表面的曲率变化、拱形外框变化和拱形截面变化，得出以下几点规律。

① 拱形表面的曲率有变化比拱形表面曲率无变化（半球形）的拱形，受力更好。

② 当拱形曲面的纵向曲率波动大于横向曲率波动时，受力更优。

③ 当拱形曲面的曲率波动有规律，遵循正弦曲线变

化形式时，其受力更优。

④ 当拱形曲面的曲率变化有负值时，其受力更优。

在设计呈现方面，将曲率的变化规律同参数化的表现形式相结合，应用于机身主体表面，以增强抗压和抗冲击能力。同时，飞行器表皮的拱面最高点为最容易发生碰撞的部位，其曲率变化应较为剧烈、密集；泰森多边形是自然界中分布最为广泛的分形方式，因其刚性较好，受力分布较为平均，所以将其形式作为肌理应用于表皮之上，如图2-20所示。

图2-20　利用参数化设计对表面肌理进行探讨

（4）外骨骼支撑部分截面形状与飞机连接件截面形状设计

由形态分析可知，昆虫外骨骼的截面形状是逐渐变化、非均匀的T字形截面，所以将该规律应用于飞机的尾梁、旋翼支撑臂、摄像头与主体的连接等零散的部位，以增加其强度和刚性，如图2-21所示。

（5）外骨骼内附肌肉层与膜结构规律应用

将外骨骼内附保护层肌肉与膜结构抽象为框架结构，附着于核心设备外层，可以有效保护内部设备，如同肌肉一样起到缓震的效果。内部椭榄形区域为设备区域，是重点保护对象；外部薄层为框架层，间隙可以填充微孔柔性材料，以抗冲击，如图2-22所示。

图2-21　尾梁、旋翼发动机与主体连接臂截面形状

图2-22　机体核心部位与保护层关系示意图

3）总体设计

考虑到环保需求和愈发成熟的电动技术，飞机采用混合动力设计，主要依靠航空煤油为涡轴发动机提供动力，并且在机身主要部件上有砷化镓太阳能涂料（或太阳能薄膜），可以为提供太阳能转化效率做辅助。随着太阳能转化效率逐步提高，将来还可以实现完全自供能，以节省能源，将"绿色设计"的精神和人文关怀在飞机设计上体现。气动面依然是靠旋翼的桨叶提供。三组旋翼均采用静音旋翼，俗称无声螺旋桨。在三组旋翼中，前两组直径较大，并带有自倾斜式旋翼头，可以调节飞行的方向；最后一组旋翼为共轴双旋翼，相互抵消旋转带来的扭矩。在起落架方面，改进了传统的跪式起落架，同时增加减震器数量，

将起落架分别放置于前面两台发动机和尾翼下方（三点支撑）。因为起落架位于发动机垂直下方，或略有偏离而位于发动机的侧方，所以减震系统的能力需增强，以保护发动机和其他关键部位，如图2-23和图2-24所示。飞机内部设备模块参照中国自主研发的"绝影8"无人直升机。根据不同任务，可通过更换内部设备及旋翼等部件来满足不同的需求，如军事用途、科考用途和农业用途等。

① 薄膜太阳能发电 Solar film/paint
② 空速管｜Pitot
③ 摄像头｜Camera
④ 前旋翼发动机位置 Front engine
⑤⑥ "T"字型截面尾梁与前臂｜Rear beam
⑦ 尾翼发动机｜Rear engine
⑧ 共轴双旋翼结构｜Coaxial twin-rotor

图2-23　绝影-X结构总成及效果图1

图2-24　绝影-X结构总成及效果图2

7. 本节研究总结

本节以节肢动物外骨骼为研究对象，以设计形态学研究为出发点，一方面探索仿生设计和跨学科研究的方法；另一方面，以外骨骼的研究成果为基点，寻找设计应用的结合。本研究过程在大量文献研究的基础上，通过由浅入深、由粗略至精微的观察方法，深入剖析了外骨骼形态的结构特征，进而对其形态规律进行归纳总结，再通过计算机进行有限元分析及实物模型受力分析实验，对研究成果进行反复验证，最后凝练出具有普遍意义的节肢动物外骨骼形态规律，并将本研究成果应用于设计实践之中。

2.1.2 纳米布沙漠拟步甲形态研究与设计应用

节肢动物在远古时代是地球的主人，具有近乎完美的力量、速度和感知能力，拥有无穷无尽的财富等待被挖掘。节肢动物在其运动机能方面体现出的许多优越的生物学特性，如螳螂捕食时肉眼捕捉不到的速度、蝗虫跳跃的高度、七彩螳螂虾自卫时展现出惊人的爆发力、沙漠拟步甲的空气集水、蜻蜓的八字飞行和空中悬停等。节肢动物这些优越的生物特性，可以为人们解决生产生活中的诸多问题提供借鉴。本节以具有典型性的节肢动物为研究对象，从设计学视角切入，结合现有科研成果，对观察对象具有代表性的行为和特性进行观察、研究和验证，以设计形态学为引导对生物特性的一般规律进行类比和推理，通过对潜在应用领域的洞察，将一般规律应用于设计实践，产出具有实验性和前瞻性的设计概念原型，为工程转化在灵感层面提供新的思路。

1. 观察对象的选取和聚焦

1）观察对象的选取

节肢动物门（Arthropoda）是动物界中最大的一门，约占现动物总数的80%，它们是天生的捕猎者和生存大师，可以凭借自身极强的适应能力在极其恶劣的自然环境中生存。动物世界中种类和总数最多的纲是昆虫纲（Insecta），其展现出的生物特性在节肢动物门中十分具有代表性和典型性，且在采集观察样本的过程中，获取难度较低，故在本次研究中将昆虫纲作为观察对象。

2）节肢动物的运动方式

异律分节现象是节肢动物主要的形态特征，节肢动物的身体沿身体纵向被划分成为多个部分，而这些部分构成了节肢动物可独立活动的各个体节，各部分与体节联动实现了特定功能。[1] 节肢动物的运动方式多种多样，一般通过足或翅带动各体节活动，常见的类型有爬行、飞翔和游泳等。足和翅是协助节肢动物运动的主要组成部分。图2-25和图2-26呈现了足的分类及细节和翅的形态。

图2-25 节肢动物的足

① 许崇任，程红.动物生物学 [M].北京：高等教育出版社，2008.

图2-26　蜻蜓的翅（课题组拍摄）

图 2-27　研究范围

3）观察对象的聚焦

昆虫纲包含有翅亚纲和无翅亚纲，其中有翅亚纲下的内生翅类和外生翅类动物数量在昆虫纲中占较大比重。[①] 本研究围绕内生翅类下的部分鞘翅目节肢动物的汲水生物特性，展开深入研究，如图2-27所示。鞘翅目中的拟步甲科和象鼻虫科分布广泛，物种丰富，遍布荒漠和干旱地区。本次研究选取分布于干旱荒漠地带的拟步甲科、象鼻虫科节肢动物作为具体的观察对象，它们可以在干旱缺水的环境中通过翅鞘汲取雾气中的水分来维持生命。

2. 观察对象的形态规律探究

1）鞘翅目拟步甲科观察对象的选取

本研究的第一类观察对象为鞘翅目拟步甲科，如图2-28所示。

图 2-28　拟步甲科观察样本的选取

拟步甲科的一般特征为：体躯短、六足、颜色多以深色为主。本次研究分别挑选生存于西非南部干旱荒漠地区的 Stenocara Sample A、Stenocara Sample B 和生存于我国西南部荒漠区的腾格里沙漠拟步甲（Tengger Dessert Beetles）作为观察对象。

① 刘凌云，郑光美.普通动物学 [M]. 4版 . 北京：高等教育出版社，2009.

（1）Stenocara Sample A 的观察与研究

Stenocara Sample A 分布于位于西非南部大西洋沿岸的纳米布沙漠，这里是世界最干燥、最古老的沙漠之一，如图2-29所示。样本体长约为53cm，体躯长约为34 cm，体躯呈黑色，翅鞘坚硬。其宏观形态特征为：胸甲外骨骼致密饱满，中间光滑，两边突出，头部扁平，翅鞘布满凸起麻点（大小、排列从中间至尾部呈星状向一点收拢），胸节表面无麻点。其足的宏观形态特征为：前足较细较短，中对足其次，后对足最粗最长且有力。跗节开叉，趾爪锋锐便于蹬入沙地提供抓地力。

对足保持平衡，后对足向上顶起，将胸腹向上翘起。其倾汲水行为的体态特征可以归纳为：以其头胸腹为基准线，与地面形成约为45°（通过视频、图片大致推断）的夹角，如图2-31所示，类似倾斜拱面的造型可以使水分能够顺着翅鞘表面的凹槽流至甲虫的口器处。

图2-30　Stenocara Sample A 的微观形态特征

图2-31　Stenocara Sample A（Rundu Namibia Beetles）的行为特征

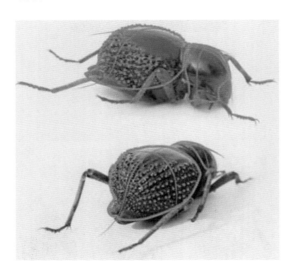

图2-29　Stenocara Sample A 的宏观形态特征

其微观形态特征主要集中于翅鞘表面，凸起麻点由大到小成列排布，具有一定的规律。翅鞘表面带状凹槽位于每列凸起的中间位置，从翅鞘的起点位置一直延伸至终点位置。Stenocara Sample A 具有的典型性的生物行为可以大致划分为爬行和汲水两种，如图2-30所示。Stenocara Sample A 为了在干旱炎热的荒漠中获取水分，于晨间在沙丘迎风面摆出极为特别的姿态，利用其翅鞘的亲水和疏水特性收集雾气中的水分，借助重力将停留在翅鞘上的水引流至口器补给水分；晨间爬至沙丘的迎风面，将前对足插入沙中，中

（2）Tengger Dessert Beetles 的观察与研究

Tengger Dessert Beetles 生存、分布于我国内蒙古阿拉善左旗西南部和甘肃省中部边境的腾格里沙漠中。样本体长约为25mm，体躯长度约为19mm。足共有3对，两对足与腹节连接，一对足与胸节连接，体躯呈黑色，翅鞘较硬，体躯所呈现的宏观形态特征为：胸甲外部角质层扁平，近头部圆润，自中部至头部呈斜面，两侧布满凸起麻点，中部凹陷呈槽状形态，近腹部逐渐见方，头部扁平。翅鞘近胸节部分曲线饱满，曲面扁平，从中部开始至尾部曲线圆润柔和，呈现斜坡状形态。Tengger Dessert Beetles 的3对足所呈现的宏

观形态特征为：前足较细较短，中对足其次，后对足最粗最长，如图2-32所示。其基节短粗，转动灵活，股节有力，胫节与跗节形态成一体，长且细。股节、胫节和基节光滑，跗节致密，布满纤毛。其在微观形态特征上，胸节几丁质外衣表面的凸起麻点形态明显比纳米布拟步甲小且密集，胸腹节几丁质外衣表面的短带状凹槽形态明显比Stenocara Sample A细且密集，如图2-33所示。

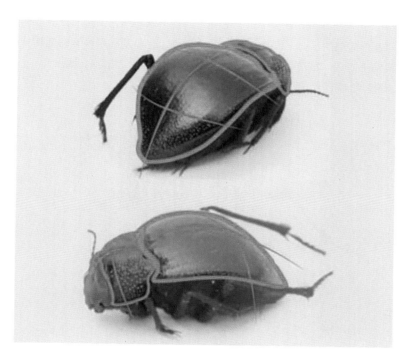

图2-32 Tengger Desert Beetles 的宏观形态特征

图2-33 Tengger Desert Beetles 的微观形态特征

（3）Stenocara Sample B 的观察与研究

Stenocara Sample B 分布于非洲西南部纳米比亚共和国的炎热干燥地带。样本体长约为34mm，体躯长约为25mm，足共有3对，共6条，体躯和足呈深色，翅鞘表面有红色暗纹。Stenocara Sample B 在宏观上的形态特征为：头胸腹整体造型圆润，致密且饱满，头部扁平。翅鞘中间部分向上拱起，尾部曲线向一点收拢集中，翅鞘尾部两侧布满细小麻点，"胸节"外骨骼两侧分布凸起麻点，如图2-34所示。其足的形态特征为典型的拟步甲科步行足，前足较细较短，中对足其次，后对足粗长且有力。每节足的内外两侧分布有连接机构，为足提供支撑。其趾爪与跗节段存在少量的纤毛。

Stenocara Sample B 的微观形态特征同样集中在胸腹节表面的翅鞘和几丁质外衣表面，主要特征可以归纳为：胸节外表皮两侧表面布满凸起麻点，翅鞘及胸甲表面的凹槽状形态细长，分布规律不明显，如图2-35所示。

图 2-34　Stenocara Sample B 的宏观形态特征

图 2-35　Stenocara Sample B 的微观形态特征

2）鞘翅目象甲科观察对象的选取

本次研究的第二类观察对象为鞘翅目象甲（Weevil），如图2-36所示。象甲科的一般特征为：体躯短、六足。象甲科在各洲的炎热、干燥地区常见。本次研究挑选分布于非洲撒哈拉以南干燥区的 Brachycerus Ornatus 作为观察对象。

样本体长约为46mm，体躯长约为35mm。共有3对足，前、中对足与腹节相连，整体颜色呈深黑色，部分呈深灰色，翅鞘有点状橙色斑纹。其体躯和足呈现出的宏观形态特征为：胸腹形态致密饱满，翅鞘形态成"球状"，表面粗糙，质地坚硬。头部扁平，前段向前突出延伸，形似象鼻。翅鞘近头部表面布满凸起麻点，无带状凹槽状。通过微距镜头拍摄，可以较好地观察其胸腹节表面角质层所呈现的微观形态特征：球状翅鞘前段表面粗糙，布满细小的凸起麻点，如图2-37所示。

图 2-36　象甲科观察样本的选取

图 2-37　Brachycerus Ornatus 的微观形态特征

3. 模拟分析与验证

借助计算机辅助技术，可以对不同的观察对象进行三维还原，以便高效地对观察对象进行分析研究，如图2-38～图2-41所示。

图2-38　通过计算机辅助还原的 Stenocara Sample A 胸腹节外壳

图2-39　通过计算机辅助还原的 Tengger Desert Beetles 胸腹节外壳

图2-40　通过计算机辅助还原的 Stenocara Sample B 胸腹节外壳

图2-41　通过计算机辅助还原的 Brachycerus Ornatus 胸腹节外壳

1）翅鞘的力学性能分析

通过翅鞘的有限元分析比较的4个模拟结果可以看出，Stenocara Sample A 在施压后无明显的应力集中（橙色、红色），其边界地带受力较为均匀，力学性能在4个样本中最为稳定，如图2-42～图2-46所示。

图2-42　Stenocara Sample A 翅鞘的有限元分析

图2-43　Stenocara Sample B 翅鞘的有限元分析

图2-44　Brachycerus Ornatus 翅鞘的有限元分析

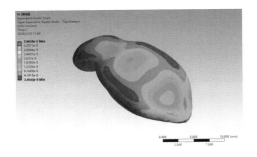

图2-45　Tengger Desert Beetles 翅鞘的有限元分析

图 2-46　有限元分析结果的侧视正交视图比较

2）沙漠拟步甲翅鞘的亲水、疏水原理

Dr. Parker在2000年通过电镜观察发现，Stenocara翅鞘表面有直径约为0.45mm的表面光滑、无覆盖物的凸起，构成了亲水性的特性，其凸起形态可以有效地增加与水分的接触面积；凹槽在放大后可发现其表面布满直径约为10μm的不规则半球形蜡质褶皱，这种蜡质不规则褶皱构成了凹槽的疏水特性，如图2-47所示。

基于Stenocara的亲水、疏水机制，雾气在其翅鞘表面凝结成水的过程可以大致归纳为吸聚、聚合长大和脱落3个步骤。吸聚：雾气中水被凸起吸附，逐渐聚合成水膜，表面吸引力和静电进一步吸附水汽，在延展至凸起侧面时受张力作用厚度增加，逐渐形成小水珠，如图2-48所示。聚合长大：与其他水珠聚合，继续长大。脱落：当水珠张力达到临界点时，受重力作用滚动脱落，汇聚成水[1]。其过程可以概括为水膜通过张力作用聚合成水珠。

图 2-47　沙漠拟步甲翅鞘凸起、凹槽的微观形态[2]

①　张欣茹，姜泽毅，柳翠翠. 沙漠甲虫背部凝水分析 [J]. 应用基础与工程科学学报，2006 (02) :128-134.
②　Parker A R，Lawrence C R. Water capture by a desert beetle[J]. Nature，2001，414 (6859) :33-34.

图 2-48　水珠在翅鞘表面聚合长大 ①

3）观察样本曲率比较分析

从曲率的观察中可以大致推断，Stenocara Sample A、Stenocara Sample B 与 Tengger Beetles 同时具备亲水性（凸起麻点）与疏水性（排水槽），如图 2-49 所示。Brachycerus Ornatus 没有具有方向性的疏水槽形态，水分易扩散，聚集较难。

4）观察样本翅鞘亲水凸起亲水效率比较分析

Stenocara Sample A 翅鞘表面亲水凸起由大到小呈放射状渐变分布，亲水效率最佳，如图 2-50 所示。Brachycerus Ornatus 胸节、翅鞘表皮均呈粗糙状，水分无法汇聚。Tengger Beetles 与 Stenocara Sample B 相似，胸节亲水凸起小，疏水槽不明显，亲水效率较差。

图 2-49　曲率的比较分析

图 2-50　亲水凸起亲水效率比较分析

① 　Adam S . Like water off a beetle's back[J]. Natural History，2004，2:26-27.

5) 观察样本翅鞘疏水凹槽导水效率比较分析

Stenocara Sample A 翅鞘表面节奏分布凸起亲水，靠胸节位置凸起明显，疏水导流凹槽与亲水凸起相应而生且呈放射状排布，亲水、导水具有"方向性"，导水效率在 4 个鞘翅目样本中最佳，如图 2-51 所示。

6) 观察样本姿态比较分析

Stenocara Sample A 体躯与地面约成 45°的夹角，抬起角度高，水可以从翅鞘尾部至头部"有方向性的"导流，具有方向性和汇集性，如图 2-52 所示。Brachycerus Ornatus 体躯与地面约成 10°夹角，抬起幅度不明显，水在其表面无法聚集。Tengger Beetles 与 Stenocara Sample B 相似，效率相对于 Stenocara Sample A 明显较差。

图 2-51　疏水凹槽疏水效率比较分析

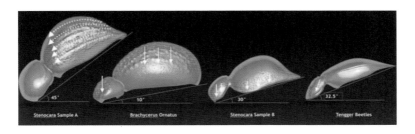

图 2-52　鞘翅目样本姿态比较分析

7) 沙漠拟步甲翅鞘的吸热机制

清晨日出后，沙漠拟步甲爬至沙丘迎风面汲取雾气中的水分，黑色翅鞘表面温度在太阳光的照射下通过热传递迅速升高，其翅鞘表面温度与沙漠清晨较低的环境温度形成温差，如图 2-53 所示。

南非开普敦大学生物系的 Scott 和 Amanda 在 1990 年的研究中发现，与翅鞘部为白色的 Onymacris bicolor Beetles 相比，具备汲水生物特性的纳米比亚 Onymacris unguicularis Beetles 通体黑色（Darkling），体表温度的上升速度和最大温度约为 Onymacris bicolor Beetles 的两倍，如图 2-54 所示。黑色可以很好地吸收太阳光的短波和辐射，是热传递十分有效的途径。黑色的翅鞘帮助 Onymacris unguicularis Beetles 在日出后的晨间迅速升高翅鞘表面温度，制造温差。

图2-53　沙漠拟步甲翅鞘吸热[1]

图2-54　不同颜色拟步甲翅鞘吸热效率对比[2]

8）中间模型实验——不同尺度、温差对汲水效率的影响

中间模型实验旨在对沙漠拟步甲的部分翅鞘进行"简易模拟"，记录在不同尺度、不同翅鞘表面温度下汲水效率的变化。通过简易中间模型实验可以发现，温差有助于提升凸起亲水效率，放大100倍后的凸起同样具备亲水功效，如图2-55和图2-56所示。

图2-55　灯泡中间模型实验方案

图2-56　灯泡中间模型实验过程

①　Adam S . Like water off a beetle's back[J]. Natural History，2004，2:26–27.
②　Scott J T，Amanda T L. Body color and body temperature in white and black Namib desert beetles[J]. Journal ments，19（3）:303-315.

9）一般性规律的归纳总结

通过研究可以总结归纳，出鞘翅目（沙漠拟步甲）样本翅鞘表面蜡质粗糙的凹陷槽状形态具有疏水性；翅鞘表面形态光滑无覆盖的凸起具有亲水性；同时，黑色翅鞘借助晨间太阳辐射形成的表面温差有助于亲水效率的提升；鞘翅目（沙漠拟步甲）样本自点向外放射分布的凸起与凹槽、45°的与地夹角、拱面翅鞘形态可以较好地对水起到引导和汇集的作用，如图2-57所示。

图2-57　一般性规律的归纳总结

4. 设计实践

1）应用方向选取

在经历前期研究总结得出生物原型的一般规律后，将沙漠拟步甲的亲水和疏水性理解为生物的耦合，展现了汲水、排水和导水的优越生物特性。经过创意筛选，以干旱地区缺乏健康可靠水源为问题导向的汲水设备设计创新，在非洲干旱地带缺水区具有十分重要的社会意义。

2）设计应用地区——以西非南部沿海缺水地区为例

本次研究的设计概念原型产出主要针对西非南部沿海缺水地区（以纳米比亚为例）。西非南部沿海缺水地区地势高，是撒哈拉以南最干旱的地区，如图2-58所示。受本格拉寒流影响，寒流登陆，陆海温差导致空气冷凝成雾，常年有雾，昼夜温差大，降雨集中且终年干燥少雨，属于典型的缺水地区气候特征。

图2-58　西非南部沿海缺水地区的建筑及地域性建筑特征分析（资料来源：辛巴族摄影师Angelo Cavalli摄影作品：纳米比亚）

3）设计概念探索

（1）设计概念一

设计概念一为四通抛物面特征，高3.5m，跨度7m，拱面特征汲水模块与水平方向形成的迎雾夹度为45°，可将四通的任意方向作为通道，如图2-59～图2-61所示。单个汲水设施可与其他单元连接形成小的聚落，包围形成可容纳多人同时取水的阴凉室内空间。四通抛物面特征抗风沙，力学性能稳定。四通抛物面特征的汲水模块与隔热保湿外立面分立，汲水模块由亲水、疏水材料构成，表面亲水凸起与疏水沟槽有节奏地自圆心朝四周放射分布。集水池位于地下，利用地表地下温差二次冷凝。外立面由天然泥沙构成，隔热保湿，防止水分蒸发。四通抛物面特征汲水设施的聚落式组合，不但可以提高使用效率，还可在取水人群密集时起到分流的作用。

图2-59 设计概念一：与环境的结合

图2-60 设计概念一：功能图示

图2-61 设计概念一：聚落式组合

（2）设计概念二

设计概念二为三通双曲抛物面特征，高3.5m，跨度5m，具备汲水功效的亲疏水拱面特征与水平方向形成的迎雾夹角为45°，可在三通的任意方向打开，方便取水人群进出，也可与其他单元连接形成小的聚落，通过包围形成小的取水空间，如图2-62～图2-64所示。三通双曲抛物面特征汲水模块与外立面合为一体，表面亲水麻点与疏水沟槽有节奏地自三边拱面的边界朝中心凹陷处呈放射状分布。集水池埋于地下，利用地表地下温差二次冷凝。外立面的非有效汲水区域由天然泥沙通过机械臂打印而成，隔热保湿。三通汲水设施的聚落式组合特征造型灵动，可以有效地减少聚落式组合状态下的占地面积。

图2-62　设计概念二：与环境的结合

图2-63　设计概念二：功能图示

图2-64　设计概念二：聚落式组合

4）设计概念提案评价

四通抛物面特征力学性能好，压力可以通过拱顶特征传导分散，受力均匀，但在四通与拱面特征的衔接段容易出现应力集中。三通双曲抛物面特征的压力集中于顶部3个突出的拱面，压力无法得到较好的传导和分散，力学性能一般，如图2-65所示。

针对四通抛物面特征中四通与拱面衔接段容

易出现应力集中的问题，可以通过减少控制点使特征的主要控制曲线更为平顺，减小拱面与四通方向的落差，通过G4连续曲率使曲面的衔接更为平滑。针对三通双曲抛物面特征中整体压力集中于顶部3个突出拱面无法得到传导和分散的问题，可以通过减少拱面衔接部分扫掠曲线的控制点，使截面曲线更为平缓，避免出现过急的曲率变化，使衔接曲面更为平滑，如图2-66所示。

图2-65　四通抛物面特征与三通双曲抛物面特征的力学性能比较

图2-66　设计特征调整策略

在汲水效率上，四通其45°迎雾夹角与从点向外放射排布的亲水麻点和疏水沟槽，可以迎接来自各个方向的雾气并汲取水汽，汲水效率好。三通双曲抛物面的汲水模块面积有限，且只能朝3个方向迎雾。在占地面积上，四通抛物面特征占地较多，三通双曲抛物面特征占地较少。在容纳面积上，四通抛物面特征可容纳空间大，三通双曲抛物面特征内部空间一般。在蓄水能力上，二者一致。在通过雷达图谱将评分可视化后，可以推断四通抛物面特征力学性能更为稳定，容纳面积较大，在地形地势较为空旷的缺水地区较为适用，如图2-67所示。三通双曲抛物面特征造型灵动，组合多样化且占地少，在地形较为复杂的缺水地区可根据环境的不同灵活组合、合理建造。

图 2-67　设计概念提案评价

5）深化后的设计呈现

深化后的设计由两个或两个以上可活动汲水模块拼接而成，汲水模块特征与Stenocara Sample A翅鞘有效汲水部分的曲率保持一致，此举可以增加汲水模块与雾气的"有效"接触面积，提高实际有效汲水面积占比，如图2-68所示。黑色汲水模块有助于在晨间吸热制造表面温差，提升亲水效率。深化后的设计概念将支撑特征与汲水特征融合，减少隔热保湿外立面造成的歧义。各单一汲水模块在液压杆的传动下可以随雾气角度变化实时调整迎雾夹角。水由汲水模块顶部边缘拱面向心汇集，经过滤装置过滤后储存于地下。采水区域与液压支撑底部融合，能够节省空间，方便居民采水。

图 2-68　深化后的设计概念草图

在功能上，单个汲水模块由液压支撑杆支撑并以45°夹角立于地面，可以随雾气的变化调整与地夹角（迎雾夹角），可调角度范围为45°～60°。汲水模块表面的亲水凸起光滑无覆盖，由直径35mm到直径55mm的半球组成，以30mm至50mm的间隔以向心放射状排布，如图2-69所示。汲水模块表面疏水凹槽位于每列亲水凸起的法线方向中间位置，表面粗糙且经疏水涂料（与蜡质覆盖物类似）处理。中心位置的风机可以向四周聚集

饱含水汽的雾气，上方盖板可对风机起到保护作用。汲取的水分受重力作用自上而下落入填满天然沙的过滤装置内进行过滤，将天然沙作为过滤耗材，获取简单，更换便捷，经济环保。过滤后的水可以储存于地下的蓄水池中，防止水分蒸发。当居民取水时储存于地下的水源可以通过管道抽出至取水阀，供给日常生活所需用水，如图2-70所示。物理按压式水阀维护简单，可起到节约用水的作用，如图2-71和图2-72所示。

图2-69 深化后的设计概念：户外使用情景

图2-70 深化后的设计概念：内部使用情景

图2-71 功能示意图

图2-72 深化后的设计概念：原型营建步骤

5. 本节研究总结

本节以节肢动物为研究对象，研究的成果可分为理论和实践两部分，是具有实验性、探索性和前瞻性的。在理论方面的探索为：基于设计形态学，初步探索不同专业领域的知识关联的研究方法，初步探索生物启发设计（Bio-inspired Design）的跨学科研究方法，以及科研成果与设计成果间相互转化的可能性。在实践方面：基于设计形态学，以沙漠拟步甲在雾气中汲水这一具有典型性的生物行为作为研究内容，针对存在的设计问题——如何在缺水地区收集干净可靠的水源，借助工程领域的现有科研成果和研究方法探索、推理生物行为背后的规律，产出设计概念原型。

2.1.3 猫科动物的肢体形态研究与设计应用

经过数千万年的生物进化和演变，猫科动物的足迹几乎遍布世界。提及猫科动物，人们通常会想到家猫、老虎、狮子、豹子等。其实，这些仅是猫科动物家族的部分成员，还有善于跳跃捕猎的薮猫、狞猫，袖珍可爱的锈斑猫……甚至还有在极地环境生活的"大猫"，能在陡峭悬崖上攀爬跳跃、捕食岩羊且生活在喜马拉雅高原地区的雪豹等。这些神秘的猫科动物总能激发人们去探索、研究的好奇心。

本节从猫科动物的肢体研究入手，以"设计形态学"为指导，针对猫科动物的肢体形态特征、肢体部分的比例，以及骨骼与运动系统3个方面由表及里、循序渐进地对典型猫科动物进行研究分析，通过归纳整合，总结出猫科动物肢体形态的一般规律。研究最终聚焦在猫科动物肢体的"吸震特性"提取，并据此推导和创建吸振结构的原理模型，再通过系列实验论证该模型的合理性和变化性。最终，在设计应用层面，通过发散思维，将吸震的结构模型通过设计应用到跑鞋

的缓震功能设计上，从而获得突破性创新和令人满意的功效。

1. 猫科动物研究范围的界定

1) 研究对象的筛选标准

（1）根据运动特点

本课题的研究内容为猫科动物的肢体，具有较强的针对性，故而所选的研究对象应该具有较为突出的运动能力，可根据动物的行为特点进行筛选，如本课题所界定的落脚点，即猫科动物的奔跑能力、攀爬能力、跳跃能力和稳定能力等。依据这些特点，从猫科动物中选取代表性较强的样本进行研究。

（2）根据典型的生活环境

根据猫科动物的生存环境、外部因素等做筛选因素，以求得出的研究样本尽量来源于不同的环境，可以展现环境和个体的多样性，凸显研究样本的差异。

（3）根据体态外观

猫科动物由于长期的进化，其体形体态产生了很大区别。因此，在做研究样本筛选时，尽可能涉及不同体形的猫科动物，"大猫"和"小猫"兼顾，满足研究样本的个性。

（4）其他筛选因素

从生物进化的角度来说，世系的跨度代表基因的差异。反映到外在最为直观的就是体态和习性的差异。研究样本应覆盖多个世系，这样有利于凸显猫科动物不同种类之间的差异。此外，还要考虑研究样本资料的全面性、易得性，所选取的样本是否濒危、是否为人工饲养等。图2-73为筛选标准的示意图，而标准的重要性体现在图示面积上。

图2-73　筛选标准示意图

2）研究对象的基本信息

　　基于上述筛选标准，课题组选取了两种猫科动物——猎豹和长尾虎猫，既满足了肢体运动特点的差异性，又满足了世系跨度条件。在资料完整度方面，相关研究内容比较丰富。综合来看，基本达到了研究对象筛选的目的。从研究相关性角度考虑，下文对研究对象的基本信息做了一些介绍，主要包括数据信息、运动特点和生活环境等。

（1）猎豹（美洲狮族 - 猎豹属）

　　选取猎豹的主要原因在于其突出的运动特性和高速奔跑能力。猎豹躯干长113～140cm，尾长63～84cm，体重24～65kg。猎豹可以在2秒内达到75km/h的速度，猎豹主要栖息在温、热带草原，以及沙漠和有稀疏树木的大草原，猎豹的栖息环境不存在繁茂的植被或其他障碍物，这也为它的高速奔跑提供了得天独厚的空间。

（2）长尾虎猫（虎猫族 - 虎猫属）

　　长尾虎猫是猫科动物中最善攀爬的物种之一，大部分长尾虎猫重约6.6～16kg，体长约69～110cm，尾长约22.5～43cm，虎猫是高度树栖性的物种，经常在树木上休息和狩猎。虎猫主要在夜间活动，会捕食兔子和一些鼠类，如负鼠。

2. 猫科动物肢体运动研究

1）猎豹的肢体研究

（1）静态观察（见表2-2）

表2-2 猎豹的静态观察

静态观察		
部位	图片	特点
整体	猎豹整体形态	体态纤瘦轻盈，较为健壮，肢体修长，无赘肉及臃肿态。周身遍布黑色斑纹，眼下有两道泪痕（吸收太阳光，保持良好的视力）
头颈	猎豹头颈部	头部较小，短吻，耳小，宽鼻，颈长，颈的头部连接呈楔形
躯干	猎豹躯干部	胸腔宽阔，腹腔纤细，前后差距明显
四肢 前肢	猎豹前肢	修长匀称，肱部（相当于人的上臂）肌肉发达
四肢 后肢	猎豹后肢	后肢健壮有力，主要体现在明显的股部（相当于人的大腿），体量较大
四肢 脚掌	前脚掌 后脚掌 猎豹脚掌	猎豹的前脚掌分为五趾，后脚掌分为四趾，脚掌为桃形，底部有厚厚的肉垫，爪子不能完全伸缩，爪尖较其他猫科动物稍钝，更类似于犬科动物
尾	猎豹尾部	尾巴很长，毛发分布匀称，形似圆柱，由根部到端部呈现斑点到圆环的纹路渐变

（2）动态观察（见表2-3和表2-4）

表2-3 猎豹的典型运动状态观察分析

Gallop跳跃式奔跑
图示
猎豹运动图示
现象
猎豹运动轨迹
分析

以一个步态周期行进距离为阶段，分别绘制出猎豹的头（眼睛为参照）、肩关节和髋关节的轨迹示意图，可以观察到猎豹的头部运动轨迹基本与水平线保持平行，而肩、髋关节点的运动轨迹产生了明显起伏，这表明猎豹的肢体运动存在更高效的向前作用力，而垂直作用力通过肢体得到完美化解，作为身体支撑，垂直方向的位移较小

表2-4 猎豹的典型运动

肢体特点	
部位	**特点**
躯干	猎豹的躯干在奔跑中的变化幅度很大，最为直观的是弹簧一般的脊椎，十分柔软，跑动时收缩弯曲，然后迅速随身体伸张，将后肢快速弹出去，使整个身体形成最大程度的舒展
	功能：增大步幅、增大后肢作用力
前肢	猎豹的前肢呈"Z"字形，跑动时，做类似钟摆的动作，摆动过程中每个肢体都存在折叠情况，在其蜷缩至最大态时，与后肢有交叉
	功能：缓震作用、支撑身体、向前发力
后肢	猎豹的后肢做类似钟摆的动作，末端的运动轨迹呈圆弧状，摆动过程中每个肢体都存在折叠情况，在其蜷缩至最大态时，与前肢有交叉。落地状态下肢体会产生抖动
	功能：向前发力、支撑身体、缓震作用

2）长尾虎猫的肢体研究

（1）静态观察

长尾虎猫是典型的树栖性动物，其攀爬能力是猫科动物中的佼佼者，可以完成头向下爬下树干的动作，也可以灵活地在树枝间穿梭跳跃。因此，对长尾虎猫的研究主要集中在攀爬稳定性的特点上。首先是对长尾虎猫的静态观察，如表2-5所示。

表2-5　长尾虎猫的静态观察

静态观察		
部位	图片	特点
整体	长尾虎猫整体形态	研究对象中体型最小的猫科动物，形似家猫，体型较家猫大
头颈	长尾虎猫头颈部	头部小，吻短，耳小，颈细长
躯干	长尾虎猫躯干部	腹部下垂，在视觉上与胸腔接近，前后无明显差距
四肢　前肢	长尾虎猫前肢	均匀细致，肱部（相当于人的上臂）和桡部（相当于人的小臂）承接流畅，无明显转折，前脚掌厚实，宽大，与肢体相比体量感很强，肌肉发达
后肢	长尾虎猫后肢	整体较为粗壮，股部（相当于人的大腿）和胫部（相当于人的小腿）承接有明显的转折，后脚掌厚实，肌肉发达，形状宽大
尾	长尾虎猫尾部	尾巴较长，上覆块状斑纹，在视觉上粗细均匀

（2）动态观察

长尾虎猫的典型运动状态一般分为两种情况：一是攀爬，二是跳跃。根据这两点，对长尾虎猫进行动态观察，如表2-6和表2-7所示。

表2-6　长尾虎猫的动态观察

典型运动特点	
	攀爬／跳跃
图示 和现象	 长尾虎猫的动态
分析	长尾虎猫的两种运动状态使其在复杂多变的多木环境中穿行自如，可以在树枝上行走，也可以在垂直的树干上攀爬，还可以在不同的树枝之间跳跃。虎猫在垂直攀爬时，四肢屈度较大，腹部贴近树干，前后肢同步有节律地交替移动；跳跃时，前肢触地弯曲，伴随着脊椎的收缩，后肢紧随到达触地点

表2-7　长尾虎猫的典型运动

肢体特点	
特点	图片
身体：虎猫的身体非常柔软，可随着行走状况的变化任意调整姿态，甚至可以在垂直前进方向的平面内实现顺畅扭曲 功能：调节肢体位置	 长尾虎猫身体的调节
前肢：长尾虎猫的前肢可以在垂直攀爬时发力和变换方向；倒挂时可以抓取猎物；跳跃后前掌率先张开触地，前肢折叠缓冲 功能：变换方向、提供支撑、产生动力、保持稳定 后肢：长尾虎猫的脚踝部位可以转动180°，能够完成多种高难度动作，如倒挂、像前肢一样的搂抱等，其垂直攀爬时与行走时不同，是前肢和后肢分别同步，交替抓紧树表面 功能：支撑身体、产生动力	 长尾虎猫肢体运动

3. 猫科动物运动系统分析、规律提取及验证

猫科动物在生理构成上具有共性，其骨骼和肌肉具有相同的构成原理，且肌肉的研究内容非常庞杂，因此，课题组将肌肉的研究带入到运动系统中进行整合研究。

本节主要对猫科动物的运动机制进行展示，从运动系统的角度来揭示猫科动物的肢体运动特点。猫科动物的肢体运动机理与人相同，都是由运动系统支配的。运动系统由骨、骨连结和骨骼肌 3 部分组成。[1] 骨表面附着有肌肉，并通过肌肉的肌腱与骨相连，当骨骼肌收到来自神经系统的信号刺激时会产生收缩，从而牵动所附着的骨，并以骨连结为枢纽实现杠杆运动，产生不同的肢体动作，[2][3] 具体分析如表 2-8 所示。

基于以上所述，可以对猫科动物的肢体进行原理简化，主要体现在四肢和脊椎上。简化后的模型需要体现肢体的运动原理，如表 2-9 所示。在原理归纳过程中，将多种骨骼肌归纳简化为单一功能性骨骼肌，即用伸、屈功能来实现肢体运动，这种原理揭示的是二维平面内的肢体运动特点。显然，猫科动物的肢体运动远不止停留在二维空间内，其四肢和躯干拥有更多的自由度[4]，此处主要做原理展示，二维已满足一般研究的要求。

表 2-8　肢体的运动系统的组成及功能

运动系统与结构		成分和运作原理	运动中的作用
运动系统	肌肉（骨骼肌）	肌肉由肌肉纤维组成，每个纤维束由肌束膜捆绑在一起形成肌束，这些肌束聚集在一起形成肌肉。肌肉收到神经信号的刺激产生收缩，拉动肌腱从而牵动骨骼，产生肢体运动	力的产生机构 弹性缓冲
	骨骼 骨	由有机物和无机物（碳酸钙等）组成，具有刚性的同时又有一定的韧性。在受到骨骼肌牵引时，骨会以骨连接为枢纽产生杠杆运动，驱动肢体	支撑躯体 保护器官 缓解冲击
	软骨	由软骨细胞、纤维和基质组成，可以分泌滑液，并具有微弹性	转移扩散关节载荷，避免局部应力过大润滑关节，减少磨损

表 2-9　猫科动物的肢体运动原理

原理揭示	猫科动物肢体运动图示	原理提取	猫科动物肢体运动原理提取

[1]　吕传真，洪震，董强. 神经病学 [M]. 3 版. 上海：上海科学技术出版社，2015.
　　　柏树令. 中华医学百科全书 基础医学 人体解剖学 [M]. 北京：中国协和医科大学出版社，2015，10.
[2]　Taylor G，Triantafyllou G，Tropea m& Tropea Cameron.Animal Locomotion[M].Oxford：Oxford University，2010.
[3]　孙汉超，叶成万，郑宝田. 运动生物力学 [M]. 武汉：武汉体育学院期刊社，1996，6.
[4]　在力学中，自由度是指力学系统的独立坐标的个数。与人的手臂原理相同，有 7 个自由度。

1）实验一："Z"字形结构的提取与验证

根据"Z"字形结构原理构建3D模型。高度为5cm，顶层与底层的接触表面是边长为9cm的正方形。其"Z"字形结构弯折部位采用弧形设计，目的是利用材料的韧性产生弹力，模拟骨骼肌与骨骼的关系及吸振方式。模块的其余部位加入加强筋结构或加粗，确保弹性变化集中发生在弯折处，体现骨骼的刚性，如图2-74所示。同时设置无"Z"字形结构的对照组，中间用圆柱连接，其余各尺寸与细节等均与"Z"字形结构保持一致。

图2-74　Z字形结构设计细节

（1）实验过程

将弹力球的高度设置为25cm，使其底端距结构表面高度（下落高度）为20cm，将弹力球分别落至对照组结构和"Z"字形结构上，通过慢放画面进行观察。可见"Z"字形结构一组中，有"Z"字形结构的实验组球反弹的高度低于对照组的球反弹高度，如图2-75所示，因此可以得出结论，"Z"字形结构具有更好的吸振性能，从而证明了一般规律的合理性。

（2）实验总结

通过上述实验可以证明，以"Z"字形支撑的结构相对于以圆柱支撑的结构，具有更好的吸振性能。

图2-75　两组结果的对比

2）结构比例对吸振性能的影响

基于上述实验，验证了"Z"字形结构的吸振性，笔者总结出猫科动物的肢体比例与其运动特点存在着紧密的联系。同理思考，结构比例的特点对于猫科动物的吸振性能应该也存在一定的影响。为了验证结构比例是否会对吸振性造成影响，设计了对照试验，分别依照猎豹的后肢比例

和均匀比例构建吸振模型。

实验：验证结构比例对吸振性能的影响

首先要对除比例以外的变量进行控制，在"Z"字形的弯折点保证两个结构的弯折角相同（模拟相同的力量），同时两个模块的高度相同，且"Z"字形的总长度相同，然后参照实验一，对结构进行设计，如图2-76所示。

本次验证采用计算机辅助的方式，基于猎豹后肢比例生成一定的比例变化规律，并将均匀比例融入整个规律中进行比对，如图2-77所示。

通过对猎豹后肢比例的分析，其具有以下几个特点。

猎豹的后肢三段比例（股部、胫部、跖部）不均匀，胫部所占的比例最大，股部次之，跖部最小，如图2-78所示。

股部、胫部、跖部的长度可以构成三角形关系，总长度为90mm，股部19.421mm，胫部38.470mm，跖部32.109mm。

图2-76　均匀比例与猎豹后肢比例对照

图2-77　均匀比例与猎豹后肢比例结构对比

图2-78　猎豹后肢3个部位的几何关系

基于上述特点，用总长度建立比例变化规律，由于猎豹后肢3个部位的长度存在三角形的关系，所以会存在两个变量，无法确切地生成规律性的比例，因此笔者将两个变量拆解成单一变量，进行横纵式的演变，如图2-79所示。具体思路为以均匀比例为起点（等边三角形），首先根据猎豹胫部较长的特点，将胫部的长度变化作为变量，而其他两个部位保持相同比例（等腰三角形）。猎豹的三角形胫部的长度为38.47mm，找到与猎豹胫部数据相对应的等腰三角形位置，确定胫部的长度为定值，以股部和跖部长度之和的分割点数值作为变量进行变化推演，如图2-80和图2-81所示。

根据上述分析的数据和结构形态，参照实验一的结构建立标准，建立单体"Z"字形结构模型。结构分为两组，横向趋势的结构标记为A组，包含5个结构，按顺序分别为A-1、A-2、A-3等；纵向标记为B组，按上下顺序分别标记为B-1、B-2、B-3等，在模拟计算中为了方便施力，在两端分别加上方体平台，如图2-82所示。

图2-79　比例变化规律的几何现象及结构形态的展示

图2-80　横向结构形态变化对比　　　　图2-81　纵向结构形态变化对比

图 2-82　结构模型的建立与编号（Rhino 自建）

　　验证采用 ABAQUS 有限元分析软件，单只
"Z"字形结构根据树脂的材料参数进行设置，与
实物实验相呼应，如表 2-10 所示。将实验一中弹
力球下落的动能进行计算，并取其 1/6（实验一中
的结构包含 6 个单只"Z"字形）模拟冲击力。对
每个结构进行模拟冲击，由于数据具有准确性，
可以计算球离开结构表面的初速度，初速度越小，
则证明反弹的高度越低，反之则越高，从而推导
其吸振性能的变化趋势，如图 2-83 所示。

　　通过计算，分别得到 A、B 两组球的反弹初速
度数据，单位为 mm/s，如表 2-11 所示。从表中
可以看出，B-3 球反弹的初速度小于 A-1，即以猎
豹比例建立的结构较均匀比例结构具有更好的吸
振性能。对此课题组进行反思，由于结构设计的
主观性和单一性，以及实验存在的误差，降低了
实际操作的对比度，但在计算机的辅助下证明了
结构比例对吸振性能的影响，同时基于图表可以
得到一个影响趋势。

表 2-10　树脂的材料参数（3D 打印材料商提供）

弹性模量	ASTM Method D638 M	2370-2650MPa
弯曲强度	ASTM Method D790 M	67MPa
弯曲模量	ASTM Method D790 M	2178-2222MPa
缺口冲击强度	ASTM Method D256 A	23-29 J／m（考察材料是否容易摔坏、断裂的重要指标，4mm 厚度的该材料产品在 30cm 高度下自然落体不会破裂）
吸水率	ASTM Method D570-98	0.4%
泊松比	ASTM Method D638 M	0.41

图 2-83　ABAQUS 有限元分析过程（均匀比例示意）

表2-11　AB两组反弹的球反弹的初速度（ABAQUS软件计算生成）

球号 组号	1	2	3	4	5
A（mm/s）	1.70484	1.70646	1.71636	1.72604	1.73169
B（mm/s）	1.71749	1.69878	1.68824	1.67868	1.65628

① A组，假设股部与跖部比例相同的情况下，胫部长度的等差增加，会造成结构的吸振性能减弱（表现在球离开结构表面的初速度增加），且呈现出一种非线性的趋势，如图2-84所示。

② B组，保持胫部比例不变的条件下，股部比例的增加，会提高结构的吸振性能，且呈现出一种非线性的趋势，如图2-85所示。

　　基于此结果，课题组发现，由猎豹的后肢规律所推演的比例范围中，存在吸振性更优的选择，

为何猎豹没有呈现更优化的吸振比例呢？由于猎豹的运动是一个统一协调的肢体运作机制，体现出的是多方面性能的权衡，所以某一方面性能的提升必然会打破这种平衡。结合之前以卡纸为材料的（本文未收录）结构实验的结果（支撑稳定性不足），课题组作出假设，随着吸振性能的提升，肢体的支撑性会减弱，故继续对结构进行实验，以结构在受到撞击过程中的形变程度变化来观察其支撑性的变化。通过对形变值的计算，分别生成A、B两组的形变趋势曲线对比图，如图2-86所示。

图2-84　A组的吸振性能变化趋势

图2-85　B组的吸振性能变化趋势

图2-86　两组（左A右B）的形变趋势曲线对比

　　通过对比分析可发现，与猎豹比例相关和相符的结构，其形变位移变化曲线仍处于中间位置。同时，结合实验分析，结构的吸振性能越好，其

结构形变程度越大，同时到达最终平衡状态的时间也会越长，导致支撑性变差，从而印证了假设。结构的吸振性作为众多性能的一种，仍存在着其

他限制性因素，推演至猎豹的肢体结构，所呈现的性能并非一种非此即彼的好坏，而是诸多条件的平衡。

由于实际实验中两组的差距并不明显，所以采用计算机有限元分析的方式进行验证，从而得出基于猎豹后肢比例的结构吸振性要优于均匀比例的结构，同时通过对后肢比例的规律分析，生成一个比例变化规律，并通过计算机有限元分析的手段对比例影响吸振性能的情况进行数据呈现，这种比例规律体现了该结构吸振性能的变化趋势，同时从吸振性与支撑性的变化关系揭示了结构（肢体）性能的限制性因素。实验从慢镜头图像中反映出了明显的变化和特点，证明了该结构能够增加吸振性能的事实及基于猎豹生理特点的系统组合式结构具有更为优异的吸振性能，同时又呈现出较好的稳定性。

4. 基于吸振结构的慢跑鞋概念设计

1）吸振结构与跑鞋中底的结合方式

本文所研究的吸振结构在跑鞋中底放置的部位主要集中在两个方面，一是全掌应用，二是后掌应用。经过权衡，笔者最终采用后掌应用的方式，原因分析如下。

① 吸振结构主要体现在刚性，且为双层结构，若采用全掌应用，脚弯折部位需要进行调整，最直接的方法就是从弯折部位断开，分成两个独立的结构，然而这种做法会破坏结构的整体性，同时，对结构的调整和适配有很大难度，可能会发生折断、弯曲不畅、脚感异样等问题；后掌应用则较为直接，因为不涉及弯折的动态考虑。

② 通过上述对人的跑步习惯的分析及常见跑鞋缓振科技的论述，可以发现，后掌对于缓振的需求更大，将吸振结构放置在后掌应用，更能凸显其性能。

③ 大部分跑鞋的中底采用了"前低后高"的倾角设计，形成前后掌的高度差（heel to toe differential），即后掌的离地高度减去前掌的离地高度，这使得中底在后掌部位拥有更大的发挥空间，更有利于吸振结构的植入。

2）最终效果图（见图2-87）

图2-87　最终效果图表现及构成示意

5. 本节研究总结

本节从猫科动物的肢体入手，以猎豹、长尾虎猫为对象，从肢体运动特点、肢体比例特点和骨骼、运动系统3个方面进行研究，对猫科动物的肢体有了一个较为全面的解读，揭示影响肢体运动的因素，并进行归纳和总结，从中探索猫科动物运动形态的一般规律。

本研究以猎豹作为典型研究对象，通过研究发现，猎豹在奔跑时头部呈现平稳的运动轨迹，并经过进一步证明，其四肢结构具有良好的缓冲作用，据此进行了吸振原理结构的构建，通过实验验证了猎豹肢体的"Z"字形结构具有很好的吸振性。与此同时，通过对肢体比例和运动系统的研究，又总结出了肢体比例变化对吸振性能影响的规律，据此建立了一个系统化的吸振结构模型，并进行了验证。

最终，基于推导出的吸振结构，在运动鞋中底缓振区域进行了基于研究成果的应用设计。本研究完整体现了设计形态学的思维、方法和流程，最大亮点在于成功提取了猎豹肢体的吸振结构原理，并能将研究成果应用到多个领域和产品中，具有广泛的实用性和市场价值。

2.1.4 软体动物的贝壳形态研究与设计应用

经过上亿年的时间，软体动物的足迹几乎遍布于地球上的各个角落，与此同时，它们也演化出了各种各样的贝壳形态。在不同的环境中，贝壳都是绝大多数软体动物保护柔软躯体的重要结构，尽管不同物种的贝壳形态各异，但普遍具备坚固、坚韧的双重特性，是自然界中最出色的生物护甲之一。与软体动物相似，在人的生产、生活中，也需要一定的防护措施来保护自身。因此，

贝壳中所蕴含的防护机制便成为连接生物护甲和人造防护装备的纽带，可为后者的创新设计提供很好的参考。

本节利用设计形态学的研究方法，通过对软体动物贝壳的宏观形态、微观结构的研究，分析其中的"形态—功能"关系，提取形态规律，并在此基础上选取"运动护具"作为设计应用的研究对象，着重针对"防护单元"进行创新设计，提出具有一定探索性的设计方案。

1. 贝壳的定义和研究案例

1）贝壳

软体动物也称"贝类"，是动物界第二大门类，物种数量仅次于节肢动物，据不完全统计，全球软体动物种类超过10万种，在陆地、河流、湖泊和海洋都能发现其踪迹。[①]

在软体动物门下，有相当数量的物种具有钙质壳（Calcareous Shell），用以抵御掠食者的攻击和环境变化所带来的侵蚀。从材料学的视角来看，贝壳是一种典型的有机—无机生物复合材料（Organo-mineral Biocomposites），其中无机部分是碳酸钙，占贝壳重量的95%～99%，而有机部分相对复杂，涉及各种蛋白质、几丁质，占贝壳重量的0.1%～5%。

在贝壳的组织中，尽管有机物含量很低，但所发挥的作用却至关重要。在生物矿化（Biomineralization）的作用下，有机物会形成软质框架，引导碳酸钙的成型过程，构筑起精妙的贝壳微结构（Shell Microstructure）。贝壳并非简单的实质材料，还存在多种微结构分层，因而具备优良的力学性能。

贝壳微结构和贝壳的力学性能存在很强的关

① 李琪，孔令峰，郑小东，等. 中国近海软体动物图志 [M]. 科学出版社，2019.

联性。以珍珠母 [①] 为例，它是一种典型的贝壳微结构，其韧性相比碳酸钙晶体大几个数量级，但几乎不会损失硬度。微结构使贝壳具备了坚固、坚韧的双重特性，而这两点在人工材料中往往需要取舍。由此可见，面对相同的难题，生物会以独有的方式将其化解，其中所蕴含的解决思路值得研究并利用。

2）贝壳研究案例

现阶段，针对贝壳的研究主要集中于生物学和材料学领域，若按照研究内容区分，大致可分为以下 3 类。

（1）贝壳形态与力学性能

在很大程度上，贝壳出色的力学性能要归因于精妙的微结构特征。就一种微结构而言，交叉叠片 [②] 普遍存在于不同物种的贝壳中，在抵御外力攻击方面发挥着重要作用。Christopher 等 [③] 在女王凤凰螺的贝壳中发现：在抗穿透性方面，交叉叠片中的 ±45° 排列显著增强了各向同性。此外在结构失效前，±45° 排列能抵抗更高的负载。研究者认为，这一发现有助于研发先进的人工复合材料。就多种微结构而言，贝壳内不同位置的微结构种类、分层厚度并不相同，因而会导致力学性能的差异。Pezhman 等 [④] 发现：微结构分层的梯度变化会产生力学性能的渐变。贻贝的贝壳由前至后，结构上实现了从斜棱柱层渐变过渡到棱柱层和珍珠母层，刚性和硬度随之逐渐增强。研究者认为，这一发现能为研发质轻的承重材料提供灵感。

（2）仿生贝壳材料

随着对贝壳微结构研究的深入，研究者从中汲取灵感，对高强高韧仿生材料的制备投入了大量精力，提出了多种新方法，并取得了一定的进展。贝壳的成型是一种自下而上的自组装过程，这一方式普遍存在于生物构建多层级结构的过程中。研究者模仿这一成型方式，并结合热压等工艺，制备了仿生贝壳材料。例如，Yao 等 [⑤] 制备了仿生珍珠母的 MMT/壳聚糖复合薄膜。此薄膜具有与珍珠母相类似的"砖-泥"式结构，表现出良好的机械性能。以此为基础，人们也在探索其他的仿生贝壳材料制备方法，以实现类贝壳微结构的精细构建，如层层组装法、定向冻融法和电泳沉积法等。以定向冻融法为例，Deville 等人 [⑥] 从海冰的成形过程中受到启发，采用定向冻融法制备了仿生贝壳材料，具有精细的微米级结构，与珍珠母的微结构极其相似，具有优良的力学性能。研究者在仿生贝壳材料的制备上取得了很大进步，但就现有方式而言，以此来大规模生产仿生贝壳材料仍然十分困难。

（3）仿生贝壳微结构的放大化尝试

在微观尺度上，研究者已经成功制备了仿生贝壳材料。而在宏观尺度上，随着 CNC 加工、3D打印等技术的发展，一些"放大化"仿生贝壳材

① 该微结构由分层排列的文石片状物组成，片状物之间被较薄的有机聚合物层隔开，该结构整体平行于壳体表面排布。

② 该微结构为叠片状排列，其中单个叠片是由大量相同倾角的文石长针状物构成的，相邻叠片中的长针状物沿另一倾角对齐。

③ SALINAS C L，DE OBALDIA E E，JEONG C，et al. Enhanced toughening of the crossed lamellar structure revealed by nanoindentation[J]. Journal of the mechanical behavior of biomedical materials，2017，76: 58-68.

④ MOHAMMADI P，WAGERMAIER W，PENTTILÄ M，et al. Analysis of Finnish blue mussel（Mytilus edulis L.）shell: Biomineral ultrastructure，organic-rich interfacial matrix and mechanical behavior[J]. 2021.

⑤ YAO H B，FANG H Y，WANG X H，et al. Hierarchical assembly of micro-/nano-building blocks: bio-inspired rigid structural functional materials[J]. Chemical Society Reviews，2011，40（7）: 3764-3785.

⑥ DEVILLE S，SAIZ E，NALLA R K，et al. Freezing as a path to build complex composites[J]. Science，2006，311（5760）: 515-518.

料设计也开始出现。在毫米尺度上，Barthelat[1] 采用CNC加工技术，制备了基于PMMA薄片的仿珍珠母层状复合材料，成功复制了珍珠母的应变硬化机制、渐进锁定机制和滑移机制。这是人类首次在一种仿生贝壳材料中同时还原了3种增韧机制，也证明了"放大化"的仿生贝壳材料设计完全可行。在厘米尺度上，Grace[2] 等采用3D打印技术，制备了仿交叉叠片层状复合材料，成功复制了贝壳微结构的止裂机制。在冲击测试时，该材料产生了与贝壳微结构相似的裂纹特征。研究者认为，这一仿生贝壳材料未来可用于头盔、防弹衣等防护装备的制造中。得益于在宏观尺度下能更好地控制几何形状，研究者可以更精确地复制贝壳微结构，制备高强高韧的"放大化"仿生贝壳材料。

2. 典型研究对象的筛选

1) 贝壳形态分类

在设计形态学研究中，筛选生物研究对象的标准有3个。首先，生物的种群数量和分布应具有一定的规模，这是其适应性强的体现，往往具有典型的生物形态特征。其次，生物应具有一定的体量，易于进行观察、实验，且具可操作性。最后，生物形态不宜过于奇特，否则不利于一般形态规律的提取。就种群规模而言，软体动物门下的腹足纲和双壳纲是最庞大的两个分支。据不完全统计，腹足纲的现存物种约为75000种，双壳纲的现存物种约为9200种，在陆地、河流、湖泊和海洋等环境中均有存在。就贝壳而言，为适应不同的生存环境，两大类软体动物演化出了大小各异、形态不一的贝壳形态。而面对多种多样的贝壳形态，基本的筛选标准不足以支撑。因此，在原有基础上，课题组需要首先补充适用于本课题的、可量化的筛选依据。

不同物种的贝壳形态差异很大，但其中有规律可循。贝壳是随着壳口或壳瓣边缘的生长而形成的。从幼年到成年，大量物种的壳口或壳瓣边缘形状几乎不变，仅形状的尺寸有明显变化。依据软体动物学家Winston F. Ponder和David R. Lindberg的观点[3]，多数物种的贝壳形态可归纳为3种，如图2-88所示。

① 单锥状壳形（Simple Cone）：贝壳近似于一个锥体，部分物种的壳顶（Apex）会呈现出螺旋的趋势，如笠贝的贝壳。

② 平旋状壳形（Planispiral Shell）：贝壳是在一个平面上形成螺旋，即在Z轴上无高度，如鹦鹉螺的贝壳。

③ 锥旋状壳形（Conispiral Shell）：贝壳是在一个空

单锥状壳形
Simple Cone

平旋状壳形
Planispiral Shell

锥旋状壳形
Conispiral Shell

图2-88　3种贝壳形态

① ESPINOSA H D，RIM J E，BARTHELAT F，et al. Merger of structure and material in nacre and bone–Perspectives on de novo biomimetic materials[J]. Progress in Materials Science，2009，54（8）：1059-1100.
② GU G X，TAKAFFOLI M，BUEHLER M J. Hierarchically Enhanced Impact Resistance of Bioinspired Composites[J]. Adv Mater，2017，29，1700060.
③ PONDER W F，LINDBERG D R，PONDER J M. Biology and Evolution of the Mollusca[M]. CRC Press，2019.

间中形成螺旋，即在 Z 轴上有高度，如东风螺的贝壳。

2）贝壳参数化模型构建

贝壳形态中所包含的几何关系，一直吸引着学者们对其展开研究，而由古生物学家 David M. Raup 提出的贝壳螺旋四参数模型（Four Parameter Model of Shell Coiling），[①] 是后来研究者开展贝壳形态研究的重要基础。在他的研究中，贝壳的基本形态可通过 4 个参数来定义，如图 2-89 所示。

图 2-89　贝壳螺旋四参数模型

① 生成曲线形状（the Shape of the Generating Curve）：用 S 表示，是指贝壳的壳口或壳瓣边缘的形状。

② 生成曲线位置比（Position of Generating Curve）：用 D 表示，是指生成曲线相对螺旋轴的横向位置比，表示为 d1/d1+d2，以衡量相邻螺旋间的重叠程度。该值越小，重叠率越高。

③ 螺旋扩张率（Whorl Expansion）：用 W 表示，是指在一个螺旋周期（360°）内，生成曲线形状的尺寸增加度，表示为 $e^{2\pi b}$。该值越大，生成曲线形状的尺寸在一个螺旋周期内的变大越多。

④ 螺旋移位率（Whorl Translation）：用 T 表示，是指在螺旋过程中，生成曲线在 Z 轴上的位移变化率，表示为 y/r，以衡量生成曲线随着螺旋的形成而发生的纵向位移程度。

课题组参考上述理论模型，在 Grasshopper 中构建了贝壳的参数化模型，如图 2-90 所示。基于同一贝壳形态，分别增加 W、D 和 T 值，参数化模型生成了单锥壳、平旋壳和锥旋壳。

图 2-90　参数化生成的 3 种贝壳形态

① RAUP D M. Geometric Analysis of Shell Coiling: General Problems[J]. Journal of Paleontology，Sep.，1966，Vol. 40，No. 5（Sep.，1966）: 1178-1190.

而在此基础上，在同时调节W、T值后，参数化模型生成了5种常见的贝壳形态，如图2-91所示。就此，课题组补充了适用于本课题的、可量化的筛选依据。

3）典型研究对象聚焦

在常规与补充的筛选标准加持下，课题组从两个纲中选取了6个科，分别是扇贝科、鸟蛤科、玉螺科、蛭螺科、马蹄螺科和蛾螺科，又从每个科中选择典型的研究对象并取得样本，如图2-92所示。

图2-91　参数化生成的5种常见的贝壳形态

图2-92　典型研究对象的样本

3. 典型研究对象的形态规律探究

基于之前的案例分析，课题组了解到微结构是贝壳具备良好力学性能的主因。因此围绕所取得的样本，课题组着重研究其微结构的形态特征，从中提取形态规律。

1）贝壳微结构观察

如图2-93所示，经过清洗、切割、封装等一系列步骤，课题组首先制得了样本切片，然后使用扫描电子显微镜对其进行观察。结果显示，样本中实际上存在两种微结构：珍珠母与交叉叠片，如图2-94所示。就所属分类而言，珍珠母存在于蝾螺科、马蹄螺科和扇贝科的样本中，交叉叠片存在于鸟蛤科、玉螺科和蛾螺科的样本中。课题组通过对比不同样本及文献资料，发现同一种微结构的形态在不同物种的贝壳中存在差异。

| 1 超声波清洗 | 2 样本切割 | 3 样本薄片封装 | 4 切片制作 | 5 切片成品 |

| 6 溅射镀膜 | 扫描电镜观察 |

图2-93 样本切片的制作与观察流程

图2-94 样本切片的观察结果

（1）珍珠母的形态差异

以存在珍珠母的虎斑蝶螺、尖角马蹄螺的样本为例，课题组观察到，虎斑蝶螺的珍珠母是由分层堆叠的片状物构成的，如图2-95所示。单个片状物的宽约10μm，厚约0.8μm，其平面形状近似于六边形，此外不同层的片状物是近乎重叠的状态。如图2-96所示，尖角马蹄螺的珍珠母也是由分层堆叠的片状物构成的，不同的是单个片状物的宽约10μm，厚约0.5μm，而其他的形态特征则与虎斑蝶螺相似。

课题组通过对比相关文献，发现珠母贝的贝壳中也存在珍珠母，而其形态特征与上述观察结果并不完全相同。在珍珠贝的贝壳中，不同层的片状物是错位叠加的状态。

总之，在3种软体动物的贝壳中，珍珠母的形态差异主要在于不同层的片状物是否重叠。在虎斑蝶螺、尖角马蹄螺的样本中，课题组观察到不同层的片状物是近乎重叠的状态。对比珠母贝的贝壳，文献表明不同层的片状物是错位堆叠的状态。

（2）交叉叠片的形态差异

以存在交叉叠片的扁玉螺、深沟凤螺的样本为例，课题组观察到：如图2-97所示，扁玉螺的交叉叠片呈X状排列，单个叠片是由±35°倾角的长针状物组成，此外叠片之间的界限明显。如图2-98所示，深沟凤螺的交叉叠片也呈X状排列，不同之处在于单个叠片是由±40°倾角的长针状物组成。

图2-95　虎斑蝶螺贝壳的珍珠母

图2-96　尖角马蹄螺贝壳的珍珠母

图2-97　扁玉螺贝壳的交叉叠片

图2-98　深沟凤螺贝壳的交叉叠片

　　课题组对比相关文献，发现女王凤凰螺的贝壳中也存在交叉叠片，而其形态特征与上述观察结果并不完全相同。女王凤凰螺的单个叠片是由±45°倾角的长针状物组成，并且它的贝壳中存在上、中、下3个交叉叠片层，类似于胶合板。简而言之，中层由X状排列的叠片构成，上层和下层也是如此，而围绕垂直于分层的轴，上层和下层整体旋转了90°。

　　如上所述，在3种软体动物的贝壳中，交叉叠片的形态差异主要在于叠片中长针状物的倾角不同，以及交叉叠片层的数量不同。在扁玉螺、深沟凤螺的样本中，课题组观察到长针状物的倾角分别是±35°、±40°，且都只存在一个交叉叠片层。而女王凤凰螺的贝壳，文献表明长针状物的倾角是±45°，此外还存在3个交叉叠片层。

　　2）贝壳微结构参数化模型建构

　　考虑到微结构的形态差异性，课题组在

Grasshopper中创建了微结构的参数化模型，通过修改相应的参数，可以准确、快速地建构包含不同形态特征的三维数字模型，而这是模型制作与冲击实验的必要基础。

　　(1) 珍珠母形态的参数化模型

　　基于之前的珍珠母形态研究，课题组从中归纳出5个形态参数，进而建构其参数化模型，下面按照构建次序进行说明，如图2-99所示。

　　片状物宽度：指单个片状物的宽度。如果增大这一参数，在单位面积内片状物的数量会减少。

　　片状物厚度：指单个片状物的厚度。如果增大这一参数，在单位高度内片状物的分层数会减少。

　　片状物重叠率：指各层片状物的重叠程度。如果增大这一参数，各层的片状物会由近乎重叠

图2-99　珍珠母的参数化模型

的状态渐变为错位堆叠的状态。

片状物平面形状规则度：指片状物平面形状的随机变化程度。如果增大这一参数，片状物平面形状会由规则的六边形渐变为不规则的泰森多边形。简而言之，该值越大，片状物平面形状越不规则。

隔层厚度：基于"贝壳中存在有机框架"而提出，如果增大这一参数，软质隔层的厚度会增加。

（2）交叉叠片形态的参数化模型

基于之前的交叉叠片形态研究，课题组从中归纳出5个形态参数，进而建构其参数化模型，下面按照构建次序进行说明，如图2-100所示。

针状物密集度：指单位面积内针状物的数量。如果增大这一形态参数，在单位面积内所分布的针状物数量会增加。

图2-100　交叉叠片的参数化模型

针状物截面长宽比：指单个针状物的截面长度/宽度的比值。如果从1到0（大于0）减小这一参数，单个针状物的截面形状会由正方形渐变为长方形。

针状物倾斜度：指针状物的倾角。如果增大这一参数，针状物会由倾斜状态渐变为近乎垂直状态。

交叉叠片层数：基于"部分物种的贝壳中存在多个交叉叠片层"而提出，指单位高度内分层的数量。此外，模型中每新增一个层，新层就会围绕模型的中心轴（Z方向上）逆时针旋转90°，类似于"拧魔方"。

隔层厚度：基于"贝壳中存在有机框架"而提出，若增大该参数，软质隔层的厚度会增加。

参数化模型被建构于一个长4cm、宽4cm、高0.7cm的立方体空间，其中包含微结构的形态特征。课题组之所以会在一个规则空间中建构模型，是因为要减少其他形态因素干扰，以求在冲击实验中有效地得出一般形态规律。

3）微结构形态的筛选与模型制作

在模型制作之前，课题组对微结构形态的转化运用情况进行预判，判定极有可能在曲面立体中建构微结构形态。在对比两种微结构参数化模型的建构过程后，课题组认为珍珠母形态的转化运用更具有可操作性，这是一种"垂直拉伸"的生型方式，不易出现自交曲面。因此，课题组优先选择了珍珠母形态进行研究。

通过3D打印技术，课题组制作了珍珠母形态的模型，如图2-101所示，其中白色块状物的材料是刚性树脂（Vero Pure White），黑色隔层的材料是类橡胶（Agilus 30 black）。

图2-101　珍珠母形态的模型

4）冲击实验

在现有阶段，针对珍珠母形态的抗冲击性能，课题组着重针对"隔层厚度"与"片状物重叠率"进行了研究。课题组制作了包含不同形态特征的模型，进行了多次冲击实验。基于实验结果分析，课题组提取了一般形态规律，此外，还推断了珍珠母形态的能量耗散机制。实验设备是自制的自由落体式落锤冲击测试仪，其长0.6m、宽0.5m、高1.77m，主体结构是由304不锈钢板和4040铝型材搭建而成，主要部件包含平台、重锤、缓冲器与导轨，如图2-102所示。基本实验流程如下：首先在平台上固定模型，而后把5kg的重锤提升至一定高度，释放后重锤自由下落冲击模型。上述过程可能需要重复多次，直到模型明显被破坏为止，其中重锤的下落高度会逐次增加。

图2-102　自制的自由落体式落锤冲击测试仪

（1）"隔层厚度"冲击实验

如图2-103所示，课题组制作了A1号模型（隔层厚度为0.5mm）、A2号模型（隔层厚度为1mm），两个模型的其他形态参数均相同。为了充分对比模型的抗冲击性能，课题组还制作了A0号模型（不包含隔层）。A2号模型在5个冲击速度下都能阻止撞针穿孔，整体基本完好，呈现出较多的曲折状裂纹。而A1号模型仅在最低冲击速度下能阻止撞针穿孔，且整体断裂，呈现出较多的笔直状裂纹。而A0号原型即使在最低冲击速度下也无法阻止撞针穿孔，整体碎裂。实验结果表明，A2号模型的抗冲击性能较佳，如表2-12所示。

（a）A0号模型　　　　　　　　　（b）A1号模型　　　　　　　　　（c）A2号模型

图2-103　珍珠母形态的模型1

表2-12　"隔层厚度"冲击实验结果

冲击模块下落高度（米）	0.15	0.2	0.25	0.3	0.35
估算自由落体速度（米/秒）	1.7	2.0	2.2	2.4	2.6
A0号原型被破坏情况	整体碎裂	无	无	无	无
A1号原型被破坏情况	整体断裂	无	无	无	无
A2号原型被破坏情况	未被击穿	未被击穿	未被击穿	未被击穿	未被击穿 局部断裂

(2)"片状物重叠率"冲击实验

基于上述实验结果，在参数化模型中，课题组只修改了A2号模型的片状物重叠率，沿用A2号模型的隔层厚度与其他形态参数。如图2-104所示，课题组制作了B1号模型（重叠率适中）和B2号模型（重叠率较高）。相比之下，A2号模型的片状物重叠率最低。

参见表2-13，B1号模型在5个冲击速度下都能阻止撞针穿孔，整体完好，呈现出很少的曲折状裂纹。相比之前的所有模型，B2号模型不仅在5个冲击速度下都能阻止撞针穿孔，而且整体最完好，仅呈现出很少的、轻微的曲折状裂纹。实验结果表明，B2号模型的抗冲击性能较佳。

（a）B1号模型　　　　　　　　　　（b）B2号模型

图2-104　珍珠母形态的模型2

表2-13　"片状物重叠率"冲击实验结果

冲击模块下落高度（米）	0.15	0.2	0.25	0.3	0.35
估算自由落体速度（米/秒）	1.7	2.0	2.2	2.4	2.6
B1号模型被破坏情况	未被击穿	未被击穿	未被击穿	未被击穿	未被击穿，表面出现轻微裂纹
B2号模型被破坏情况	未被击穿	未被击穿	未被击穿	未被击穿	未被击穿，仅出现很少轻微曲折状裂纹

5）形态规律

在现有阶段，基于实验结果分析，课题组提取了一般形态规律：适当的隔层厚度、较高的片状物重叠率是珍珠母形态具备良好抗冲击性能的关键。

如图2-105和图2-106所示，通过对比不同模型的冲击实验结果，课题组大致推断出了珍珠母形态的能量耗散机制，即产生可偏转的裂纹路径。珍珠母形态在受到冲击时，冲击力会由点至面向其四周扩散，而软质隔层能有效阻止冲击力的直接贯穿，迫使冲击力变换传导方向。冲击力每变换一次传导方向，就会消耗一定的冲击能量，直到不足以穿透隔层为止。就此珍珠母形态中形成了曲折状裂纹，这是冲击能量被完全耗散的标志。

图2-105　不同模型的冲击实验结果

图2-106　B2号模型的曲折状裂纹

4. 珍珠母形态与运动护具设计结合点分析

1）应用材料的关联性

珍珠母是由硬、软两类材料构成的，且二者紧密结合。而运动护具通常也是由硬、软两种材料组成。例如头盔，其外壳一般是硬质的工程塑料，其缓冲层一般是质轻的聚丙乙烯泡沫，且二者紧密结合。两种不同性能材料的结合，具有比单一材料更优的力学性能。在这一方面，珍珠母与运动护具之间存在关联性。

2）形态构成的关联性

珍珠母的主体由堆叠的片状物组成，片状物的造型基本一致，此外，片状物都嵌套在有机框架中。这些形态特征可以归纳出一个关键点，即重复的、造型相近的结构单元。在运动护具中，造型相近的结构单元也会被重复使用，以实现均衡防护，如Vicis头盔中的数百根弹性支柱。将珍珠母形态应用于运动护具设计，在形态构成方面具备合理性。

3）破坏类型的关联性

瞬时冲击是珍珠母所应对的主要破坏类型，这一类型会在极短时间内产生很大的破坏能量。得益于形态的能量耗散机制，珍珠母可以有效地阻止冲击力的直接贯穿。很多种运动护具所应对

的主要破坏类型也是瞬时冲击，如头盔、护膝等。因此珍珠母形态可为运动护具设计提供有力借鉴。

5. 基于珍珠母形态的运动护具设计

最终设计的是一款冰球头盔，课题组着重针对头盔中的防护单元进行创新设计，如图2-107～图2-109所示。人的颅骨是由额骨、顶骨、枕骨、蝶骨和颞骨等组成的，其重要特征之一是存在"四缝"，即额骨与顶骨的冠状缝，额骨与顶骨的矢状缝，顶骨与枕骨的人字缝，顶骨、颞骨与蝶骨的翼缝（即太阳穴），其中太阳穴是额骨、顶骨、颞骨和蝶骨的交汇处，是颅骨最薄、最脆弱的部位，平均厚度1～2mm，在头盔设计中是需要被重点关注的对象。此外，颅骨各个部位的厚度并不相同，平均厚度为5mm，最厚处约1cm，头盔中的防护单元需要据此进行形态调整。

图2-107 产品最终效果图1

图2-108 产品最终效果图2

图2-109　产品最终效果图3

基于上述颅骨特征，课题组规划了头部的防护区域，划分了太阳穴区、额骨区、顶骨区与枕骨区四部分，针对4个防护区分别设计了相应的防护单元。防护单元由3层堆叠的片状物组成，片状物的重叠率较高。而针对不同分区承受冲击载荷的能力，各个防护单元的隔层厚度存在差异。举例而言，太阳穴区的防护单元的隔层最厚，以延长抵消冲击作用的时间，但这一方式会增加一定的重量。因此，在其他骨板较厚的分区，在不影响防护效果的前提下，隔层厚度会适当减少，以降低不必要的重量。该设计方案是一种实验性探索，整体设计仍存在可深入挖掘的空间。

6. 本节研究总结

本节基于设计形态学，以软体动物贝壳为研究对象，探讨了生物形态的跨学科研究流程。在研究过程中，综合应用生物学、几何学、材料学等学科的方法与成果，对典型研究对象的形态原理进行了分析与验证，并将得出的形态规律应用于运动护具的创新设计。本研究的重点在于探索适合设计师开展生物形态原理研究的流程与方法。在实际过程中，一方面借鉴了工科研究中的方法；另一方面发挥了设计学科的优势；两者共同发挥作用，推进研究。上述做法既确保了流程的合理性，也验证了设计师开展此类研究的可行性。

参考相关文献，本研究由贝壳宏观形态入手，基于数理逻辑与方法，建立了适用于本课题的研究对象筛选机制。随后，通过文献研究，由贝壳微观形态切入，明晰贝壳微结构的定义与类型，形成关于贝壳微结构的认知基础。通过样本观察，辨识出微结构类型，就此在不同样本、样本与文献之间进行对比，归纳得出微结构的形态特征，以及微结构在不同物种中所呈现出的形态差异。基于"有效生型"这一思路，将微结构形态特征划分为多个形态参数，借由参数化设计工具，实现标准空间内的形态参数可调控，从而灵活、高效地生成存在形态差异的数字化原型。通过原型冲击试验，验证了珍珠母形态的耐冲击性能，得出"适当隔层厚度、较高片状物重合度是珍珠母形态具备出色力学性能的关键"这一结论。在此基础上，对比不同试验原型的被破坏特征，得出珍珠母形态的能量耗散机制为"产生可偏转的裂纹路径"这一推断。最后，将研究结论应用于运动护具的创新设计，体现了前期研究的价值。

2.2 基于植物形态及其他形态研究与设计应用

2.2.1 水环境中植物形态研究与设计应用

在自然环境中，水环境占据了相当广阔的面积，海洋、内陆水域、地下水等占据了地球大约71%的面积。一部分植物为了适应水环境中的生活，演化出不同于陆生植物的某些独特适应性结构，成为"水生植物"[①]，其形态结构与功能作用之间存在着某些必然联系，以支撑其在水环境中生存。"水生植物"在水环境影响下形成的形态结构，在应对水流的机械应力、提高气体运输效率及表面材质的透水、疏水特性等诸多方面，都具备广阔的研究空间和设计应用的可能性。

本节将利用设计形态学研究方法，通过对以沉水植物、浮水植物为代表的水生植物的外部形态和内部结构的研究，分析形态特征与功能间的关联性，提取形态规律，并在此基础上选取"水上建筑"作为设计应用的研究对象，完成具有一定探索性和实验性的设计方案。

1. 水生植物的定义、分类及选取标准

本节研究的水环境中的植物，是指主要依附水环境为生的水生植物。中国科学院水生生物研究对大型水生植物定义为"生理上依附水环境，至少部分繁殖周期发生在水中或水表面的植物类群。"根据水生植物的生活类型不同，可分为沉水、浮水、挺水和湿生植物。不同生活类型的水生植物，在不同的水深深度、光照强度、水体环境上体现出不同的适应程度。完全浸于水下的沉水植物和叶片露出水面的浮水植物，其形态和生活习性体现出的环境适应性相对其他类别较为显著。

1）以研究高等植物中的蕨类植物、种子植物和低等藻类为主

从植物分类学的角度看，植物按照其形态、结构、繁殖方式上的简单与复杂程度，可分为较复杂的高等植物[②]和较简单的低等植物。[③] 高等植物中的种子植物、蕨类植物一般形态较复杂、水生特性也较明显。藻类是主要的低等植物，在海洋和淡水中都广泛生长。本研究中的植物类别都与水环境的关系极为密切，主要包括以水生环境为主的低等植物藻类，以及高等植物中与水环境相关的蕨类植物和种子植物。

2）以研究沉水、浮水植物和大型藻类为主

水环境中植物的生活类型不同，可分为长期在水面下生活的沉水植物、叶片浮在水面生长的浮水植物、茎叶挺出水面生长的挺水植物，以及在潮湿环境下生长的沼生植物、湿生植物等。为了更好地研究水生植物形态在水环境中的适应性变化，本节将观察重点放在沉水植物与浮水植物上，观察的植物种类覆盖了这两类中的大部分范围。在低等植物藻类中，本节主要观察形态较高级的褐藻门的大型藻类，以及形态较丰富的绿藻门中的部分藻类。

3）以研究根、茎、叶的外部形态和内部结构为主

从植物解剖学角度看，植物外部形态上由各器官构成，其中根、茎、叶等营养器官的形态体现出独特的水生特性，作为本文研究重点。内部结构上，植物由细胞、组织和组织系统构成。植物的细胞在漫长的演化过程中形成具备不同功能

① 形态结构和适应性均介于湿生植物和旱生植物之间，是种类最多、分布最广、数量最大的陆生植物。不能忍受严重干旱或长期水涝，只能在水分条件适中的环境中生活，陆地上绝大部分植物皆属此类。

② 高等植物一般有根、茎、叶的分化和各种组织器官的分化，且在植物体生长发育过程中具备"胚"的构造。高等植物从低级到高级又可分为苔藓植物门、蕨类植物门和种子植物门。

③ 低等植物没有根、茎、叶的分化，通常呈丝状、叶状或是只有单个细胞形成的植物体。

的细胞形态，同一类别的细胞又聚集在一起形成不同的功能组织。具体包括：完成细胞分裂活动的分生组织；完成同化、吸收、通气、贮藏功能的薄壁组织；在植物表面防止水分过分蒸腾、抵抗外界侵害的保护组织；在植物体内运输物质的输导组织；巩固和支持植物体的机械组织，以及产生、贮藏和输出特殊物质的分泌组织。植物对水环境的适应很大程度表现在内部结构的特性上。

4）水生植物空间格局、分支方式

植物的单体排布关系也是影响植物对自然物质、能源利用的重要因素。例如，植物叶子的序列关系、分支的方式，以及在三维方向上的空间格局等，也是本节研究关注的范畴。

2. 水生植物形态规律研究

以两类水生植物——沉水植物、浮水植物为例进行归纳、提取，得到植物形态规律及具有设计应用价值的人工形态规律。

1）沉水植物形态分析

沉水植物是指整个植物体全部在水下完成正常生命活动的植物，植物器官全部沉没于水下，没有与大气直接接触的部分。由于长期生活在光照弱、氧气含量低及水流应力作用下的水环境中，沉水植物的形态结构较陆生植物发生了很大变化，其外部形态和内部结构形态分析如表2-14和表2-15所示。

表2-14　沉水植物外部形态

	图　片	形　态　特　征
根	 枯草的根	底下横走匍匐根。 圆柱形。 表面光滑，多须根
茎	 褐藻的茎	细弱，柔软。 多绿色。 茎匍匐延展，茎上的芽向上生长成新的茎。 若茎较长，常盘旋扭转着生长
叶	 大浪草　　褐藻 金鱼藻　　网草	轮廓多为长条形、带状、狭长形，有的裂成丝。 叶脉主脉和侧脉常平行，其间的细脉与主脉垂直。 叶缘常呈大、小波浪状、螺旋状，随水流起伏波动。有时叶面上有褶皱。 叶片薄，较透明。 叶脉有通气组织，大型藻类的叶基有气囊

表2-15　沉水植物内部结构

	图　片	形　态　特　征	形　态　功　能
根	 水鳖 - 根横切	皮层的细胞间隙扩大成气道或气腔圆柱形。 次生构造缺乏或不发达。 机械组织和木质部退化	表皮细胞可直接从水中吸收水分、无机盐及气体。 贮存大气以保证根的呼吸作用所需的氧气
茎	 A.沟繁缕 - 茎横切 B.眼子菜 - 茎横切	皮层中有大量通气组织。茎中央的胞间通道较大。 维管束部分较集中。 机械组织退化明显	对水分、气体等可直接经表皮从水体中吸取。 水环境下增加茎的弹性来抵抗机械损伤。无机械支撑
叶	 伊乐藻 - 叶横切 菹草 - 叶横切	叶肉组织疏松，纤维素的薄壁组成细胞壁，使得二氧化碳和氧气容易进入或渗出。 等面叶，栅栏组织退化。 有发达通气组织和气腔。 无气孔	增大气体吸收面积。 增加受光面积。 使水中的二氧化碳和无机盐容易进入细胞。 便于气体输送贮藏

通过对沉水植物外部形态和内部结构的分析，得到其形态和功能间的对应关系，如表2-16所示。

表2-16　沉水植物形态规律小结

	形　态　特　征	形　态　功　能
根	根的形态构造上比陆地植物退化，体现在吸收作用降低、构造上更简单。 根内部有发达的贮气组织	固定作用

	形 态 特 征	形 态 功 能
茎	柔软纤细，茎的中央有集中的维管束，易于弯曲。茎的形态随水流而波动。 茎内有大而多的气室，由间隙发达的薄壁细胞构成	弹性增强，刚性减弱，顺应水中水流的波动。 水中氧气不足的情况下可便于内部细胞间的气体交换及储藏。 气室利于漂浮
叶	薄，易透水、透光。 叶外轮廓形态有两种趋势：一是叶片细裂成丝状、带状，二是较大面积的薄膜状。 叶脉结构上，侧脉与主脉平行，细脉与主脉垂直，常使得叶缘呈波浪状。 细胞壁极薄，可吸收水中溶解的气体	加大叶片与水的接触面积，从而获得更多光照，加大吸收水中空气、无机盐的表面积。 叶脉支撑结构使叶片随水流波动，抵抗水压下的机械应力

2) 浮水植物形态分析

浮水植物是指叶片能够漂浮在水面生长的植物。其中有的植物完全漂浮，根茎不与水底相连，有的与水底相连固定。与沉水植物不同，浮水植物的叶片浮在水面上，光合作用的条件有利得多，浮水叶片也会形成利于自身漂浮的形态特征，其外部形态和内部结构形态分析如表2-17和表2-18所示。

表2-17　浮水植物外部形态特征

	图　片	形 态 特 征
根	 水葫芦的根	匍匐根状茎，横走。 多须根。 与水底相连的根茎主要起固定作用，而完全漂浮的植物的根起平衡作用
茎	 菱　　　　　　碗莲	匍匐茎，横交于水中。 圆柱形，较细长
叶	 水葫芦　　　　王莲 品萍　　　　　芡实	贮气组织发达。有的在叶远轴面有蜂窝状贮气组织，有的叶柄下部有膨胀，如葫芦的气囊。 叶片大多比较宽大，轮廓为圆形、心形、卵圆形。 叶脉呈放射状、掌状网脉结构，分叉靠近叶缘处逐渐细小，整体结构十分坚固。 多呈莲座状分布。 叶上表面常有绒毛

表2-18　浮水植物内部结构

	图　片	形 态 特 征	形 态 功 能
根	水葫芦根横切	富有气腔， 机械组织和木质部退化， 次生构造缺乏或不发达	通气作用， 固定作用
茎	水葫芦气囊横切 水鳖-茎横切	短节间，且稠密； 茎由通气组织构成，中柱小且皮层厚； 有贮藏大量空气的气腔和形成的四通八达的气道，彼此沟通； 越靠近茎秆边缘处的组织越密集	有助于通气， 有助于漂浮， 通气组织可增强机械应力， 增强茎的韧性
叶	水鳖-叶背气囊 睡莲-叶柄切面	叶肉中的海绵组织中有发达的通气组织； 星状石细胞是叶肉中一种特殊的机械组织，形状有的呈Y形； 叶表皮外的角质膜较厚； 叶片上的气孔仅存在于上表皮上	通气组织帮助植物叶片稳定地漂浮在水面上，利于植物内部气体流通储藏； 石细胞有利于机械支持作用； 叶片表面通过气孔进行呼吸及光合作用

通过对浮水植物外部形态和内部结构的分析，得到其形态和功能间的对应关系如表2-19所示。

表2-19　浮水植物形态规律小结

	形态特征	形态功能
根	通气组织十分发达， 浮叶植物多须根	通气作用， 水面平衡、水下固定
茎	内部有发达的气腔、气道相贯通； 膨大的内部网状结构气囊，气囊可为叶片增加浮力、支撑力和贮藏气体； 水中的茎截面为圆形	为叶片增强浮力， 抵抗水流应力， 贮藏气体
叶	叶构造比较复杂，叶柄上常形成纺锤形气囊，叶片下表面有的有片状气囊； 叶脉多为放射状、掌状网脉； 叶上表面有角质层和气孔，有的有细小的绒毛结构； 浮水叶片细胞内常有结晶体的石细胞，许多水生植物大而垂直的气隙中有星状石细胞分布	增强叶片浮力， 叶脉结构对巨大的叶片起支撑作用， 避免过多水分进入， 石细胞使叶柄强度增强，抵抗外界应力

3. 水生植物形态规律提取

基于之前的研究及分析，水生植物气囊内部结构看似复杂、随机，但其形态的生成遵循了几何学原理，因此，课题组着重提取水生植物气囊内部结构规律进行重点研究。

1）内部结构几何规律

通过对水葫芦气囊横剖面、纵剖面形态的一系列分析验证，得出其横、纵截面形态符合泰森多边形几何原理的结论。

泰森多边形（又称维洛诺伊图Voronoi Diagram）是一种空间分割算法。对于平面空间中的任意随机点，将点与点之间连接，再作每条连线的垂直平分线，就构成了泰森多边形，如图2-110所示。所以，泰森多边形每条边上的任意一点，到该边两侧的随机点距离是相同的，且到相应离散点距离最近的点落在该泰森多边形的内部。

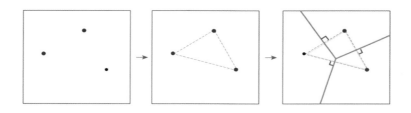

图2-110　泰森多边形的生成原理

对于在三维空间中的随机点，将点与点之间进行连线，与每条连线分别相垂直的面就构成立体的泰森多边形。浮水植物气囊内部结构虽然看起来复杂随机，但实际上遵循了相同的几何原理，是纵横交错的立体泰森多边形薄膜网格结构。但是，同样遵循泰森多边形法则生成的形态，由于随机点位置不同，其形态差异可能很大。水生植物气囊的立体泰森多边形结构有独特的形态特点，其横剖面呈现相对均匀、随机的网格，而纵剖面呈现上下交错的六边形网格。泰森多边形法可看作是一种对空间和资源进行最合理分配的方法，它通过数理描述的方式，表达了生物体造物的最大效用法则。

2) 气囊形态在水环境中的作用

生物的生成模式都会让生物体达到最大的生存能力。可以说，这些模式是最小、最合乎生态规律而使生物体得以维生的。通过分析水生植物气囊形态结构特征，推断其形态对植物可能具有的功能作用，如表2-20所示。

表2-20　水生植物气囊形态特征与形态功能的对应关系

形 态 特 征	形 态 作 用
内部结构符合泰森多边形几何原理。横切面为较均匀的五边形、六边形网格，纵切面呈上下交错的六边形网格	轻质且坚固的抗应力结构， 纵向排布方式有利于植物体的延伸生长，隔膜方向与水压方向垂直有利抵抗水中应力
水下气囊个体小、数量多，随着水深的加深，更趋近于球形	有利于浮力的调节， 多个小个体可分散压力， 球体形态抗水压效果好
气囊内由中心向边缘单体逐渐密集，逐渐过渡到平滑的边缘曲线	使气囊外壳更加坚固
气囊内部彼此独立的许多小气室	封闭性强，利于储存气体
半透的薄膜材质	质轻，低密度，韧性好
气囊与叶片或茎中轴对称	利于在水中保持平衡

3) 计算机模拟实验

为了验证水葫芦气囊结构在横剖面、纵剖面的形态是否具有良好的抗应力效果，借鉴力学分析中的有限元分析方法，[①] 模拟物体受力情况，辅助分析水葫芦形态结构的抗应力性。由于本文并非专业的科学实验分析，对形态抗应力效果的判断以定性分析为主，不做过多定量数据的精确研究，故实验过程中选取更易于设计师操作的、相对简化的分析工具，本文中使用了 Solidworks Simulation Xpress 软件进行有限元分析。

通过计算机建模软件构建出水葫芦气囊横剖面与纵剖面框架模型，并构建与该框架总长度相同的矩形框架模型作为对照组，比较两者在相同材质、相同受力方向、相同受力大小条件下的弹性形变大小和形变方式的差异，分析形态的抗应力效果，得出如下结论。

相同应力条件下，水葫芦气囊原始横剖面形态较矩形框架结构的弹性形变比例小18倍，其形态结构在抗应力能力上有明显优势，稳定性更好。

相同应力条件下，水葫芦气囊原始纵剖面形态较矩形框架结构的弹性形变比例小5倍，其形态结构抗应力能力较强。

综上所述，水葫芦气囊结构的横、纵剖面的形态结构比常见的矩形结构具有更好的抗应力能力，在外界应力作用下受力更加均衡，形变程度小，稳定性更强。

① 有限元分析（FEA, Finite Element Analysis）利用数学近似的方法对真实物理系统（几何和载荷工况）进行模拟。利用简单而又相互作用的元素，即单元，就可以用有限数量的未知量去逼近无限未知量的真实系统。资料来源：百度百科。

4. 浮水植物与水上建筑具体设计结合点分析

1）浮水植物气囊结构与水上建筑空间结构设计（见表2-21）

表2-21　浮水植物气囊形态规律与建筑空间分割形式的转化

形　态　规　律		优　势
气囊内部交织、立体的薄膜泰森多边形堆叠结构能够实现浮力、贮气和有效支撑形态的功能	 浮水植物气囊形态规律	抗应力强，无浪费和空隙、无重叠冗余、稳定性好； 对空间的合理、高效划分； 质轻、强度大、空间丰富多变、无浪费、稳定性强； 单一模块受损不会对整体造成损害
建　筑　形　式		
以立体多边形框架形成建筑内部支撑，并以轻质膜材料或面材作为内部空间的分割	 建筑内部空间设计	

2）浮水植物气腔、气孔调节与建筑气体循环系统（见表2-22）

表2-22　浮水植物气腔、气道形态规律与建筑形式的转化

形　态　规　律		优　势
多孔气腔连接到叶片，利用水面、水下温差实现内部空气循环； 叶片气孔根据植物内部的气体存储情况自动开闭，控制体内的气体流通	 浮水植物气孔与气道	循环可持续自调节
建　筑　形　式		
基于热压通风效应，通过建筑内部的气体流通通道，以及建筑顶部表面的可自动控制的"气孔"，使水下、水面、水上的内部空间中的空气得以循环流通	 建筑气体循环及建筑表皮气孔	

3) 防水表皮结构与建筑表皮（参见表2-23）

表2-23　防水表皮结构与建筑形式的转化

形 态 规 律	优 势
浮水叶表面微小绒毛、突起的疏水结构肌理 空气　疏水突起 表皮毛疏水结构	防水、自清洁
建 筑 形 式	
长期浸在水中或者距离水面较近的建筑表皮可应用这种疏水结构肌理，形成自身保护层，使表皮不会由于长期接触水面而腐烂损坏	

5. 水生植物形态的设计应用

依据设计结合点的设定，以及设计草图对形式感的探讨，通过计算机辅助建模将二维平面草图方案形成三维立体模型，最终的实现方案如图2-111所示。

整个建筑由3部分围合的主体建筑空间和1个中心中枢平台构成。主体建筑空间包括侧围和底面流线型的建筑外壳、仿气囊结构内部空间，以及顶面透气表皮结构。中枢平台包括连接3部分主体建筑空间的公共平台、底部起平衡作用的柔性软管"根基"及建筑间彼此连通的分支通道。建筑内部空间分割运用了浮水气囊内部形态规律，使建筑结构在水中复杂的应力环境下实现轻质、坚固、稳定的形态。与此同时，通过对内部空间区域的划分，形成丰富、美观的视觉感受。根据水生植物在水体平面分形的分生方式及匍匐茎连接的形态规律，将建筑群落间的关系设计成基于三角的分形形态，使建筑彼此间在水面连接形成网状群落。建筑表皮设计结合浮水植物叶片上表面气孔的形态规律，在建筑表面形成可控制开闭的通风口，根据建筑内部空气的温度和湿度自动调节通风口的状态。此外，依据水生植物在叶片边缘处细胞排列渐密以加强支撑的形态规律，将靠近建筑外围边缘处的框架设计得逐渐变粗，气孔减小，有利于坚固的支撑。

图2-111　建筑内部和外观效果图

6. 本节研究总结

本节通过对水生植物的外部形态和内部结构进行系统化观察，分析其形态功能与适应性需求之间的关联性。从形态适应性角度梳理提取形态规律，主要包括发达的通气组织结构、叶脉支撑结构、表面疏水肌理、空间拓展方式等。进而对水生植物气囊的形态特征和功能特性做了深入剖析和相应的抗应力能力验证，发现气囊结构具有轻质、抗应力能力强、利于漂浮等优势。此外，还对表面疏水机制及分形生长模式进行了相应的论述。最后，以水上建筑空间设计作为具体设计对象，将获得的水生植物形态规律相关结论应用到其中，以浮水气囊内部结构作为建筑内部空间设计的主要结合点。此外，还结合了植物分形生长模式、表皮肌理与根基的平衡作用等方面的形态规律，形成具有探索性和实验性的设计方案，体现出本研究的价值。

2.2.2　维管植物研究及设计应用

维管植物作为高等植物中的重要组成部分，主要包括被子植物、裸子植物、蕨类植物等，其种类繁多，已知约26万余种。维管系统的产生是植物从海洋走向陆地的标志，其进化距今已有4亿多年的历史。在漫长的演化过程中，维管植物能够适应地球特殊生存环境的形态特征逐渐保留下来，这也是它们长期与生物因素、非生物因素、环境因素等生存竞争的结果。笔者通过宏观、介观等角度对维管植物进行观察、调研、分析等，搜集了具有典型形态特征和研究价值的维管植物进行了进一步的深入研究。

本研究主要选择了具有典型形态特征的维管植物睡莲进行研究，通过对其叶片表皮细胞形态、叶片气道形态、茎秆不对称旋转气道形态及温差形态的研究，发现了睡莲的组织形态等特征在力

学缓冲、抗扭矩力、弹性力学、流体力学等方面的独特逆境生理特征和生存优势，并采用计算机数字模拟和实验验证相结合的方式对形态规律进行了总结和验证。

在设计应用阶段，将上述研究中总结的一般规律和人类需求相结合，经过众多设计方案推敲和社会需求分析以后，选择了相对完善的水下机器人设计概念作为最终的方案进行深入设计和表达。

1. 维管植物的研究背景及意义

维管植物（vascular plant）是指具有维管组织的植物，起源于距今约4亿多年前的志留纪，是植物从水生走向陆生的标志，主要包括被子植物、裸子植物、蕨类植物和少部分苔藓植物。植物的生长发育过程中，维管系统细胞不断分裂和分化，进一步拓展和更新初生维管系统，不但保证了各种物质运输畅通，也提供了维持植物向上生长所需的机械支撑力。[①] 随着地球生态环境的变化，维管植物的形态也在随之发生适应性改变，表现出生物多样性的形态特征。维管植物的进化遵循物竞天择的原则，因而其在设计形态学和可持续生态开发等领域也蕴含了丰富的研究和应用价值。而现有科研机构对于维管植物形态的研究主要集中在细胞分裂、植物激素、高分子等领域，鲜有学者从设计形态学的方向考虑去研究维管植物形态背后所蕴藏的设计价值。通过长期观测和分析，课题组发现睡莲在所有调研的维管植物中具有典型的形态特征，其无论是内部细胞排列分布，还是表皮细胞形态及气道空间组合等方面都具有维管植物典型的形态特征。在水生环境适应性和抗逆性上，由于睡莲主要生长于水中，因此在气流交换、抗压能力、防御鱼类和昆虫等啄食。以及抵抗水流影响等方面，也具有独特的形态优势。

① 宋东亮, 沈君辉, 李来庚. 植物维管系统形成的调节机制[J]. 植物生理学通讯, 2010, 46(5): 411-422.

2. 维管植物的研究方法

1）维管植物形态观测

本研究课题主要针对蕨类植物、被子植物、裸子植物3种主要的维管植物类别进行设计形态学研究，并挑选其中具有代表性的几十个植物品种，进行分类观察和专项调研，如图2-112所示。在前期调研过程中，从宏观层面上对蕨类植物、被子植物、裸子植物3种主要的维管植物的典型植物进行观察、记录、采集和分析。之后采用普通光学显微镜从介观尺度上进一步观察典型植物的细胞和组织成分，在确定了最终的维管植物研究对象后，再从宏观到介观对其进行专项的调研和分析，如图2-113所示。用到的工具包括热像仪、普通光学显微镜和电子显微镜等。

图2-112　观察方法及流程

图2-113　维管植物研究分类及流程

2）参数化设计及数字模拟

本节研究通过观察睡莲的形态现象，采用参数化设计的方法对睡莲的形态特征进行了还原和模拟，也便于接下来在计算机环境中对睡莲的典型形态展开有限元计算分析等实验工作，如图2-114所示。在进行参数化模拟之前，首先采用FiJi和MorphoGraphX 3D生物图像软件对睡莲典型的细胞形态信息进行了提取。在提取睡莲表皮细胞形态特征后，采用了Rhino 7软件结合 Grasshopper参数化编程平台对Pavement Cells（扁平细胞）的形态进行了参数化的数字模拟。然后建立了3组对照试验，针对Pavement Cells形态的结构性能进行实验探究。

3. 睡莲形态的观测与实验探索

1）睡莲宏观形态观测

采集的睡莲样本主要来源于中科院植物研究所及自己养殖的睡莲。通过解剖发现了诸多有趣的形态现象，譬如，不同品种的睡莲的气道结构不同，同品种睡莲的不同器官气道结构也有不同。在睡莲茎秆气道的观察实验中，维金纳琴睡莲茎秆的端点往下300mm，每隔100mm处取一次实验样本，气孔所占横截面的比例由上到下依次为：0.16、0.22、0.26、0.30，比例依次增加，如图2-115和图2-116所示。

图2-114　参数化设计介入流程

图2-115　睡莲养殖及观测

图2-116　睡莲宏观形态现象与分析

2）睡莲介观形态观测

通过在电子显微镜下对睡莲样本进行观测发现，不同品种的睡莲介观层面的形态结构各有不同，譬如，亚马逊王莲的叶片上表皮布满了扁平上皮细胞，科罗拉多睡莲叶片的上表皮含有扁平上皮细胞形态和气孔，下表皮没有气孔，这点和王莲类似。但是，王莲的叶片背面一般长有纤毛状的结构，如图2-117所示。

图2-117　睡莲介观形态现象与分析

3）睡莲茎秆气道抗压刚度实验

根据梁理论的公式，使用三点弯曲测试法对睡莲的结构刚度进行了测试。其中施加的平均压力为F，支撑之间的距离为s，和挠度为d，弯曲刚度（EI）的计算表达式为：[1]

$$EI = \frac{Fs^3}{48d}$$

[1]　ETNIER S A, VILLANI P J. Differences in mechanical and structural properties of surface and aerial petioles of the aquatic plant Nymphaea odorata subsp. tuberosa (Nymphaeaceae)[J]. American Journal of Botany, 2007, 94(7): 1067-1072.

参与测试的睡莲品种主要是在专业睡莲养殖基地购买的泰国紫睡莲和糖雨睡莲。睡莲茎秆按照每隔60mm距离进行分组测试，如图2-118和图2-119所示，实验共计29组。通过测试结果发现，睡莲的气道越接近顶部其抗弯刚度就越强；虽然茎秆截面的长轴和短轴的比例关系呈现不规则变化的现象，但是总体来看，茎秆越接近顶部，比例系数越大。

图2-118　睡莲标本分段标记

图2-119　实验平台和睡莲茎秆分段测试过程

4）睡莲形态数字模拟与有限元分析

（1）睡莲叶片表皮细胞形态参数化设计及数字模拟

在提取睡莲表皮细胞形态特征以后，采用Rhino 7软件结合 Grasshopper 参数化编程平台对 pavement cells 的形态进行了参数化的数字模拟。之后，建立了3组对照组实验，针对 pavement cells 形态的结构性能进行了实验探究，如图2-120～图2-122所示。

图2-120　3组对照试验模型的边界条件示意图

图2-121 有限元计算模拟结果图

图2-122 3组对照试验线性关系图

同样工况条件下，其中结构1的刚度为27796.9N/mm，结构2的刚度为25880.95 N/mm，结构3的刚度为22645.7 N/mm。模型3的弹性能力相对另外两种模型具有一定的优势。

（2）睡莲茎秆气道形态流体力学模拟分析

通过前期收集到的解剖实验数据发现，科罗拉多睡莲茎秆气道的大小孔的截面积比例接近于2.55∶1。在参数化建模软件中，对睡莲气道进行了数字建模和仿真测试，如图2-123所示。然后采用ANSYS软件平台中的Fluent+Static Structure模块对典型的气道模型进行"流固耦合"有限元分

析，从而选出结构性能较好的模型。

通过模型的形变曲线图和应力曲线图可以看出，在同样的工况条件下，模型1所产生的形变和应力均最小，说明该结构可以承受较大的外力作用。如图2-124所示，基于本次有限元分析结果，综合考虑，可得出模型1的结构相对合理。

基于气道形态流体力学分析的筛选结果，以及实验中"模型1"的基础之上建立了15组对照实验，如图2-125所示。本次实验仍然采用ANSYS中的Fluent+Static Structure模块对模型进行"流固耦合"分析，从而选出结构最好的模型。

图2-123 典型的气道形态参数化数字模拟及筛选

图2-124　模型1～模型5应力及形变大小分析

图2-125　15组典型的气道形态对照试验模型-前视图

在以上流体测试模型中，模型4的底面气孔的截面积是顶面气孔截面积的1.44倍，柱体也略有弯曲；模型5的底面和气道发生了20°旋转，柱体也略有弯曲；模型13的底面和气道旋转30°；模型15的外径、顶面及气道发生了60°旋转。其他11组模型为垂直的无旋转单孔或者多空气道结构模型。

根据模型的形变曲线图可知，不同模型在同样的工况下产生的形变不同，如图2-126所示。模型14的形变最小，约为0.0046mm，刚性最大，模型6和模型1其次。模型4和模型9的形变最大，约为0.0057mm，刚性最小，更容易发生形变。从压降趋势图来看，模型8的压降最小，其次是模型4。在实验的测试模型中，模型4更接近于睡莲发

图2-126　15组模型形变和压降变化趋势图

育的气道形态。

将模型 2 和模型 13 的计算结果进行对比，当椭圆气道发生 30°旋转后，能够增加一定的刚性，随之气道旋转后流体的阻力也会变大。

将模型 1 和模型 5 的计算结果进行对比，当类三角形气道旋转 20°，外径发生弯曲以后，模型受力后更容易产生形变，但流体阻力会减少。

对模型 1 和模型 15 的计算结果进行对比发现，当类三角形气道和顶部截面发生 60°旋转后，弹性增加，流体阻力减少。

将模型 5 和模型 15 的计算结果进行对比，当类三角形气道和顶部截面发生 60°旋转后，和 20°时相比，其最大位移减少，流体阻力减少。

（3）睡莲气道形态抗疲劳模拟测试

睡莲的气道形态抗疲劳模拟测试结果如图 2-127 ～图 2-129 所示。

根据寿命云图可知，模型 15 的最大寿命为 6.2177e+07。根据损伤云图可知，模型 15 在 1.0E+07 次循环受力后的损伤系数为 0.71996。综合考虑，由模型 4、模型 8、模型 14 和模型 15 的寿命云图和损伤云图可知，在同样的工况条件下，模型 15 的寿命最长，损伤最小，故模型 15 的形态结构更合理。如图 2-130 所示，这也证明了睡莲茎秆中旋转的多空气道形态结构具有一定的环境适应性和抗逆性优势。

图 2-127　模型 8 寿命云图和损伤云图

图 2-128　模型 4 寿命云图和损伤云图

图 2-129　模型 14 寿命云图和损伤云图

图2-130　模型15寿命云图和损伤云图

（4）睡莲茎秆气道形态流体力学模拟分析

在顶部垂直压力测试实验中，如图2-131所示，从前期90多个基础模型中选取了模型26、模型44、模型45、模型53和模型63进行对照试验。其中模型26中的气道为4个等大的圆形气道，模型44、模型45、模型53中分别含有两对大小不同的气道，且两对气道属于中心对称。模型63的对称中心偏向于小的一对气道。在实验中施加的顶部压力大小为10^8N/m^2，材料为合金钢。整体的实验表明顶部施加压力后，模型会向气孔小的方向发生弯曲。

图2-131　典型睡莲气道形态顶部受力模拟分析实验

5）睡莲气道衍生模型气动实验

实验过程中，先采用3D打印的光敏树脂材料提前制作好脱模的模具，然后在其表面喷洒脱模剂，再将调配好的0度硅胶用针管注入模具中，密封严格以后，放入冰箱冷却（目的是减少硅胶模型制作过程中产生的气泡），等待3小时左右，从冰箱中取出模型进行脱模处理，如图2-132所示。

通过气筒从不同方向上施加气体压力，即可使硅胶模型产生上、下、左、右的弯曲变化，如图2-133所示。如果在单个方向上持续增加气体压力，硅胶模型就可以形成圆环形，接近救生圈的造型。受此启发，课题组还制定了简易的救人模型实验。

图2-132　硅胶气道模型制作过程和脱模工具

图2-133　气动装置方向控制实验和桌面救人实验

6）扁平上皮细胞（Pavement Cells）衍生形态模型拉力试验

通过对扁平上皮细胞的衍生形态模型进行对照测试实验后发现，相对于方形网格，扁平上皮

细胞网格模型拉伸同样的距离，只需方形网格模型30%的拉力，如表2-24所示。这与前期有限元分析结果类似，说明扁平上皮细胞网格模型在力学缓冲等方面具有一定的优势。

表2-24　扁平上皮细胞衍生形态模型实验统计表

序号	模　　型	拉　力(N)	拉升高度(mm)	宽　度(mm)	拉　力　点
1	4×4方形网格（176mm×176mm）	7.660	10	176	居中
2	泰森多边形网格（176mm×176mm）	7.395	10	176	居中
3	扁平上皮细胞网格（176mm×176mm）	2.505	10	176	居中

4. 一般规律总结与设计对象的选取

1）应用对象的适应性分析

如图2-134所示，通过对睡莲叶片的叶脉及气道的抗压结构、茎秆气道的旋转结构、扁平上表皮细胞形态结构等几个方面的生物适应性研究，可以得出睡莲在不同环境（沉睡、浮水、挺水）

中具有不同的形态适应性优势的结论。在向人类设计应用转化的过程中，可以将其与设计问题相结合，从而为人类的抗疲劳结构、抗压结构及智能制造等材料结构的优化提供设计的理论依据。图2-134将睡莲的自然形态适应性原则与人类需求相结合进行了适应性分析，并对睡莲典型形态的研究价值和可行性进行了客观评价。

图2-134　应用对象的适应性分析关系图（含实验条件及创新性评分）

2）设计应用对象的可能性

　　人类之所以能够从大自然中脱颖而出，就在于其不断向大自然学习的精神，师法自然也是历代科研者所推崇的原则。睡莲经过数亿年与周围环境的磨合，自然形成了具有特定环境条件下的形态学特征，在向设计应用对象的转化过程中，除了要考虑睡莲的形态学适应性规律，还要考虑睡莲与人类的需求及应用环境的适应性。通过将上述一般规律和设计应用可能性进行总结，从而为接下来的应用对象的选取和深入设计，提供了重要的基础理论支持。具体的设计可能性如图2-135所示。

图2-135　设计应用对象的可能性分析图

5. 应用对象的设计

1）模块化 - 多功能水下机器人
（ACCOMPANYIST 号）

模块化 - 多功能水下机器人（ROV）概念方案的设计原理同样是基于维管植物睡莲气道形态的研究规律，并在前期概念方案的基础上进行了迭代和优化，如图 2-136 所示。机体采用模块化的组合方案，使用者通过远程遥控气动或液压装置系统，来控制水下机器人的移动方向。通过置换不同的功能模块，在未来产品可用于水下探测、管道维护、水面救援等工作，如图 2-137 和图 2-138 所示。

图 2-136　多功能水下机器人 - 部分细节展示

图 2-137　多功能水下机器人 - 工作场景 1

图 2-138　多功能水下机器人 - 工作场景 2

2）救援型机器人模块

救援型机器人模块作为前者（ACCOMPANYIST号）的衍生方案，其运作原理和前者基本一致。

通过对"ACCOMPANYIST号"进行简单改装即可实现水上救援功能，在设计可持续上也具有一定的意义，如图2-139和图2-140所示。

图2-139　救援型机器人模块-工作场景

图2-140　救援型机器人模块-工作原理展示

6. 本节研究总结

本节研究选择了高等植物中的维管植物作为研究对象，通过从宏观到介观的观察及分析，最终选择睡莲作为本课题中维管植物设计形态学的典型研究对象。本节的研究框架大致可分为两部分，前半部分是基于设计形态学、生物学、解剖学、材料力学等学科的基础研究内容，后半部分是基于前期研究成果的概念设计应用表达。

前面章节通过对睡莲的解剖、观察、分析和归纳，发现了诸多有趣的形态学现象，如睡莲茎秆的截面气孔由上至下逐渐扩大，睡莲的茎秆截面中气孔的位置由根部到叶柄水平位置也发生了旋转等。后来通过300余组的数字模拟实验，50余组的实体模型验证实验，基本可总结出睡莲的多空旋转气道形态、表皮细胞形态、叶片气道形态等不同组织形态背后的变化规律，以及它们在

力学缓冲、抗弯刚度、弹性力学、流体力学上的抗逆性和适应性原理。

本研究课题除了将这些形态规律从自身角度出发做若干纵向对照试验，还与现有的常见形态做了多组横向对照试验，总结出了睡莲的特殊形态在流体力学、弹性力学等方面的优势和不足。然后，将这些形态规律和现有的人类需求相结合，通过引入设计问题，预设环境等影响因素，进行设计应用的头脑风暴和设计发散。最后，选择了相对合理的水下机器人应用方向加以设计阐述和深入表达。

2.2.3　荒漠植物形态研究与设计应用

随着设计形态学的研究越来越成熟，形态的研究不仅仅体现在视觉层面的装饰性和造型感，

还直接反映了设计的功能与文化属性。植物几乎贯穿于整个地球生物进化史，经过30多亿年的进化，地球上现有30多万种植物，生物的每一种形态都充分反映了其适应环境的生存策略。荒漠是一个地理概念，通常是指降水量少而蒸发量极大的地区。荒漠在地球上分布范围极广，荒漠植物形态在面对特殊环境时仍能有效保证植物体的生存，因此荒漠植物能为人们提供广阔的研究空间，给予设计丰富的灵感。本文并不仅仅停留在对植物形态的简单模仿层面，而是从设计思维角度出发，对植物进行科学、理性的仿生形态研究。最终的成果不仅具有形式上的美感，更要对应用对象的功能改善起到积极的促进作用，使设计能够最高程度地体现研究成果。

本节从设计形态学的角度切入，对荒漠植物的形态进行观察与研究，尤其是对该类植物中的灌木与草本类样本的根、茎、叶进行系统性观察，

选取红砂植株根系作为重点研究对象，依据计算机辅助软件和拓扑学对样本进行科学、理性的量化分析，对红砂根系形态进行概括与提炼，并将所得的结论初步应用到荒漠汲水和灌溉设施的设计中，以体现出本研究对解决人类生存、生产问题的意义所在。

1. 荒漠植物形态与适应性分析

1）研究对象的选取

荒漠通常泛指蒸发量远大于降水量的地理区域，生态学上将荒漠植物定义为：由中旱生、典型旱生、强旱生低矮木本植物，包括半乔木、灌木、半灌木和小半灌木为主组成的稀疏不郁闭的群落。生长在荒漠区域且具有明显抗旱的植物，均属于荒漠植物的范畴。荒漠植物种类较多，形态丰富。在进行形态研究时，应对研究对象的范围和重点加以界定，如图2-141所示。

图2-141 研究对象范围界定

荒漠植物长期生长在干旱、炎热的恶劣环境中，强旱生植物普遍叶片短小、肥厚[1]，部分荒漠植物的叶子演化成刺状或几乎消失，是为了减少水分的蒸发。同时，荒漠植物还拥有典型的旱生形态根系，地下根系与地上部分体积的比值往往明显高于湿润环境下的同类植物，更具适应特点的根系可以更高效地利用水资源。

本节选取典型的荒漠植物红砂作为研究对象，如图2-142所示，对其根系形态进行研究。红砂为常见的强旱生荒漠植物，属于柽柳科红砂属植物，为小灌木，高为10～70cm，生长于荒漠地区的山前冲积、洪积平原上和戈壁侵蚀面上，也可生长于低地边缘，基质多为粗砾质戈壁，也生于壤土上，广泛分布于我国的新疆、青海、甘肃、宁夏和内蒙古等荒漠地带。研究样本来自我国甘肃省境内，按降水梯度，在甘肃境内自东南向西北方向选取3个区域，分别为兰州、武威、张掖，如图2-143所示。

图2-142　红砂植株照片

图2-143　甘肃降雨分布图

2）样本采集与整体观察

按降雨带分布图分别从兰州、武威、张掖地区采集研究样本A、B、C，获得根系样本后对根系进行拍照和三维扫描，获得研究对象的图片与三维数据，将三维数据导入Rhino计算机辅助软件，生成准确的三维计算机模型和直观的三视图。如图2-144所示。

（a）A样本正视图	（b）A样本右视图	（c）A样本顶视图
（d）B样本正视图	（e）B样本右视图	（f）B样本顶视图
（g）C样本正视图	（h）C样本右视图	（i）C样本顶视图

图2-144　3个样本的正视图、右视图和顶视图

2. 红砂根系形态详细观察与分析

1）红砂根系形态详细观察

对红砂根系进行进一步观察，对根系的具体形态特征进行量化描述，包括主根横截面直径、根序[2]特征、根系连接[3]（叉间距）数量、平均连接长度和总根长等，如表2-25所示。

① LAMBERS H, POORTER H. Inherent Variation in Growth Rate Between Higher Plants: A Search for Physiological Causes and Ecological Consequences[J]. Advances in Ecological Research,2004,34.

② 根序，用来描述根系分叉层级，根系生长过程中，最靠近外侧的根须为1级根序，两端1级根相交定义出2级根序，两端2级根序相交定义出3级根序，以此类推，当不同等级的根相交时，以高级根为准。

③ 根系连接，根系内相邻分叉点中间的根部分为根系连接。

表2-25 根系长度

样本	主根横截面直径	根序	根系连接数	平均连接长度	总根长
A	8.1mm	8	195	282.6mm	55102mm
B	11.2mm	6	66	317.4mm	20950mm
C	6mm	5	30	267.7mm	8030mm

以A样本为例，选择主根与主根相连的第一个次级根为观察对象，测定主根于分叉处（a点）的直径与分叉后段直径（b点），以及次根初始直径（c点），以此类推，测得d～h点处的根直径，如图2-145所示，因根横截面为类正圆形，因此可以依据圆面积公式（1）得出横截面面积，结果如表2-26所示。

$$S = \pi r^2 \qquad (1)$$

图2-145 根系横截面位置标注

表2-26 根系横截面积测算

测量点	a	b	c	d	e	f	g	h	i
直径（mm）	8.1	6.5	4.82	3.72	318	1.9	1.5	1.2	0.45
面积（mm²）	51.5	33.2	18.2	10.86	7.94	283	1.77	1.13	0.78

根据表2-26中所列的数据，可以发现a点横截面面积 $S_a \approx S_b+S_c$，d点横截面面积 $S_d \approx S_e+S_f$，g点横截面面积 $S_g \approx S_h+S_i$，高级根在分生出低级根时，分叉处高级根横截面面积约等于与之相连接的两段根初始横截面之和，该现象不仅体现在A样本上，B、C样本也同样体现出了这一特点，符合Leonardo da Vinci法则。对A、B、C这3株样本模型的根序情况进行观察与统计，包括根序等级、不同序级根系数量和长度参数，如表2-27所示。

表2-27 根系数量

样本＼根序级	一级	二级	三级	四级	五级	六级	七级	八级	总和数
A	134	37	18	10	6	1	1	1	208
B	44	13	6	4	2	1	—	—	70
C	15	8	3	2	1	—	—	—	29

根据表中的观察数据，可以得出以下结论：第一，随着干旱加剧，红砂根系分枝序级数降低；第二，一级根数量最多，二级根数量次之，由样本A和B的数据可推导出红砂平均每段二级分生出3～5段一级根，样本C每段二级平均根分生出两段一级根。

根系连接数量可以用来描述植物根系分叉程度，根系连接长度可以用来描述分叉根须之间的距离。随着干旱的加剧，因为土壤能提供的资源更加匮乏，红砂根系分枝与生长受到了抑制，但根须之间仍保持较大距离，可以有效拓展更多体积的土壤。

2）红砂根系形态几何分析

本小节从拓扑学的角度切入，对红砂根系进行抽象化概括，并建立参考模型用于比对，结合荒漠植物对干旱环境的生存策略，对红砂根系各根须之间，以及根须与主根的空间关系进行分析，分析样本根系几何空间关系如何使红砂在干旱环境中获得适应性，完成红砂根系形态规律的分析。植物学家Bouma、Fitter分别于1991年和2001年提出两种用于描述植物根系形态的理想化极端分型，分别为鱼尾型和叉状型，如图2-146所示。参考甘肃农业大学单立山博士对荒漠植物根系几何结构的研究方法，图中的两种根系拓扑模型对两种极端根系进行了描述，根系的两个相邻分叉点之间为一个连接（叉间距），文章称其为内部连接（图中蓝点标注处），根系末端根尖分生组织到最近的分叉点之间为外部连接（图中红点标注处）。鱼尾型分枝与叉状型分枝最大的区别是内部连接数量与外部连接数量的比值：鱼尾型分枝外部连接数量与内部连接数量相等，有且仅有一条包含最多内部连接的主根；而叉状型分枝则有若干个包含同样数量内部连接的根，选取其中一条根须作

为主根，外部连接数量比主根上的内部连接数量要多一倍。

本节引用拓扑指数T对以上两种极端根型进行描述，设最长根系内部连接总数为x，根系外部连接总数为y，根据公式（2）求得鱼尾型根系外部连接和内部连接数量相等，鱼尾型拓扑指数$T_1=1$，依据同一公式，求得叉状型拓扑指数T_2接近0.66，有研究表明T值越接近0.5，则根型越接近叉状分枝。

$$T = \lg x / \lg y \qquad (2)$$

分别对3株研究样本模型的外部连接与内部连接进行统计，并依据拓扑公式（2）求得各样本的拓扑指数T，结果如表2-28所示。参照表中信息，可发现样本A拓扑指数T_A最大，更接近1，样本C拓扑指数T_C最小，更接近0.5，B样本拓扑指数T_B介于两者之间，因此A样本根系更接近于叉状型根系，C样本更接近于鱼尾型根系。为更进一步分析样本的根系几何空间构型规律，将每株样本的不同序级根系分组并计算拓扑指数，如表2-29所示。

（a）鱼尾型分枝　　　　　　（b）叉状型分枝

图2-146　两种根系几何类型

表2-28　样本拓扑指数测算

样　　本	最长根内部连接数量	外部连接数量	拓扑指数T（精确到小数点后两位）
A	19	106	0.63
B	16	58	0.68
C	9	17	0.78

表 2-29 样本的不同序级根系拓扑指数

样 本	根 序	平均拓扑指数 T_0
A	8-6	0.61
	6-4	0.65
	4-1	0.78
B	6-4	0.65
	4-1	0.87
C	5-3	0.74
	3-1	0.88

在红砂根系中，高根序等级根须几何关系的拓扑值较小，根序等级越低的根须几何关系拓扑值越大，表明在同一株红砂根系中，粗壮的主根系空间关系接近叉状型根系，而较细的低级根系空间关系接近鱼尾型根系。这应该是因为高根序根系与低根序根系的功能有所区别，是植物为适应环境而演化出的一种优化结构。

3. 实验验证与分析

有研究表明，鱼尾型根系相比叉状型根系利用土壤资源的效率更高，本节将对此进行实验验证。

1）建立对照组

利用计算机辅助建模软件构建根系模型，预设根系内部连接和外部连接长度数值均为 10，分别构建 4 组根系（命名为甲、乙、丙、丁对照组），每组根系包括一个鱼尾型根系和一个叉状型根系，如图 2-147 所示。甲组叉状型根系的最长根系内部连接数量为 3，外部连接数量为 4，整个根系由 7 段连接构成，用于比对的同组鱼尾型根系也由 7 段连接构成。

图 2-147 甲对照组根系

乙对照组在甲组叉状根系的基础上，为每段末端根须再增加一对分枝，得到的乙组叉状型根系由 15 段连接构成，与其进行对照的鱼尾型根系连接数也设定为 15 段。以此类推，建立丙、丁对照组，如图 2-148 所示。

图 2-148 对照组图片

假设根系上的任意点可从以该点为圆心、半径为 10 的球体空间内吸收养分，则每段线形根连接可从以根为轴心、横截面半径为 10 的圆柱体空间内吸收养分，线两端为端点，需要再在圆柱体空间两端增加半径为 10 的半球体，构建出这段根连接的可利用土壤模型，如图 2-149 所示。依照此方法，分别为 4 个对照组的根系构建可利用土壤模型，如图 2-150 所示。利用计算机辅助设计软件可对 4 组中的 8 个根系进行体积测算，测算结果如表 2-30 所示。

图2-149 可利用土壤模型示意图　　　　　　图2-150 对照组可利用土壤模型示意图

表2-30 对照样本可利用土壤体积测算结果

组	甲		乙		丙		丁	
根型	鱼尾	叉状	鱼尾	叉状	鱼尾	叉状	鱼尾	叉状
根系连接数	7	7	15	15	31	31	47	47
可利用土壤体积	23370	23300	47641	46699	96115	93120	144588	134477
体积差	70		942		2995		10111	

2）实验验证

在实验对象方面，对叉状型根系的几何形体进行抽象概括，按照理想型叉状型根系的拓扑结构，分别构建3个根系模型，所对应的最高根序级分别为3级、4级、5级，因此，所包含的连接数量分别为7段、15段、31段，并通过3D打印的方式制作出实物，如图2-151所示。

依据3个叉状型根系模型的连接数量，再建立3个对照的鱼尾型根系抽象模型，连接数量同叉状型根系相同，通过3D打印的方式制作出实物，如图2-152所示。

图2-151 叉状型根系模拟模型

图2-152 鱼尾型根系模拟模型

按照根系连接数量，分别将连接数为7的叉状型根和连接数为7的鱼尾型根编为一个对照组，序号为a，按照同样的编组方式，再创建b对照组（连接数为15）和c对照组（连接数为31），如图2-153所示。

实验工具包括量杯、计时器和膨润土。[1] 如图2-154所示，量杯用来控制水量，计时器用来记录实验中清水渗入土壤所消耗的时间，膨润土用来掩埋根系模型并在实验过程中发挥吸水的作用。

实验用膨润土吸取根系模型内的水分来模拟红砂根系对于土壤的利用情况——当膨润土吸水后会迅速凝结成块，凝结后的膨润土吸水性降低，并会附着在根系模型表面，阻碍模型内水分的流出，从而降低根系渗水的速度，如图2-155所示。根系模型渗水的速度与模型可以利用的膨润土体积呈正相关关系，可利用的膨润土体积越大，根系的渗水速度也会越高，反之则越低。通过记录根系渗水所消耗的时间，可直接反映出根系对膨润土的利用情况。

实验准备完成后，将清水倒入漏斗，使用计时器记录所有水被灌入根系模型的时间，依次做完6次根系模型渗水试验。实验结果如表2-31所示。

图2-153　实验样本对照组

图2-154　实验材料

图2-155　左图为叉状型根的模拟模型，右图为该模型的细节展示

表2-31　实验结果

对照组	a		b		c	
根型	叉状型	鱼尾型	叉状型	鱼尾型	叉状型	鱼尾型
渗水量	250ml	250ml	500ml	500ml	1000ml	1000ml
时间	12.44s	12.43s	18.86s	14.45s	24.31s	20.11s
时间差	0.01s		4.41s		4.2s	

[1]　膨润土，是以蒙脱石为主要矿物成分的非金属矿产，具有极好的吸水性，吸水后会迅速凝结成块。

实验验证了鱼尾型根系可以在渗水实验中利用更多体积的土壤，随着根段数的增加，渗水速度得到了提升，反映了鱼尾型根系在资源贫乏的荒漠地带，比叉状型根系利用土壤的效率更高，因为根序之间竞争较少。根系连接数相同时，鱼尾型根系深度更大，叉状型根系广度更大。随着干旱程度加剧，红砂根系几何空间关系更接近于鱼尾型根系（参考拓扑指数），增加了土壤利用效率，但仍未完全脱离叉状型根系特征，因为叉状型根系可以保证根系的广度，增加植株对外的竞争力。

3）观察与分析结论

红砂根系在漫长的进化历程中演化出了适应荒漠干旱环境的形态特征，经过本节对样本的整体观察、详细观察和几何分析，得出以下结论：首先，红砂根系遵循达·芬奇法则，即高级根系在分生出低级根系时，分生处高级根系横截面面积接近分生处低级根系横截面面积之和。其次，红砂根系在面对干旱程度不同的荒漠环境时，具有明显可塑性。当干旱、土壤贫瘠程度加剧时，红砂根系生长受到抑制，红砂根系整体呈现叉状型根系特征，但随着干旱程度加剧，根系空间关系有向鱼尾型根系演化的趋势。最后，红砂根系中高序级根之间呈现叉状型根系特征，低序级根之间呈现鱼尾型根系特征。

4. 设计应用

生物面对生存环境所演化出的生存策略会直接影响生物的形态，因此，生物的形态体现了生物的生存需求。通过分析生物的生存需求与其形态的关系，结合人类的设计需求，可以找到诸多对应关系，图2-156罗列了基于荒漠植物形态梳理出的部分生物需求与人类设计需求的对应关系。

1）设计应用对象选取

设计应用需要充分体现前文中的设计形态研究成果，同时应用方案应对人类生产、生活问题

图2-156 生物需求与人的需求的转化

的解决具有可借鉴性，可有效改进现有设备或提出更有效果的新设计。为实现这一目标，应用对象的选取需要基于以下4条原则。

① 选取对象所对应的人类需求与植物生存需求具有类比性。

② 应用对象的使用环境与植物的生存环境有可类比性。

③ 应用对象的核心设计点应体现红砂根系的形态规律。

④ 基于现有技术，设计方案具有可实现性。

最终选取雨水收集/灌溉设施作为设计应用，原因如下。

① 雨水收集/灌溉设施需要高效地从土壤中获取水分，这一点与植物高效利用土壤水分是类似的。

② 雨水收集/灌溉设施可用于干旱缺水地区的农业生产及居民生活，与荒漠植物所面临的干旱环境因子具有可类比性。

③ 雨水收集/灌溉设施需要对渗入地下的雨水进行收集并在旱季对周围植物进行灌溉，基于红砂根系分析出的根系几何空间规律对应用对象的地下管道排布具有借鉴意义。

④ 雨水收集和灌溉技术是农业生产中的成熟技术，设计应用将在现有技术及材料基础上，提出更有效的解决思路。

2）设计过程

初期设计方案通过草图的形式进行形态推敲，如图2-157所示。

如图2-158所示，通过计算机辅助软件完成模型搭建，制作出详细、直观的高保真效果图。

3）设计表达

吸水部件由环境响应型吸水树脂构成，这种材料具有极好的吸水和贮水特性，如图2-159所示。通常每单位重量的吸水树脂可以吸收自身上百倍重量的水，且即使受压也不易溢出水分；灌溉部件和储水仓由微晶玻璃材料构成，微晶玻璃可由荒漠中的风积沙烧结而成，强度高且不吸水，抗腐蚀性强，可有效构成灌溉管道。储水仓顶部为太阳能电池板，可为设备提供必要的电能。

图2-157　初期设计方案草图表现

图2-158　荒漠雨水收集/灌溉设施效果图

依据设备建造顺序，首先，建造机器人利用穿透性射线聚焦烧结沙子，通过3D打印堆积方式完成地表储水仓的建造；再由人工（或机器人）将收集雨水部件铺设在地表，并组装太阳能电池板；最后利用多台建造机器人完成浅沙层中灌溉部件的射线聚焦烧结工作，从而完成灌溉部件的铺设。储水箱由地上部分与地下部分构成，如图2-160所示，地上部分的储水箱用来储存液态水，并供给灌溉部件水分，地下部分的储水箱用来接收吸水部件输送的水分。

吸水单元吸收雨水后，水分被与储水罐相连的超声波雾化模块雾化，汽化后的水分被输送到储水罐中，并被重新液化，从而完成水分采集，如图2-161所示。

图2-159　材料与建造说明

图2-160　储水箱功能构成

图2-161　水分输送说明

吸水部件和灌溉部件从储水仓分出时呈现叉状分枝几何特点，随着距离储水仓越来越远，逐渐呈现鱼尾状分支几何特点，如图2-162所示。

在灌溉部件每段分叉部位分布着均匀的微孔，可通过滴灌方式保证浅层沙层的湿润，为荒漠地区的植物提供水分，如图2-163所示，左侧红色区域显示了灌溉部件的灌溉区域，右侧白点为对应的微孔。

图2-162　灌溉/吸水部件几何关系展示

图2-163　灌溉部件功能说明

5. 本节研究总结

本节以荒漠植物为研究对象，基于设计形态学对其进行形态观察与研究，将形态研究成果应用于设计对象，以体现研究成果的现实意义。本节选取红砂根系的抗旱性形态作为研究对象，应用的核心设计点落在对红砂根系几何规律研究成果的体现上。依据拓扑学方法对红砂根系进行几何描述，利用计算机辅助软件计算不同生境下红砂根系样本的拓扑指数，并计算等根长的情况下不同几何结构根系对于土壤的利用效率，从而得出根系形态与土壤利用率之间的关系，对不同拓扑形态的根系形态进行概括性提炼，并制作实物模型，进行实验验证。得到研究结果后，结合人类的设计需求，进行应用对象的选取，并建立筛选准则，选出设计应用对象，对研究成果进行体现与检验。

2.2.4 风环境中静止物体的形态研究与设计应用

空气在地球表面无处不在，流动的空气形成了风，这种自然现象既存在于高空大气层中，也存在于生物生存的低空环境中。风的流动作用对人类与生物的生活产生了重要影响，无论是自然界中鸟雀的飞翔，还是人类的飞机升空，抑或动物巢穴的通风性能，以及人类家居生活中的各类排风设备，无不与风的作用息息相关。对风相关形态的研究，有助于人类进一步利用风，同时，也可避免其带来的灾害。

本节的研究目的在于通过对大自然风环境中的风成形态（新月形沙丘形态）进行深入研究，了解其形态特征、流场分布特点及形成原因等信息，整理出形态形成背后的一系列规律。通过抽象与归纳，将这些规律应用在产品的设计中，使产品设计的形态符合物理与生理要求，同时解决生活中与风相关的实际问题。

1. 新月形沙丘形态研究

1）新月形沙丘形态与发育

新月形沙丘一般形成于供沙量不足，以及几乎为单向输沙风的无植被区域。

拜格诺（Bagnold）于1941年发表的新月形沙丘发育模式，至今仍是新月形沙丘研究的基础。他发现，当来风方向的输入沙速率超过这片沙向下风方向的遣出速率时，便会产生沙的加积过程，沙丘的发育便来自此过程。同时，当沙粒在背风坡的沉积率达到峰值，且所成坡度达到休止角度时，背风坡就发育成滑落面，而沙粒的加积作用在沙堆边缘最小，以至于沙丘和滑落面在中部最高，因此促使新月形沙丘的双翼发育成型。

在饼状沙堆向盾形沙堆及新月形沙丘的演化过程中，以盾形沙堆向雏形新月形沙丘转化这一阶段最为重要。因为在此阶段，沙物质从以积累

为主演变为以沙丘形体塑造为主，不仅形态发生显著变化，且表面流场也发生重大变化。由于脊线的出现，直接诱发极限后的涡流形成，从而形成了较为稳定的新月形沙丘雏形。背风坡的涡流会产生螺旋形流场，将背风坡底的沙粒向沙脊方向吹起，从而在一定程度上保证沙丘背风坡形态的稳定。

2）饼状、盾状、新月形沙丘的对比

就沙丘个体形态来说，地面障碍物（如石块等）造成沙粒堆积聚集形成沙斑，沙斑进一步加积形成圆形或椭圆形的沙堆，因其形似饼故得名饼状沙丘。随后由于二次流的作用，它将给沙粒以横向推动，使其向上聚集而进一步发育成长，沙堆不断增高，坡度逐渐变得陡峭，直到坡度达到沙子最大休止角（30°～40°）后部分沙粒崩坠，形成一个小的滑落面（落沙坡），在盾形沙丘前形成一个缺口，逐渐发育为雏形新月形沙丘。因此，可大致归纳饼状、盾状、新月形沙丘在发育与形成过程上，是前后顺序。

从沙丘稳定程度来看，由于3种沙丘之间存在发生的先后顺序，且存在风蚀、风积、背风坡涡流与二次流等复杂的共同作用，因此可以说新月形沙丘的形态是沙丘发育的一个里程碑形态，是三者中最为稳固而持久的沙丘形态。

3）风洞模拟试验

（1）模拟试验要点

受实验环境条件限制，与沙丘有关的表面流场与动力过程实验一般采用人工模拟。本实验模拟的是新月形沙丘表面的流体运动，希望通过实验一窥其表面流场的分布。为使实验对象的形状及环境、表面材质尽量与自然环境下的沙丘接近，本实验应注意以下两个要点。

几何相似：对新月形沙丘模型按1∶320的比例进行制作，大大缩小了新月形沙丘。

表面相似：新月形沙丘模型由聚氨酯泡沫制作而成，其表面为经过乳胶处理后黏附筛过的沙粒，并保证表面没有明显的坑洞、棱与纹理。

（2）实验内容

新月形沙丘表面流场模拟实验中顺风向剖面分为4个：中心剖面A，与中心轴线距离分别为10cm、15cm与20cm的B、C、D剖面。在剖面线上依次在迎风坡底、沙脊及背风坡底设主观测点，试验中利用发烟剂依次流畅通过观测点，在主观测点间设定辅助观测点a、b、c、d、e、f，以全面观察沙丘表面流场情况，如图2-164(a)和图2-164(b)所示。

发烟剂在沙丘表面移动路径分别是顺风向A、B、C、D这4条轴线，以及曲线ace和bdf，以上路径将覆盖沙丘表面的所有位置；另一条路径沿各轴线上空7cm处A'、B'、C'、D'顺风向移动，以观察在沙丘上空的流场变化情况。

（a）顶视图

（b）剖面图

图2-164　表面流场测试路径分布

（3）实验材料

聚氨酯泡沫、白乳胶、过筛砂粒、轴流风机和发烟饼。

（4）实验结果收集与分析

图2-165中(a)～(h)所示为记录本次模拟实验的图片，截取自实验实时视频记录。

通过图2-165(a)～(c)可以观察到，在通过中轴线迎风坡时，迎风坡表面流场较为平滑流畅，以层流为主要流态，几乎不存在紊流；气流在沙丘迎风坡被压缩，大致保持层流特征，到沙脊处为压缩最大位置；从空气流速看，图2-165中(a)与(b)中的风速较慢，而(c)中的沙脊可观察到风速较之前有明显提高。结合形态特点，可以初步得出以下分析结论。

① 新月形沙丘迎风坡平缓，略凸，圆润，有利于气流通过。

② 沙脊处由于流体的剪切应力作用，风速在迎风坡上最快。

图2-165的(d)～(f)明确展示了新月形沙丘背风坡的流场情况，(d)和(e)分别为背风坡面与坡底的空气流动情况，可看到存在明显的湍流现象，湍流在沙脊后侧出现，将空气呈回旋状逆向卷曲，回旋的空气碰撞到背风坡后，又向沙丘两翼方向移动，形成背风坡复杂的流场现象。在两翼测试点图2-165的(f)中仍然可观察到上述湍流现象存在，且程度上并没有明显减弱，由于背风坡两翼的特殊形态，导致其回旋气流撞击背风坡面后，大量向中轴方向汇聚。结合沙丘背风坡的特点，可以归纳出以下分析结论。

① 沙丘在背风坡忽然下降，陡而略下凹的坡面，使气流产生明显的涡流现象。

② 涡流与背风坡面碰撞后，在中轴线会有一定的向两侧运动的趋势。

③ 在两翼时，这种趋势呈现出向中心汇聚的现象。

④ 背风坡流场较为复杂且凌乱。

图2-165的(g)和(h)主要表现了沙丘在两翼处的主流流场。在迎风坡两翼处，气流通过时呈现出向外张开的总趋势，以层流为主要流态，几乎不存在紊流。但在本次模拟实验中，观察到一些特别的流场现象，在两翼处的迎风坡上，气流在图2-165的(g)所示处向外侧张开的角度较大，而在(h)处的气流方向则较(g)有所收拢。由此可推断分析出，在迎风坡上的主气流方向并非以线性规律变化，而是存在更为复杂的变化规律，本次实验由于实验条件的限制，无法得出具体的流场分布结论，只能大致结合前人的研究与论述进行描述。

（a）迎风坡底测试点

（b）迎风坡面测试点

（c）沙脊测试点

（d）背风坡面中轴测试点

（e）背风坡底中轴测试点

（f）背风坡底两翼测试点

（g）迎风坡面-两翼测试点1

（h）迎风坡面-两翼测试点2

图2-165　模拟实验效果

（5）流场分析

　　研究沙丘表面气流是解释沙丘形态和了解沙丘动力学过程的关键。环境气流与沙丘表面的相互作用，造就了沙丘周围的气流，因此可以说，影响沙丘表面气流的主要因素大致包括：气流方向、强度及沙丘坡面形态。其中形态包括长宽高的尺寸、坡面方向与坡面角度和坡的形态。根据上述实验中观察到的结论，同时结合沙丘地貌学专业知识，大致可得出新月形沙丘表面流场的分布情况。其中包括较为复杂的气流运动轨迹，但由于实验条件限制，此次实验并未对涉及沙丘表面的二次流分布状况进行测试。

　　依据上述实验现象所绘制的沙丘流场图大致描绘了主气流形成的表面流场走向，说明了新月形沙丘的形态对气流能起到很大程度的疏导作用，其形态稳定的根本在于迎风坡的缓与圆润，风力从迎风坡底到沙脊逐渐增强，有利于保持形态，并向后输沙；而背风坡的形态导致涡流的形成，避免背风坡后部沙粒的沉积而改变沙丘形态，同时促使了沙丘两翼的发育，进一步巩固了沙丘形态的稳定。

　　结合上述实验结果并参考前人的研究成果，本次实验的观测成果与Howard的野外观测研究得出的观点[①] 相似，如图2-166 (a)和(b)所示。他所提出的关于新月形沙丘的流场特征中，所描述的野外新月形沙丘的流场分布如图2-167所示。

　　结合迎风坡与背风坡截然不同的流场形态与流体力学理论分析可知：流体与固体表面分离一定发生在物体的棱角线处，且不随指示风速而改变。在沙脊的分离处，风速由于流体剪切应力作用而达到最大值，此时风的压力值最小。背风坡产生的由坡底向脊线的湍流在一定程度上也是由于沙脊处与背风坡底部的压力差导致的。

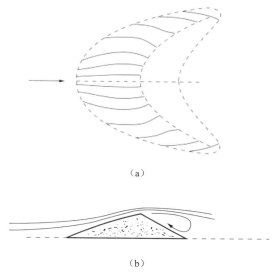

（a）

（b）

图2-166　新月形沙丘流场

新月形沙丘迎风坡流场分布：

①迎风坡中轴线上，流场基本沿直线通过；

②靠近两翼的迎风坡，流场呈现向中轴线收拢的趋势；

③两翼顶端的流线方向渐渐向外侧张开。

图2-167　野外新月形沙丘流场观测（引自Howard，1985）

（6）结合风沙地貌学相关实验整理实验结果

　　通过实验分析及相关文献的参考，可得出以下结论。

①新月形沙丘迎风坡平缓，略凸，圆润，有利于气流通过，主流线略向中轴线汇聚。

①　HOWARD A D, WALMSLEY J L. Simulation Model of Isolated Dune Sculpture by Wind[C]. //Barndorft-Nielsen ed. Proceedings of the International Workshop on the Physics of Blown Sand Aarhns:University of Aarhus, 1985.

② 沙脊处由于流体的剪切应力作用，风速达到最快，风压值最小。

③ 背风坡忽然下降，陡而略下凹的坡面，使气流产生明显涡流现象。

④ 涡流与背风坡面碰撞后，在中轴线会有一定的向两侧的运动趋势。

⑤ 在两翼时，这种趋势呈现出向背风坡中心汇聚。

⑥ 背风坡流场较为复杂且凌乱，包括二次流等，本文并未将其列入实验分析范围内。

2. 基本形态规律抽象与归纳

前文中，课题组通过实验的方法，观察到新月形沙丘的一系列表面流场特征，并结合相关文献的描述绘制出新月形沙丘的流场分析图。通过全面整理实验相关结果与前人的经验，得出了6条言简意赅的结论（见上文）。抽象、归纳与拓展，是设计学中"师法自然"的重要过程，在前文实验与分析的基础上，建立几个抽象的且完全符合形态形成规律的模型，以将其运用在设计中。

新月形沙丘被证实是自然界中较为稳定的一种风成形态，是风沙地貌发育过程中的一个里程碑，因此具有特殊的代表性。其稳定来自迎风坡的良好空气通过性及背风坡产生的强烈湍流，对沙丘形态的维持起到了重要作用。在上述试验中，模型的建立正是通过对自然界中新月形沙丘的抽象、归纳而来的，主要通过控制模型沙丘的长宽高比、两翼的长度、迎风坡与背风坡的角度、迎风坡与背风坡的凹凸形态，来保证沙丘模型的几何相似；同理，在设计中运用此模型时，可以通过对上述因素的改变，使流场产生各种不同的变化。为了验证新月形沙丘形态变化的其他可能性，笔者的另一个实验设计中，对不对称型新月形沙丘进行了上文中的重复试验，如图2-168所示。

针对由同样材质、相同比例尺建立的不对称型新月形沙丘的实验，主要可观察到以下5个与对称型新月形沙丘不同的现象。

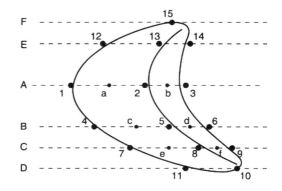

图2-168　不对称型新月形沙丘表面流场测试路径分布（顶视图）

① 背风坡两翼的涡流现象程度明显不同，短翼端涡流明显，长翼端涡流相对不明显。

② 无论长翼端还是短翼端，涡流都会向中轴线附近扩散。

③ 在长翼端上，越向长翼顶端移动，湍流现象越不明显，相反，越向中轴线方向移动则越明显。

④ 迎风坡上，长翼端一侧的流线有向外张开的趋势，而短翼端一侧则明显存在流线向中轴线收拢的趋势。

⑤ 迎风坡流场在中轴线与长翼一端，都存在向外侧张开的趋势。

如图2-169所示，通过对沙丘形态的探讨得出上述5条基本规律，展现出新月形沙丘可能的多种形态的拓展。在拓展研究的过程中，部分流体力学特征具有普适性的意义，在很大程度上适用于各种新月形沙丘"家族形态"的实验；另一部分规律则会随着沙丘形态的变化而产生相应的变化，上文所述即试图阐明这种变化的规律，可总结如下。

（a）短翼端的背风坡涡流

（b）中轴线附近的背风坡涡流

（c）长翼端的背风坡涡流

（d）长翼端的迎风坡气流

（e）短翼端的迎风坡气流

图2-169　新月形沙丘的不同形态

（1）对于标准对称的新月形沙丘模型

① 新月形沙丘迎风坡平缓，略凸，圆润，有利于气流通过，主流线略向中轴线汇聚。

② 沙脊处由于流体的剪切应力作用，风速达到最快，风压值最小。

③ 背风坡忽然下降，陡而略下凹的坡面，使气流产生明显涡流现象。

④ 涡流与背风坡面碰撞后，在中轴线会有一定的向两侧运动的趋势。

⑤ 当涡流在两翼时，这种趋势呈现出向背风坡中轴线汇聚。

⑥ 背风坡流场较为复杂且凌乱，包括二次流等，本文并未列入实验分析范围内。

（2）对于非对称的新月形沙丘模型

① 背风坡两翼的涡流现象程度明显不同，短翼端涡流明显，长翼端涡流相对不明显。

② 无论长翼端还是短翼端，涡流都会向中轴线附近扩散。

③ 在长翼端，越向长翼顶端移动，涡流现象越不明显，而越向中轴线移动则越明显。

④ 迎风坡上，长翼端一侧的流线有向外张开的趋势，而短翼端一侧则明显存在流线中轴线收拢的趋势。

3. 设计应用

1）抽油烟机形态与本研究的相关性

抽油烟机能产生排烟效果，在于利用空气动力学原理。空气的流动源自高压与低压的压力差，高压区域的空气向低压区域流动，从而形成了抽油烟机抽吸气流的过程。抽油烟机各部分的形态与结构，也会对排烟效率产生较为重要的影响。因此，选择抽油烟机作为本研究的设计应用

较为合适。

2）与导流面相关的设计应用

（1）顶面导流面

以传统抽油烟机的导流面为例。如图2-170所示为某品牌深罩型抽油烟机的工作状况。通过此图可观察到，传统"拦截型"抽油烟机的导流面通常设计呈汇聚型、上小下大的形式，产生聚拢、引导烟尘的效果，本文称其为"反漏斗型"。

图2-170　传统抽油烟机导流面分析

根据实验对新月形沙丘形态的研究可知，新月形沙丘迎风坡的三维曲面具有圆润、平滑的造型特点，具有较好的气流通过性，同时能较好地保持层流的流态。同时，通过实验与文献研究笔者观察到，新月形沙丘迎风坡形态的反面（即凹陷的一面）也具有较高的应用价值。北京航空航天大学教授高歌设计的"沙丘驻涡火箭稳定器"，安装在火箭火焰喷射装置中，利用新月形沙丘形态以稳定火焰、减少风压损失。此项设计便是根据设计者多年在青海沙漠地区工作生活的观察经验，发现新月形沙丘在沙漠狂风中的稳定性得出的结果，如图2-171所示。在论文《沙丘驻涡蒸发式稳定器低压性能的试验研究》[①]中，韩启祥等以图示的方式描绘了沙丘驻涡稳定器模型内部的流场走向，如图2-172所示。气流进入稳定器后由于形态的疏导作用，能较好地贴着器壁运动，大大提高

火焰的稳定性能。

图2-171　沙丘驻涡稳定器和其简化模型

图2-172　沙丘驻涡稳定器内部流场示意图

新月形沙丘迎风面的两面都具有良好的空气动力特性，这也启发了抽油烟机导流面的造型设计。为测试新月形沙丘迎风坡形态内表面在实际操作中的流场情况，课题组进行了简易的烟尘实验。将以黑卡纸制作的简易新月形沙丘置于发烟烟饼产生的上升烟尘中，可观察到：大量烟尘翻滚上升，烟尘经过内表面时运动流畅，顺着表面向对侧运动。在观察形态对烟尘运动的引导的同时，也可探讨形态对烟尘的聚拢效果，将新月形沙丘两翼向下延伸，增加沙丘高度，即可更接近油烟源头，具体实验过程在此不作赘述，但可以观测到聚拢烟尘的能力有限，效果不佳。

综上所述，课题组尝试将新月形沙丘迎风坡的内表面的造型，应用于抽油烟机顶导流面的设计中，如图2-173所示。参考图2-172中对于内部流场的描述，此形态应用于顶导流面中，将对上升油烟起到较好的引导作用，能使油烟在叶轮产生低气压的引导下紧贴导流面运动。

① 韩启祥，王家骅. 沙丘驻涡蒸发式稳定器低压性能的试验研究 [J]. 推进技术，2001，22（1）.

（2）两侧导流面

传统深箱式抽油烟机依靠纵向延伸导流面的方法，起到聚拢、引导油烟的作用。庞大的机壳体积造成了诸多烹调操作上的不便（"撞头"现象），虽然导流面的延伸较为必要，但事实上又引入了操作障碍问题。课题组通过对新月形沙丘迎风坡形态的研究认为，导流面的延伸虽为必要，但是否需要以"四周完全包围"的形式形成"深箱"，是值得探讨的问题；同时，即便是"完全包围"形式也无法彻底解决油烟上升过程中的外溢问题。

在图2-174中，课题组根据上述研究，对抽油烟机进行了简易改装，在两侧制作了新月形沙丘形的集流罩，原因在于新月形沙丘集流罩具有的以下3个特征。

① 由于在新月形沙丘脊线处会产生低气压的效果，能产生更大吸力，通过此低气压区能将距离吸烟风口更远的油烟吸引回集流面内，防止油烟外溢，如图2-175所示。

图2-173　新月形沙丘内表面流场示意图

图2-174　侧导流面实验示意图

图2-175　气压分布对比示意图

设计形态学研究与应用（第二版）

② 由于新月形沙丘迎风坡流场对来风具有向中轴汇聚的特点，因此笔者将其运用于收拢四散的油烟，使抽油烟机侧导流面能更大程度地起到拢烟导流的作用，如图2-176所示。

③ 在脊线背风坡一侧产生的涡流，对于引导四散、杂乱的油烟具有一定的作用。当大量油烟迅速上升时，油烟易在顶导流面周围堆积，导致油烟无法被及时吸入；利用强有力的涡流，将

烟尘卷吸入集流罩范围内，防止油烟外溢，如图2-177所示。

为验证以上结论，课题组设计了烟尘实验，利用图2-177中布置的黑色简易新月形沙丘纸模型充当深罩式抽油烟机的延伸面，在开启抽油烟机叶轮的情况下进行吸烟实验，如图2-178(a)～(d)所示。

图2-176　拢烟效果示意图

图2-177　涡流对风向影响示意图

（a）　　　　（b）

（c）　　　　（d）

图2-178　侧导流面实验视频截图

烟饼开始燃烧时［见图2-178(a)］，由于烟尘量较少，烟尘径直被吸入中心的吸烟风口，在上升过程中没有出现四溢现象；随着烟尘量逐渐增大［见图2-178(b)］，上升过程中的四溢现象更加明显，同时出现较明显的紊流现象；当烟尘四溢至新月形延伸导流面的边缘时，笔者观察到，烟尘并未溢出边缘，而是出现了非常明显的回流现象［见图2-178(c)和图2-178(d)］，从缓坡（即迎风坡）边缘向中心风口运动。完整测试过程中，在烟尘量较大的阶段，在增加了新月形延伸导流面的抽油烟机且相同的吸烟力下，几乎毫无烟尘外溢现象。对照上节的实验现象可观察到，为导流面延伸新月形导流面的改进方法，对抽油烟机吸烟效果产生了重大影响，不仅阻止了烟尘外溢，同时也强化了对烟尘的导流作用。

以上实验结果，对于新月形沙丘在产品设计中的应用方式有一定启发，通过新月形沙丘的形态，可建立完整的导流系统，以增强吸烟效果。

4. 产品化解决方案

1）产品化解决方案

产品化解决方案是产品最终的设计阶段，目的是将前文研究的内容合理地运用到产品设计中。在本文研究阶段，评判实验是否成功的标准与实验的目的，可以概括为是否符合科学的实验方法，以及是否得出符合科学的结论；而在产品化解决方案的设计阶段中，评判的标准包括能否满足产品的使用功能，是否具有形态的美感，是否将前文所述的研究、发现与结论合理地运用到产品中。产品化解决方案阶段偏重于设计的实践，因此本节为保证文章思路的流畅性，将简化方案发展过程中的若干重复环节。

2）计算机辅助设计

如图2-179所示，形态为通过计算机模拟建立的较为完备的抽油烟机导流面系统，将前导流面、顶导流面与侧导流面有机合成一体，使抽油烟机对烟尘的收拢、引导作用得到加强。

图2-179 抽油烟机导流面设计

3）方案修改与细化

将渲染图打印出来，以进一步修改原方案中的不足，同时加入细节部分的推敲。通过修改，最终定案中确定了整体形态、构件组合、固定与安装方式等产品必要因素，并进一步通过计算机

辅助设计将这些因素与整体造型进行融合。经过反复的实验与探索，最终确定抽油烟机产品的整体造型，如图2-180所示。至此，本节的研究任务已大致完成，通过对自然形态的研究与实验，最终得出可指导产品造型设计的结论，并最终应用在产品设计中。

图2-180　抽油烟机最终定案效果图

5. 本节研究总结

本课题以风环境下静止物体的形态为基础，通过广泛的跨学科研究，以设计形态学为核心，辅以空气动力学、风沙地貌学等学科的研究方法及结论，着重研究了自然界风环境中静止物体（以诸沙丘形态为例）的形态特点、形成规律及表面流场分布情况，用以指导设计实践中形态的创新与探索。通过风洞模拟试验，获取了一定量的关于各类沙丘（新月形沙丘、金字塔型沙丘和横向沙丘）表面流场分布特点的实验现象，并对这些现象进行归纳，通过比对相关专业领域的研究成果，得出了上述3类沙丘的形态特征、形成规律及表面流场的分布情况，并发现新月形沙丘与金字塔型沙丘在来风与涡流的作用下，呈现较为稳定的形态。同时在文中，笔者还对比了沙丘发育过程中不同时期的形态间的关系，也解释了新月形沙丘及金字塔型沙丘处于相对稳定态的原因。

2.2.5　基于菌丝体材料的产品造型设计研究

在自然界中，有一种生物无处不在，它对自然生态系统的建立与演替、稳定与物质循环、能量流动与信息传递都具有非常重要的影响，[1] 它是生命物种之间信息交流的媒介，它就是菌类。至今，这一庞大物种已对生物科学、医学等领域做出了非常大的贡献。然而，它的魅力并不仅仅局限于此，在材料领域及设计形态学领域能否带给人们更多的研究价值和设计意义，是否会改变人类对菌类传统观念上的认知，并创造用户与产品的新体验，是本节主要的研究内容。

1. 菌丝体材料

菌丝体（Mycelium）是真菌的线状体，也是真菌或真菌样细菌菌落的营养部分，它与它的培养基质（木材、稻草、谷物等）共同形成了由菌丝的管状细丝组成的多孔结构。通常，菌丝体的长度可从几微米到几米不等，[2] 主要受其菌种和培养环境的影响。菌丝体首先从孢子或接种物种的菌丝尖端扩张生长出来，经过各向同性生长阶段后，菌丝开始随机分枝，形成分形树状菌落。[3] 菌落通过菌丝融合（Anas-tomosis）[4] 随机相连，形成随机纤维网络结构，如图2-181所示。

① 严东辉，姚一建. 菌物在森林生态系统中的功能和作用研究进展 [J]. 植物生态学报，2003，27（2）:143-150.

② ISLAM M R, TUDRYN G，BUCINELL R，et al.Publisher Correction:Morphologn and mechanics of fungal mycelium[J]. Scientific Reports，2018，8（1）:4206.

③ FRICKER M, BODDY L, BEBBER D. Network Organisation of Mycelial Fungi[J]. Biology of the Fungal Cell，2007(8)：309-330.

④ GLASS N L, RASMUSSEN C, ROCA M G, et al. Hyphal homing，fusion and mycelial interconnectedness[J]. Trends in microbiology，2004，12（3）:135-141.

图2-181　菌丝体纤维网络结构

菌丝体主要是由天然聚合物（如甲壳素、纤维素、蛋白质等）组成，形成真菌的骨架结构，再基于纤维素和木质素的分解，便可成为一种天然的聚合物复合纤维材料。菌丝体作为蘑菇植物性的营养部分能像黏合剂一样黏附于基质间，死后也可保持完整性，所以菌丝体也可用来作为材料的天然粘合剂。菌丝体复合材料由基质和纤维素增强材料构成，增强材料提供主要的物理特性，而基质通过保持其相对位置来围绕和支撑增强物，并提供辅助的物理特性。[①] 在菌丝体复合材料中，天然的纤维素纤维用作增强剂，菌丝体充当生物基质形成绿色生物复合材料。这种利用生物生长性而不是昂贵的能量密集型的制造工艺，将低成本的有机废物转化为了经济上可用且环保的材料，成为许多合成材料的经济和环境可行的替代品。

2. 设计研究与试验

由对菌丝体复合材料的认识、菌丝体材料的培养方式、菌丝体材料的主要设计应用可知，菌丝体材料主流的产品形态设计应用主要是缓冲包装材料方面，其组成主要是木屑和秸秆，以代替不环保的聚苯乙烯泡沫塑料。是否可以利用其他不同的纤维素基质来培养菌丝体材料，是否能够找到一种或几种能更好地表现材料性能的纤维素基质，并通过对菌丝体材料表面处理工艺的探究开拓材料应用的更多可能性，是本次课题研究的主要内容，也是下面试验的主要研究内容。

1）选择研究对象

食用菌作为可供人类食用的大型真菌，来源广泛，易于人工培养，安全无害，品种众多，在中国已知的食用菌有 300 多种，菌丝体形态也有所差异，本研究选取最常见的食用菌对菌丝体性状进行对比分析，如图 2-182 所示。综合对比，平菇显示了较好的性状优势，其菌丝体洁白粗壮，整齐有光泽，气生菌丝浓密发达可布满空间，抗杂菌能力强，对环境条件接纳度更高，且更容易获得，所以将平菇作为本次材料试验菌种的首选。

名称	气生型双孢蘑菇	平菇	香菇	金针菇	杏鲍菇	鸡腿菇	黑木耳	草菇	灵芝	鲍鱼菇	猴头菇	毛木耳
形状	尖端直立	粗壮整齐有光泽匍匐状	絮状整齐平伏辐射生长	绒毛状	棉毛状边缘整齐	棉线状	棉絮状	纤细有光泽半透明	短绒状	锁状联合	粗壮	绒毛状
颜色洁白度	●	●	●	●	●	●	●	●	●	●	●	●
气生茂盛度	●	●	●	●			●	●	●	●	●	
浓密程度	●	●	●	●	●	●	●	●	●	●	●	●
爬壁能力		●	●	●	●	●	●	●	●	●	●	●

图2-182　常见的食用菌菌丝体性状对比

① 　ISLAM M R, TUDRYN G, BUCINELL R, SCHADLER L, PICU R C, Morphology and Mechanics of Fungal Mycelium[J], Scientifis Reports, 2017(7)：1-12.

2）观察分析

（1）宏观表面形态和结构（参见表2-32）

表2-32　材料宏观特征表现与分析

纤维素基质材料	材料宏观表现	材料表面形态	菌丝体与基质材料结合程度	未加工材料表面质感	表征原因分析
咖啡		表面附着浓密菌丝体，较光滑，干燥后有轻微裂痕	较好	表面有泡沫样，蓬松质感	咖啡渣能为菌丝生长提供丰富的N、C营养元素，且颗粒小易被分解，所以菌丝体生长浓密，气生丝纤长、丰富。干燥后基质材料失水收缩，小颗粒间缝隙变大，易生裂痕
木屑		表面附着均匀的菌丝体	很好	较细腻	木屑纤维均匀，菌丝体可均匀填充木屑之间的缝隙，使材料比较平滑
苘丝纤维		菌丝体较稀疏	较好	较粗糙	苘丝纤维，菌丝生长状态依赖于麦麸、玉米芯、豆粕的营养成分和填充状态。但因表面附着一定的麻纤维，使菌丝体生长得不是很均匀
叶子		菌丝体较浓密，有轻微裂痕	较好	较细腻	叶子作为一种试验基质材料层叠于其他基质材料间，由于与其他基质材料收缩率的差异，会有裂痕
河麻纤维		菌丝体非常浓密	较好	较粗糙	粗麻纤维的木质素被菌丝分解后，其纤维的拉伸韧性变差，容易断裂，但也使其更好地与其他基质材料融合在一起，使菌丝生长得比较均匀
棉花		菌丝体较浓密，有轻微裂痕	较好	较细腻	棉花纤维是一种具有一定弹性的材料，但由于没有均匀层叠于其他基质间，会出现裂痕
丝瓜瓤		菌丝体较浓密	较好	较细腻	丝瓜瓤本身对菌丝体的生长不会产生较大影响，主要取决于其他基质作用。由于与其他基质材料结合均匀，可使菌丝体生长得较为平滑
废旧塑料		菌丝体较浓密	较好	较粗糙	塑料颗粒被菌丝体包围，但在塑料颗粒密集的区域很难被菌丝体完全包裹，所以在培养材料时需掌握塑料颗粒的比例，否则塑料与其他基质材料难以结合形成整体

(2) 微观表面形态和结构（参见表2-33）

表2-33　材料微观结构表现与分析

纤维素基质材料	材料微观表现	菌丝体形态	菌丝体与材料结合方式	对材料功能特性的影响
咖啡		有明显较长、密度较高的菌丝体纤维；呈立体交织网状；可在咖啡表面形成更丰富的菌丝体表层	将咖啡颗粒包裹于菌丝体纤维中	咖啡颗粒与菌丝体结合紧密，增加了材料密度，使材料表面细腻、平滑，但菌丝体材料失活后，咖啡颗粒间缝隙变大，菌丝体容易与咖啡颗粒出现分离，使材料表面较脆，容易开裂
木屑		木屑纤维表面布满结晶状菌丝；木屑纤维缝隙间有交织网状菌丝体结构	表面包裹交织形态	木屑纤维与菌丝体黏合均匀，使材料密度相对平均，材料更紧致，木屑纤维层叠结构与菌丝体对其缝隙的填充，使材料保有弱弹性
麻纤维		没有看到明显的菌丝纤维；黏附于麻纤维表面，类似于结晶状	成团附于材料纤维表面	麻纤维不直接对菌丝体的生长产生大的影响，由于纤维间缝隙较大，使菌丝体不能完全填充，而使纤维材料相对孤立，麻纤维与其他基质材料的相互作用增加了材料的强度
叶子		在叶子表面有结晶状菌丝；在叶子缝隙间有交织网状菌丝体结构	表面包裹交织形态	由于菌丝纤维无法参与到叶子纤维结构中，只能附于叶子表面；材料特性依赖于叶子与其他基质间的层叠关系，影响材料的抗压特性
棉花		有明显菌丝体纤维；呈立体交织网状	与棉花纤维交织缠绕	使材料触感更温和；菌丝体与棉花纤维结合紧密，增加了材料的强度，使菌丝体材料抗压、抗弯性能更好
丝瓜瓤		在丝瓜纤维表面有结晶状菌丝；在丝瓜纤维缝隙间有交织网状菌丝体结构	表面包裹交织形态	使材料密度更大，增加了材料的抗压特性；但由于丝瓜纤维被菌丝体部分消化后，使其变脆，容易断裂，材料强度需要验证

3) 材料试验

本节记录了样本菌丝体材料的设计研究与试验的相关数据。

首先选择用于本次研究的食用菌菌种，通过对菌丝性状的对比，选择平菇用于本次材料培养。接下来进行样品制备，首先从农业副产品、加工废料及其他废料中选择几种典型的适于作为菌丝体材料培养的纤维素基质材料，然后利用获得的技术支持和场地资源培养材料样本，记录菌丝体材料的生长状态。然后，通过对材料的宏观和微观观察来分析不同纤维素基质材料对菌丝体结构和形态的影响，以及其与菌丝体的结合方式，并猜想这种结构和形态会对材料的力学性能产生哪些作用。再对样本材料进行试验验证，包括材料

的密度测试、压缩和抗弯试验，记录样本材料特性，并利用相关文献对菌丝材料的研究结论及本次试验中研究成果绘制Ashby图，如图2-183所示。通过与其他材料性能的对比将菌丝体材料进行功能属性的定义，从而对菌丝体材料有一个宏观的了解，并通过试验挖掘材料潜能。通过Ashby图显示菌丝体材料特性与泡沫塑料中的聚苯乙烯材料更相近，所以选择其作为本次试验的参照对象。将本次材料样本的密度和力学性能进行对比，分析优势和劣势，并利用实验数据来验证前面的猜想，以便更好地为后面的产品设计应用服务。最后进行材料表面处理试验，作为材料研究的一个重要部分，通过对材料表面处理工艺的研究，挖掘材料潜能，可为菌丝体材料提出更多的应用可能性，如表2-34所示。

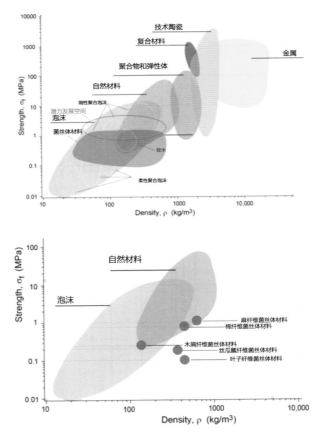

图2-183 Ashby图绘制

表 2-34　材料组成结构图

样本名称	材料结构示意图
参照对象　聚苯乙烯泡沫	膨化泡沫 孔隙
试验对象　木屑纤维	木屑纤维 菌丝体基质
丝瓜瓤纤维	麦麸、玉米芯、豆粕等农作物颗粒 丝瓜瓤夹层 菌丝体基质
麻纤维	麦麸、玉米芯、豆粕等农作物颗粒 麻纤维 菌丝体基质
棉纤维	麦麸、玉米芯、豆粕等农作物颗粒 棉纤维 菌丝体基质
叶子纤维	麦麸、玉米芯、豆粕等农作物颗粒 叶子夹层 菌丝体基质

3. 设计应用对象探讨

1）菌丝体材料应用可能性探究（参见表2-35）

表2-35　设计应用对象浅析

		材料性能	应用领域	应用场景
菌丝体材料	文献研究	屈服弹性	缓冲包装	
		抗冲击机械性能	护具、机械器件 抗摔产品构件	
		拉伸韧性	仿布料、皮革服装领域	
		防火性能	防火构件、防火产品	
		疏水性	建材、屋顶材料等	
		化学毒物分解性能	过滤有毒物质材料	
	试验分析	压缩和抗弯曲性能	建筑构件、夹层材料 家具、餐具	
		低密度	海上漂浮产品等	
		多孔性	声音和能量吸收 隔热、吸潮等功能材料	
		材料可编程性	根据应用需求控制材料特性	

2）选取应用菌丝体材料

利用材料驱动设计的方法进行产品设计研究，需要有目的性地利用试验结论来指导设计输出模型。通过这种研究方法来强调材料在产品设计应用中对产品外观、结构、功能等的重要影响。本次研究的目的是通过对几种菌丝体材料性能的试验研究，选择其中合适的材料进行设计应用探讨，如图2-184所示。在本次研究中用于设计应用的菌丝体材料的选择需要考虑原材料的易获取性、材料培养的可靠性、材料力学性能的优越性及材料加工的可行性等。需要考虑现有资源能否满足目前的研究需求，了解设计研究的限制等。

综上考虑，最终选择麻纤维菌丝体材料作为本次设计应用的试验材料，其材料获取的便利性、更好的力学性能和材料表面处理效果，在有限的资源和技术限制条件下，可以在设计应用中使产品外观达到较好的表现效果，降低材料培养的失败风险。

	木屑	麻纤维	棉花	丝瓜瓤	树叶
材料易获取性	●	●	●	●	●
材料密度	●	●	●	●	●
材料抗压缩性	●	●	●	●	●
材料抗弯曲性	●	●	●	●	●
工艺处理性能	●	●	●	●	●

图2-184　材料样本性状优劣性对比

3）菌丝体材料的产品属性定义

（1）菌丝体材料与用户的关系

在本研究中，需尽量保持材料的原本面貌和原始特性，保有菌丝体的自然形态和外观特征，通过用户参与和实践的方法，为用户提供原生自然的材料体验和产品情感设计理念。

（2）菌丝体材料的生态特性

菌丝体材料来源的多元性和广泛性，以及较低的培养难度，降低了对该材料生产的地域限制。可以充分利用当地的资源来生产，缓解本地区废旧自然资源所造成的环境压力，利用当地的人力资源进行集中化规模生产，并采用处理好的原材料供应这种方式为个体用户提供个性化DIY服务，从而降低了产品的生产成本。

原材料　　　材料生产　　　产品生产　　　产品使用　　　肥化

图2-185　菌丝体材料生命周期图示

菌丝体材料产品在生产的整个过程中只产生极少的碳排放，通过提供原材料和舒适的培养环境，由菌丝体自己生长成型，在生长过程中完全不会产生二氧化碳，大大减少了人工成本。由于材料本身的生态特性，采取完全利用自然材料来培养和生产产品的方式。在产品生命周期结束后可将其丢弃，被自然降解变成肥料，如图2-185所示，不会对生态环境造成压力，这也是本次研究的目的和初衷。

4. 选取设计应用对象

1）选取设计应用对象的研究思路

设计应用对象的选择基于本次研究中对菌丝体材料和产品属性的定义，如图2-186所示。利用头脑风暴，将麻纤维菌丝体材料在本试验中表现的功能特性与用户关系和外部环境相结合，进行设计应用发散，选择其中一种或几种最能展现菌丝体材料特性并与用户直接产生情感联系的应用方式进行设计实践。

图2-186　设计对象的选取思路

2）确定设计应用对象

菌丝体材料可以为用户提供一种全新的产品体验模式，所以需要创建物质体验愿景，将材料产品置于一个连贯的整体中，使其产生物质关系和情感联系。这是一种有目的性的、参与性的表达产品材料的过程。这种过程的发生对不同空间环境的选择、用户与物质产品在不同的时间产生的多种交互形式都会有不同的表现结果。所以对产品物质形态的表现形式和展现方式的选择，是建立用户与产品、环境空间之间的协调关系，并更好地帮助用户理解和感知这类新型材料的关键。人们频繁活动于室内空间环境，室内家具可以满足用户获取对材料直接体验的愿景，所以家具是室内活动空间中最重要的物质组成，其材料成分、制作工艺、外观形态和颜色等都会对用户行为和情绪产生影响。与此同时，用户对自身生活体验方式和形式的关注与思考，也增加了对产品材料的敏感性。

基于以上考虑，课题组运用头脑风暴的思维发散模式绘制思维导图，结合材料的自身特性、室内环境的空间限制，以及用户与产品的交互关系，发现设计结合点，选择能够充分发挥材料特性的设计应用对象，如图2-187所示。

图2-187　设计结合点——头脑风暴

5. 基于麻纤维菌丝体材料的系列产品设计

1）菌丝体材料特性对产品具体形态表现的影响

根据材料性能研究，麻纤维菌丝体材料密度较大，表现出了更好的压缩和抗弯曲性能，适合用于对支撑和抗压缩性能要求较高的产品设计。由于麻纤维菌丝体材料密度不均匀，不适宜复杂的加工工艺，最好进行整体性设计，使产品在模具中由菌丝直接生长成型，所以产品颜色表现为菌丝体与纤维素基质的本体颜色，在棕褐色基质材料表面不均匀地覆着乳白色的菌丝体，干燥后大部分表面呈现黄白色，与模具不接触的那些表面质感较粗糙，这是产品整体的外观特征。

菌丝体材料产品需要在模具中生长，在产品生长的过程中，菌丝体通过分解基质将分离的纤维素材料黏合成整体，最后通过脱模完成产品制作，所以产品造型设计需要满足方便产品脱模的要求。虽然菌丝体材料在保持活性阶段有轻微弹性，但过于复杂或很难进行一次性脱模处理的造型会影响产品的最终表现效果。菌丝体材料在经过脱水灭活处理后，密度变小，质量较轻，但仍能提供较好的材料强度，所以产品造型设计应尽量突出表现材料轻的特点，控制好与其他材料的应用比例，既能保证产品强度需求，又能使产品轻盈，方便搬移和使用。

由于菌丝体材料干燥后容易收缩变形，所以不太适合形状规则的造型设计，避免出现直线和棱角，应尝试利用曲线大弧度等有机造型，可以搭配纹理设计，打破产品的平面感，使产品表现更加活泼、轻盈、自然。

综上所述，影响菌丝体产品形态表现的主要因素为菌丝体与基质材料本身的外观特性、材料的生长特性和灭活后材料性质的变化。

2）菌丝体产品结构形式的探讨

产品结构设计是实现产品功能的重要环节，对于菌丝体材料这种新兴生态材料，对产品结构形式的探讨可以帮助最终产品设计实现应用可靠性。由前面的研究可知，麻纤维菌丝体材料密度不均，密度较小导致材料加工性质较差，所以菌丝体材料与其他材料的结合形式、结构方式需要详细的分析和设计。在木材类产品设计中，与其他材料的主要接合形式包括机械连接、胶或树脂接合、插入式接合、螺钉接合、包覆接合、卡槽接合、缠绕、编织、搭接、榫卯等。需要探讨以上接合形式中对第二类材料性能的要求，以便找出适合菌丝体材料与木材的接合方式，如图2-188所示。

根据菌丝体材料性质及木材的主要加工方式，探讨可行的结构处理方法。由上可知，机械连接、编织形式、螺钉固定和材料穿插结构形式对材料的密度、强度要求较高，对材料有一定的破坏性，且需要对材料进行切割处理，所以不太适用于菌丝体材料的处理。而其他不需要对原材料进行处理的结构方式都能作为可行性方案。

	机械连接	胶、树脂接合	插入式接合	螺钉接合	包覆接合	卡槽接合	编织	缠绕	搭接	榫卯
对材料的可切割性要求	●	●	●	●	●	●	●	●	●	●
对接合材料的密度要求	●	●	●	●	●	●	●	●	●	●
对接合材料的强度要求	●	●	●	●	●	●	●	●	●	●

图2-188　木材常见的结构形式对其他接合材料的要求分析

3）设计发散

在草图发散过程中，应考虑到产品设计的整体风格特征，材料特性对产品形态的局限性，可行的结构方式，以及座椅、灯具、墙面装饰等产品的造型语言，如图2-189所示。

在纹理探究过程中，主要基于纹理实现可行性，其纹理应用于其他部件的适宜性，纹理模块拼合成形的规律性，以及能否突出材料性能。基

于这几方面进行详细探讨，如规则形态和不规则形态、有机曲面和棱角平面等。根据菌丝体灭活后材料变形的性质，产品不适合棱角明显及规整的形态设计，所以重点考虑有机形态，由于过于不规则的形态在拼合后不能体现其整体性，且很难应用于产品设计语言中，因此，最终的方案既有系列产品设计语言的通用性，又能突出菌丝体材料的自然特性，以弥补材料变形的缺点。

图2-189　实际效果图

6. 本节研究总结

本研究的菌丝体材料是一种新型生态材料，其应用潜力很大，对于未来生态材料的发展及人们的生活形式都会产生很大影响，甚至会成为生活中不可缺少的一部分。本研究重点在于材料、材料形态的研究及材料应用的探讨，需要以一种可行的设计方案来验证材料研究的价值，所以其设计输出必须落地，制作出产品实物，这便加大了产品设计的难度。因为之前的材料培养都是基于小面积形式试

验，最后产品需要做成1∶1的比例，其中需要考虑很多因素，包括模具分模方式的探讨、菌丝材料对于产品的包裹、菌丝体生长不紧密的问题等。还有一些不可控的因素，包括接种的菌丝体是否处于生命力最顽强的状态、菌丝体在生长过程中是否受到杂菌的干扰等。其间，如果培养环境没有达到菌丝体生长最适宜的条件，也会影响其生长。所以，虽然最终产品是对之前材料研究的价值呈现，但其生长过程及呈现的形式仍处于探究中，需要总结经验，不断地加以改进和试验。

"第一自然"结语

本部分主要以动物、植物及其他形态为例，详细阐述了基于"第一自然"的"自然形态"研究与设计应用。研究过程采用了多种研究手法，如观察法、类比法、跨学科研究法、模型推导法、实验验证法等。在注重跨学科研究的同时，融入了部分生物学、机械力学、空气动力学、风沙地貌学、植物学、几何学、力学、计算机科学等学科知识，通过学科交叉与融合，弥补了设计学知识的不足，确保了研究的科学性与完整性，并为设计应用提供了更多协同创新契机。这些研究案例摒弃了从用户的需求和问题着手研究的传统设计模式，也不同于理工科从科学技术到工程设计的转化思路，而是运用设计形态学的思维与方法，从原形态研究着手，注重研究的过程性与实验性，并在基于验证过的研究成果的基础上，进行范围广泛的设计应用创新，最终服务于广大用户。

万物存在必有其合理性。经过亿万年的变化与更迭，"自然形态"的进化已十分合理，且非常智慧。即便在科学技术如此发达的今天，人类对"自然形态"的认知仍非常有限。况且在"第一自然"中还有数量极其庞大的未知自然形态，这些形态甚至根本看不见、摸不着，但却实实在在地存在于人们周围。通过长期的研究，课题组逐渐积累了对生物形态和非生物形态研究的丰富成果，从而为设计形态学未来的发展探明了前进方向，拓展了研究空间。为此，希望本部分研究能帮助读者更好地探索"自然形态"的成因及其普遍规律、原理，进而促进设计研究的不断深化和协同创新的迭代发展。

第 3 部分
第二自然

哲学上把未经人类改造的自然称为"第一自然"，而把经过人类改造的自然称为"第二自然"。在设计形态学中，第二自然的核心就是"人造形态"，是指为方便或达到某种生活、生产等人类活动及社会活动需求而产生的形态，是一种"以人为本"的设计形态。人造形态可分为不同种类，譬如艺术形态注重人的精神情感，产品形态强调人与物的关系，而机械形态则聚焦物与物的关联与传动等。与此同时，随着社会文明的不断前进，影响"人造形态"的因素也在不断增加，如政治、文化、艺术等。

抚今思昔，"人造形态"的创新与发展无不伴随着科学技术的进步。而今，随着人工智能技术、新材料和新工艺的涌现，"人造形态"研究已达到前所未有的新高度。例如，设计师珍妮·基特宁（Janne Kyttanen）的作品"躲避坐凳"（Avoid Stool）和"赛多纳桌"（Sedona Table），运用新技术塑造出错综复杂的菱格孔状结构，并使用金属增材制造技术制成，如图3-1所示。此外，还有华为首席设计师雷汉·尼尔（Mathieu Lehanneur）等，他们善于运用新的科技手段将自然与艺术结合，创造令人惊叹的工业产品，如图3-2所示。

图3-1　"躲避坐凳"（Avoid Stool）和"赛多纳桌"（Sedona Table）

图3-2　Mathieu Lehanneur的设计作品

"人造形态"也包括建筑形态的研究。在建筑大师辈出的今天，从 Peter Eisenman 的"弱形式"到 UN Studio 的"流动力场"、MVRDA 的"数据景观"、NOX 的"软建筑"、FOA 的"系统发生论"、伊东丰雄的"液态建筑"，甚至是渡边诚的"诱导

城市"[①] 等，都体现着建筑形态从最初仅需满足简单的居住功能，到今天集多种功能于一身。

当下，科学技术影响下的建筑形态学正向着参数化设计方向发展。扎哈·哈迪德事务所合伙

① 任军.当代建筑的科学观 [J].建筑学报，2009 (11)：6-10.

人帕特里克·舒马赫（Patrik Schumacher）将建筑形态学主要分为4类：折叠形态学、仿生形态学、集群形态学和建构形态学，并认为"在参数化符号学支撑下的参数化主义必将成为主流，承接历史，展望未来"。

浩瀚的历史长河已经证明，人类的智慧是无穷无尽的，因此，人造形态在未来的发展必将不可想象。本节以基于新材料的建筑表皮设计、基于温差发电技术的研究与应用设计等案例为例，介绍课题组近几年关于"人造形态"的设计研究成果。

3.1 基于新材料的建筑表皮形态研究与设计应用

近些年，随着材料的多样化及创新工艺和技术的应用，建筑表皮作为建筑整体的一部分，变得越来越重要。各式各样的建筑在城市中树立起来，但这些"花样繁多"的建筑及建筑表皮是否是人类社会和谐发展真正需要的?现在建筑表皮及建筑表皮材料普遍存在哪些缺点和不足?建筑表皮究竟需要具备哪些特点、承载哪些功能呢?在能源与环境问题被高度重视的今天，最大限度地节约资源、保护环境、减少污染，提供适用且高效、与自然和谐共生的多功能建筑表皮，是当下迫切需要的。

本节旨在利用新材料和新技术，通过设计实现功能整合，设计出集绿化、照明、保温、空气净化等多功能于一体的建筑表皮模块，解决现有建筑表皮及材料出现的问题，如不保温、质量大、易剥落、成本高、相似性高、旧建筑翻新方式单一等，推敲出合理的解决方式，并在此基础上进行造型外观的多样化设计。

3.1.1 基于材料和功能的建筑表皮设计研究

"建筑表皮，是指建筑和建筑的外部空间直接接触的界面，以及其展现出来的形象和构成方式，可以泛指一切形式的建筑表面形态，或者指建筑内外空间界面处的构件机器组合方式的统称"。[①]"苏黎世模型"的理论观点认为：建筑的形式是形成建筑的手段与结果，与建筑的3组因素有直接关系——基地与场所、功能与空间、构造与材料形式，是这3对关系相互作用后产生的结果。建筑形式自身包括形状、尺寸、材料、构造方式和光，其中最基本的形式要素就是材料。

物质材料的组合、构造方法及技巧，是建筑造型的主要技术要素。一种新材料的运用，会使建筑的形式与样貌发生并发展出各式各样的变化。此外，功能的复杂性也会对建筑表皮的形式产生由内而外的作用，而功能主要体现在对人的生理、心理及行为需求3个方面。人对建筑表皮的需求归结为一点，就是优化室内外环境，具体来讲，包括亲近自然、净化空气、赏心悦目、照明、调节室内光线、便于分辨相似建筑等。

3.1.2 煤矸石空心球多孔陶瓷材料研究

1. 材料介绍

新材料和新技术是解决建筑表皮问题的重要因素。本次设计选用的煤矸石空心球多孔陶瓷材料，是由清华大学材料学院杨金龙老师团队研制出的一种制备空心陶瓷微珠的方法制作而成的。该方法对于各种材料体系的陶瓷粉具有普适性，包括煤矸石、粉煤灰、尾矿等废矿。这些废矿不仅堆积占地，导致水体污染和土壤破坏，还会自燃、污染空气或引起火灾，在一定条件下甚至会发生爆炸，诱发山体崩塌与滑坡。这种发明能使空心微珠坯体具有良好的粒径分布，且粒径和壁厚可通过改变操作条件进行调整；产品强度高、制备工艺简捷、生产效率高、操作控制方便，适合规模化工艺生产。

① 倪欣，兰宽，田鹏，刘涛. 建筑表皮与绿色表皮 [J]. 绿色建筑，2013 (3) :6-9.

煤矸石空心球多孔陶瓷材料是一种发泡陶瓷材料（在此指广义陶瓷），其化学性质稳定，有较强的耐蚀性，具有保温防火、重量轻（$1m^3$重量约为200～300kg）、一定密度下强度高、与水泥粘合剂结合性强、成本低等特点。[①] 此材料是由一定比例的浆料经浇铸、干燥、脱模、烧制而成，之后还可进行形态的二次加工，也可在材料表面覆加图案。本次设计将最大化地利用材料特点，将此材料运用于建筑表皮领域，通过设计形成丰富实用且绿色环保的多功能建筑表皮。

课题组在设计前期查阅了相关的基础建筑规范，在现有建筑规范中并未涉及相同或相似材料，只能参考混凝土、砌块、保温材料等相关内容用于指导设计。这说明煤矸石空心球多孔陶瓷材料在建筑表皮领域属于新材料，相关规范还需要进一步的制定和完善，同时也说明其拥有广阔的发展前景。

2. 材料特性

以下为煤矸石空心球多孔陶瓷材料在烧制过程中的特性变化示意图，[②] 从图3-3～图3-5中可以了解到，随着烧结温度升高，表观密度及抗压强度均逐渐降低，而吸水率则先降低后出现小幅度升高；从图3-6中可以看出，多孔陶瓷材料的热导率随着表观密度的降低而明显下降。由此得出，该材料保温性能越强，则密度越低，抗压强度越低，吸水率也越低。

图3-3　表观密度随烧结温度的变化曲线

图3-4　抗压强度随烧结温度的变化曲线

图3-5　平均体积吸水随烧结温度的变化曲线

图3-6　不同多孔陶瓷材料表观密度对其热导率的影响

①　沈海泳，王珊珊 . 陶瓷艺术在城市景观设计中的应用 [J]. 陶瓷科学与艺术，2011（7）:22-24.
②　吕瑞芳，苏振国，刘炜，杨金龙 . 煤矸石空心球多孔材料的制备及性能研究 [J]. 机械工程学报，2015，1（2）:71-77.

煤矸石空心球多孔陶瓷材料作为一种陶瓷材料，具有高熔点、高硬度、高耐磨性、耐氧化等优点。[1] 再加上陶瓷微珠空心的特点，又具有保温和质轻的特性。同时，由于材料和水泥砂浆等胶粘浆料结合性极强，非常利于与建筑外墙的结合。综上所述，煤矸石空心球陶瓷材料具有保温防火、质轻高强、与水泥砂浆结合性强等特点。

3. 在建筑中的应用

当前煤矸石在建筑中主要的应用方式是制作煤矸石砖。煤矸石砖是利用未自燃的煤矸石与粘结料生产而成的，代替了黏土砖，从而减少了土地浪费，并且更加耐压、抗折、耐酸碱腐蚀。还可生产煤矸石多孔砖，能起到很好的保温节能作用（能达到国家建筑节能50%的要求）。[2] 除了作为建筑用砖，煤矸石还可与水泥结合，黏土岩类煤矸石加热到700℃左右时会具有火山灰活性，可与水泥中的碱性物质发生反应，生成胶凝材料，改善水泥基建材料的各项性能[3]。并且可以与水泥的水化产物强力黏结，降低混凝土的自重，作为轻骨料使用，还可降低成本。煤矸石还可作为原料来开发微晶玻璃，制作砌块、矸石棉、水玻璃、陶粒、耐火纤维材料及筑路和填充材料等，在建筑行业的应用十分广泛。[4] 然而，这些方式均没有把煤矸石的功能最大化。

空心球多孔陶瓷（煤矸石）材料作为重新加工利用的绿色环保材料，具有保温防火、质轻高强、与水泥砂浆结合性强、耐久性强、一定条件下可蓄水等特点，非常适于用作建筑表皮材料。不仅成本低、耐久性高，且符合国家规范标准，能够代替现有的保温材料。将其用作建筑表皮的材料，能够最大化地利用其特点。对材料进行造型设计，可形成丰富实用且绿色环保的多功能建筑表皮。

3.1.3　设计过程与推敲

1. 设计立足点

利用煤矸石空心球多孔陶瓷材料，可解决现有建筑表皮出现的一些问题。现有的建筑表皮问题主要有以下几点：①不美观。国内的现代建筑，除了一些标志性建筑，大部分不够美观，尤其是对建筑表皮的设计比较欠缺。②辨识度低。众多建筑从外形看非常类似，如同一小区内的住宅、学校内的教学楼和宿舍楼、医院、写字楼，等等。人们无法依据建筑本身的外观去区分建筑，只能依靠大楼顶端的牌子或楼号来辨别。③墙体易剥落。建筑外墙因剥落而砸伤人的事件频频发生，许多地方建筑法规已明确规定不允许在高层建筑使用贴瓷砖的方式来装饰建筑立面。④墙体装饰面厚重。大理石、水泥等作为建筑立面挂件，自重非常大，在施工及安全等方面均有缺陷。⑤色彩相近。国内建筑以灰色调为主，部分瓷砖立面或涂料立面会有一定的色彩变化，但依然无法跳脱出棕红色、米色、灰色、蓝黑色等色系。以玻璃幕墙为主的建筑表皮颜色更加单一。⑥保温性差。现在建筑大多在立面墙体内使用保温材料，而建筑表皮与保温性能并无关系。以玻璃幕墙为主的建筑，即便使用中空夹层玻璃或镀膜玻璃，效果仍然很有限，且镀膜玻璃成本也很高。所以希望可以利用煤矸石空心球多孔陶瓷材料的特性，设计出绿色环保美观的多功能建筑表皮，解决现有建筑表皮的各种问题。

2. 本材料的优势及特色

将煤矸石空心球多孔陶瓷材料用作建筑表皮，具有很多优势。由于它使用浆料烧制而成，所以形态的可塑性强且变化丰富，可以做出各式各样美观的建筑表皮。

① 沈海泳，王珊珊.陶瓷艺术在城市景观设计中的应用 [J].陶瓷科学与艺术，2011 (7)：22-24.
② 惠婷婷，王俭.煤矸石砖在生态建筑中应用的市场潜力 [J].环境保护与循环经济，2010 (8)：65-67.
③ 刘宁，刘开平，荣丽娟，等.煤矸石及其在建筑材料中的应用研究 [J].混凝土与水泥制品，20129 (9)：74-76.
④ 孙峰.煤矸石在建材生产中的应用及材料特性 [J].建筑，2012 (12)：70-72.

① 因为造型丰富，且材料表面还可附加颜色及图案（可以仿制其他材料的纹理），所以能够大幅提高建筑的辨识度，并且可解决国内建筑整体颜色相似的问题。②材料自重非常小，并且与水泥砂浆的结合性极强，加上干挂件等安装结构，可以有效避免墙体易剥落和装饰面厚重的问题。③材料强度高，有利于负荷一定的绿化、照明、空气净化等功能设施。④由于材料为空心，所以保温性能好且防火，可以替代现有的建筑保温材料，并且解决现有保温材料防火等级低的问题。⑤材料中空心球的大小、壁厚均匀，使得块体的受力、密度也更加均匀，性能也更加稳定。而密度高的材料还具有可蓄水的特点，便于表皮绿化及灌溉。其耐腐蚀的特性能够较好地适应各种天气，不会随之发生化学反应。⑥从成本来看，此材料使用废矿加工而成，由于废矿储量极大，并且没有非常有效的重新利用方式，所以材料的成本很低。⑦原材料是煤矸石等废矿，可有效解决环境污染、堆积占地等迫在眉睫的环境问题，节约资源，变废为宝，有利于社会的可持续发展。

因此，煤矸石空心球多孔陶瓷材料非常适合用作建筑表皮材料，不仅节约资源、减少污染、降低成本，还能提升性能、实现功能整合，解决现有建筑表皮的各种问题，拥有广阔的发展前景。

3. 与材料相关的造型设计方法

课题组成员在《造型设计基础》一书中提到，"美表现在许多不同的方面，如形态美、结构美、材料美、工艺美等"。其中"材料"是造型的关键因素。在人工形态的造型设计中，材料、加工工艺、结构、功能及部件连接点，都是需要考虑的因素，如图3-7所示。而形态对材料起支配作用，材料对形态也存在着制约。材料包括材形（表面特性）与材性（隐藏特性），材形确定了形态的特征，而材性对形态的影响更大，不同的材料其材性也不同，相同的材料如果改变了材形，材性也会发

生变化。能否充分利用及发挥材料的材形与材性特点，是鉴别形态设计好坏的一个重要标准。只有充分了解材料的特点，才能够更好地设计形态。同时，材料也受到工艺的影响，最终影响形态效果。所以，形态、材料、工艺是相互依存且相互制约的关系，要想更好地把握形态，就需要综合考虑材料、工艺、结构等多重因素。

图3-7　造型的系统设计

4. 本材料与造型的特性研究

煤矸石空心球多孔陶瓷材料从材形来讲属于块材，块材的共性是承力好、稳定性强、质量重（相对而言）。立体形态的设计包括单独设计和组合设计两种方式，单独设计可以采用变形、叠加、切削等方式；组合设计可以采用嵌入、贯穿、插接、排列及单元造型法。块立体的造型方式包括单元形态的组合、立体形态的分割和有机形态的造型[1]。其中单元形态的组合有利于大规模生产，便于运输安装，非常适用于本材料的建筑表皮设计，而立体形态的分割能够使造型更为丰富独特，有机形态的造型更为流畅优美有生机，都是在本设计中可以尝试的造型方式。

材料的材性包括物理性能、化学性能，以及带给人的心理感受。煤矸石空心球多孔陶瓷材料从材性来讲属于广义陶瓷的一种，它的化学性质稳定，有很强的耐蚀性，硬度高、耐磨，但韧性较差，熔点高，抗氧化能力强，具有较好的耐热

① 惠婷婷，王俭.煤矸石砖在生态建筑中应用的市场潜力[J].环境保护与循环经济，2010（8）：65-67.

性。可以通过可塑成型、注浆成型、压制成型等坯料成型方法制作而成。一般陶瓷在烧结成型后很难再进行加工，但是煤矸石空心球多孔陶瓷材料略有不同，它的空心多孔特征，使得其在烧结成型后也可通过CNC进一步加工。由于制作陶瓷的材料来自黏土，所以会给人以古朴、厚重的感觉；而坚硬、常温下不变形的特点，又给人以永恒感和坚实感。煤矸石空心球多孔陶瓷材料也同样带给人这些心理感受，与狭义的陶瓷不同的是，煤矸石空心球多孔陶瓷材料块体由于其多孔空心的特点，带给人的易碎感与脆弱感相对较小。但是，多孔空心与韧性差的特点使其造型无法出现极尖的锐角或极精细的造型处理，适合起伏相对较小且较为整体的造型语言。

煤矸石空心球多孔陶瓷材料本身颜色为米白色或灰白色，可在材料表面加印图案。以材料本色作为建筑表皮带给人的整体感受较为质朴厚实，可以充分衬托表皮的绿化及照明，造型多以整体效果来体现；而在表面加印图案，能够使造型元素更加丰富，视觉效果更加强烈，增加了表面处理的层次及细节。这两种方式均有各自的特点。

课题组通过查阅大量的国内外优秀建筑表皮设计，总结归纳其造型特点：一些变化丰富、具有"参数化"效果的建筑表皮，往往只由1～3个模块组合排列而成，以最少的模块数量变化出最多的组合种类，同时可以降低成本和工艺难度，便于生产和安装；若从平面效果着手设计，得到的模块造型稍显单薄、与功能的结合不够完善，所以改为从立体形态出发，结合手工模型及计算机三维软件建模等综合的造型设计方式；同时，对设计方向进行了细分，在建筑分类中，选取了常见且差别较大的住宅建筑、文教展览建筑和办公建筑作为3个典型的设计方向。

在此基础上，我们对材料的功能进行了详细研究，主要选取了绿化及空气净化、照明、调节室内光线几个方面，分别对应3类建筑。其中，绿化主要通过雨水收集并辅以灌溉用水，以电控方式灌溉；空气净化主要根据Andrea生物空气净化器的工作原理（利用植物枝叶及根部净化空气），在表皮内部设置整体模块，方便安装与更换；建筑表皮整体和局部的照明主要通过LED灯来实现；调节室内光线主要通过改变模块的排列方式来实现，需要利用可调式支架（任意方向移动）和直线导轨（水平方向移动）等装置，并根据日照强度通过电控装置来控制移动方式。

在功能完善以后，接下来主要考虑方案的细化，包括模块的尺度，遇到建筑的阴角、阳角及封顶和接地的衔接问题，功能与造型的结合，以及具体的安装方式和结构等。经过反复修改，最终得出较为完善的设计方案。其中，安装方式和结构经过多次调整，因为所用材料与普通石板或陶瓷板不同，属于轻质发泡材料，表面并不光滑，厚度较厚，但质量较轻，与水泥粘合剂有很强的结合性。所以我们最终选取钢架＋锚栓＋水泥黏合剂的安装方式。

3.1.4　设计成果与应用

1. 设计概念及预期效果

通过调研，我们发现当下建筑表皮存在各种各样的问题。经过查阅资料和分析问题，寻找到了一种运用新的技术和工艺加工制成的煤矸石空心球多孔陶瓷材料，更加适合作为建筑表皮材料使用，能够解决当前建筑表皮墙体剥落、成本高、保温性能差、与功能脱节、不够丰富美观、普适性差等问题。环保是当今世界的主题之一，煤矸石的重新利用不仅解决了大量煤矸石作为伴生废石的堆积占地污染等问题，还有效弥补了现有建筑保温材料的不足，同时能降低材料成本。由于煤矸石空心球多孔陶瓷材料具有保温防火、质轻高强、与水泥等黏合剂结合紧密等特点，可以采用一体化、模块化的方式，有效结合绿化、照明、保温、空气净化等功能，然后进行造型设计，最

终得到丰富的建筑表皮。

课题组拟从材料特性出发，综合考虑功能需求、造型设计、安装方式及结构、相关标准及法规、安全性等多重限制，使用模块化、一体化的设计方式，设计出适用性广、有丰富效果的多功能建筑表皮，如图3-8所示。

图3-8　设计框架

基于对煤矸石空心球多孔陶瓷材料的研究，结合绿化、照明、保温等多功能的环保建筑表皮模块化设计，旨在利用材料的特性，挖掘材料的更多功能，结合工艺与生产，将新材料进一步运用到建筑领域中，将工业废料有效转化为建筑材料，最终设计出有效的建筑表皮模块，从而改变当下建筑较为单一的外观。最终呈现的方式预计分为4部分——1：1大小的模块展示、几组小型方案的展示、材料展示和整体效果展示。

2. 设计探索

在设计前期，课题组对国内外建筑表皮进行了一定的了解，对其造型进行了学习，总结出一定的规律特点，并开始尝试初步的建筑表皮设计。从现有的建筑表皮中可总结出：一些变化丰富、具有"参数化"效果的建筑表皮，往往只是由2～3个模块组合排列而成，这些模块多属于中心对称图形，这样可以用最少的模块数量变化出最多的组合种类；大部分建筑表皮都选择了模块化的方式，即使是真正的"参数化"表皮，也尽

量归纳为有规律的部件组合与拼接，以降低成本和工艺难度。这些方式都不妨碍模块化的建筑表皮变化出丰富多样的表皮形态。所以，模块化是一种建筑表皮较为适用的设计方式，它可以降低成本、便于生产和安装、变化丰富，且同样适用于煤矸石多孔陶瓷材料的建筑表皮设计。

从材料来看，现在的建筑大多选择玻璃、混凝土及金属作为主要表皮材料，材料种类相对简单，变化集中在形式上。针对不同的材料，所选择的安装方式也不尽相同。玻璃大多与金属配件结合，使用驳接爪进行安装固定；大理石等石材也与金属配件结合，使用干挂件与墙体进行安装固定；混凝土或砖石材料大多通过水泥等黏合剂与墙体结合。煤矸石空心球多孔陶瓷材料选用水泥或有机黏合剂等与墙体固定，并根据需要辅以金属结构配件进行加固。

我们前期进行了表皮设计的初步尝试，主要针对之前总结的现有建筑表皮的造型特点，从中心对称图形及图形的排列着手，对表皮造型进行推敲，同时兼顾绿化和照明的功能。但是并没有达到预期效果，造型的出发点稍显单薄，对材料的利用不够充分，与功能的结合不够完善，造型也不够美观丰富，对安装方式及结构的考虑也有些欠缺。通过初步的设计尝试，发现平面化的图案拼接不应该是本次设计的方向。以材料为基础，以功能为出发点，进行合理的形态设计，才是本次设计应该把握的要点。

3. 功能设计

功能设计主要包括绿化、保温、照明、空气净化、调节室内光线等部分。其中，绿化主要通过雨水收集并辅以灌溉用水，以电控方式灌溉，如图3-9所示；建筑的保温主要通过材料本身实现；建筑表皮整体和局部的照明主要通过LED灯带来实现；空气净化主要根据Andrea生物空气净化器的工作原理（利用植物枝叶及根部净化空气），在表皮内部设置整体模块，方便安装与更换，如图3-10所示。

竖直管线（将收集好的雨水或灌溉用水送入每层的水平管线中)

水平管线（连接至模块背部预留孔洞中）

电控阀门

图3-9　绿化灌溉方式示意图

滴灌（在分支末端进行）

植物枝叶对空气进行净化

上部密度低，方便空气流动
植物根部对空气进行净化
内置风扇，以促进空气流动
下部密度高，方便蓄水
底部蓄水，净化空气

图3-10　内置空气净化装置结构图

4. 造型发散

在功能及初步尝试的基础上，利用材料特点，进行第一阶段的造型发散（模块背面采用透空的方式，便于空气净化配件的放置和表皮模块的安装）。安装方式可采用水泥等黏合剂与干挂件结合的方式。方案一中，将传统陶瓷造型元素与本材料进行结合，造型中的"圆形"有"呼吸的嘴巴"的感觉，用于放置植物；在曲线的凹槽内放置LED照明，光线会按照曲线的粗细及方向的变化发生多次反射，呈现出明暗变化的灯光效果，同时展现出一定的表皮形态，并为周围的植物进行照明。这组设计不仅考虑了平面中表皮的设计，也考虑

了转角及曲面的表皮造型，可被运用于多种形态的建筑墙体。方案二中，增加了表皮模块净化空气的内置装置。为了使表皮模块的造型更加丰富，空气净化装置的形态选取了较为简洁、普遍、易于放置的半圆形和长方形，并且便于批量生产。同时对空气净化装置的风扇也进行了一些造型发散。方案三中，从顶面、正面、侧面都对表皮模块设计了造型的变化。设计从整体排列效果出发，通过曲线的变化营造出一种韵律感。整体形态更接近自然，与植物有机结合；又不失现代工业的元素，便于规模化生产。在此阶段，进行了大量设计发散，为之后的设计做铺垫。

5. 模型制作

根据第二阶段筛选出的较优方案，开始进行第三阶段手工模型及计算机模型的制作，旨在通过立体模型对造型进行进一步的探讨。在此阶段的模型制作过程中，主要解决设计、草图与立体模型之间的统一及调整问题，对最初的构思进行具体的实现及形态的修正。通过模型的手工制作和计算机渲染，筛选出从造型到安装结构等各个方面更优的方案并进行下一步的模型细化工作。第三阶段计算机渲染图主要对方案的墙面排布做初步的效果展示，以及同一组模块不同排列形式的效果展示，以便筛选和改进方案，并渲染部分效果图。

在这一阶段的设计及模型制作过程中，逐渐将方案分成3个方向：住宅建筑表皮、文教展览建筑表皮及办公建筑表皮。这3类建筑的使用频率相对更高，并且更有代表性。住宅建筑与人最为亲近，是人类居住和生活的主要空间。住宅建筑对环境的要求最高，体现了人类追求自然的天性。所以住宅建筑表皮的设计方向主要包括绿化功能和空气净化功能，在造型上采用有机形态，使得

与人更贴近。文教展览建筑种类繁多，包括剧院、博物馆、图书馆等。这类建筑相对住宅建筑来说，对绿化及人的亲近程度的要求并不高，而对灯光等的要求更高。所以文教展览建筑表皮的设计方向主要为照明功能，在造型上更显庄重和气势，与住宅建筑表皮相比，形态更加规整。办公建筑是除了住宅建筑外，另一类人类使用时间较长的建筑。城市之中高楼林立，拥有大量的写字楼等办公建筑。由于写字楼大多为高层建筑，且建筑使用时间长，使得不同楼层及不同时间段室内空间的日照程度各不相同。所以办公建筑表皮的设计方向主要为调节光照的功能，在造型上也较为简洁整齐。依据这3个设计方向，在此阶段进行有针对性的造型设计，既满足整体的功能需求，又满足人的生理及心理需求。

以下为住宅建筑表皮方案的模型制作尝试，主要采用有机形态，并考虑绿化及空气净化功能。如图3-11所示，这组方案采用模块化建构，造型饱满而圆润，具有较强的韵律感，中间留有空隙，使得表皮具有透气性。

图3-11　模型渲染效果图

下面这组方案已经设计好安装连接结构，用"金属铆接+水泥砂浆"的方式安装。模块间的区别是前面所带"花盆"结构的大小不同，通过对不同模块有序或随机的排列，可形成不同的表皮整体形态，如图3-12所示。

图3-12　建筑表皮整体形态

6.最终方案

（1）住宅建筑表皮模块

方案一： 住宅建筑表皮模块

造型特点： 有机形态（与人亲近）。

功能： 绿化、净化空气（人类追求自然的天性、环境问题）。

模块尺寸： 约80cm×34cm×30cm（因模块形状不同，尺寸略有不同）。

排列原则： 随机排布或组合排布；转角、封顶、接地使用同材料的长方体模块；模块上下留有空隙（约30cm）；可在窗口种植较多植物。

安装方式： 钢架＋锚栓＋水泥黏合剂。

设计说明： 模块为基础模块和花盆模块的组合。基础模块朝上朝下均可使用（两面均设有预制槽，使用时选择性凿开）。植物种植在花盆模块上层，空气通过植物枝叶，经过根部净化，从花盆模块中层的细密小孔中流动至底层，底层盛水再次净化空气，最终通过风扇，经过基础模块正面的通风孔排放到空气中，完成一次空气净化过程。基础模块背面设置有预留的水电孔位。

最终设计由3组模块组成，模块1可单独使用，模块2和模块3可组合使用，3个模块还可同时组合使用，以呈现出整体的基本变化，效果如图3-13所示。

同时模块可朝下翻转，使表皮在模块数量不变的情况下，变化更加丰富。除了3个基本模块，其余部分由同材料的长方体模块进行配合与调节，以完善整个表皮的排列及效果变化。整体效果如图3-14所示。

图3-13　单体与单体组合示意图

图3-14　方案一整体效果图

（2）文教展览建筑表皮模块

方案二： 文教展览建筑表皮模块

造型特点： 规整，气势庄重。

功能： 照明（建筑对灯光的要求较高）。

模块尺寸： 约24cm×50cm×14cm（因模块形状不同，尺寸略有不同）。

排列原则： 随机排布或规律排布；转角、封顶、接地使用同材料的长方体模块。

安装方式： 钢架＋锚栓＋水泥黏合剂。

设计说明： 模块内部设有灯槽，可以放置两条LED灯带或LED灯板及反光板，模块背部靠下的位置留有孔洞，可以走电线。建筑表皮灯光由电子装置控制，可呈现多样化效果，局部及整体效果如图3-15所示。

图3-15　方案二局部与整体效果图

7. 办公建筑表皮模块

方案三： 办公建筑表皮模块

造型特点： 几何形态（突出办公场所的严谨）。

功能： 调节室内光线强弱（高层建筑及白天办公时间长，对日照强度要求不同）。

模块尺寸： 25cm×50cm×25cm（单体模块）。

排列原则： 按照组合模块形式有规律地排布；转角、封顶、接地使用同材料的长方体模块；为可移动表皮预留移动空间；根据光照强度选择密集或疏松排列。

安装方式： 钢架＋锚栓＋水泥黏合剂＋干挂件＋可调支架（或直线导轨）。

设计说明： 方案以组合模块形式排列，通过模块的移动，实现室内光线的调整。同时，不移动模块也可实现一定的室内光线调节，即根据日照强度规划模块的排列方式——低层采用孔洞较大的疏松排列方式，中层采用孔洞适中的排列方式，高层采用孔洞较小的紧密排列方式；同时也可在建筑的背光面和向光面采用同样的排列规则，整体效果如图3-16所示。

图3-16　方案三单体与整体效果图

3.1.5 本节研究总结

1. 研究难点及成果阐述

难点总结：

① 跨学科研究：需要突破学科的界限，通过与材料学、建筑学甚至工程力学等知识的相互借鉴与渗透，以达到知识和技术的复用和创新。

② 新材料的新应用：材料是通过对煤矸石的进一步加工处理而成的，属于对材料加工技术的创新，在建筑表皮的应用也属于新的应用领域。

③ 多种技术与功能的结合：新材料如何解决多种需求，新工艺如何满足多种需求，在结构与受力方面均属于解决难点。

④ 建筑表皮的造型设计与功能和材料的结合：如何利用材料特点在满足需求的基础上进行设计，并找到一种合适的造型表达方式。

成果阐述：

① 通过与材料、建筑、工程力学等相关专业做学科间的交流，通过文献资料，对跨学科专业进行了解，为设计奠定了基础。

② 化繁为简，对不熟悉的跨学科知识进行归纳与提取。

③ 紧扣新材料与工艺的特性，结合建筑表皮的技术要求（如结构、安装方式等），学会寻找及合理利用恰当的创新成果，以解决跨学科技术问题。

④ 对于在设计中遇到的跨学科问题，找到了合适的解决方式（及时与专业人员进行沟通、查阅资料学习相关知识点），排除了知识障碍，并对设计结构进行跨学科讨论，以改进设计。

⑤ 找到了解决问题与造型表达的结合点，通过一体化、模块化、数理学等方法指导设计，最终实现新材料与多功能建筑表皮的结合，解决了最初发现的问题。

⑥ 将目前仅用于建筑保温的煤矸石空心球多孔陶瓷材料，通过设计、创新应用于建筑表皮领域，并附加多种功能，极大地提高了这种材料的应用范围，使其拥有了更广阔的发展前景，也为建筑表皮开拓了新型材料，改变了现有建筑的外观，为建筑表皮的设计提供了新的可能性。

2. 作为建筑表皮的优势分析

造型优势：

① 形态可塑性强（不同于玻璃和大理石等），可使建筑的辨识度大幅提高，并且通过造型语言，体现建筑的功能类别（如办公建筑、住宅建筑或文教展览建筑）。

② 材料表面可附加颜色及图案（可以仿制其他材料的纹理），并且颜色也可成为建筑辨识度的重要部分，摆脱国内建筑颜色整体相近的问题。

③ 同一组模块有不同的组合方式，有利于区分相似的建筑（例如，同一社区内的楼房外观非常相似，利用模块的不同排列方式，可以更加清楚地区分每个建筑，而不仅仅依赖寻找楼号）。

④ 通过形态和颜色的共同作用，可以体现出建筑本身的功能（例如，医院可采用柔和流线型表皮模块，配以淡蓝或淡绿色渐变色彩，可以突出医院的功能并营造安静的氛围），这与玻璃、石材、涂料等建筑表皮的处理方法完全不同，也是此材料的优势和特点所在。

材料优势：

① 质量轻（空心、用于建筑表皮安全性更高）。

② 强度高（适于负荷一定的附加功能，不会轻易损坏）。

③ 保温性能好（代替建筑保温材料，环保高效节能）。

④ 防火性能好（解决建筑保温材料防火等级不够

的情况，有效减少损失）。

⑤ 耐腐蚀（陶瓷材料的优点之一，适用于室外环境）。

⑥ 一定条件下可蓄水（有利于建筑绿化）。

⑦ 先进的加工技术（国家级专利，站在世界前列）。

其他优势：

① 绿色环保、减少污染（利用废矿、解决堆积占地等环境问题）。

② 降低成本、创造经济价值（变废为宝）。

③ 广阔的发展前景（建筑表皮的新材料、具有无法替代的综合优势）。

3. 对运用于景观及室内设计的展望

从材料本身出发，利用材料可蓄水、耐磨、防火、高强度等特点，非常适合运用在景观设计中，地面或空间造型均可实现，如地砖、水系、造景等。由于材料表面可以覆加图案，可以得到非常丰富的景观效果。同时，材料也可用作室内小型景观的设置，如墙面绿化等。材料保温的特点可以用于室内保温、代替普通瓷砖等墙面装饰，并且可以设计众多造型及叠加功能。材料防火的优点可以用于存放重要物品的室内墙面。

3.2 基于温差发电技术的形态研究与设计应用

温差发电是继核能、太阳能和风能之后的另一种新的能源利用方法，引起了世界各国的关注。温差发电设备结构简单，无运动构件，工作运行时无噪声，使用寿命长，无废料排放，可将太阳能、地热能、工业余热等低级能源转化为电能能源，这是世界公认的绿色环保的发电方式。随着材料科学和制造技术的进步，可以用于温差发电

的半导体材料的优值系数有了显著提升。现在很多厂家都可以生产各种规格的具有较长使用寿命、较高发电功率的温差发电片，温差发电的成本正在逐渐下降，有力促进了温差发电技术的推广应用，为温差发电技术从"高精尖"领域向民用领域普及提供了绝佳机会。

3.2.1 研究的目的和现状

温差发电是一种性能可靠、维修少、可在极端恶劣环境下长时间工作的动力技术。目前全球对温差发电技术的研究正处于蓬勃发展的阶段，已经有许多学者在新型热电材料和温差发电技术的应用方面做了很多研究工作，并取得了一定的进展。

1. 温差发电的研究目的

本节的主要目的在于通过研究温差发电技术原理和现阶段的研究状况与应用，了解当下领先技术与材料，发掘温差发电技术存在的问题与应用中的空白状态，从设计形态学的角度出发，利用结构和造型设计，提升温差发电技术的效率及在应用中的稳定性。综合照明、保温、发电、制冷等功能进行创新设计，使温差发电技术在民用领域得到更加广泛、充分的应用。在保证功能齐全、能源供给、节能环保的同时，展现产品多元化的造型外观，探索温差发电技术在工业产品设计中的新用途。

本节的另一个目的是探索跨学科研究方法，在研究过程中，通过加强学科间的交流与互动，探索不同专业领域的知识关联与学科间合作的方法，完善跨学科的整合研究方式。通过桌面调研，笔者对国内外关于温差发电技术的研究现状进行了了解。

2. 温差发电技术在航空军事等尖端领域的应用

早在20世纪40年代，关于温差发电技术的应

用研究就已展开。苏联和美国先后研制了数千款放射性同位素温差发电器和核反应堆温差发电器，用于航空任务、军事装备和海洋装置的电源。

卫星用原子核辅助能源系统（Systems for Nuclear Auxiliary Power）的发展始于1955年。1961年6月，美国海军装有 SNAP-3A 能源系统的卫星 TRANSIT-4A 发射成功，能源系统运转正常，标志着放射性同位素能源系统首次被用于太空。随着人们对温差发电器在太空应用的深入，在1977年发射的木星、土星探测者旅行者1号和2号上的温差发电器的功率已从最初的2W、3W上升到了155W。①

2003年6月10日和7月7日美国NASA分别发射的两个火星探测器"勇气"号和"机遇"号，以及2006年2月18日发射的用于探索冥王星的"新视野"号（New Horizons）行星探测器，均采用放射性元素钚衰变经温差发电器为探测器提供电力，其中"勇气"号和"机遇"号上各装配8台钚放射性温差发电器，每台发电器能提供1W的电力，以确保两个探测器上的电子仪器和运行系统能安全度过 -105℃的火星夜晚，使其能维持在 -55℃以上的工作温度。"新视野"号上的温差发电器能提供30V，240W的电力。②

2011年11月发射的火星车"好奇"号的动力由一台多任务放射性同位素热电发生器提供，其本质是一块核电池，因为它使用了核动力。该系统主要包括两个组成部分：一个装填钚-238二氧化物的热源和一组固体热电偶，可以将钚-238产生的热能转化为电力。这一系统的设计使用寿命为14年，高于太阳能电池板。该系统足以为"好奇"号同时运转的诸多仪器提供充足能量。

2018年12月8日2时23分，中国在西昌卫星发射中心发射了嫦娥四号探测器，开启了月球探测的旅程。2019年1月3日，嫦娥四号月球车"玉兔二号"到达月面。嫦娥四号的着陆器和月球车都是以太阳能板供电为主，同位素温差发电机为辅，同位素温差发电机可以在夜间为探测器舱内保温之余，还提供不小于2.5W的电力。尽管它不是最主要的能量来源，但作为实验性质这个突破同样具有重大意义。

3. 温差发电技术在民用领域的应用

Matrix Power Watch（体温发电手表）

这是一款可以利用人体自身产生的热量给手表供电的黑科技产品。人体日常新陈代谢会产生热量用来维持体温恒定，这款手表正是利用体温与外界温差的热电效应（塞贝克效应）产生电量。只要使用者一直佩戴 Power Watch，皮肤散发到体表的热量就会被源源不断地转换成电量储备到这款手表中，如图3-17所示。因为电量完全来自用户热量转化，Power Watch 能够记录用户每天消耗的卡路里及产生了多少电量。此外，Power Watch 的功能和普通智能手表相似，可以计算步数、提供秒表计时功能等。当使用者不再佩戴时，Power Watch 会将数据记录到闪存中，然后进入休眠状态，直到下一次被佩戴在手腕上才重新进入工作状态。

图 3-17　Matrix Power Watch 体温发电手表③

① 汤广发，李涛，卢继龙. 温差发电技术的应用和展望 [J]. 制冷空调与电力机械，2006（06）：8-10，3.
② 张腾，张征. 温差发电技术及其一些应用 [J]. 能源技术，2009，(1)：35-39.
③ GEEK 极客. 用体温发电的智能手表，这一技术靠谱吗？[EB/OL]. (2017-02-17) [2018-12].

同位素温差发电人造心脏

美国国家心脏研究所（NHI）和美国原子能委员会（AEC）十多年来一直试图设计一颗"核能"心脏。2016年，其研究取得了突破性进展，核能人工心脏更接近临床试验——研究人员尝试用钚238（一种放射性元素）来为人造心脏提供动力。这种元素的自然放射性衰变使其能够散发出长达一个世纪的稳定热量，从而推动血液在人体内流动。但是这两个团队也遭遇到许多技术挑战，例如，他们需要设计出一种有效且安全的方式来实现能量的转换。这两个团队正在共同探索这项研究的最佳解决方案。

3.2.2　研究框架

本节的研究框架主要分为以下几个阶段。首先对温差发电技术及其应用研究的相关文献进行整理归纳，掌握该领域的研究动态，界定研究方向；其次经过查阅资料，了解温差发电技术在应用中存在的缺点与不足，总结梳理能够解决温差发电技术在应用中所存在的问题的方案；然后从设计形态学的角度出发，通过实验找出利于温差发电技术应用的结构与形态的规律并验证；最后再选取合适的应用场景，确定最终设计方案，如图3-18所示。

图3-18　研究框架

3.2.3　温差发电技术的基本原理

温差发电是温差发电材料通过热电效应实现的热能与电能的相互转换。热电效应是温差产生电效应及电流产生热效应的总称，其中包括塞贝克效应（Seebeck effect）、珀尔帖效应（Peltier effect）和汤姆逊效应（Thomson effect）。

1. 塞贝克效应

1794年，意大利科学家亚历山德罗·沃尔塔（Alessandro Volta）发现如果铁杆末端存在温差，那么它就可以刺激青蛙腿的痉挛。1821年，波罗的海德国科学家托马斯·塞贝克（Thomas Johann Seebeck）独立发现并报道了一个有趣的实验结果：当把一个由两种不同导体构成的闭合回路放置于指南针附近时，若对该回路的其中一个接头加热，指南针就会发生偏转。这个现象即被称为塞贝克效应。但塞贝克并没有意识到有电流产生，所以他把这种现象称为"热磁效应"。丹麦物理学家汉斯·克里斯蒂安·奥斯特德（Hans Christian Orsted）纠正了这一疏忽，并创造了"热电"一词。用塞贝克效应可实现热能与电能的转换，即在两种不同材料的半导体构成的回路中，当一端处于高温状态，另一端处于低温状态时，回路中便可产生电动势。其中，电动势计算公式如下：

$$E = \alpha\,(T_h - T_l)$$

公式中：E 为电动势；T_h 为高温端温度；T_l 为低温端温度；α 是热电材料的塞贝克系数（不同材

料具有不同的塞贝克系数）。温差发电技术是基于热电材料的塞贝克效应发展起来的一种发电技术，将P型和N型两种不同类型的热电材料（P型是富空穴材料，N型是富电子材料）一端相连，形成一个PN结，置于高温状态，另一端则形成低温，由于热激发作用，P/N型材料高温端空穴/电子浓度高于低温端。因此，在这种浓度梯度的驱动下，空穴和电子就开始向低温端扩散，从而形成电动势，这样热电材料就通过高低温端间的温差完成了将高温端输入的热能直接转化成电能的过程。如图3-19所示。[①]

图3-19　塞贝克效应[②]

2. 珀尔帖效应

珀尔帖效应与塞贝克效应两者互为逆效应。1834年，法国物理学家让·查尔斯·阿塔纳西·珀尔帖（Jean Charles Athanase Peltier）发现：将两块不同的导体首尾相连形成一个电路回路，接头分别为A和B，在其中一种导体中间断开，在断开点a、b处加一个直流电压时，会出现接头A处吸收热量变热，接头B处放出热量变冷的现象，当改变电压方向时，接头的吸热和放热也会随之交换，这种现象后来被称为珀尔帖效应，如图3-20所示。当热电模块中有电流通过时，则

会在其两端发生热量的吸收与释放，从而产生温差，所以利用珀尔帖效应可以实现加热及制冷的功能。冰箱与饮水机中的热电装置即如此。

图3-20　珀尔帖效应示意图[③]

3. 汤姆逊效应

1856年，汤姆逊利用自己的热力学理论知识，对塞贝克和珀尔帖这两个热电效应进行分析研究，将原来不相干的塞贝克、珀尔帖系数之间建立了联系。汤姆逊效应实际是导体内部的载流子在温差的作用下分布不均而产生的。如果某一导体中的温度分布不均，两端存在温度差，则导体热端的载流子与导体冷端相比动能更大，从而导致热端载流子不断向冷端移动，导体内部会产生一个电场组织载流子扩散，由于电动势的存在，当导体构成闭合回路时将产生电流。

4. 温差发电技术分类

自1821年塞贝克在实验中发现热电效应至今，已经相继诞生了半导体温差发电、同位素温差发电、海洋温差发电等温差发电形式。[④]

（1）半导体温差发电

半导体温差发电是将热电材料与塞贝克效应

①② 赵建云，朱冬生，周泽广，王长宏，陈宏. 温差发电技术的研究进展及现状 [J]. 电源技术，2010 (3)：310-313.

③　颜军. 太阳能温差发电的研究 [D]. 电子科技大学，2011.

④　赵建云，朱冬生，周泽广，王长宏，陈宏. 温差发电技术的研究进展及现状 [J]. 电源技术，2010，34 (03)：310~313. 严李强，程江，刘茂元. 浅谈温差发电 [J]. 太阳能，2015 (1)：11-15.

相结合，利用多个半导体温差发电单元将热能直接转化为电能。常规的半导体温差发热单元是由一个P型半导体和一个N型半导体构成的。单独的一个PN结可形成的电动势很小，而如果将很多这样的PN结串联起来，就可以得到足够高的电压，成为一个温差发电器，如图3-21所示。[①]

图3-21　半导体温差发电片[②]

半导体温差发电热源的形式有很多，有的半导体温差发电装置用热水作为热源，还有的使用普通的化石燃料等作为热源。使用聚焦太阳光作为热源的半导体温差发电装置又称集热式太阳能温差发电装置，使用地热作为热源的半导体温差发电装置又称集热式地热温差发电装置，以及使用工业余热作为热源的余热温差发电装置等。随着半导体材料的日益丰富及高性能温差材料的诞生，使用人体余热作为热源的体温温差发电装置的出现也成为可能。

（2）同位素温差发电

同位素温差发电即放射性同位素温差发电，是一种利用放射性衰变获得能量的发电机。放射性同位素在衰变的过程中不断地释放辐射，根据塞贝克效应，利用热电偶阵列将接收的同位素衰变所释放的大量热量转换为电能。该装置又称为同位素电池或核电池，如图3-22所示。

图3-22　同位素电池

因为由同位素放射方式产生的热量具有能量密度高、可靠性高、工作寿命长等优点，所以对于需要长时间不间断供电且工作稳定无须人工维护的应用场景，同位素电池是一种非常理想的选择。

（3）海洋温差发电

海洋温差发电是利用海洋表层的温海水和深层的冷海水间存在的温差进行发电的技术。通常当海面的太阳光进入海面以下1m时约70%的热量被海水吸收，而在水深200m处，几乎没有太阳光的热量。海洋温差发电就是将海洋表面吸收了近70%太阳光热量的温水送入被抽成真空的锅炉中，此时因锅炉内被抽成真空，压力急剧下降，进入真空锅炉的温海水便立即被汽化为蒸汽，然后利用这种蒸汽推动汽轮发电机发电，最后用深层的冷海水使做功后的蒸汽凝结，被再次利用。在理论上，冷、热水之间的温差高于16.6℃即可发电，而实际应用中的温差一般都高于20℃。海洋温差发电有3种循环方式：开式循环、闭式循环和混式循环。[③]

①②　赵建云，朱冬生，周泽广，王长宏，陈宏. 温差发电技术的研究进展及现状 [J]. 电源技术，2010，34（3）：310-313.

③　严李强，程江，刘茂元. 浅谈温差发电 [J]. 太阳能，2015（1）：11-15.

5. 温差发电技术的优势与局限

温差发电技术因具有热能回收、热能与电能的转换及低品位能源利用的优势，受到各界的广泛关注，其应用领域也越来越广。同时，也暴露出温差发电技术在利用中存在的一些局限性，如发电效率低、温差电组件可靠性问题，以及易受环境影响等。

(1) 发电效率的问题

在温差发电技术中，因为通过热电转换器产生的为直流电，所以使用前还需要一个转换过程。目前，温差发电技术的发电效率一般为5%～8%，远低于火力发电的40%。[1]

(2) 可靠性的问题

以常见的温差发电组件为例，如图3-23所示，要实现较高的发电效率，首先要求发电组件冷端与热端之间形成较大的温差，由于不可避免的热胀冷缩，将导致冷端连接片收缩或热端连接片膨胀，从而产生机械应力。在机械应力的作用下，使刚性接头或P、N电臂很容易产生断裂，最终可能会导致温差电偶的损坏，从而缩短了热电组件的使用寿命。[2]

(3) 环境的影响

温差电组件工作环境中的湿气和高温都会加速温差电组件的损耗。长时间湿气的进入会产生电解腐蚀作用，最终使热电元件焊接头完全损坏。而高温会导致焊接处焊料的氧化、升华，从而引起热电材料的塞贝克系数和电导率逐渐降低。

图3-23　温差发电组件示意图[3]

6. 温差发电效率的影响因素

造成温差发电效率低的主要原因有两点，一是热电材料不够理想，二是温差发电装置冷端与热端间的温差难以维持。

(1) 热电材料的限制

热电器件是温差发电装置的核心部分，而热电材料的性能好坏又直接决定热电器件效能的优劣。热电材料的性能可以由热电优值ZT来评估。热电优值ZT越高，热电材料性能越好，能量转换效率越高。[4]

(2) 冷端与热端间的温差维持问题

温差发电器在工作时由于发电器热端向冷端和各部件之间的热传导，以及温差发电回路中的热阻，导致冷端温度逐渐升高，理想的工作温差也难以维持。而温差发电装置冷端与热端之间的工作温差直接影响其发电效率与输出功率，因此保持合适的工作温差也是提升温差发电效率的关键因素。为了保持较高的工作温差，往往需要保持热端高温的同时，还需在温差发电器的低温端增加散热装置来及时散热。这就涉及温差发电器

① 杨昭.关于温差发电系统的几点探究[J].科技创业家，2014 (6)：117.
② 赵建云，朱冬生，周泽广，王长宏，陈宏.温差发电技术的研究进展及现状[J].电源技术.2010，34 (3)：310-313.
③ 杨昭.关于温差发电系统的几点探究[J].科技创业家，2014 (6)：117.
④ 赵建云，朱冬生，周泽广，王长宏，陈宏.温差发电技术的研究进展及现状[J].电源技术.2010，34 (3)：310-313.

的热设计，优秀的热设计能够使用与温差发电器匹配的散热方式与结构，让设备达到较好的工作状态，从而发挥发电器的最佳性能。因此，温差发电装置需要进行合理优化的热设计，以保证其较高的温差发电效率。

3.2.4　影响发电效率的形态规律研究

1. 影响发电效率的形态研究

如前文所述，维持温差发电装置冷端与热端之间理想的工作温差是提高温差发电效率的主要方法。而通常保证冷端与热端之间稳定工作温差的关键在于冷端热量的及时散失，也就是温差发电装置的热设计。冷端的散热分为自然对流和强制对流，合理全面的自然对流热设计需要考虑元器件布局是否合理，自然对流空间是否足够，散热器的设计与选用是否合理等问题。强制对流热设计可以使设备体积减小很多，但空气对流的风道设计非常重要。这些热设计中需要遵守的原则约束着温差发电装置整体与各构件的形态，同时，形态的设计与创新也可进一步实现辅助散热，并使整个热设计更加理想，如图3-24所示。

图3-24　温差发电效率与形态设计研究路线

在相同的工作环境下，冷端与热端的温差越大，说明散热越理想，设备的热设计也就越合理，同时保证了温差发电理想的工作温差，发电效率就会提高。故本研究将温差发电装置冷端的散热性能作为一般规律提取的落脚点，通过实验，对比利用不同形态散热结构的温差发电装置的冷端温度，得出提升温差发电效率的形态设计的理论指导。

2. 有限元方法分析与形态研究

本节使用有限元分析软件ANSYS来进行热力学物理模型的建立与仿真实验。实验中使用ANSYS Discovery Space Claim工具进行3D模型的创建与编辑，并使用ANSYS Fluent工具进行热力学分析。热力学仿真实验要经过多组对照试验、提取记录仿真结果数据、迭代优化实验参数，最后进行仿真数据分析，得出最终合理优化的结论，具体实验流程如图3-25所示。

热量传递（Heat Transfer）有3种机理：传导（conduction）、对流（convection）和热辐射（radiation），如图3-26所示。在温差发电装置的热传导过程中，热量通过热传导的方式由热源流经热端、热电模块、冷端和冷端散热器。在本文的实验中，将空气作为冷源，冷端的热量传导至冷端散热器，冷端散热器再以对流换热的方式与空气实现热量传递。实验设计中将温差发电装置的最高工作温度设置为200℃，因此实验结果可忽略热设计的影响。

图3-25　ANSYS热仿真实验流程

图3-26　热量传递的3种机理

度为152℃，如图3-29所示。

为了验证散热器肋片的间距对散热效果的影响，对照组3的肋片保持与对照组2相同的55mm高度，将散热器肋片间距设定为2mm，经过热仿真计算后，温差发电元件冷端温度为164℃，见图3-30。对照组4在肋片厚度与间距上与对照组2相同，但将散热器肋片设计为非常规形态。最终实验结果如图3-31所示，可以看到，发电器冷端温度为156℃。

图3-27　温度分布云图

图3-28　对照组1截面温度分布云图

图3-29　对照组2截面温度分布云图

本组实验中将温差发电器散热方式设置为自然对流散热。因为自然对流散热是散热器与冷空气之间以对流换热的方式来实现散热的，所以散热器与冷空气的热量交换面积的不同会影响散热效果。散热器散热面积是由散热器的形态决定的，散热器形态涉及散热器肋片的高度、厚度和肋片间距等因素。在对流系数固定的情况下，散热器的形态是影响散热效果的主要因素，因此需对散热器形态进行设计，并对不同形态的散热器进行热力学仿真分析和散热评估，如图3-27所示。实验以不同散热器类型、肋片高度和肋片间距等因素为依据，设计了两组共6种不同形态的散热器。实验载荷与约束及参数设置完成后，在Solution模块中进行模型求解，并在Results模块中观察分析计算结果。

在散热器热力学仿真实验中，采用控制变量法，在参数设置相同的情况下对6种散热器分别进行了散热效果测试。实验结果如下。

图3-28所示为对照组1的截面温度分布云图，从图中可看出当散热器肋片厚度间距为1mm，高度为25mm时，经散热后的温差发电组件冷端温度为173.5℃。对照组2将肋片高度调整为55mm，散热片面积变大，经散热后的温差发电组件冷端温

对照组5将散热器肋片形态由片状变为若干独立的针状，每一个针状肋片的长与宽皆为2mm，在其他参数不变的情况下，热仿真计算后结果如图3-32所示，半导体温差发电元件的冷端温度为145℃。对照组6与对照组5的不同点在于，散热器针状肋片的间距由1mm增加到2mm，实验结果如图3-33所示，散热后的冷端温度为164.5℃。

图3-34所示为6组散热片散热效果的折线图。一般环境下，散热器散热效率随着散热器肋片的高度增加而增大，同时，散热器肋片间距的增大将导致散热器散热效率降低。在相同散热面积、肋片间距和肋片高度的情况下，针状散热器能使空气对流由层流状态变为紊流状态，从而提升散热效率。

上组实验对散热器形态对温差发电器冷端散热的影响进行了仿真分析，并总结出了一般情况下能够提升散热效率的散热器形态规律。本组实验中将对温差发电器整体结构进行热力学仿真实验。由于加入散热孔、散热风扇等影响因素，将温差发电器的散热方式设置为强制对流散热。与第一组实验相同，首先进行几何模型的建立，温差发电器整体结构在半导体温差发电元件与散热器的基础上增加了进气口、散热孔等结构，如图3-35所示。

实验载荷与约束施加完成后，在Solution模块中进行模型求解，并在Results模块中观察分析计算结果，如图3-36所示。

图3-30 对照组3截面温度分布云图

图3-31 对照组4截面温度分布云图

图3-32 对照组5截面温度分布云图

图3-33 对照组6截面温度分布云图

图 3-34　6组散热片散热效果折线图

图 3-35　温差发电器整体结构

图 3-36　温度分布云图

　　本组实验以不同气流路径对散热效率的影响作为依据，设计了两组不同散热孔位置的温差发电器整体结构来进行热力学仿真实验。对照组1

中，进气孔位于散热器侧方，散热孔位于散热器另一侧，与进气孔相对。通过仿真实验，散热器的温度分布云图如图3-37所示。

对照组2中，进气孔位于散热器侧方，散热孔位于散热器正上方，如图3-38所示。通过仿真实验，散热器的温度分布云图如图3-39所示。

通过两组对照试验得出，散热孔位于散热器正上方时，散热效果优于侧方。散热孔的布置原则应使进/出风孔尽量远离，散热孔应在散热器上方，以形成烟囱效应。散热孔配置在靠近发热体的位置时，散热效果更加明显。散热孔的位置决定了气流路径，气流路径需保证散热模块散热均匀，避免局部产生热点。

图3-37　对照组1散热器温度分布云图

图3-38　对照组2几何模型

图3-39　对照组2散热器温度分布云图

3.2.5 基于温差发电技术的设计形态应用研究

1. 设计应用方向的筛选

在设计应用方向的筛选上，课题组主要采用头脑风暴的方法。思路是综合考虑温差发电技术的特性和应用场景两个方面进行发散与联想。首先分析不同类型温差发电技术所具备的性能优势与所需的工作环境，再与不同应用场景的功能需求的匹配程度进行关联性思考。关联的契合点越多，温差发电工作环境越理想，技术实用性越高，并且功能需求越一致的方向，即可确定为设计应用方向，如图3-40所示。

图3-40　设计应用方向的筛选

2. 设计应用对象的确定

根据上文的思路，综合考虑温差发电技术工作环境与应用方向的匹配度、功能需求的一致性、设计方案的可行性等因素，课题组发现利用炉具余热作为热源的温差发电方式在针对我国西北部偏远无电地区的用电问题方面有很好的结合点。温差发电技术只需有稳定的热源即可开始工作，而稳定的热源在烹饪、取暖等过程中都会产生，而且温差发电技术所具备的性能可靠、维修少、可在极端恶劣环境下长时间工作的优势，都与偏远农村牧区无电地区的应用环境完美契合。

3. 基于炉具余热利用的温差发电装置设计

基于对温差发电技术的研究，课题组推导并验证了设计形态与结构对温差发电效率的影响，通过

思维发散，将其应用在基于炉具余热利用的温差发电装置的设计中，来解决我国西北部电力匮乏的农村牧区的供电问题。从新技术的研究到发掘与设计形态学的契合点，再到形态设计规范的提取与验证，最终进行产品设计上的转化，整体流程呈现出设计形态学的内容与方法。最后的产品设计应用层面，是对整个研究过程的总结与收尾。

在考虑温差发电装置与炉具的结合方式之前，首先需要考虑温差发电装置热端的导热方式。在使用炉灶内部燃烧热作为温差发电装置热源时一般有两种受热方式，一是直接导热型，二是间接导热型。温差发电装置的核心部件是温差发电单元，温差发电单元由导热板、温差发电片、散热器、风扇和直流稳压模块等部分构成。如图3-41所示，直接导热型温差发电装置就是导热板直接与火焰接触，导热板一侧将热量从炉内火焰处传导至贴有温差发电片的导热板另一侧。而间接导热型则如图3-42所示，导热板并未直接接触火焰，而是贴在炉灶外壁上。

图3-41　直接导热型示意图

图3-42　间接导热型示意图

直接导热型温差发电装置因为其导热板需要直接接触火焰，所以与炉具的结合方式考虑将温差发电装置整合在炉具内部，或与炉具作为一个整体进行设计。而间接导热型温差发电装置可以直接贴附在炉灶外部，相较于直接导热型具有安装方便、成本更低和可以与多种传统炉具配合使用等诸多优点，所以，本文在考虑与炉具的结合方式的基础上，采用间接导热型的外部挂载设计，如图3-43所示。

图3-44　方案一：效果图表现及构成示意图

图3-43　间接导热型温差发电装置连接示意图

设计路线如下：以实现功能为基础，将提升温差发电效率作为出发点，在准确把握发电装置与炉具的关系的基础上，进行后续合理的形态设计优化。

间接导热型温差发电装置挂载于炉灶外部，导热板紧贴炉具外壁，为了保证导热板与炉具外壁之间拥有尽量大的接触面积，同时又不会占用太多空间，其造型应该以规则形态为主，外观线条尽量笔直。同时根据前文的结论，温差发电器的进气孔与散热孔应尽量远离并形成顺畅的风道。如图3-44所示（方案一）。直接导热型温差发电装置将导热板伸入炉体内部直接接触火焰，所以考虑将炉具与温差发电装置作为一个整体进行设计，两者既可组合也可拆分。由于使用场景需考虑到一定程度的便携性，因此整体造型相较方案一要小巧一些，如图3-45和图3-46所示（方案二）。

图3-45　方案二：效果图

图3-46　方案二：工作示意图

3.2.6　本节研究总结

本节以温差发电技术为研究对象，从工作原理、技术优势和技术局限3个方面进行研究，对温差发电技术进行了较为全面的解读。总结概括了温差发电效率的影响因素，并从温差发电装置冷端与热端的工作温差这一影响因素入手，探究形态与结构和温差发电装置热设计之间的关联，以此揭示了形态与结构对温差发电效率的影响。

我们还利用有限元分析方法和ANSYS有限元分析软件对不同设计形态与结构的温差发电装置进行流体热力学仿真实验，探究了在相同工作环境下，不同形态的散热器与散热孔的位置分布对温差发电装置冷端散热的影响。通过仿真实验得出以下结论：在一般环境下，散热器散热效率随着散热器肋片的高度增加而增大，同时，散热器肋片间距的增大将导致散热器散热效率的降低。在相同散热面积、肋片间距和肋片高度的情况下，针状散热器能使空气对流由层流状态变为紊流状态，从而提升散热效率。散热孔的布置原则应使进、出风孔尽量远离，散热孔应在散热器上方，以形成烟囱效应。散热孔配置在靠近发热体的位置散热效果更加明显。散热孔位置决定了气流路径，气流路径需保证散热模块散热均匀，避免局部产生热点。

在设计应用阶段，将热仿真实验中总结出的提升温差发电效率的设计形态与结构规律运用到基于炉具余热为热源的温差发电装置设计中，通过发电、储能等功能，解决我国西北部无电地区的用电问题，造型设计在保证美观的同时也与功能性相互影响。通过概念方案的设计，对整个研究过程进行完善和收尾，体现出完整的设计形态学方法论与流程。

3.3　虚拟形态研究与设计应用

现如今，数字技术及其相关的应用已完全融入了大众的生活中，如当下出现在人们视野中的虚拟现实技术。另一方面，由于多种技术的逐渐成熟，也促成了相关的设计及艺术成果的产出。在这个过程中，由数字艺术家、设计师等群体为主导，为大众创造出了多样的形态。这种情况下，人们接受的新形态越来越多，这就使得对新形态的接受能力的研究成为可能。

本节运用设计形态学研究方法，使用参数化软件及其他第三方软件完成生成方法的探究，在经历一系列研究过程后，通过整合形态生成方法与虚拟形态在虚拟现实中的表现方法，并最终应用于综合设计实践中，遵循一定的设计程序来完成虚拟形态的景观设计，并通过VR输出或视频输出等形式进行成果输出。

3.3.1　虚拟形态概述

1. 虚拟形态定义的综合界定

虚拟形态从一定意义上来说是存在于人们脑海中的现实世界所不存在的形态，由于计算机表现"虚拟"的能力逐渐强大，人们脑海中的形态可以通过数字化的手段表现出来，这一类形态不受物理世界的客观规律影响，有其特有的表现力与想象力。从现代意义上来说，它是一种数字化的表达方式，借助计算机仿真技术，虚拟形态的表现力也大大增强。

2. 虚拟现实研究

VR虚拟现实（Virtual Reality）技术是利用计算机生成一种模拟环境，通过多种传感设备使用户"投入"到该环境中，实现用户与该环境直接进行自然交互的技术。[①]

① 刘贤梅.虚拟现实技术及其应用.哈尔滨：哈尔滨地图出版社，2004.

3.3.2 虚拟形态设计理论研究

1. 复杂性科学研究

复杂性科学生物学研究在计算机数字形态生成中具有重要的理论指导作用，也是此次研究过程中研究复杂科学、应用参数化生成手段的重要原因。

非线性理论

非线性科学即复杂科学，和现代经典线性科学理论完全不同，非线性理论是对动态、不规则、自组织、远离平衡状态等现象进行合理阐释的科学。[①]

自组织理论

自组织理论可定义为"如果系统在获得空间的、时间的或功能的结构过程中，没有外界的特定干扰，则系统是自组织的。"[②]，自组织是一个开放的复杂系统所拥有的基本属性之一[③]。

涌现理论

涌现理论是指诸如空中的鸟群、筑巢的蚁群等现象中，都蕴含了一个本质的逻辑，即"一些基本单元或个体，遵循少量的规则，可生成极为复杂的结果，基本单元本身并不单独表现这种性质，而集群后所显示的能力超过了个体成员的总和，称之为集群智慧，此为集群理论的核心理念"。[④] 应用涌现理论的相关算法可以较为容易地得出复杂的不规则形态，如图3-47所示。

图3-47　涌现理论的自然表现

分形理论

分形理论是指没有特征长度，但具有一定意义下的自相似图形和结构的总称。[⑤] 重点在于"自相似性"，如图3-48所示。

2. 拓扑学相关研究

拓扑学（Topology）是一门高度抽象的几何学，是研究空间和形体在某种变换下不变的性质。拓扑变化是弹性的，可将其想象成是在橡皮膜上进行的。[⑥] 现代诸多设计形态均使用计算机生成，尤其是基于Mesh网格生成的形态，而且在对三维

图3-48　分形理论表现

① 徐卫国.褶子思想，游牧空间：关于非线性建筑参数化设计的访谈[M].世界建筑，2009（8）：16-17.
② 沈小峰，吴彤，曾国屏.自组织的哲学：一种新的自然观和科学观[J].北京：中共中央党校出版社，1993.
③ 丁懿.基于自组织理论的滨海建筑地域性表达研究：以青岛滨海建筑为例[D].青岛：青岛理工大学，2017.12.
④ 卡兹，托马拉.集群的智慧：论涌现理论在波哥大城市设计中的应用[J].高雯，周君，译.世界建筑，2019. 4.
⑤ 李火根，黄敏仁.分形及其在植物研究中的应用[J].植物学通报，2001.18（6）684–69.
⑥ 任振华.建筑复杂形体参数化设计初探[J].广州：华南理工大学，2010.6.

形态模型进行优化时，也会对其拓扑结构进行重新建立，如图3-49所示。Mesh网格是一种自由的形态构成方式，本次研究所使用的形态构建方法基本是基于Mesh的。

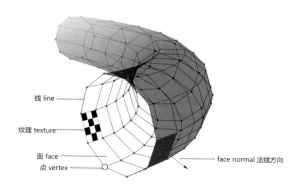

线 line

纹理 texture

面 face

点 vertex

face normal 法线方向

图3-49　Mesh 网格结构

3. 计算机图形学相关研究

计算机图形学是研究如何使用计算机来进行图形的处理和计算，然后显示相关算法及原理[1]的一个学科。其相关技术在虚拟现实中也有越来越多的应用，例如，可实时交互虚拟现实的制作经常需要用到游戏引擎。

4. 参数化设计方法研究

参数化设计就是把设计结果参变量化，通过分析找到某种影响事物的因素，将其定性和定量分析后进行数据化，并输入计算机编制程序，利用运算器代入影响信息因素的不同数值，构建输出模型的方法。[2] 用程序语言描述影响设计的参数，改变参变量，从而改变设计结果。[3]

本次研究主要应用的是Grasshopper的Mesh模块功能进行形态生成，也包括一些其他开发者制作的插件。参数化设计工具与实时渲染引擎相结合是本次研究的一个特色，可以生成各式各样

复杂的形态，而实时渲染引擎则可以很好地表现形态，在虚拟的三维环境中组织形态，这就为形态生成设计与虚拟的具有一定真实感的三维空间搭建了一个桥梁，也为更好地研究虚拟形态提供了一套很好的设计工具与设计环境。

参数化与实时渲染引擎之间也存在其他的设计工具作为纽带，如一些基本的基于Mesh的建模工具（如Maya、Zbrush），这一切可以将参数化的设计方式顺利引入虚拟形态的设计过程中，将这种自由的、逻辑的、符合一定生成规律的、能生成复杂又有序形态的方法应用于虚拟形态的设计上，并依托一定的实时渲染引擎将其在虚拟空间中实现，这就是其中的意义。

5. 动力学形态生成方法探究

动力学模拟的形态生成方法一直是形态生成研究中不可或缺的部分。建筑学领域中，弗雷·奥托的物理实验法是一个很经典的例子，他通过进行物理实验来获得形态，比如使用肥皂泡进行的最小曲面实验、悬挂与反转实验，以及研究最短路径的"羊毛实验"等。受到他的找形方法的启示，后人使用计算机来模拟各类物理实验并生成形态，通过在计算机提供的虚拟环境中模拟真实的物理力来生成形体。在计算机中，力是通过一定的算法来模拟的，这样的方法使在现实物理环境中较难觅的一些现象、实验可以很好地在计算机中呈现。

6. 仿生形态：斐波那契数列研究

斐波那契数列是研究设计形态时经常出现的词汇，它是一个具有递归性的数列，每一项都等于前两项之和。[4] 在自然界中经常可以找到斐氏数列的踪迹，如植物叶片的生长规律、某些贝壳和蜗牛壳的螺线形等，大多数以生物形态为主，由

① 张兹洋.计算机图形学与图形图像处理技术的应用[J].计算机产品与流通.2020(01).
② 徐铭亮.建筑与景观复杂形态的拟参数化设计研究[D].哈尔滨：哈尔滨工业大学，2017.
③ 徐卫国.褶子思想，游牧空间：关于非线性建筑参数化设计的访谈[J].世界建筑，2009(8)：16-17.
④ 汤志浩，付木亮.斐波那契数列实例探寻[J].技术与市场，2008 (8) .

于其在自然界中广泛存在，斐波那契数列的美感也根植于人的潜意识中。此类方法规律所生成的形态具有一定的美感。

7. 虚拟现实引擎研究

本研究使用 Unreal Engine 4（虚幻4引擎）作为研究虚拟形态的主要虚拟平台，它是一个完整的设计工具，灵活度较高，是一个可以实现可视化编程的工具。在虚拟现实语境下，视觉的研究至关重要，合理地运用光照与色彩对比会使形态产生不一样的观看体验，对某一方面进行深入思考，也是研究虚拟形态的关键点之一。

3.3.3 虚拟形态生成方法研究与实验

本次实验的基本思路如图3-50所示。

图3-50　基本实验思路

1. 仿生形态生成方法研究

本阶段的形态生成研究方法较为综合，主要是基于斐波那契数列的相关原理及Voronoi（泰森多边形）的算法工具进行的。此部分使用的形态生成工具为Grasshopper的PhylloMachine插件，其基本生成方法为，首先通过PhylloMachine所特有的运算器创建具有斐波那契数列特征拓扑结构的Mesh，然后对Mesh的面进行拆分处理，并选定需要生长部位的Mesh面进行形态的进一步生长。根据此方法，在生成形态的过程中得到诸多形态结果，如图3-51所示。

图3-51　植物形态生成

除了基于斐波那契数列的形态生成，还进行了 Voronoi 算法的相关形态生成。在生成过程中，可以以一定的曲面为依托，在其上生成 Voronoi（泰森多边形）结构，并结合一定的方法生成平滑的 Mesh 网格形态，如图3-52所示。

图 3-52　Vorinoi 结构形态生成

2. 动力学形态生成方法与实验

实验使用 Kangaroo 插件，通过给 Mesh 网格以一定的力和边界条件来生成形态。首先给 Mesh 网格在4个角处以锚固的点，再给网格面施加重力和自身维持原形状的弹力。设定好力后即可进行相关计算，从而得到目标形态。在此过程中也可以添加其他力对形态进行干扰，从而生成新的更有趣的形态。

拓扑优化是另一种与受力有关的找形手段。该方法根据一定的负载情况和约束条件，在一定区域内对材料分布进行优化。本次实验使用的主要拓扑优化工具就是基于 BESO 计算的，即 Grasshopper 的 Ameba 插件。基本步骤为，首先需要指定或建立需要计算的几何体，并通过 Ameba 的运算器将几何体转化成三角面并计算面

数。建立完成后，需对其指定受力、边界条件及基本的支撑，同时也可以指定出不参与计算的区域并指定被计算物体以一定的材质信息，完成此步骤后，开始进行云计算得到生成结果，并将生成的 Mesh 进行一定的网格面优化与平滑，从而达到更接近预期效果的形态。

由生成结果可见，使用此方法可生成如图3-53所示的形态，此类支撑结构状形态既可作为后续设计实践的基础形态使用，也可作为集群算法生成形态的基础 Mesh 网格。

3. 拓扑学形态设计方法探究与实验

本实验生成的形态均为 Mesh 形态，首先生成 Mesh 的运算器，如生成 Construct Mesh，组合、炸开、分析法线方向等，然后合并与焊接的相关运算器可以大大减少计算机的运算量，使其可以更好地显示复杂网格。另外，对 Mesh 形态进行优化的相关运算也有研究的必要性，Weaverbird 插件中包含了诸多重要的编辑 Mesh 运算器，其中如平滑细分运算器较为常用，多用于对粗糙、面熟

图 3-53　拓扑优化生成结果

较低、不平滑的Mesh进行原画细分运算。细分运算包括细分四边面和细分三角面，一般在后期使用，能起到优化形态的作用。另外，也存在一些其他Mesh运算方法，如上文提到的拓扑优化工具Ameba中有一系列针对Mesh的运算器，其中一部分可以很好地进行网格面的优化，将杂乱的网格面优化为相对均匀的、布线更好的网格，另一部分则能够将各类元素，如曲线、Mesh、拓扑优化计算生成的Mesh，以及其他几何体融合成Mesh网格，这一系列方法对后续辅助生成Mesh有很大作用。Mesh网格面的生成除了上文的参数化生成方法，在其他工具（如Maya、Zbrush等）上的基于调节点线面的Mesh生成方法的应用也十分普遍。

4. 集群算法形态生成研究

集群算法是本研究的重点部分，基本规律符合上文理论研究中对涌现理论的规律。其中的重要规律包括以下几个。

① Flocking behavior，即"植绒行为"，在自然界中表现为集体觅食的鸟群、鱼群等，它是个体遵循简单规则却不涉及任何中央协调的一种行为。植绒行为受到3条基本规则的控制：分离

Separation（邻里之间避免拥挤）、对齐Alignment（转向邻里的平均走向）和凝聚Cohesion（转向邻里平均的位置，即远距离吸引）。

② 自组织行为Self Organization，见前文。

③ Wandering行为（游荡、飘移），是一种随机转向的行为，每一帧的转向与其下一帧的转向有关，在计算机中模拟实现这一行为，一般情况下是在其运动的每一帧中生成随机转向的方向。

在集群算法研究中，主要使用Culebra和Stella工具。Culebra是一款用于创建动态对象和集体互动行为的插件。其代码中所创建的规则也基于上文提到的各类集群行为规则。

本次生成实验的基本步骤为，首先生成基本的轨迹曲线，得到轨迹曲线后再进行基本的设定、行为设定等。由于此部分实验需要创建出一个围绕曲线进行群体跟随的形态，所以选择了以下几种行为："多路径跟随"（Multi Path Following）及有"编织"特征的Wandering Behavior，使基本的生长点（Spawn）可以通过类似编织的方式围绕曲线进行游荡，生成的曲线类似于植物的茎叶根的盘绕方式，也类似于菌类的菌丝生长方式，如图3-54所示。

图3-54　集群形态生成（曲线）

在获得相对满意的曲线形态后，即可开始利用生成的曲线形态进行Mesh的生成。基于Cocoon工具生成的Mesh普遍具有较强的表现力，将复杂的曲线融合起来生成一种有机的Mesh形态。另外，还可以使用Marching Cubes算法进行形态生成，其生成的形态具有一定的特点，生成的面也可以对曲线形态进行有机融合生成形态，

可以与Cocoon插件相辅相成，丰富形态生成方法。这一类生成方法生成的形态偏于整体，基本是融合在一起的封闭形态，如图3-55所示。另一类生成Mesh的思路则是对曲线进行"套管"，即基于曲线生成"多边形管"的形态，整体感觉偏于复杂，如图3-56所示。

图3-55　Mesh形态生成1（Metaball、Mesh　Pipe）

图3-56　Mesh形态生成2，Marching　Cubes方法

第二个集群算法生成形态工具为Grasshopper的Stella插件。其构建方式主要分为几大模块，首先是主模拟器，其他模块包括：①环境模块，主要是对生长点的环境做出设定；②对出生点的设定，此部分需设定点的出生位置，既可以是单点也可是"点云"，这部分是一个形态设计的

关键点所在；③干扰点，通过设定一个或多个点来对生长点的路径轨迹进行干扰，会对生长点造成一定程度的吸引，生长点会围绕着干扰点进行生长。实验基于以上的设定方法及设计关键点，进行了诸多形态实验，如图3-57～图3-60所示。

图3-57　形态

图3-58　基于简单几何体Mesh的生长形态

图3-59　动物生长形态

图3-60　Zbrush二次设计得到的新形态

目前，基于集群算法的参数化工具有很多，如图3-61所示，往往每一种工具都有其自身所擅长的方向，需要灵活运用、交叉运用。

5. 其他形态生成方法研究

除了以上进行的几大类生成方法，课题组还进行了其他几种有一定特点的生成方法研究实验。比如Parakeet进行的生物纹理生长模拟实验，该方法是在基础形态模型的基础上进行纹理形态的生长，可以通过元素的自生长形成复杂的生物形态，如图3-62～图3-64所示。

图3-61　多种集群算法工具结合生成

图3-62　纹理生长方式

图3-63　纹理生长与Mesh生成

图3-64　纹理形态渲染效果

另一种方法是利用现有的生物分子结构的空间构成去生成形态。该形态生成实验可以根据现有的分子结构的空间数据，生成多种复杂且具有一定的空间构成关系，与随机生成的点云相比，此方法生成的点云更有空间构成上的趣味性，如图3-65和图3-66所示。

图3-65　点云 Mesh（网格）形态

图3-66　点云形态的进一步设计结果

6. 基于 Unreal Engine(虚幻引擎) 4引擎的形态实验

实验偏重于如何将参数化工具生成的多面数网格在虚幻引擎4中进行表现，并结合所生成的形态特点，进行视觉及环境氛围上的探究，找出三维形态如何在实时渲染引擎中实现视觉表现及基本的与体验者的互动关系。

首先是对基本流程的实验探究。基本流程主要分三大方面，分别为形态的生成与处理、实时渲染引擎内制作、成果输出。经历这一套复杂流程之后，参数化生成的复杂形态才能在虚幻引擎中进行正确、顺利的表现。在引擎中需要进行的操作主要分为几大板块，分别为场景的搭建、材质制作、光照及氛围的制作、烘焙光照，以及后期特效处理。在游戏场景设计中，由于场景的复杂程度一般较高，在游戏关卡场景设计初期需重点考虑场景的基本构成，即"Layout"。场景布局确定后，则可以把注意力集中在视觉效果，以及形态的具体细节、贴图的细节上，如图3-67所示。

形态生成与处理　引擎内制作　成果输出

图3-67　基本流程探究

在场景完成后即可进入输出环节，可对其进行打包输出，并与外部VR设备连接，以实现虚拟现实效果。图3-68所示为本实验的第一个Demo制作，在虚拟形态的研究中，较为重要的一个方面就是对三维形态在虚拟空间中的视觉研究，具体来说是对虚拟空间中用来表现形态的光影、色彩及环境氛围的研究。

图3-68　Demo制作1

图3-69　场景光照

进行了简单场景的光线氛围的实践研究后，下面进一步进行虚拟场景在视觉上的综合表现研究，如图3-69所示。本次研究的目标为创建具有一定真实光感的虚拟场景，并结合一定的自然环境及地形地貌创建，如图3-70所示。结合前期参数化生成的复杂 Mesh 形态，在虚幻4引擎的虚拟空间中进行虚拟形态的综合表现，如图3-71 ～图3-73所示。

图 3-70　虚拟环境设计

图 3-71　Unreal Engine 4 内编辑场景

图 3-72　形态在虚拟场景中的表现之一

图 3-73　形态在虚拟场景中的表现之二

7. 实验小结

本研究通过多种形态生成实验, 得到多种类型的复杂有机形态, 将参数化设计的形态成果与实时渲染引擎相融合, 使形态能够真正在虚幻中得到更好的表现。此次实验的主要成果与结论主要有以下几点: ①获得新形态, 并得到复杂、有机形态的生成规律。②得出多种参数化工具结合的生成思路。③得出参数化形态生成方法与虚拟现实工具相结合从而综合表现形态的方法。④得出最后实践阶段的基本形态形成方式: 以聚群算法为主, 配合其他生成思路, 如图3-74和图3-75所示。

图3-74　实验结果: 虚拟形态生成与表现思路

图3-75　设计流程

3.3.4　虚拟形态综合设计实践

1. 设计定位

本设计实践的基本方向定位为虚拟形态的虚拟景观设计, 形态定位是生成有机的、具有一定生物感的形态, 如形态奇特的植物、菌类、海洋里类似珊瑚的动物、自然界中的纹理、肌理、动物集群行为的形态、蚁穴等形态; 视觉定位是在真实光照的基础上, 配合有一定真实感的天空环境、云层, 以及一定的大气雾效和部分粒子特效等; 形态材质方面, 赋予一定的贴图则会在面数保持不变的情况下, 极大地提升视觉表现力和视觉信息量, 从而起到丰富形态的作用, 主要找寻的形态参考为自然界中的菌类、植物及其他自然元素, 这些自然材质的颜色变化、表面肌理较为明亮、朴素, 颜色一部分偏向淡雅, 一部分则富有变化, 这些材质同时也有一定的透明度, 甚至会有一些"次表面散射"效果的半透光材质。

2. 设计过程

在确定好设计方向后, 则进入虚拟场景搭建与表现阶段, 借助计算集群算法的工具Stella进行基本形体架构的生成, 如图3-76所示。

图3-76　曲线造型探究

在完成曲线架构设计后, 开始进入Mesh形态生成阶段。由曲线的形态与其空间关系构成可见, 其造型感觉整体上偏向有着悬浮感的、在空中漂浮的景观。为进一步丰富其底盘形态, 在基本圆形底盘的外围进行曲线的构成设计, 进而生成Mesh网格, 如图3-77和图3-78所示。

图3-77　基本Mesh网格生成

图3-78　集群算法生成底部曲线结构

进行多种方法的形态生成后，得到基本的形态设计结果。其基本形态呈中心放射状，中间部分为这个景观形态的高点，通过5组向各个方向放射的形态展开，形成基本的形态结构。整体形态外围与中间部分围绕着两个使用Voronoi算法生成的网架形态，如图3-79所示。

在Grasshopper中完成基本的形态生成后，则开始在Maya和Zbrush中进行整个场景的再设计，以及形态模型的优化处理与UV生成，如图3-80（a,b）所示。

图3-79　综合形态生成结果

（a）

（b）

图3-80　Maya软件对形态的二次设计

为了使形态能够在虚拟场景中顺利表现，需对形态的面数进行一定的减少处理。此部分需要使用 Zbrush 的 DynaMesh 功能进行处理，使形态模型变为封闭的实体模型，并配合使用一些对整体形态进行处理的命令，如 Deformation 中的 Polish 功能对其进行如"平滑"等处理，使形态得以优化，如图 3-81 (a,b) 所示。再使用 Decimation Master 进行整体减面，针对形态模型的复杂程度选择合适的面数。在 Zbrush 中，也可进行形态的二次创作与修改调整，如图 3-82 所示。

接着在 Maya 中进行场景形态搭建，场景形态搭建完成后，对每个形态进行拆分 UV、生成第二套 Light map UV，并进行正确的导出。到此为止，则可以进入虚拟形态，在虚拟现实环境（Unreal Engine4）中进行综合表现。对于形态的特点来说，是类似于空中"悬浮景观"的形态，故整个环境选择设计成类似现实中的高空景观。为进一步加强其视觉效果，需对场景中各个形态的材质与肌理进行设计，如图 3-83 所示。

（a）　　　　　　　　　　　　　　　（b）

图 3-81　Zbrush 减面效果

图 3-82　形态的二次设计

图 3-83　前期初步设计效果

对材质进行设计后，开始着重设计整个景观形态的光照、氛围及其他特效元素。此设计希望突出整个场景的"未来感"和"奇异感"，使体验者可以沉浸在"奇特"的氛围中，配合着诸多的云层流动效果，造成处于天空中的"错觉"，如图3-84（a,b）所示。为进一步增强氛围感与整体感，需在场景中增添"大气雾"效果，如图3-85所示。

接着进一步对光照效果及简单的特效进行设计。此部分主要使用Unreal Engine中的Post Process Volume进行简单特效的生成，如图3-86（a,b）所示。视觉效果基本设计完成后，即可对场景中与体验者在场景中漫游体验的相关要素进行生成，并增加虚拟世界中用户的物理反馈，如图3-87（a,b）所示。

（a）

（b）

图3-84　场景氛围初步营造

图3-85　景观形态与环境雾效

（a）

（b）

图3-86　特效设计

（a）　　　　　　　　　　　　　　　　　　（b）

图 3-87　虚拟形态景观漫游

3. 设计表达

通过一整套的设计流程后，最终完成虚拟形态景观场景的设计，并通过 VR 输出或视频输出等形式进行成果输出，如图 3-88 和图 3-89 所示。

图 3-88　效果图 1

图 3-89　效果图 2

3.3.5　本节研究总结

本节以虚拟形态为研究对象，以设计形态学为出发点，通过跨学科的研究方法研究诸如复杂性科学、计算机图形学以及拓扑学等学科，从不同于设计学的角度研究，重点使用集群算法工具，并配合其他参数化设计工具完成 Mesh 形态的生成，其中除了对单种工具的使用，也加入了多种工具交叉使用的生成方法完成形态的生成设计，并将形态结果通过第三方软件工具的处理，使其正确地在 Unreal Engine 4 中进行真正的虚拟化呈现，并在此引擎工具中进一步探究虚拟形态在虚拟现实空间中的表现方法和视觉规律，然后完成实验并基于实验结果总结方法规律，在最后的阶段进行虚拟形态设计实践，将理论研究成果与实验得到的方法运用其中，得出最终的设计成果，如图3-90所示。

图3-90　虚拟形态研究设计程序与方法

3.4　视听联觉形态研究与设计应用

视觉形态与听觉声音基于人类与生俱来的联觉反应而相互关联。通过视觉感受音乐，二者相互作用，使声音或音乐作品更容易被人理解和感受，还能使形态所具有的动态性和丰富的视觉感受扩展欣赏者的情绪体验。本研究借鉴声波产生视觉形态的音流学实验方法，探索声音的三维视觉形态表达方案，进而研究欣赏者对于视听联觉三维形态的情绪感受。最后将研究成果应用于虚拟现实情绪体验设计中，增强人们多感官的音乐感受与情绪体验。

本研究通过声波产生视觉形态的音流学实验方法作为形态研究基础，并结合物理原理及计算机技术对形态进行数字化生成模拟。对声音的三维动态形态对人的情绪影响进行探讨，结合脑电实验验证主要影响声音的三维形态变量与情绪间的一般规律。最后结合上述研究成果，以3种情绪为例，研究视听联觉形态在虚拟现实空间的情绪表达。

3.4.1　视听联觉形态实验研究

1. 实验对象筛选分析——振动与驻波形态

为了使声音产生可见形态，本文首先引入音流学实验理论及方法。音流学实验是通过声波振动不同介质来达到声音可见的科学手段。根据音流学物理实验产生形态的原理——声波振动介质产生形态，可以看出基于此原理的所有类型实验中，声波及介质的变化会导致形态产生较大的形态差异。音流学实验成像原理都是驻波传播引起

的共振运动。驻波是沿相反方向传播但具有相同振幅、波长和速度的两个正弦波干涉叠加而成的。驻波包括一维驻波、二维驻波等。

（1）驻波纵向形态与昆特管实验

图3-91所示为一维驻波与昆特管实验。驻波纵向运动的一个线性形态规律，在理解上即为左—右为方向，上—下为幅度。也可理解为点动成线，通过观察判断分析点的移动轨迹，可以得到驻波的具体形态。

图3-91　一维驻波与昆特管实验

昆特管声学装置是科学家奥古斯特·昆特在1866年发明并用于测量气体中声速的设备，如图3-92所示。装置的外壳是水平摆放在操作台上

的玻璃管，内部含有少量细粉，声波使管内粉末产生规律的上下变化。实验结束后会看到粉末聚集在节点处产生起伏形态的现象。

图3-92　昆特管实验频率变化前后形态对比

（2）驻波平面形态与克拉德尼实验

克拉尼模式是由罗伯特·胡克和恩斯特·克拉尼在18世纪和19世纪发现的。如图3-93所示，在水平的金属板上撒上薄且均匀的细沙，通过特定频率的振动使驻波作用于金属板，形态随频率变化逐渐清晰稳定，且频率越高形态则会有规律地越来越复杂。这些形态的特点围绕着金属板的中心对称。[①]

（3）二维驻波的三维表现与扬声器实验

通过对比上述音流学不同的物理实验，根据呈现形态维度、介质审美、实验操作难度等方面，最终选择针对液体介质进行实验，原因如下：首先，液体介质的呈现形态最能体现声波形态的三维形态规律，驻波在平面的形态变化与纵向的形态起伏不仅能体现类似昆特管实验的一维驻波形态，同时也可展现类似克拉德尼图形实验形成的二维驻波形态变化，如图3-94所示；其次，与细沙相比，流体更灵活，在切换频率时响应更敏捷，可以为设计创作提供更大的空间，如图3-95所示；最后，水自古以来的文化意蕴及水的重要象征，被视为构成宇宙的本质。

图3-93　克拉德尼实验及模态分析图

图3-94　二维驻波三维形态原理

图3-95　《Cymatics：Science Vs.Music》扬声器实验

① 张春春.模拟音流学图像的MIDI音乐可视化方法研究[D].江南大学,2021.

2. 驻波三维形态实验过程

基于文献研究结论，本研究针对音流学中液体介质的扬声器实验进行实物观察。在这一阶段中，扬声器实验的材料、设备及操作方法是参考音流学实验及物理学声波振动实验进行的，力求尽可能地还原实验的准确性、科学性，如图3-96所示。

首先是实验设备准备。第一台设备是一台频率发生器，利用它产生可变频率的声音，可以在实验中改变液体形态，本次实验选择了手机中的Sonic App。第二台设备是扬声器，扬声器发声的同时也被用来放置盛介质的托盘或直接将液体介质倒入扬声器中。第三台设备是功放机，将功放机的右声道（经过测试得出右声道比左声道振动产生形态的效果更好、更稳定）与扬声器相连辅助发声。液体是实验中使用的主要介质。实验过程使用两台相机分别从顶视图及侧视图拍摄记录形态变化。

实验开始后在保持响度不变的情况下，通过逐渐增加声音频率来观看形态变化效果，在多次尝试后发现每隔5Hz增加频率可以较为明显地观察到形态变化，最终在保持响度不变的情况下，每5Hz增加频率得到如图3-97所示的实验效果。通过观察，可以发现音流学产生的形态是周而复始地循环着、流动着，同时又具备简洁的形式和简单的原理，随着频率的升高能生成层层递进的复杂样式，频率越高，形态分形越复杂、密集，同时整齐且富有秩序感。

图3-96　实验装置

图3-97　声音频率增加形态

在改变声音频率实验后，又对声音的响度进行测试，通过保持声音频率不变，逐渐增加声音响度得到如图3-98所示的效果。通过观察可以看出形态表面的分形复杂度变化较小，但从侧面来看这些形态的轮廓就是边缘清晰的波形轮廓，侧面看时轮廓纵深感增强，通过平面与纵向形态相结合，使得波形形态更具三维形态空间感特征。

通过播放不同类型的音乐使形态产生变化。通过这种方式探讨时间维度下声音的节奏等因素对形态动态变化产生的影响，如图3-99所示。

如图3-100所示，左图为非牛顿流体，右图为牛奶，在改变介质为不透明液体的情况下，又对声音的频率及响度进行测试，从图中可以看出，非牛顿流体产生的形态具有明显的空间纵深感，其轮廓为边缘清晰的波形轮廓。牛奶与酒精、水形态效果类似，但由于颜色导致图底关系并没有酒精介质呈现效果好，非牛顿流体由于液体自身密度等原因，导致很难实时显示形态随声音频率及响度的变化，

因此通过以上不同液体介质对比分析，最终介质还是选择酒精更为合适。

从上述音流学实验产生的形态可以初步对形态的物理规律及视知觉进行分析。形态的变化规律体现了形态背后的物理原理，在某种时间关系里，可以使音流学成像呈现理性的比例美和韵律感。根据形态的视知觉分析，一直在运动的眼球使人们观看到运动的物体时，视觉会因为人类的生理本能被运动形态吸引，运动形态可以引起观赏者的情绪变化。音流学实验产生的动态形态对观赏者的生理和心理影响是十分强烈的。

图3-98　声音响度增加

图3-99　不同音乐产生的形态视频截图比较表

图3-100　不透明液体介质

3.4.2 形态数字化模拟——三维驻波形态的视听联觉

1. 声波物理原理生成形态分析

声音通过波的形式振动传播到听觉器官，后被大脑识别，这种物理现象是声音发声产生视觉形态的现象。三维驻波形态是声波通过振动液体介质使其受力产生形态变化的现象，二者在原理上存在相似性，因此将声音通过三维形态表达，需要理解声波振动产生形态的物理原理及规律，并在数字化建模中模拟还原，如图3-101所示。

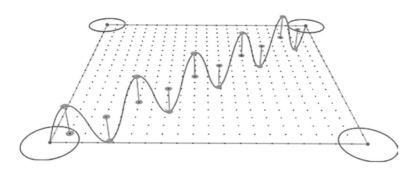

图3-101 计算机模拟声音振动

由此可见，声波是以正弦波进行传递的。提取正弦波函数公式可见公式（1），通过Desmos软件模拟出公式对应形态，如图3-102所示，使正弦波规律显示更加清晰，同时，通过调节公式中的f、s、h这3个变量，更便于理解声波各变量的物理规律。如公式（1）中的f对应声音中的频率，f数值影响波形的疏密，当频率增高时，波形越来越密集。h对应声音的响度，h数值影响波形的幅度，当h增大时波形纵深变深。s对应波方向，s数值影响形态波与波的干涉现象。

$$y = \sin(f \cdot x + s) \cdot h \qquad (1)$$

图3-102 Desmos软件显示公式对应形态

图3-103（a,b,c）所示为单一的正弦波在三维空间中的对应形态，形态仅在z轴方向产生相对应二维图形中的起伏变化，如图3-103(a)所示，为了得到三维形态，接下来将补充其在x、y轴上的形态变化，首先将两个正弦波相叠加，可以得到如图3-103(b)所示的形态，该形态证实了驻波形态在建模软件中通过棋盘格特征的平面置换图生成三维形态的原理，即两个正弦波函数叠加出棋盘格的二维黑白置换图，再将其置于三维软件中，通过软件分析黑白来使形态产生波动变化，显示出形态在平面及纵向方向的形态规律来源。最后将两个正弦波函数相乘，公式表达为sin(x)*sin(y)，得到如图3-103(c)所示的形态，体现了二维驻波在平面及纵向的形态特征。

（a）单一正弦波对应形态

（b）两个正弦波叠加形态

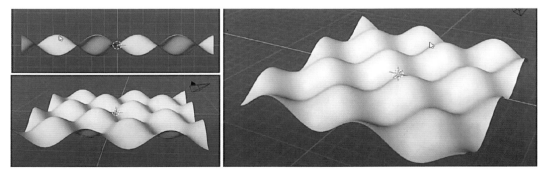

（c）两个正弦波相乘形态

图3-103　三维形态建模形成过程

2. 计算机形态模拟

了解了波形态背后的物理原理及抽象数学公式后，将基于此在计算机中对形态进行参数化形态模拟。上文中的公式在三维形态模型转化时与音流学实验实际产生的形态略有出入，因此针对音流学产生的形态特征对产生波纹形态的公式进行优化，即阻尼正弦波函数，见公式（2）。至此，笔者研究完成了两个设计模式的转变，即"从2D图形形态到3D立体形态"和"从定性视觉创作到定量形态计算"数字化形态动态模拟，如图3-104所示。

$$y = \left(\frac{1}{2}\right)^{\left(\frac{x}{h}\right)} a\sin\left(\frac{2\pi x}{w}\right) \qquad (2)$$

图3-104　驻波形态二维到三维的变化过程

如图3-105所示，在Grasshopper软件中生成的音流学动态图像体现着视觉元素在空间中的不断变化和运动，与物理实验生成形态相比，它摒弃了实验中产生的不需要的杂乱部分，使形态更具有掌控性，在空间、时间、运动等方面都具有独特的艺术特征。比如，从模拟音流学的实验成像的视频截图，如图3-106所示，可以看出参数化生成的音流学形态更容易吸引人的眼球，并能迅速地帮助人们理解简单的运动规律。

图3-105　Grasshopper建模逻辑

图3-106　Grasshopper动态模拟截图

通过跨学科方法寻找形态生成背后的物理原理，以及根据物理原理及其公式将形态通过计算机数字化建模软件——Grasshopper进行模拟还原，本研究聚焦于液体扬声器实验，使用驻波运动的周期函数作为生成数字化形态的数学基础，通过调节数字形态参数比重，生成相对应的不同形态运动区间。动态的形态给人以不同的视知觉感受，通过计算机对形态的生成模拟，体现了数字形态的复杂性、多样性、随机性等特点。三维的视听联觉形态也可以为未来基于视听联觉的虚拟现实内容开发提出方向，通过三维声音来表达虚拟现实中的方向感、距离感和空间感。让观赏者对于视听联觉作品的观看意识从"看到"内容转变为"体验"内容。

3.4.3　视听联觉情绪映射的设计应用思考与准备

1. 视听联觉形态与情绪

在五感联觉体系中，人类最直观的情绪感受来源就是声音，而人类也可以用视觉来表述所听到的声音，用视觉形态代替一部分听觉。几乎所有的生物都有情绪，情绪影响着人们生活的每时每刻。在欣赏音乐或听到声音时，听知觉将得到的信息通过神经元传递给大脑，使人们产生情绪的变化，那么构成声音的频率、响度等要素可以与不同的情绪类型进行同构联系。同样，视知觉在观看形态变化产生情绪的过程，可以将构成形态的元素"造型""颜色""运动""大小"等与情绪类型进行同构，那么将声音与形态二者相融合，可以更大程度地激发人们的情绪反馈。

2. 情绪映射实验验证过程

本实验是在清华大学美术学院的实验室里进行的。共有4名被试，其中男性2人，平均年龄26岁（23～29岁），女性2人，平均年龄为23岁（20～25岁），参与者视力正常或矫正。所有参与者在参与研究前都很健康，睡眠良好，没有人有脑部疾病史、滥用药物或酗酒。正式试验开始前会进行预实验准备，通过预实验让参与者了解实验流程、注意事项，以及减少因为佩戴仪器而在正式实验中紧张的情绪感受，实验过程中要求被试尽量保持身体不动，减少晃动眨眼等对眼部信号的干扰。随后对被试实施了一系列心理干预措施：①填写《学生健康调查问卷》；②阅读与实验者有关的

书籍及资料；③观看视频、录像等媒体信息。①

如图3-107所示，在这项研究中，最终使用的设备是EmotivEEG，提取设备具有非侵入式样的脑电信号的特点，用来获取用户的大脑信号。该设备具有5个导联，其分布遵循国际10-20脑电记录系统原则，该设备接口的导联为"干电极"，因此佩戴十分方便，佩戴后则根据系统指示正确校正位置，来获取良好的脑电信号，设备最大采样率为128Hz/s，采集的脑电信号通过自配蓝牙USB接收器无线传输至计算机，进行数据处理。

为了更好地获取反映大脑活动和状态的信息，需要制作合适的实验材料来刺激。首先将上文中的形态参数化模型进行优化，将模型中的3个变量

w（频率）、a（振幅）、h（半衰期）通过分配权重的方式进行数值调节。通过对参数化模型的优化可以得出当变量中的一个占比较高时形态的动态变化效果，同时也可以得到占比较高的变量的数值在数值较小区间（即0～0.5）及数值较大区间（即0.5～1）的形态变化区别。最后根据优化后的参数化模型进行动态形态的生成，得到3段长度为1分钟的视频材料。通过图3-108可看出，当频率对形态变化影响的参数比重最高时，脑波中与情绪关联度最高的Alpha波变化幅度最大，由此说明，影响形态的3个变量中频率变化与情绪关联度最高，因此笔者将在接下来的实验中对频率所对应的形态变化区间进行细分，让人在观看不同区间的形态变化时产生相对应的情绪生理信号变化。

图3-107　脑电实验过程

图3-108　情绪测量实验材料

① 刘墨. 用视觉感悟音乐 [D]. 中国美术学院,2017.

3. 情绪映射实验验证结论

如图3-109所示，放松度、兴奋度、压力度等各项波动数值相差并不大，但在微小的差别中可以发现几条共性规律：w（频率）比重为其他变量两倍时，情绪生理信号波动较其他变化幅度大；a（振幅）、h（半衰期）变化比重高时情绪变化程度最小；频率为其他变化系数2倍且区间多集中于0～0.2（频率值较小）时放松度生理信号数值较高，频率为其他变化系数2倍且区间多集中于0.2～0.5（频率值较小）时兴奋度生理信号较高，频率为其他变化系数2倍且区间多集中于0.5～1（频率值较小）时压力度生理信号数值较高。

图3-109　情绪测量材料及结果

通过对视听联觉三维形态的一般规律的总结，可以将情绪体验（放松度、兴奋度、压力度）理解为视听联觉所带来的情绪感受的特征。将形态的造型、材料、颜色、声音、氛围等5个方面作为元素，连接规律特性和实现规律特性的要素之间的关系，这样才能更好地找到特征与要素之间的关系。

3.4.4　基于视听联觉形态研究的虚拟现实设计实践

1. 设计定位

在视听联觉形态研究过程中，通过针对视听联觉三维形态对情绪影响方向的研究得出的实验结论，可以逐步确定本次设计的基本设计方向——情绪体验虚拟场景。主要的体验方式是虚拟游览及视频呈现。

此设计应用定位的原因主要有3点：①新技术与多媒体的发展使得视听联觉形态逐渐从二维形态为主的体验转为三维形态体验，因此设计应用也围绕视听联觉的三维形态展开。②观看者在看前期生成的三维形态时通过沉浸式观看会有更切身的感受，而且形态结合场景会使人情绪感受更加强烈。沉浸式设计重建了参观者与自我、自然和社会之间的联系。③通过调研发现，沉浸式空间已逐步从线下走到线上，让人们可以在虚拟空间中而不是实体沉浸空间中进行体验与感受。

场景意向板围绕的是水不同状态下的自然景观。其中液态水自然景观主要为江、河、湖、海，固态水主要为冰、雪景观，气态水主要为水雾、云朵等。此类真实的自然场景会给主题、氛围、光线等提供设计灵感。在设计实践中，应用这些自然参考，可以让形态更加接近理想的效果。通过对自然场景的主题分类分析比较，最终确定了冰洞、海浪、云朵3个场景主题。云朵场景主题主

题关键词为简洁、纯净、轻柔；海浪场景主题关键词为律动、温暖、活力；冰洞场景主题关键词为冷峻、神秘、刺激。

2. 音乐曲目风格选择

如图3-110所示，根据情绪类型对曲目进行分类，选择与想要表达的情绪相匹配的音乐曲目。根据选定的音乐曲目，需进行相应的音频处理，然后对音频进行快速傅里叶变换，将其转换为频域信息处理。如图3-111所示，笔者通过Au软件直观地显示曲目中的一段音频。声音频谱是声音或其他信号的频谱在一段时间内随时间变化的视觉表示。当数据用三维图形表示时，可以称为瀑布图。该图显示了该周期内每个时间点的声响度与频率值相对应。

平静、松弛、安静	活跃、欢快、轻松愉悦	低沉、压抑
《摇篮曲》（舒伯特曲）	《土耳其进行曲》（莫扎特曲）	《第二乐章》（贝多芬曲）
《梦幻曲》（舒曼曲）	《D大调小提琴协奏曲第三乐章》（贝多芬曲）	《忧郁小夜曲》（柴可夫斯基曲）
《良宵》（刘天华曲）	《春之声圆舞曲》（斯特劳斯曲）	《塞上曲》（古曲）
《G弦上的咏叹调》（巴赫曲）	《多瑙河之波圆舞曲》（伊凡诺维奇曲）	《汉宫秋月》（中国民间乐曲）
《第21钢琴协奏曲中的行板》（莫扎特曲）	《意大利随想曲》（柴可夫斯基曲）	
《月光奏鸣曲第一乐章》（贝多芬曲）	《阳春白雪》（古曲）	

图3-110 不同类型情绪的曲目

图3-111 声音频谱图（课题组通过软件Au生成）

3. 设计方案展示

最终设计通过将blander中的模型导出为360 video视频，再将视频导入VR设备进行沉浸观看。最终将视频导入到Oculus设备中，让体验者可以真实地体验到虚拟现实情绪空间，图3-112表现了云主题场景；体验者也能通过虚拟现实观看体验到放松舒缓的情绪感受，如图3-113展示了海主题场景；体验者还可通过沉浸式体验到欢快愉悦的歌曲情绪，如图3-114展示了冰主题场景，人们甚至还能体验到压抑紧张的歌曲情绪。

（a）云主题场景整体图

（b）云主题场景细节图

（c）VR视角下的云场景动态截图

图3-112　云主题效果图展示

（a）海主题场景整体图

（b）海主题场景细节图

（c）VR视角下的海场景动态截图

图3-113　海主题效果图展示

（a）冰主题场景整体场景图

（b）冰主题场景细节图

（c）VR视角下的冰场景动态截图

图3-114　冰主题效果图展示

3.4.5　本节研究总结

　　本节研究主要以设计形态学思维与方法为主导，通过与多学科知识的交叉融合，探索了视听联觉三维形态与情绪的关联性。该研究注重遵从物理声学规律，并运用参数化模拟出虚拟的"音流学扬声器实验"，生成视听联觉基础形态，发掘形态的动态规律。在此研究基础上，以视听联觉具备情绪传达的这一典型特点，根据调研总结归纳出了具有针对性的设计需求——虚拟情绪体验空间，并借助心理学领域现有的研究成果及研究方法进行探索和创新，最终产出新的设计原型。该研究过程总结归纳，如图3-115所示。

形态	场景一	场景二	场景三
声波振动形态观察			
三维驻波形			
声波振动产生形态从现象到本质			
二维驻波形态克拉尼形态			
二维驻波三维形态克拉尼形态			
驻波形态二维到三维			
二维驻波三维形态水介质模拟			
二维驻波三维形态水介质参数化模拟			
水介质下驻波三维形态具象形态到数字化形态模拟			
设计实践模型生成			
设计实践场景			

图3-115　形态研究过程图表

"第二自然"结语

本部分通过4个案例阐述了如何把"第二自然"研究应用到实践设计中。这些项目均注重过程研究，并以设计形态学的相关理论为基础，在过程中认识和理解材料、结构及工艺对造型的影响和制约，强调造型的功能和意义，以及形态、材料、结构和加工工艺关系的理解，探索新的造型原理和规律，并应用于实际产品设计中。

随着计算机科学、材料科学、结构工程、生物科学等学科不断融入设计形态学，设计形态学的研究范围不断扩大，影响力也越来越深远。本部分的内容体现了多学科的交叉与融合，其中"基于新材料的建筑表皮形态设计研究"突破了学科界限，通过与材料学、建筑学甚至工程力学等知识的相互交叉融合，实现多学科的协同创新。"基于温差发电技术的研究与设计应用"需要扎实的有限元分析基础，才能充分探讨发电效率与结构形态的关系，揭示形态与结构对温差发电效率的影响，并将研究成果应用在产品设计中，以解决电力匮乏地区的用电问题，体现了良好的实用性。由此可见，设计形态学与多学科交叉融合，突破了传统设计的形态研究范围，扩大了研究视野，促进了协同创新设计的形成。

"第二自然"的研究需要去学习和探究人类经典的"人造形态"，通过对"已知形态"的研究，可以为"未知形态"的研究提供学习和借鉴，进而为未来的设计创造积累素材和经验。在设计形态学理论指导下，不断地进行探索、实践，并在研究过程中凝练和验证新的方法论。"第二自然"研究将会与时俱进，致力于将前沿技术与设计创新相结合，进而形成可持续的创造力。设计形态学的未来研究将更加注重探索第三自然的"未知形态"，其研究成果也更加令人期待。

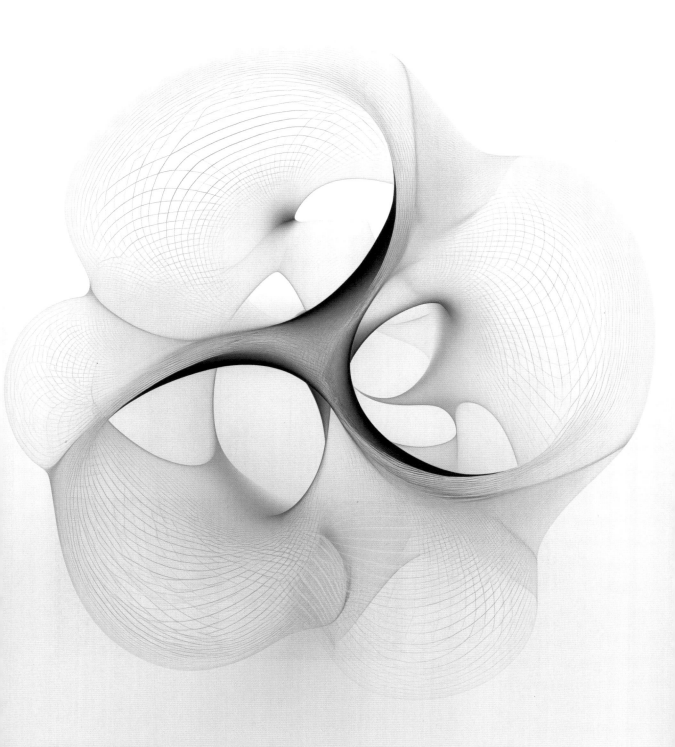

"第三自然"有两重含义：一是有待被发现的"未知自然形态"，二是尚未创造出的"未知人造形态"。将两者合二为一，统称为"智慧形态"。

那么，对还未存在的事物进行设计研究有意义吗?麻省理工学院媒体实验室（MIT Media Lab）的石井裕（Hiroshi Ishii）教授给出了他的答案。他提出"愿景驱动设计研究"（Vision-Driven Design Research），并认为设计研究有3种方法：技术驱动（Technology- Driven）、需求驱动（Needs-Driven）、愿景驱动（Vision-Driven）。之所以坚持"愿景驱动"，是因为"技术"往往在一年内就过时了，用户的"需求"大约在十年内也会快速质变。而"愿景"则不同，一个清晰的愿景甚至可以持续数百年。或许，可能需要几十年才能等到发明家实现设计方案的必要技术，但坚信对于未来的探索和研究，应该从今天开始。

国内外各高校和研究机构也都在从事针对"未来"的探索和研究。上文提到的石井裕教授所带领的"实体交互"（Tangible Media）团队，正在致力于未来人机交互的探索，他们先后提出了"有形比特"（Tangible Bits）和"激进原子"（Radical Atom）概念，认为在未来会出现基于原子层面的可编程材料，可以实现全新的人机交互体验。

同样，身为媒体实验室（Media Lab）教授的 Neri Oxman 提出了"受自然启发的设计"（Nature-inspired Design）和"受设计启发的自然"（Design-inspired Nature）观点，旨在通过研究自然与人造世界之间的互动机制进行设计与形态的创新。与 Oxman 教授持相似理念的还有著名威尔士设计师 Ross Lovegrove（见图4-1）、法国著名设计师 Ora Ito 和美国著名设计工作室 Nervous Systems 等。

此外，国内外还有一大批学者和设计师以自己的理解诠释着"未来"。比如著名的时尚设计师 Iris Van Herpen 使用数字设计与制造技术，探索新材料与时尚设计形态的新思路，如图4-2所示；还有 Anouk Wiprecht 基于赛博智能（Cyborg）理念，探索时尚设计与身体增强技术相结合的可能性；还有致力于探索计算机模拟设计与数字制造技术的设计师 Bart Hess 和 Lucy McRae。在国内也不乏着眼于"未来"的优秀学者和设计师，如跨界数字设计师张周捷，十年如一日地专注于"未来座椅"的形态生成。

上文列举了国内外设计大师及研究机构都在进行着眼于"未来"的探索。"未来"是"设计学"中一个永恒的主题，因为它与设计的本质有着密切联系。作为设计研究者，课题组总是对一个问题进行无休止的自我拷问：设计的本质是什么?大到摩天楼、宇宙空间站，小到芯片、微型处理器，设计无处不在，有人类智慧的参与，加之工业制造技术的实现，便有了工业设计。甚至，设计也可以没有人类智慧的参与，实际上，大千

图4-1　Ross Lovegrove 设计的座椅

图4-2　Iris Van Herpen 的作品

世界就是宇宙自然造就的伟大设计。

老子在《道德经》中关于"道"有这样一段描述：道之为物，惟恍惟惚。惚兮恍兮，其中有象；恍兮惚兮，其中有物；窈兮冥兮，其中有精。其精甚真，其中有信。其大意是：道是这样一种东西，它恍恍惚惚。在恍惚之中，有形有象，含藏万物。在深远幽暗的道中，充满着无形的能量与信息。或许，这就是设计的本质，恍恍惚惚，若隐若现，随着时代和技术的快速发展，设计本质也在发生着微妙变化，并且是永无止境的。"第三自然"的使命正是在这"恍惚"之间，打破已知与未知的壁垒，敲开现实与未来的大门，探索现象背后的本质，揭示有形之下的无形。

对于未来的思考，人们充满着想象力；对于未来的探索，其实早已开始。本章共分为5个小节，分别从参数化设计、个性化设计、人工智能技术、未来建筑探索研究、光与色的设计等多个议题展开探讨。

4.1 参数化设计研究与应用

本节的主要研究内容为参数化设计及其在工业产品设计中的应用，以坐具、灯具等产品作为主要的设计研究载体，探索以"功能主义"思想为核心、"形式追随行为"理念为依据的参数化工业产品设计程序与方法。本节的研究路径将围绕参数化设计定义中的两大重要组成部分展开，即参数关系的构建与参数的获取。

这一部分重点研究参数关系的构建，结合跨学科的研究方法，探索参数化设计形态学中形式的来源，即"找形"法则。通过调研国内外研究动态可以发现，对于如何"找形"，从何处"找形"，是数字化形态研究中尤为重要的内容，如安东尼奥·高迪通过逆吊实验法进行形态研究；弗雷·奥拓通过分形几何学实验进行形式探索等。参数化软件平台提供了便利的虚拟实验场所，可使

用Kangaroo在软件中进行物理力学的形态实验，利用L-system算法进行植物生长规律的研究等。

本节的重点是参数的获取。本研究将通过参数化实验，使用Arduino、Kinect、Leap Motion等智能工具，将实验参与者的行为参数输入到参数化设计软件Rhino与Grasshopper中，进而生成符合实验参与者行为特征的产品设计。设计并实施参数化实验，分析实验结果并完善设计是本课题的重要内容。

本节将从参数化设计中"参数关系的构建"入手，运用智能工具完成"参数的获取"，探索参数化工业产品设计的规律、程序与方法。同时输出满足用户个性化需求的用户参与式设计的自组织性座椅设计方案，以及设计研究过程中的灯具及生活用品设计方案。

4.1.1 参数化关系的建立

1. 泰森多边形 (Voronoi)

泰森多边形的发明，最初是用于降雨量观测点的观测范围的划定，即在一定的区域内有若干个降雨量观测点。由于观测点的排布是随机的，并不是按照矩形网格的形式均匀分布，所以要为每一个观测点划分它自己的观测范围，即要保证某一点的观测范围中的任意点到观测点的距离，是在该区域内该点到所有观测点距离最短的。因此，正如泰森多边形成型原理中所描绘的那样，泰森多边形的生成过程实际上是由各个随机点上不断长大的圆共同作用的结果。

将2D泰森多边形作为截平面进行挤出，得到"奇物柜"的设计，泰森多边形并不会因为其不规则的形式与排列方式，给用户造成视觉不适的麻烦。其每个小格子的方向不同，反而会给用户带来视觉上的舒适感与和谐感，而不会造成用户的视觉眩晕。在进行2D泰森多边形参数化设计初探后，课题组运用参数化设计软件，通过参数

的调节与拓扑关系的改变尝试多种3D泰森多边形形态与结构的变化，如图4-3所示。并经过多轮筛选，最终选定形态与结构进行参数化设计的深化。在参数化设计过程中，P代表3D空间中的随机点个数，S代表随机因子的变化值。在已构建好的3D泰森多边形参数关系程序中，通过调节P和S两个参数，可以得到多种变化的结果，以供之后设计过程的筛选。通过泰森多边形3D结构与形态的参数化设计研究，最终得到可作为3D打印灯具的应用形态方案。该形态研究成果是对此类造型参数化形态设计的推敲，以及针对3D打印工艺的结构合理性探讨。

图4-3　3D泰森多边形的参数化设计深化

2. 极小曲面（Minimal Surface）

极小曲面是在一定的限定条件下，物理性质最稳定的曲面，同时，也是表面积最小的曲面，其平均曲率为零。[1] 如果多个极小曲面的边缘与边缘之间可以进行平滑的连接与过渡，同时该单体极小曲面可以以某种方式无限地阵列开来，这便是无限性极小曲面（IPMS），如图 4-4所示。极小曲面及无限性极小曲面被广泛用于参数化形态设计研究中，其中大部分IPMS的形式来自Alan Schoen和H.A.Schwarz的研究。[2]

图4-4　极小曲面（IPMS）结构扩展

① 邢家省 等. 给定边界面积最小的曲面的平均曲率为零的证明方法 [J]. 四川理工学院学报，2014（2）：83-86.
② 包瑞清. 面向设计师的编程设计知识系统 PADKS：折叠的程序 [M]. 南京：江苏凤凰科学技术出版社，2015.

本课题研究参考了萨斯克汗那大学（Susquehanna University）的 Ken Brake Mathematics Department 关于极小曲面的研究和 Alan H. Scboen 在1970年NASA 的技术报告《Infinite Periodic Minimal Surface Without Self-Intersections》。课题组通过大量的研究与探索，进行无限性极小曲面的参数化设计尝试，得到一系列无限性极小曲面的设计形态，可供后续研究挑选与使用，如图4-5所示。通过比较与筛选，课题组最终决定选用Batwing极小曲面进行参数化设计研究与深化。改变其单体结构组合的方式及无限性极小曲面（IPMS）的组合方式设计，都是该极小曲面结构的设计点与创新点。在得到Batwing极小曲面的IPMS阵列结构后，用球体与其进行布尔运算，得到3D打印灯具的设计方案。

图4-5　泰森多边形与极小曲面灯具

3. 分形几何学研究与设计应用

1968年，美国生物学家Aristid Lindermayer（1925—1989）提出了Lindenmayer系统，简称L-System。它是一种描述植物，尤其是树枝生长过程的数学模型，它将复杂的树木生长过程概括为一种简单的、理想化的生成逻辑，即从第一根树枝的尖端生长出两根或多根子树枝，而在此之后，每一根子树枝都将按照最开始第一根树枝分化的方式进行新的生长。这便是生成的体现，即以一种事物本身的逻辑进行自组织生成的过程。采用L-System的树形结构的形式，细分Mesh曲面的网格线分布形状，即网格线越到边缘就越细密。同时结合Enneper Surface的变形原理，将Mesh曲面进行自组织性变换。

在细分网格曲面的变形过程中，新曲面犹如正在绽放的花朵。曲面被折叠得非常自然，然而这一过程在短短的几十秒内便完成了。参数化设计的高效性及构建自然形态的能力非常强大。将花朵绽放的造型与花瓶的造型结合起来，考虑一种全新的"瓶花一体"的造型设计方案。从参数化设计生成的多个结果中，选出两个最优的造型，用以设计3D打印灯具。

参数化设计的特点是通过参数的调节，可以自由地改变设计的形态。它能够使设计者在短时间内得到大量方案，便于展开多方位的比选。所以参数化设计在某种程度上可以是一个以感性为源、以理性为思的过程，它是一个从感性到理性，再到感性的过程。感性因素在参数化设计中所扮演的角色是不可忽视的，在方案的创意、概念发散及方案评价中，感性因素起到了非常重要的作用。

4. 自然界中的"参数化"——斐波那契数列

在自然形态中，漩涡的造型广泛存在，这些漩涡造型均满足同一个规律，用数学的公式加以描绘并证明，便得到了斐波那契数列。

斐波那契数列中的前项与后项之比为黄金分割比0.618，因此，它又被称为黄金分割比数列。[1] 它是0、1、1、2、3、5、8、13、21、34……这样一组数列，其规律是第三项的值等于前两项之和，在现代物理、化学等领域，斐波那契数列都有着非常重要的应用。曾经，美国数学学会从1963年起开始出版《斐波那契数列季刊》数学研究杂志，专门用于刊载关于斐波那契数列的研究成果。[2]

① 孙重冰.斐波那契数列与平面设计[J].设计，2014（11）：109-110.
② 庞荣波.四阶斐波那契数列性质及应用[J].烟台大学学报，2015（1）：3-5.

斐波那契数列的数学表达式及递推式为：

$$F_{n+2} = F_{n+1} + F_n \ (n=0, \ 1, \ 2, \ 3\dots)；$$

$$F_{n+1} / F_n \approx 1.618 \ (n \rightarrow \infty)；$$

其中：$F_0 = 0$，$F_1 = 1$。

在自然形态中，基于斐波那契数列生成原理所构成的造型与结构比比皆是，而最具代表性的是植物的形态及其生长规律。通过对松塔与向日葵的观察和研究，发现了一个神奇的规律：如果从正视角度观察松塔种子中螺旋线的结构，可以发现其左旋的螺旋线是13条，右旋的螺旋线为8条；同时观察向日葵花心可知，其花心螺旋线结构中左旋螺旋线55条，右旋螺旋线是34条，其中13、8、55、34均是斐波那契数列中的数。[①] 课题组进而观察了大量的松塔与向日葵，发现它们中的螺旋线数并不一定是13、8、55、34这几

个数，也是存在差异的，但是非常重要的一点是，无论它们之间存在多么大的差异，其螺旋线数（左旋数、右旋数、螺旋线总数）无论如何变化，均符合斐波那契数列中的数字，如图4-6所示。

课题组进而对斐波那契数列与植物的生长规律进行更为深入的研究及相关资料的查阅。了解到斐波那契数列是植物生长规律的密码，因为植物的一项重要生物活动便是光合作用，植物的树枝及树叶的排布方式直接受到了阳光的影响，只有那些能够最大程度利用阳光的植物，才能够在长期的优胜劣汰与自然选择中幸存下来。这些植物枝叶的排布方式便是按照斐波那契数列的原理生成的，因为，按照这种方式排列的枝叶能够最大程度且最为公平地接收阳光。因而便出现前面所见到的松塔与向日葵螺旋线数值的奇妙现象，如图4-7所示。

松塔螺线数：左旋13，右旋8　　　　　向日葵花序的螺线：左旋55，右旋34

图4-6　斐波那契数列在植物形态中的体现

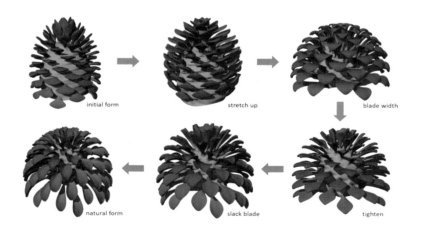

图4-7　通过改变参数调节方案的造型

① 赵尚泉.植物惊人的"数学天赋"[J].大科技·科学之谜，2006（2）：26-28.

通过前面观察植物形态，研究斐波那契数列的数学原理，同时研究仿生设计的相关理论与方法。笔者运用参数化设计的方法结合斐波那契数列的数理逻辑及植物形态的生成规律，进行参数化设计的研究与应用。在得到设计方案的基础形态后，进而对参数化程序中的参数进行调节，得到不同的方案造型，如图4-8所示。

图4-8 不同参数设置下的方案造型

4.1.2 参数的获取

从参数化设计的名称便可以看出"参数"是至关重要的元素，本课题的重中之重就是参数的获取。在前文中已经提到，本研究区别于其他当下的参数化设计研究的地方在于，本着"形式服从功能"、"形式追随行为"的现代设计理念，旨在将参数化设计"形式主义"、"乌托邦主义"的标签撕去，为参数化设计正名。这个切入点便是参数的获取。本研究将通过参数化实验，使用Arduino、Kinect、Leap Motion等智能工具，将实验参与者的行为参数输入到参数化设计软件Rhino与Grasshopper中，进而生成符合实验参与者行为特征的产品设计。设计并实施参数化实验，分析实验结果并完善设计是本课题最重要的内容。

以下以人机工程学座椅设计为例说明参数化设计的过程。

（1）单人座椅的形态生成

邀请实验参与者坐在4张不同的座椅上，放松并以最舒适的姿势端坐。4张座椅分别为：有靠背硬质座椅、无靠背硬质座椅、有靠背软质座椅、无靠背软质座椅。与此同时，参与者的姿态均被Kinect体感摄像头捕捉并记录在Rhino软件中，此刻实验员通过观察Rhino中的数据并同时和参与者进行交流，记录使参与者最为舒适的坐姿。此次试验共记录5种坐姿。在记录坐姿的同时，Grasshopper已经使用预先设定好的程序为该坐姿生成了适合的座椅造型。本次试验中，座椅造型分为两个步骤生成：①在坐姿虚拟骨骼的基础上，以身体上的10个关键着力点至地面中心生成杆件；②使用Kangaroo以上一步生成的杆件为基础生成Membrane。座椅的设计与生成过程，以及其造型能够满足参与者最舒适坐姿，如图4-9所示。

图4-9 实验中坐具的生成过程

（2）由实验参与者的5种最舒适坐姿生成的5种座椅造型

标准化的座椅是根据使用者坐姿常态设计的，标准化的设计是为了满足众多使用群体的平均需求，从而忽视了每个个体的特殊差异。本次实验中的5种最舒适坐姿来源于各个实验参与者自身的无意识常态姿势，如图4-10所示，包括一些一般不会被设计师注意到的细微动作与姿态。

1#端坐并手背后且
脚踝环绕椅腿

2#斜靠坐肩向右侧
倾斜手自然放在腿侧

3#跷二郎腿坐且
头向后仰

4#手抱头斜躺靠坐

5#平躺靠坐并跷二
郎腿且手拉住椅背

图4-10　由设计实验得到的5种满足参与者最适姿态的座椅造型

（3）设计实验所得参与者最适坐姿形态的平均化整合

① 使用Morph Surface获得两种造型曲面的中间形态。

将5种形态的座椅两两对比，从中筛选出同时满足父本与母本造型DNA及功能形态要素的最优方案。使用参数化软件进行Morph Surface，从两种不同形态的造型之间获取同时满足两种曲面造型特征的曲面形态。以设计实验中的3号座椅与5号座椅的筛选过程为例。

② 使用Galapagos遗传算法筛选最优曲面。

在Morph Surface过程中，增加过渡曲面的数量，从而可使用Galapagos遗传算法最优解筛选机制，得到更精确的平均曲面。Galapagos遗传算法模拟器计算得出同时符合两种座椅造型的最优解，并发现一个规律：最优解大约在黄金比0.618的位置，如图4-11所示。

图4-11　Galapagos遗传算法最优解筛选的过程

③ 从5种用户最适姿态的座椅造型中筛选最优方案。

经过4轮两两对比的形态筛选过程，得到同时满足父本与母本造型DNA及功能形态要素的最优方案，如图4-12所示。通过进行5种特征形态曲面的结合，得到最终的座椅形态，从课题组预想的设计结果判断，该形态的座椅同时包含上述5种满足参与者最适坐姿的造型特征DNA，进而可以同时满足实验参与者的5种最舒适坐姿。然而，设计方案是否能够满足课题组的预先设定，还需要进行设计成果的进一步验证。因此，需要快速、低成本地将设计方案实现出来，如图4-13所示。

图4-12 座椅造型最优方案

图4-13 结构优化方案

④ 设计实验所得参与者最适坐姿形态的平均化整合。

课题组使用Kinect的3D扫描功能，与Skeleton Tracker功能相配合使用，捕捉实验参与者的两种使用座椅时的身体姿态："坐与躺"，进而生成与这两种姿态相匹配的座椅造型，如图4-14所示。"坐与躺"这两种坐姿，是使用者对于座椅的诸多需求中权重占比最高的两类动作，因此该座椅的设计围绕着这两种姿态进行。由参数化设计实验生成的座椅造型，将使用瓦楞纸插接组合的方式制造出来。

图4-14 "坐与躺"变形座椅设计

⑤ 设计实验所得参与者最适坐姿形态的综合整合方案。

使用 Kinect 的 Skeleton Tracker 可以获得20个人体关键点的空间相对位置，进而可以快速得到人体的大致姿态，然而这对于坐具设计，尤其是对于人机工程学要求较高的坐具是不够的。因此笔者在实验过程中添加了新的智能工具——压力传感器，并用 Arduino 与其相连，返回给计算机压力值。这样可以得到实验参与者身体与椅面接触时所产生的压力。

同时，Kinect 具有一定的3D扫描功能，这样可以更为准确地得到实验参与者身体的体态，对实验过程的精细程度有所提升。将 Kinect 与 Arduino 发送给计算机的数据加以整合和利用，使用 Grasshopper 构建曲面生成的程序，得到受实验参与者身体影响的 Rhino 曲面。

进而邀请实验参与者进入一个摆放了若干把椅子的空间自由活动，参与者可以任意改变椅子的位置，椅子上装有压力传感器，用以获得参与者与椅子接触时的压力数值，同时在空间内放置 Kinect 体感摄像装置进行实验参与者行为的观察与捕捉，进而得到一系列与实验参与者身体姿态相适应的造型曲面，如图4-15所示。进而，将由实验得到的契合实验参与者最舒适姿态的造型曲面有机结合起来，生成长椅的造型。因为实验得到的曲面造型是紧贴人体的，因此没有足够的冗余空间，这样的造型还需要进行一定程度的曲面柔化，因此笔者将所有的曲面进行柔化，再将柔化之后的各个曲面整合为一体化的长椅造型初步方案，如图4-16所示。

图4-15 长椅使用方式情境预演

图4-16 多人长椅最终方案

4.1.3　研究的价值与意义

在本节的研究过程中，需要不断学习、实践，并将智能工具应用于参数化设计研究中。通过研究、使用Arduino、Kinect、Leap Motion、TouchOSC等硬件工具，以及Firefly、Ghowl等软件工具，成功地将真实世界中的物理变量转变为可供Grasshopper使用的设计参数。与参数的获取同样重要的板块是参数关系的构建，相当于SOC集成电路专业的数据采集系统，参数化设计软件Grasshopper使得数据采集系统的编程变得容易且友好，视觉化、节点式的编程方式易于非计算机背景的设计师快速学习。同时Grasshopper拥有强大的插件系统，几乎可以满足设计师们所有的奇思妙想。通过探索参数化关系的构建，并将所学到的软件技巧应用于设计实验中参数化模型的生成，以及综合设计部分方案的生成，如图4-17所示。

图4-17　参数化设计关系图

本节最终生成的设计方案，并不是基于大批量生产语境中关于标准件的同质化生产。其研究背景是基于个体的个性化需求、定制化、小批量化生产的产品。因此，本节最终方案的制造及工艺技术的使用完全符合课题开题伊始的初衷，成本控制在一个较低的水平，让绝大多数消费者可以并愿意接受。

4.1.4　本节研究总结

本研究的实验涉及一些虚拟现实的理念与技术，Kinect与Leap Motion都是虚拟现实工具。人工智能技术主要依靠计算机算法，因此参数化设计将在这一领域拥有广阔的应用空间。或许在未来，计算机与机器人将代替现在的设计师，智能地完成设计方案以满足用户诉求。

参数化设计也许不适用于现有的材料与工艺，在建筑中参数化设计或许也不适于钢筋混凝土及玻璃幕墙等工业化产物。然而，智能的、自组织性的、会自主变化的新型材料可能会更适合参数化设计，因为，参数化设计代表性的有机形态只有在不断变化的材质媒介中才更有意义，如4D打印材料、记忆合金、智能材料等。

尽管今天人们都在提倡设计师跨界，然而，跨界的前提应是认清自身专业与其他学科间的壁垒，参数化设计仍然属于设计学的范畴，因而仍然以设计思维作为核心。尽管计算机技术在参数化设计中扮演着重要角色，然而无论技术有多么高端，它仍然需要设计思维来主导，沉溺于技术的参数化设计必将失败。

4.2　个性化 3D 打印运动鞋设计研究

本节主要以参数化设计思想为核心，通过对参数化设计理论、数据处理方法和形态生成算法的研究，探索以数据为主导的工业产品设计流程与方法，并将研究成果应用于3D打印定制化运动鞋设计实例中。该研究在设计形态学基础上，针对参数化设计的理论和思想进行总结和归纳，并分析了国内外代表性设计案例，形成了研究的理论基础。随后基于Grasshopper参数化构建平台和Python程序语言，研究了参数化设计的基本元素、数据结构和数据处理方法，为之后的算法研究和综合设计实践奠定了技术基础。本节对反应扩散算法、遗传算法、结构优化算法和形态优化算法等计算机算法的原理和规律进行探索，提炼出对设计研究有价值的部分，展现出算法和数字建模技术在工业产品设计中运用的潜能。

设计实例基于参数化设计理论与技术成果，以3D打印定制化运动鞋设计为载体，针对每个人的体重、脚型、足底压力分布的不同，研究以数据驱动的工业产品设计流程与方法。该案例把参数化设计思想和人体数据分析相关联，把人与产品的关系转换为计算机语言，以数据分析为设计重点，实现产品的功能性为设计目标，深入研究分析了产品几何形态和结构性能的关系。该设计研究对以"智慧形态"构筑的"第三自然"具有垂范作用，也为未来的协同创新设计奠定了坚实基础。

4.2.1　背景介绍

随着科技的发展，3D扫描、机械臂、3D打印设备已经逐渐进入设计师的视野。3D打印技术的发展使设计师的创新力和想象力不会受到传统生产工艺的束缚，即使是外形再复杂的形态，也可以被生产加工。3D打印技术加快了产品的研发周期，减少了生产材料消耗，并使产品的个性化设计生产成为可能。新的制造技术为设计师带来了新的机遇，提供了更广阔的设计空间。从设计师的角度来说，新技术的介入提供了一种新的设计思路，设计到建造的过程更加游刃有余，还可以直接影响形态设计的创新。

随着数字化设计方法的不断发展，新的设计手段与其他领域的结合带来了全新的设计观念。生成式设计就是一种较新的设计流程，这个流程基于一定的逻辑算法及计算机强大的算力，可以高效地生成大量设计方案。

数据是参数化的核心，以前由于技术有限，传统的工业产品设计中很少会考虑到数据驱动，也很难把数据变成设计依据。随着信息技术、大数据和各种数据收集硬件的发展，现阶段数据对绝大部分产品的设计有着很重要的价值。对于穿戴类产品来说，由于每个人都是不同的，他们所产生的数据就会不一样，因此他们使用的产品也不会全部一样。传统的鞋类产品设计模式是让用户的足型与运动习惯去适应有限的尺码与型号，随着人们生活水平的提高，传统按鞋码生产的鞋已经无法满足部分用户的需求，在未来个性化定制服务的需求量将会大大提高。

本实践主要针对每个人的体重、脚型、跑步姿态、落地方式的不同，完成以数据驱动的3D打印运动鞋设计。设计的前期需要先对用户足部进行三维扫描，获取足部的形态数据，并检测用户的运动过程，得到足底动态分布的压力数据。将足部数据与体重作为参数，根据脚底压力的分布生成相应的结构，分散足部压力并且保证足够的稳定性，生成符合个人运动情况的运动鞋。

4.2.2 同类产品调研

由于3D打印技术的发展，一些世界顶级运动品牌公司都在推出3D打印运动鞋，如Adidas、New Balance和UA等。这些运动鞋的打印部分集中在鞋底，通过算法生成传统工艺所无法完成的结构，这些结构在轻量化、减震性能上具有明显优势，且外观科技感十足。

Nervous System设计出了New Balance打印跑鞋，其灵感来源于鸟骨骼坚固而轻盈的结构，把这种结构用于鞋底支撑结构设计可以减轻鞋底的重量，加强稳定性并提高弹性，实现了3D打印鞋底性能的突破，如图4-18所示。与Adidas Future4D的设计手法一样，还是基于传统的设计理念，只不过鞋底部分的设计是运用一些算法对自然形态进行模拟。但是这些运动鞋和传统鞋类产品设计的生产流程几乎一样，没有大的改进。还是基于传统的制鞋标准，按鞋码生产，流程增加了3D打印后反而使成本上涨，没有充分发挥3D打印的优势。

图4-18　3D打印运动鞋1

除了量产的3D打印运动鞋，还有一些独立设计师或者机构基于定制化设计的运动鞋，如Feetz公司研发的定制鞋和One /1概念运动鞋、扎

哈·哈迪得设计的时尚鞋。这些设计不再依赖于传统的制造流程，整只鞋一体3D打印，且基于用户脚型设计造型，具有一定的前瞻性，如图4-19所示。但对人体行为数据和产品功能数据深入设计的却几乎没有，都停留在表面形态和对脚型分析的阶段上。所以本实践的重点应放在人体数据分析和形态与功能的关系上。

图4-19　3D打印运动鞋2

Biorunner是3D打印一体运动鞋。Biorunner从设计方式到生产不再依靠传统的设计生产流程，大大提高了研发效率。这款设计虽然引入了数据分析的概念，但是设计的结构比较单一，对数据的分析相对较浅，没有突出数据应用于设计的优势，因此需要在这个设计的基础上更加深入地研究数据与设计的关系。

4.2.3 设计方法

1. 数据收集与分析

（1）人体数据采集

设计过程中主要有两种数据对鞋的设计至关重要，一种是用户足部的3D模型；另一种是用户运动状态的脚底压力分布图。主流的收集用户脚型数据的方法是使用3D扫描设备，收集压力分布的方法是使用压力测试板。本实践收集的数据主要有足型数据、足底压力数据、足底热力图与鞋面形变数值。

（2）足型数据分析

当脚在运动状态下时，其形状、尺寸、应力等都有变化，因此3D足部模型并不能直接生成鞋

的形态，需要先转换成适合用户的定制化鞋楦。在传统的定制鞋过程中，楦型师依靠个人经验来测量脚型制定鞋楦。而现阶段可以利用3D扫描技术，根据不同足型的关键点参数重新生成鞋楦。

（3）足底压力数据分析

足部压力图以RGB的形式输出。在分析压力图数据前，需要建立栅格，栅格的大小决定了分析结果精度的大小，栅格越密集，提取的数据就越多，精度则越高。通过栅格的中心点对应的压力图RGB的数值来提取压力数据。R值（红色）越高说明受力越大，B值（蓝色）越高受力越小。当所有点获取受力数据后，即可根据压力值建立高程分析，压力越大的点Z值越大。如果要得到脚底每个位置的受力大小，只需要把该点垂直映射到压力信息图上，压力图对应点的Z值就是该点受力的大小。

（4）运动鞋区域功能分析

运动鞋的核心在于其功能特性，主要有轻量化、透气性、弹性、减振性、防滑性和稳定性。关键功能特性可以概括为以下3点：支撑性，确保运动中不易扭伤；反弹性，减少运动中的能量消耗，给予人体能量回馈；减振性，所有减震的目的都是减小地面对人体的冲击力，从而减少运动中人体的损伤程度。

一个好的鞋底结构要在受压形变时相对柔软，而在反弹阶段足够强劲。对鞋底进行功能分区，生成不同的结构去满足相应的功能。需要反弹的区域生成弹性好的结构，需要缓振的区域生成减振性能好的结构，稳定性好的结构运用在需要支撑的区域，这样可以最大地发挥鞋底的性能优势。

对于主要发力部位的鞋底可以做加强防滑功能的设计，并对磨损较多的部位加强耐磨性。在前后掌内外侧的结构，可以在足部侧向移动时给予足部足够的反作用力，并防止足部超过合理的运动范围。用作足弓支撑的结构可防止足弓的过

度伸展，以及前后掌的过度扭转。

2. 模型构建

（1）单元模块构建

单元模块是指构成整个鞋底的每一个小部分。单元模块的种类越多，鞋底出现的形态也就越丰富。单元模块分为两种，壳体（Infill）和晶格结构（Lattice）。

壳体，如极小曲面，具有很好的几何结构性能，满足轻量化的需求，而且无限性极小曲面（IPMS）可以对极小曲面进行无限周期扩展。使用三角函数来确定v=f（x，y，z），当三角函数在-1和1之间振荡时，等值面以相等的比例将空间分为固体和孔隙。自从Schwarz（1871）描述了第一个周期极小曲面以来，已经发现了大量的三层周期极小曲面（TPMS），Schoen（1970）对其进行了更多的补充。

所谓晶格，就是将微观结构定义为空间的构架线，然后沿着这些线生成管并将其加厚。理论上，从完全随机（如3DVoronoi细胞结构）到严格有序的三层周期性正交网格，任何线的集合都可以构成晶格。对于三重周期结构，只需要定义一个单元的八分之一，这个八分区在XY、YZ和XZ这3个平面上进行镜像，然后进行复制以填充整个空间。采用晶格结构可以在达到相同强度的情况下，降低40%的重量。而且相比于壳体，晶格结构可以很好地应用于选择性激光烧结3D打印技术（Selective Laser Sintering，SLS），便于清理粉尘。所以鞋底的设计采用晶格结构去填充。

本次研究生成了不同单元模块进行实验测试，对比发现，不同结构的模块其性能也不同。对每种模块的弹性、支撑性、减振性、重量等数据进行标记，寻找形态与性能的规律。

（2）鞋底晶格结构构建

设计完单元模块后，需要有相应的晶格结构

做鞋底设计的框架。New Balance 的设计中没有用到晶格结构，而是基于点的分布来生成结构。而 Adidas 是基于晶格结构设计的。设计晶格结构的方法有两种，第一种是用相同的正方形对鞋底进行填充，这种方式可以保证每个晶格不发生变形；第二种是随着鞋底的形态进行晶格填充，随着鞋底形态的变化其晶格也会发生形态变化。因为第二种方法有较好的形态塑造性，所以选择随形晶格填充。随型的晶格结构会随着鞋底网格面的拓扑结构分布，不同的网格面布线会影响整体结构的性能和外观。晶格的数量应控制在一定范围内，以满足鞋底功能性，单元结构需要填充进每个晶格结构中，从而生成整个鞋底结构。

（3）鞋面结构

鞋面形态设计选取了生物纹路，与人体皮肤的纹路相接近。鞋面纹路的构建主要模拟了一个细胞形成完整生物的过程，使用了反应扩散算法，通过参数化控制反应扩散方程的关键参数来生成设计所需要的形态。鞋面形态的设计需要考虑到鞋面相应的功能，如弯折性、透气性和支撑性等，并在相应功能区生成满足该功能的形态。不同的生物纹理会有各异的功能，如垂直的纹理可以保证良好的支撑性，开口的点状纹理可以保证透气性等，这些形态应与鞋面相应的功能区匹配。把鞋面进行功能分区，各个功能区生成特定的细胞A与细胞B，最后经过细胞的自组织逐渐形成鞋面的特征纹路。随着每个人数据的不同，鞋面的形态和功能区的位置也不一样，所以自组织生成的鞋面纹路形态也会有一定的区别。

（4）形态生成与优化

生成形态有两种方法，基于BRep的构造和基于FRep的构建方法，如图4-20所示。

① 基于BRep的构造：本文对两种不同结构线的加厚方法进行了比较。基于BRep的构造通常在每条线的两端构造两个点环，每个点的端点都有一个

预先补偿的偏移量，并将这些环连接到圆柱体上。对于每个节点，收集所有的环点，计算凸包多面体，并将圆柱体之间的面添加到网格中。这在许多情况下都能很好地工作，并产生相当小的网格。但是当两条连接线之间的角度很小时，会导致模型表面的自交。

② 基于FRep的构建方法：使用构建等值面Isosurface的Marching Cubes算法（Lorensen and Cline1987）。晶格结构的表示可以用一个函数v=f（x，y，z）来定义距离场，使用基本布尔运算（交集、并集和差集），以及通过指数或对数函数平滑地混合尖锐和圆润的特征，可创建出传统CAD软件中难以实现的几何形状部件。基于FRep的结构将增厚处理为多个柱面函数的并集。随着圆柱直径的增大，孔洞会变成一个实体节点，而且不会引起拓扑问题。

图4-20 BRep与FRep构建方法

由于FRep构建方法有良好的拓扑性能，所以本次研究采用这种方法生成形态。晶格结构线依

据所受压力的值加厚，形成实体结构。鞋面则依据点阵的分布生成形态。鞋底结构与鞋面的纹路同时计算，Marching Cubes算法可以把两者自然地融合为一个整体。形态的设计理念主要为有机形态，这种造型与自然形态类似，与棱角分明的人造物有很大的区别。最后运用网格平滑算法减少网格噪声，使形态平滑。

3. 模型检测

鞋底结构有限元分析

传统鞋类产品设计中，只能根据设计师的经验判断设计的结构是否符合标准，要进行大量的测试才能找到合适的方案，造成时间和材料上的浪费。为了在打印前对结果有一定的预测，需要对打印前的模型进行有限元分析，检测出哪些地方不符合受力要求或者容易损坏，如图4-21所示。鞋底结构的有限元分析方法可以在设计阶段模拟结构的承重范围、弹性、强度等，提高3D打印鞋底结构设计的准确性。

使用基于Grasshopper平台的Karamba有限元分析插件（FEA）进行鞋底结构分析与优化。分析的基本流程如下。

① 首先依据要分析的参数模型构建能被有限元分析的FEA模型，鞋底的支撑（Line）被转化成梁体（Beam），鞋的帮面（Surface）被转化成壳体（Shell）。

② 然后设定鞋底模型的支撑点（Support），也就是鞋底的支撑结构与地面接触的点。设定鞋底的承重（Load），依据用户脚底的压力数据提取出作用于每个区域的压力值。

③ 设定鞋底结构的材料密度、截面和节点等必要参数。

④ 最后需要选择有限分析算法来计算模型，输出计算后的模型参数，而且还可以对计算的结果进行可视化。

图4-21　有限元分析可视化

4.2.4　设计生产与实验室测试

在模型输出前需要检查模型是否有开放的边和破损的面，当三个面共用一条边，或两个面没

有衔接边且只共用一个顶点时，为非标准网格面，非标准网格面无法加工生产，在模型构建中应该避免出现。3D打印机最常用的文件格式为.obj格式和.stl格式。为了保证模型打印的精度，选择激

光烧结技术进行3D打印。加工材料为TPU材料，TPU材料质地柔软且有很好的亲肤性，非常适用于运动鞋类产品。

产品生产完成后，通过在北京体育大学运动生物力学实验室参与专业运动的测试，来检验本研究设计出的运动鞋的性能。实验对比了不同运动鞋的动态稳定性数据、静态稳定性数据及运动压力数据，最后得出3D打印定制化运动鞋可以达到专业运动鞋的标准。与ASICS品牌专业跑鞋GT2000的实验数据比对（见图4-22），最终效果如图4-23所示。

图4-22　实验数据比对

图4-23　最终效果图

4.2.5　本节研究总结

本节详细阐述了以数据驱动的3D打印定制化运动鞋的设计方法。研究基于产品的美观与性能，发掘各个设计要素之间的关系并构建参数模型。研究通过输入不同用户的足型和运动数据，自动生成专门适用于用户的运动鞋。

本文以研究参数化设计在工业产品设计领域中的应用方法为目标，总结了相关理论与方法，并进行了完整的设计实践。主要内容如下。

① 首先以工业设计师的视角对参数化设计的理论和思想进行总结和归纳，复杂性科学给参数化设计提供了理论基础，德勒兹哲学思想则为参数化设计提供了思想依据。

② 从基本参数化设计元素出发，如向量计算、多边形网格面构建和参数化曲率分析等。研究了Grasshopper平台和Python编程语言中的数据结

构与数据处理，并探讨了两者结合处理复杂数据结构的方法。

③ 研究适用于工业设计领域的计算机复杂算法，如反应扩散算法、遗传算法、形态优化算法等，展现了算法和数字建模技术在工业产品设计中运用的潜能。

④ 最后文章以数据分析为重点，结合实际设计案例，详细研究了参数化设计在工业产品设计中应用的过程与方法。针对每个人的体重、脚型、足底压力分布的不同，完成以数据驱动的3D打印定制化运动鞋设计。

参数化设计是适应信息时代设计需求的重要设计手段，其借助计算机强大的计算能力，能够辅助设计师理性地分析处理庞大的数据，使传统设计方法无法实现的复杂方案成为现实。参数化设计作为一种更科学系统的设计方式，为工业产品设计提供了新的探索和实验方向。参数化设计也是设计形态学依托的重要研究手段，是有别于传统设计的显著特征。同时，它也对"第三自然"的探索与研究起到非常重要的推动作用。

4.3　人工智能技术驱动设计创新研究

人工智能技术（AI）从诞生至今日趋成熟，对更专业化的健康医疗产业产生了极大的推动作用，特别是在疑难杂症的攻克上提供了更多可能性。设计作为一种整合创新的方法，从技术角度切入，发掘需求，可以更好地帮助解决实际问题。本文在包容性设计的指导下，通过对肌萎缩侧索硬化症（渐冻症）患者的日常生活和康复过程研究，从病患的需求出发，整合人工智能技术，针对渐冻症患者的需求提出创新性的解决方案。技术驱动、设计整合的创新路径不但能更好地解决医疗行业面临的问题，还能为设计的发展提供新的机遇。

随着技术和生产力的进步，设计作为协同创新的知识体系，需要更多从同理心、关怀心角度出发，利用技术优势，去解决特殊群体的需求。但由于学科背景关注点的不同，现有的辅助产品更多的是解决功能上的基本需求，缺乏对于患者内心诉求的理解。通过长期的研究和观察，本文以肌萎缩侧索硬化症患者为对象，从设计研究的角度出发，发掘患者的需求，整合人工智能相关的技术，在包容性设计思想的指导下，以产品功能和人文关怀双重视角去探索技术驱动、设计协同创新的机会。

4.3.1　前沿人工智能技术应用的发展

脑机接口技术（Brain-computer Interface，BCI）的研究是人工智能技术的前沿领域，是一种直接通过脑电信号建立人与外界的交流通道的技术，不依赖外周神经和肌肉的正常路径。脑机接口技术诞生的初衷是为失去运动能力的疾病患者提供与外界交互、控制机器的可替代操作手段和交互路径，帮助他们进行神经康复与辅助，如渐冻症患者、骨髓损伤患者、脑瘫患者和闭锁综合症患者。脑机接口的原理是，当人受到外界刺激或进行某种意识活动时，大脑中会产生微弱的神经电信号，并传到大脑皮层，从而产生节律性或空间分布特征，实质上是通过特定的手段对人的脑电信号进行采集，然后对脑电信号进行特征识别与特征分辨，最后通过计算机将人的意识活动编码成为控制指令，从而控制外部设备，同时将结果反馈给使用者。脑机接口分为侵入式和非侵入式，侵入式需要将信号采集电极经过手术植入脑内，而非侵入式则以头戴设备的形式在头皮上方获取脑电信号，操作简便安全，如图4-24所示。脑机一体化是目前脑机接口技术应用的方向，将脑机接口与智能机器结合在一起，形成人脑决策、机器操控、机器试运作的脑机一体化系统，进一步拓展人脑控制机器的可能性。

图4-24　脑机接口技术应用

4.3.2　渐冻症患者的需求

渐冻症也称肌萎缩侧索硬化症，是由于运动神经出现障碍，病人体内负责肌肉运动的神经细胞大量死亡，而这些神经细胞不可再生，一旦损伤数目超过50%，就可能会出现肌肉萎缩症状，从而引发不可逆转的肌肉萎缩。对患者来说最为残忍的是，即使他们到了四肢无法动弹、无法自行呼吸的程度，但心智依然正常，意识依旧清楚，感觉也是敏锐一如常人。虽然意识完全清醒但无法通过控制肌肉来完成情感的表达，眼睁睁地看着自己逐渐无法动弹、不能说话、无法呼吸，甚至最后连求死都无能为力。

在我国，渐冻症的发病率一直居高不下，根据北京大学第三医院神经内科公布的数据，2010 ～ 2015年渐冻症年均发病率为2.708人/10万人，其中男性发病率为3.308人/10万人，平均发病年龄为53.89岁；女性为2.069人/10万人，平均发病年龄为52.42岁。男女发病比为1.698：1，整体发病率从2人/10万人增加为4人/10万人，主要发病年龄集中在30 ～ 65岁之间。由此可见，渐冻症虽然发病人数不及癌症等病症，但发病率的逐年升高对其周边的配套服务、产品的升级提出了迫切需求。

1. 渐冻症患者日常生活中的诉求

渐冻症患者在患病后，面临着以下五大问题：行动、进食、呼吸、情绪表达和语言表达。在机械工程和自动化控制领域，工程师们早在20世纪90年代就为渐冻症患者提供了较为成熟的辅助行动、进食和呼吸的解决方案。最典型的便是Intel公司为著名的物理学家蒂芬·霍金设计的轮椅。如图4-25所示，在霍金教授只剩两根手指能够自主控制时，仍然能够通过眼动，摇杆来操作轮椅运动，并通过手指打字的方式在镶嵌的屏幕上显示文字，模拟语音。

图4-25　Intel为霍金设计的助行轮椅

虽然渐冻症患者面无表情，甚至表情呆滞，无法通过控制面部肌肉来转换表情，但他们的心智依然敏锐，在情绪发生变化时，脑电波的反应也与正常人没有区别。通过机械物理的手段迫使患者进行心情选择，冰冷且没有感情的机器模拟发声，无疑使患者失去了最基本的尊严。从关怀性设计和设计伦理的角度思考，渐冻症患者需要解决的绝非仅仅是生理上的需求，他们在情感上

的需求和表达更是值得设计师关注的。情感的宣泄是灵魂存在的标志，一旦渐冻症患者无法通过表情宣泄情绪、传达情感时，灵魂的逐渐丧失便成为了渐冻症患者面临的最大问题。从设计伦理的角度思考，如何通过设计既能解决功能需求，又能给患者足够的尊严成为本文研究的重点。

2. 辅助渐冻症患者的前端与后端技术

渐冻症患者面临的三大运动功能障碍为：自主行动、进食及呼吸，均能通过前端的机械物理手段来进行较好的辅助。在现有的加工制造工艺基础上，机械类的辅助产品在市场上有着较好的普及。但患者在情感表达上的诉求，即情绪表达和语言表达，则需要通过以人工智能相关技术（大数据与深度学习）为基础，脑电波检测技术为手段的后端技术来实现，如图4-26所示。

图4-26　辅助渐冻症患者的前端与后端技术

由于渐冻症患者在情绪发生波动时脑电波的反应同正常人没有区别，所以，在辅助产品信息采集环节可引入脑电波检测技术作为媒介来对患者情绪进行识别和理解。脑电波信号（EEG）作为一种可反映大脑活动的生物电现象，已被广泛应用于生物特征识别、身份识别和多模态识别，具有较高的实际价值。目前脑电波检测技术已被应用于各个领域，信号的准确率也极高。例如，采集脑电波信号，通过Mindband脑电波传感器来控制智能汽车；通过脑电波信号来防止疲劳驾驶等。

高精度的脑电信号采集可以与脑机接口技术进行高效整合，从而形成完整的脑机一体化系统。全息投影技术（Hologram）是近年来虚拟现实和增强现实技术流行的产物。此技术通常与人工智能相关的可穿戴设备结合作为视觉呈现的手段，不会受到时间地点的影响，不需要常规的呈现媒介，随时随地即可完成高保真度的图形信息输出。

4.3.3　渐冻症患者辅助产品设计创新

社会结构的变化和日益增加的健康关怀意识，推动了设计范式的转变。经过了无障碍设计和通用设计的演变，包容性设计逐渐形成了独立的设计理论方法。包容性设计要求设计师广泛地满足用户的需要，在很大程度上指导了与健康相关的辅助类产品设计。英国工业部在20世纪90年代定义：包容性旨在创造兼容不同年龄和用户的需要，不受年龄和能力限制的设计。作为一款为渐冻症患者而设计的产品，需要更加关注患者的自主操作能力，并且尽可能地减少使用时的误操作。在人工智能相关技术的支持下，本文旨在从设计方法和设计策略的角度，对渐冻症患者的需求进行观察；从现有技术出发，探索技术与患者需求有效结合的方式，寻找技术在产品端应用的突破口，提出了全新的软件、硬件相结合的可穿戴式协助渐冻症患者交流的产品解决方案。在信息采集的阶段，通过与患者直接接触的可穿戴设备，对患者的脑电波信号进行实时监测。在人工智能识别和处理阶段，将患者的脑电、振动信号输入到对比库和模型库中进行处理和学习。在视觉呈现阶段，通过全息影像模拟化身出患者的表情，为患者的情绪表达提供路径，并通过人工智能的学习能力在模型库中进行有意识的脑补，在一定程度上实现人工智能在机器意识领域的突破。如图4-27所示，在最初的设计概念提出阶段，化身成为渐冻症患者"守护精灵"的卡通公仔成为患者情绪和语言的代理，课题组希望通过这种生动有趣的形式来表达患者被行动受限的躯体所压抑的内心情感。

设计创新课题（一）AI技术应用概念设计
Design Concept Proposal 设计概念提案

可穿戴设备解决方案
Wearable devices solution

输入
Input

对比库
Comparison

模型库
Big Data

输出
Output

脑电波检测
Brain activity detecting

Data
Information
Vibration
...

智能图像识别
AI Image ecognition

智能语音识别
AI Voice ecognition

全息影像技术
Hologram

虚拟投影患者化身，并且通过人工
智能实现有意识的脑补
Hologram daemon

与患者轮椅结合的输出解决方案
Wearable devices solution

声带扫描
Brain activity scanning

图4-27　设计概念提案

　　本文所提出的可穿戴硬件设计主要是围绕着非侵入式头戴脑电波检测设备和将渐冻症患者情绪可视化的全息投影设备进行的，同时将不同的造型语言、使用方式融合到方案迭代过程中。课题组探讨的第一种形式为脑电波检测设备与情绪呈现设备分立式。头戴式脑电波检测器供患者佩戴于头部，后部头梁内置脑电波捕捉传感器，上部头梁用于固定。情绪呈现则通过可穿戴式的全息投影仪，供患者佩戴于两肩，在保证成像稳定性的同时，不必借助其他外力支撑便可实现实时的"守护精灵"投影。此形式的优点在于成像稳定，缺点在于无法适应患者不同的体位姿势，且厚重的可穿戴式全息投影仪对佩戴舒适度有极大的负面影响。

图4-28　发簪式概念图1

　　课题组探讨的第二种方式为脑电波检测设备、情绪呈现设备一体式的发簪式，从神经元的造型中获取灵感，呈现出较为有机的产品形态，如图4-28和图4-29所示。在使用设备时，轻质、柔软的硬件设备参考了发箍的佩戴方式，保证舒适度的同时，参考神经元的突触和神经末梢，将脑电波捕捉传感器嵌入至可以活动的检测触角中。考虑到患者在与他人交流时小精灵的形象与人的体量差距过于悬殊，容易引起他人异样的眼光，不够严肃的形式反而可能导致患者受到冷遇，因此课题组希望在设计提案的迭代中优化病患的虚拟形象，而不是仅仅停留在卡通小精灵上。因此，在此设计提案中，在患者耳部的位置，左右各内置一个小型全息投影仪，全息投影仪可通过将患者的表情投射在面部前方空间的方式，传达患者的情绪变化。此方案的优点在于造型独特且整体轻质，佩戴舒适，但加工难度大、可实现性弱，同时由于脑电波检测点位数量少，导致检测效率低下的缺陷也十分突出。

图4-29　发簪式概念图2

在产品的最终实体输出环节，课题组综合考虑了设计方案的加工工艺、技术环节可操作性及在产品端的可实现性，基于前期设计迭代过程的优缺点进行提升。在产品功能方面，最终设计提案轻质的造型可以通过陪护、家人将其佩戴在渐冻症患者的头部。轻便灵活、无棱角的造型和安全材料不会使患者在长时间佩戴后出现不适感；拥有宽泛可调节尺寸的结构也可以保证患者的舒适度。在头梁部位，内置非嵌入式脑电波捕捉传感器，可以精准地捕捉患者的脑电波信号，并通过人工智能技术进行学习和理解。在靠近患者耳部的位置，左右各安装

了一个插接结构的小型全息投影，可以通过全息投影的形式将患者的情绪变化通过模拟患者的表情投射出来，如图4-30所示。在靠近患者的颧骨位置内置了发声装置，可通过内置发声的形式将患者的语音对外播放出来。在产品的里衬包含了两个骨传导模块，可将患者说出的语音先于发声装置反馈给患者。在设备的顶部内置了呼吸灯装置，当设备捕捉到脑电波信号时，呼吸灯会立即闪烁，告知陪护和患者家属辅助设备的工作状态；当设备出现故障时呼吸灯也会变色并快速闪烁，以此进行及时提示，如图4-31所示。

图4-30　产品使用情景

图4-31　产品设计提案

4.3.4　本节研究总结

基于渐冻症患者需求的辅助产品设计很好地解决了患者情绪表达和沟通交流问题，跳出了一味关注患者行动、进食等外在需求的桎梏，通过

人工智能技术的应用解决了患者语言交流、情感宣泄的内在需求，利用技术优势使患者能够像正常人一般有尊严地进行沟通交流。以可穿戴设备的形式将非嵌入式脑机接口技术应用在疑难杂症的辅助产品上，突破了原有的形式，综合考虑到

了加工工艺、患者需求和患者体验，较好地将技术原型孵化整合，对未来健康医疗产业的"人本位"设计推动有着较大的意义。同时，团队的研究成果具有一定的开创性，以脑机接口为基础，人工智能技术为驱动的罕见病辅助产品设计的思路，在未来的医疗健康领域将不仅仅只围绕渐冻症患者，研究成果同样可以应用到其他类型的神经性疾病患者的辅助康复中，如骨髓损伤患者、脑瘫患者和闭锁综合征患者等。

4.4　未来建筑探索研究——通天沙塔

在现代与未来的人类社会中，拥有舒适的居住空间是每个人的基本诉求。然而，随着技术与理念的不断进步，人的生活方式与模式也随之改善，最显而易见的结果是人类的平均寿命越来越长。随之产生的一个情况便是全球人口以前所未有的速度不断攀升，预计到2030年前后，全球人口将达到85亿。面对这一情况，如何更好地满足个人与群体的居住需求成为一道难题。如果以现有的增量设计思路，势必会对自然环境造成更加严重的、无法挽回的破坏。因此，在对自然环境的不良影响降到最低的前提下，一是要尝试在以前未曾涉及的自然环境中就地取材，实现人的诉求与自然环境之间的平衡；二是尝试就已有的城市环境做存量设计，以满足更多人的居住需求。

4.4.1　设计简述

SAND BABEL 即"通天沙塔"，建于广袤的沙漠中，是一个可供科学考察和休闲观光于一体的生态建筑群。"建筑群"可划分为两部分，地上部分由众多独立的建筑单体构筑，形成了错落有致的"沙漠社区"；地下和地表部分由建筑群相互连接，形成了多种功能的"管网系统"。每栋建筑的主体部分均通过太阳能3D打印技术，将沙子烧结后构筑而成。地上部分的建筑造型源于沙漠中"龙卷风"和"风蚀蘑菇"的形态，造型采用

了多组螺旋骨架结构，挺拔而颇具张力，主要用来满足人们的居住、观光和科考等功能。"双漏斗"造型不仅有利于建筑内部的空气对流，而且还能利用地表与高空的温差效应在建筑顶部形成冷凝水，待汇集后为建筑提供宝贵的水源。建筑的地下及地表部分造型呈网状结构，宛如树的根系，一方面有助于固定"流动"的沙丘，帮助建筑"生根"；另一方面又能为建筑间的沟通提供便利。"通天沙塔"也是基于可持续发展的未来型"绿色建筑"，它就地取材，通过3D打印技术直接将沙子转化为建材，从而大大节省了建材和运输成本，并有效解决了固沙问题。此外，建筑还能借助温差效应实现内部的空气流动和水汽凝结，并利用太阳能、风沙能及温差发电等为建筑提供清洁能源，实现零排碳目标。

4.4.2　设计背景

近年来，随着全球人口的激增，有限的土地资源给人类的居住环境带来了巨大挑战。据联合国人口基金的统计，截至2012年全球人口已经突破70亿大关，而全球人口从10亿增长到20亿用了一个多世纪，从20亿增长到30亿用了32年，而从1987年开始，每12年就增长10亿。尽管当今不少国家，主要是西方发达国家，人口出现了零增长甚至负增长的发展趋势，但就全球而言，人口的持续增长在未来几十年内依然是主旋律。如何解决因人口膨胀而带来的居住问题，已是人类面临的巨大难题。

更令人担忧的是，目前地球约1/3陆地面积（约5亿平方公里）的土地已经被沙漠侵蚀，成为干旱和半干旱荒漠地区，且全球沙化土壤正以每年约5～7万平方公里的速度扩展，有超过10亿人口和40%以上的陆地面积正遭受荒漠化的侵害和威胁。所谓"荒漠化"，是指由于气候变异和人类活动等各种因素所造成的干旱、半干旱和具有干旱的半湿润地区的土地退化。实际上，沙漠是

一种风蚀地貌，是风蚀产生的结果，它拥有丰富的太阳光照和沙石原料。如何充分利用最新的科技成果改造沙漠化土地，挖掘沙漠的巨大潜力，

变害为宝，让沙漠变成人类社会和经济发展的新的"着力点"，正是该项目的设计目的和意义所在，如图4-32和图4-33所示。

图4-32　人口增长形势

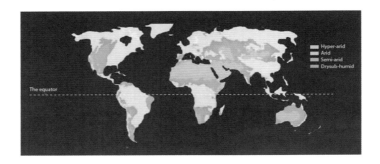

图4-33　全球土地沙漠化形势

4.4.3　设计理念和基本思路

　　绿色生态人居是现代建筑设计的重要理念。它将人、建筑、自然和社会等生态环境和谐地融为一体，以绿色环保和可持续发展为核心，利用先进技术和清洁能源，系统、科学地构筑宜人乐居的建筑及环境。"通天沙塔"正是基于这一设计理念构筑的未来型"绿色建筑"。此外，该项目设计过程还恪守因势利导、因地制宜、适可而止、过犹不及等中国传统哲学理念，力求将"以人为本"的思想融入"生态美学"，使人、建筑和自然完美地结合在一起，形成一个"共生"的生态环境。

　　"通天沙塔"是基于沙漠化地区生态环境的未来建筑设计项目，它充分利用了沙漠地区最丰富的两大资源——沙子和阳光，并结合现代最新的科技成果，将松软沙子直接转化成坚固的建筑材料。这样，不仅极大地节省了建筑资源和材料，大幅度降低了运输建材过程中人力和能源的消耗，而且在建设过程中不会遗留大量建筑废料。因此，与传统建筑相比，本项目在节能环保上具有极大的优势。

　　在当前土地资源十分紧缺的情况下，该项目不仅能够节省有限的土地资源，还可以通过对沙漠环境的改造，大规模地拓展人类居住的空间。

从现有的技术条件来看，"通天沙塔"完全能满足人们的日常生活所需，并为居民提供良好的生活环境和品质，实际上，它也十分符合人们对城市生活的期待和定位。该项目不仅创造性地解决了人口不断膨胀与土地日趋紧张的矛盾，而且也为人类探究和利用沙漠提供了很好的平台和新思路。

"通天沙塔"也对周边环境产生了积极的影响。建筑群采用社区化设计，建筑与建筑之间在地下互相连通，不仅可以实现建筑物之间的沟通，避免沙漠地表恶劣环境对人们出行带来的不便，而且还具有防风固沙，自下而上改善沙漠的土壤特性的优点，有效地改善周边的生态环境，以利于植树造林，构建和加强安全稳定的生态维护系统。

该项目还为新能源的研究和利用提供了理想的实验室，也为人类充分利用资源，改善居住环境积累了经验。该建筑群的主要原材料为沙子，即使建筑物将来废弃了，也不会对环境造成危害，甚至还可以重复利用。由于"通天沙塔"具有节能环保、合理利用资源等众多优势，因而必将成为人类可持续绿色生态建筑的典范。

4.4.4 设计过程

1. 项目研究阶段

该项目的前期研究阶段主要从两个方面展开：一是从"自然形态"出发，针对沙漠中的自然形态进行深入细致的研究，探寻其独特的形态特征和规律；二是从"人造形态"着手，针对沙漠中构筑大型建筑群所需的材料、结构、技术等进行广泛的调研分析，从中筛选适合沙漠环境的方案。

沙漠中的自然形态具有不同寻常的特征，自然形态之所以能在十分恶劣的环境中顽强地生存下来，就说明其形态特征非常适宜于沙漠环境条件。因此，探寻有利于在沙漠环境中生存的自然形态规律，能够帮助课题组找寻在沙漠中构筑建筑的设计灵感和依据。沙漠中的自然形态主要包括动物、植物、沙漠、岩石及气象等形态特征。

生长在沙漠中的植物，由于环境特殊，其地上的主干和枝叶形态普遍矮小，但其地下的根系部分却异常发达，它们深深地扎根于沙下，形成了相对稳定的网络状根系结构。这种结构不仅有利于植物吸收地下的水分和养分，而且还能有效地锁住松散的沙子，迫使"流沙"固定下来。最具代表性的植物是"梭梭"，它有不同种类，均为超旱生落叶灌木或小乔木，如图4-34所示。其生长方式为小枝对生，叶片已退化成三角形鳞片状，以同化枝进行光合作用，可以大规模地改变沙漠空旷地对太阳辐射吸收与辐射散失的过程，其根系十分发达，分布宽广而深厚，具有良好的防风固沙作用，能够有效地改善沙漠生态环境体系。显然，这对将要创造的建筑形态及构造具有很高的参考价值。

通过对沙漠中动物巢穴的研究，项目组也发现了颇有实用价值的内容。沙漠中白天的温度通

图4-34 梭梭果、沙葱和胡杨

常高达40℃，而夜晚的温度又陡降至0℃以下。然而，在这种极端气候下，白蚁却能利用造型独特的蚁穴，让数量庞大的蚁群能够在狭小的空间内惬意地生活，如图4-35所示。其秘密在于蚁穴内部有极其复杂的采暖和通风系统，白蚁可根据外部温度的变化，经常开启和关闭蚁穴的气口，使得蚁穴内外空气对流——冷空气从底部的气口流入塔楼，同时热空气从顶部流出，这样可保证蚁穴内的空气新鲜，使内部温度维持在30℃左右。蚁穴的特殊结构也为人类的建筑设计提供了很好的灵感和启示。实际上，借助蚁穴的结构特征，人类曾经建造了众多独特的建筑，如津巴布韦哈拉雷的约堡东门购物中心。利用仿生科技构筑的生态建筑，不仅能够实现节能增效，而且也十分有利于环保，减少建筑的碳排放。

"风蚀蘑菇"造型在风沙强劲的沙漠中十分常见，这种独特的形态是由于长期的风力侵蚀所致，如图4-36所示。在风沙的长期作用下，岩石下部岩性较软的部分逐渐被侵蚀，从而形成了顶部大于下部的"蘑菇"形态。由于这种形态特征非常适宜于沙漠生态环境，因而"风蚀蘑菇"造型在沙漠地区频频出现。通过对这一独特形态的研究，使课题组发现了该形态的生成原因和形态规律，并为项目设计提供了很好的依据和借鉴。沙漠独特的气候条件也是课题组研究的主要内容。极端的干旱少雨、巨大的温差效应、强劲多变的风沙、长久的强烈日照等，这些都是在沙漠中构筑建筑时需要应对的难题。值得庆幸的是，生活在沙漠中的动植物也需要应对同样的气候条件，这便为课题组寻找解决办法提供了很好的捷径。

图4-35　各类白蚁巢穴及其结构

图4-36　"风蚀蘑菇"的各种造型

在沙漠中建造大型建筑，与传统的建筑方式完全不同，从建筑材料与其运输，建筑结构与技术到建筑形态与功能等，都需要从全新的角度去思考、去创新。如何充分利用沙漠地区的自然资源和环境，因地制宜、打破常规，依靠先进的科学技术建构全新的沙漠摩天楼，将是该项目亟待研究的重要内容。

在建筑技术方面，课题组放弃了对传统技术的研究，转而对太阳能3D打印技术产生了浓厚兴趣。3D打印技术近些年来发展异常迅猛，最初它只局限在医学创伤修复领域内运用，后因其具有卓越的快速成型功能，又被广泛应用到产品制造领域，随着该技术的不断完善和提升，3D打印技术已开始涉足建筑和航天领域。用3D打印技术来打造建筑，不同于打印产品，课题组不需要也不可能将所要打印的"建筑"置入打印机中，而正好相反，需要将3D打印机置于需要打造的"建筑"中，根据"建筑"的截面轨迹进行逐层打印，直至完成最终的建筑实体形态。太阳能3D打印技术是指利用太阳能作为能源，直接（熔融沉积制造）或间接（作为驱动能源）参与打印。

沙漠里最丰富的资源是沙子，若能将它直接转变成建筑材料，将会大大节省建筑材料和运输成本。实验证明，沙子经过高温烧结后能形成非常坚固的建筑材料。因此，如果将沙子作为3D打印机的原材料，通过聚焦太阳光产生的高温来熔融沉积沙子，经逐层堆积，就能成功构筑所需的建筑形态。这种建筑技术和方式完全改变了传统的建筑模式，它不仅带来了建筑形态和结构上的重大突破，而且也为建筑设计创新提供了重要支持和保障。

在沙漠地区，不仅风能十分丰富，而且阳光也特别充裕，如何充分利用这些清洁能源为将要构筑的建筑服务，是课题组研究的关注重点。目前，风能和太阳能技术已日趋成熟，技术难度并不大。而另一些高新能源技术也在关注范围内。例如，"沙电"技术也在不断发展、完善，通过提取沙漠中的硅制成电池板，将太阳能转化为电能。另一项新能源技术是温差发电，利用沙漠表层和深层温度差，以及上升的热气流将热能转化为可使用的电能，如图4-37所示。

图4-37 太阳能烧结3D打印（左）与沙漠温差发电工作原理（右）

在目前水资源日益珍贵的大趋势下，提高水资源的利用效率是建造生态人居建筑的重点。沙漠虽然处于荒漠化状态，但其地下水仍然有可利用的空间，沙漠深度地下的淡水可以直接利用，通过高压水泵提取，地下的盐水也可通过淡化技术加以利用。利用地面和高空之间的温差效应，可以将地面的热空气通过超高层建筑（摩天楼）输

送到高空，经高空冷却后形成"冷凝水"，再通过建筑内部的导管引流到地面储存起来。该技术还能将建筑内部的空调系统合二为一，从而大大提高了建筑设施的效能，大幅度降低了能源消耗和碳排放。毋庸置疑，这恰好与课题组的设计项目不谋而合。

2. 方案发散阶段

根据项目前期的分析和研究确定了设计的方向，然后据此展开设计方案的发散。这些发散的设计方案有沙漠交通枢纽、沙漠科考站、沙漠旅游观光酒店、沙漠绿化站、沙漠居民社区等，下面从中选择 3 个设计方案进行介绍。

概念一：沙漠绿化站

该"绿化站"是基于撒哈拉沙漠环境而设计的。撒哈拉沙漠年降水量平均只有 76mm，且大部分雨水还未到达地面就被蒸发了，这就是所谓的"旱雨"现象，由此可见，这里的生态条件非常恶劣。然而，殊不知在沙漠地下200m 左右深处，却蕴含着丰富的地下水源，而且一直没被开发利用过。本设计方案正是利用了这一重要特征而展开的，设计灵感来自沙漠中的奇特植物"梭梭"。"绿化站"其实是一个包括地上 100m 和地下300m 的超高层建筑。其功能是将地下水抽取到地面进行灌溉，同时，地下水在"树冠"周围形成低温带，这样就可以让降雨直接到达地面。通过众多相同的"绿化站"连成片、形成群，便可整体降低沙漠地表的温度，并提供珍贵水源，进而逐步完成对沙漠的绿化改造。"绿化站"地下部分的设计，主要是通过根状分支的不断向下延伸来摄取地下水，在内部实现由下至上导热和外层隔热的目的，最大限度地减少地下水的损失。

概念二：沙漠交通枢纽

该"交通枢纽"由地上和地下部分共同组成。地上部分是建筑的主体，造型源于龙血树的形态，顶部由两个可以开合的球面体构成，表面排列着很多六边形小突起，每个小突起其实都是一个小的蓄水池。六边形小突起的顶端还安装了众多纤毛状细杆，其顶端植入了可溶性无毒盐类的凝结核，这些凝结核可以迅速锁住空气中的水汽，待其慢慢聚集后，顺流而下进入蓄水池，这便为建筑主体提供了珍贵的水源。建筑主体和周围道路均由沙土构筑而成，地上与地下轨道相互穿插在一起，形成了非常稳固却又畅通无阻的交通网络结构。该建筑的主要作用类似于航站楼，是坐落于沙漠之中的交通枢纽中心。

概念三：沙漠旅游观光酒店

该"旅游观光酒店"是由400m 高的地上建筑和150m 深的地下建筑共同组成，地上建筑顶部和上半部分外表面覆有薄膜结构，这种"膜结构"具有吸水功能，能收集海拔270～400m 大气中的水汽，储存后作为建筑的水源使用。270m 以下至地表部分为居住区。居住区由数百个椭圆形的舱室组成，每个舱室均可以拆卸和替换。整个建筑的中心是共享空间结构，由大小不同的圆柱形空间组成，这种格局可以方便客人往来客房与公共空间。同时，这些圆柱体又是建筑的设备间，可以架设各种管道，以满足不同的功能。建筑地下部分的结构形态借鉴了沙漠植物的根茎结构，这些形态也符合空气流动规律，起到了通风导流的作用。这些结构能将气流聚集并导入至底部的风力发电设备，从而为建筑提供急需的动力能源。

3. 方案完善阶段

由于最后确定的设计方案是以沙子为原材料，并通过 3D 打印技术来完成建筑的主体结构，这便为建筑形态的创新带来更多的可能性和挑战性。于是项目组决定选用参数化设计来进行模型构建。参数化图解在当代建筑方案设计中得到广泛的应用，其主要方法是在参数化建筑设计中，将影响设计的主要因素看成参变量，把某些重要的设计要求作为参数，然后通过计算机系统（即算法）作为指令，构筑参数关系，并用数字语言描述参数关系形成软件参数模型，随着输入参变量数据信息的变化，实现生形目标，得到建筑方案雏形。参数化设计不像传统的设计方法，其表面肌理很难通过手绘草图的方式呈现出来，所以在模型制作过程中，操作的精确性可能会不如以往，建模过程中会有很多随机性和不确定性，这无疑增大了设计难度，

但是整体感觉是可以把握和反复调整的。

参数化的使用主要体现在两个方面：一是底座部分层状堆叠模型的建构。这部分吻合了3D打印的特点，利用参数化使其空间分布总体上较为规整；二是顶部的吸水网罩的造型。这些外表看似凌乱的管线实际上分布非常均匀，线的走向基本一致，这种设计不仅保证了样式上的美感，更能让凝结后汇聚的水流沿管线向下流淌，进入下面的储水区域。

项目组采用建模软件Rhinoceros中的可视化操作插件Grasshopper来构建数字模型。第一版模型参考了沙漠地区植物、动物巢穴及沙土地貌的特征，如雅丹地貌、风蚀蘑菇等受风力影响且特征较为突出的自然形态。这一版本模型基本上奠定了整体设计的基调，并且开始尝试参数化设计，为接下来的模型完善打下了坚实基础。

在第一阶段模型基础上，第二阶段模型开始加入结构的要素，如内外分层，层与层之间的连接结构，以及功能的要素，如居住空间的分布、延伸等。这一阶段逐渐把模型的形态丰富起来，并且向建筑靠拢。

在确定基本结构后，第三阶段的设计开始探索更加符合沙子自身面貌且具有视觉冲击力的形式，如图4-38所示。课题组引入了"沙漠风暴"的概念，调整表面肌理，使之呈现出螺旋上升的趋势，让模型看起来更有动感，宛如沙漠中刮起的龙卷风一般，使其形态更有张力，从而赋予了建筑以动态的生命特征，如图4-39所示。从功能角度看，这样的设计也可以使得建筑本身稳定地屹立于风沙中，最大限度地减小风阻，化解迎面袭来的风沙的巨大冲击力，同时镂空的部分可以疏导一部分风沙，也起到了结构支撑、外立面保护和丰富建筑造型的作用，在设计美感和建筑功能优化之间尽可能地达到完美结合。

图4-38　第三阶段模型

图4-39　参数化设计

模型设计的最后阶段，形态愈加丰富和完整，结构的分化也越发明确。顶部的层级结构可以用来吸收空气中的水分，一层一层向下传递，最终到达建筑的内部，以此来解决沙漠地区的建筑供水问题。此外，建筑下层的形态进一步贴合沙丘的形态特征，强化了螺旋的趋势，看似无序，实则有序。

最终的形态在第四阶段的基础上依然做出了较大调整，建筑的主体部分仍然采用了层状堆叠的方式。整体造型更有视觉冲击力，并能给人以重复而不单调、繁复却很协调、变化且有章法的独特美感，同时，该造型也非常符合沙子烧结和3D打印技术的特征。在地面上网状连接的道路，既是单体建筑之间的重要"纽带"，又具有固沙和构筑建筑根基的作用。在设计过程中，贯穿了很多数理、仿生和可持续发展的设计思想，如图4-40所示。

图4-40　SAND BABLE的最终模型与效果图

4.4.5　设计呈现

该项目取名为"SAND BABLE"，"BABLE"是《圣经》中的"通天塔"之意。"通天沙塔"其实具有两层含义：一是物理层面的含义，强调建筑在技术和材料方面的创新性，以及高耸的造型特征；二是精神层面的含义，强调建筑承载着人们对美好生活的愿景和期盼。

"通天沙塔"是一个可供科学考察和休闲观光的生态建筑群。"建筑群"可划分为两部分：地上部分由众多独立的建筑单体构筑，形成了错落有致的"沙漠社区"；地下和地表部分由建筑群相互连接，形成了多种功能的"管网系统"。其主要模块包括雷达机房、沙漠气象研究实验室、绿洲研究实验室、污水处理控制中心、能源信息实验室、科研室、生活休闲区、观光平台和停机坪等。建筑的地上部分由上往下主要是观光区、科考区、居住区，地下部分由上往下分别为居住层和太阳能加热设备。建筑在地面附近有网状连结的公路，地下部分也是由仿生的"根系"结构相互连接，形成错落有致的沙漠建筑社区，这种结构不仅能够防风固沙，还可以解决建筑单体间的交通运输、能源共享等问题，如图4-41所示。

图4-41　SAND BABE构成示意图

4.5　光与色的研究与设计应用

4.5.1　研究概述

　　近年来，计算性与性能化相结合的设计研究方式迅速兴起，在工业和建筑领域，基于性能的计算性设计极大地改变了设计的思路和流程，并在数字化领域里成为一种新的设计模式。但是目前这类研究主要集中在环境性能及大尺度的结构性能上，而对材料性能的研究与设计应用仍处于初步探索阶段。如今，随着计算性设计研究的对象不断拓展，从最初聚焦于数字化模型问题到如今开始对真实材料的计算和控制，通过程序算法优化材料性能的研究，以至实现控制材料性能的设计模式在如今的前沿设计领域里逐渐成为一种重要的研究方向，这是设计从虚拟控制走向真实控制的重要环节。

　　本文基于设计形态学的研究思路，通过实际的研究案例开展计算性设计在材料性能控制方面的探索和尝试，从而建立一种新的可行的研究模式。在整个研究环节中，通过设计思维与计算性思维相结合的方式，细化了设计形态学从科学的规律研究到设计应用的对接环节，为设计形态学的研究流程的完善作出有益的尝试。在此次研究中，深度融合设计、程序算法、材料研究、3D打印及机电控制等不同学科的思维方法和技术手段，针对材料色彩的控制提出一种可拉伸物理变色材料的制备方法，并形成相应的设计应用。为设计学与其他学科进行学科交叉和融合创新，提出一种可行的方式。对于具体的研究成果，该研究结合多学科知识，从原理到制造制备出可拉伸的变色膜材料。这种基于反射光线形成的色彩，相比传统的电子色彩更加真实，在室外或强光环境中具有良好的显示效果，同时材料厚度十分轻薄，且易于制造，具有很好的应用前景。该研究成果可用于制作柔性可穿戴设备，通过控制材料的拉伸实现物理变色的功能，为实现智能伪装材料和非电子信息可视化应用提供一种新思路。

4.5.2　研究方法

　　整体：设计形态学思路与方法。此次研究整体基于设计形态学思路与方法，本文从自然界存

在的色彩现象出发，通过研究色彩形成的原理，发掘相应的控制色彩的方式，并通过实验验证合理性，由此作为设计创新的起点。之后基于材料性能及相应的应用场景完成设计应用，最终实现从基础研究到设计应用的整个创新过程。

具体：文献梳理法，实验验证法，跨学科研究方法。在具体到每个研究环节时需要运用多种具体的研究方法和手段。

文献梳理的重要作用是在前期界定该研究的方向和进展情况。这对于界定该研究的潜在价值具有重要作用，同时对相关文献的梳理可以更清楚地了解前人的研究成果，并在此基础上为此次研究提供更高的平台基础。

实验验证法主要用于具体的研究环节中，通过科学的手段对研究的对象进行细致研究，以得出可信的结果。这为研究前期进行设想后，确定后续的研究方法起到决定性的作用。

跨学科研究方法是指针对某个具体问题，运用其他学科甚至多种学科的知识和技能及方法理论来解决该问题，此次研究的问题涉及材料微观结构、计算机程序与算法、3D打印控制与生产、硬件控制与交互等不同学科背景问题，因此运用跨学科研究方法十分必要。

4.5.3 结构色原理

自然界中存在很多绚丽多彩的颜色，这些颜色并不会随着生物的消亡而褪色，并且常常随着人们观察角度的变化呈现出不同的色彩。而生活中所看到的大量颜色，如油漆、食物等颜色却并不能长久保存。以最简单的肥皂泡为例，白光照射到肥皂泡上时，肥皂泡表面的微观结构使光波经过不断的折射与反射，最后反射出来的光波叠加在一块成为更大的波或者更小的波，通过干涉效应在特定的角度观察时，材料就显示出特定的颜色。自然界中闪蝶的翅膀也是类似的原理，其颜色并不是通过内部的蓝色色素呈现出来，而是直接通过其表面特殊的微观结构，反射太阳光而形成绚丽的蓝色。这样通过微观结构所导致的颜色形成称之为结构色。

此外，自然中也大量存在具有结构色的动植物，其本质原理都是一样的。放大闪蝶翅膀，发现其表面由大量鳞片组合而成，每一块鳞片如同一块反光板，如图4-42所示。再次放大单个鳞片，发现其表面有纵向的条状纹理。当进一步放大纵向条状纹理后，通过切片展示出一种层叠结构，形状类似一种圣诞树形状，而正是这种微观结构导致色彩的产生。

如果观察肥皂泡，可以发现其表面也存在结构色。对表面微观结构分析可以发现，当入射光

图4-42　闪蝶翅膀的微观结构

图4-43　肥皂泡的结构色原理

线照射气泡的外表面时，一部分光线会立即反射，而另一部分光线会透射到皂膜中到达薄膜的内表面后，再被反射回外表面，如图4-43所示。当它离开气泡时，它沿着与立即反射的光线相同的方向传播，因而与该光线平行。如果这两条光线被反射回去，使得它们的波长彼此"异相"，则第二条光线将部分抵消第一条光线的反射。这称为相消干涉，会导致色彩强度降低。但若两条反射光线的波长"同相"，它们将彼此增强，这称为相长干涉。

结构色受材料折射率、光入射角度、薄膜厚度、层间间距等参数影响，这些参数分别具备不同的物理属性。在下一步的研究中要考虑哪些参数适合被调控。通过结合参数化设计和结构设计达到控制颜色的目的。

4.5.4　3D打印的优缺点

在一般的3D打印流程中，人们常常使用某款切片软件（slicer）将数字模型转译为G-code路径指令，从而控制3D打印机运行。通过切片软件，人们不需要了解和掌握3D打印的技术细节，就可以便捷地控制3D打印机完成模型的制作。正因为打印路径的生成完全受切片软件的控制，人们只能有限地更改一些打印参数，所以制备有性能要求的材料时往往会受到诸多限制。因为在使用切片软件完成3D打印的过程中，首先打印的数字模型必须是封闭的实体网格模型，然后通过切片软件形成外壁、内壁和填充的打印路径。由于被打印物件的内部受填充路径的影响，因此会影响材料的强度，从而限制了3D打印的材料性能表现。在打印线状的材料时，使用某款切片软件形成的打印路径如图4-44所示，使用这种方式打印出来的材料结构不具备很好的强度。

图4-44　切片软件效果

此外，在打印膜材料时，由于切片软件只支持封闭的实体网格模型，因此在前期进行材料结构设计时，必须将数字模型设计为实体形式，这无疑增加了设计流程和难度，如图4-45所示的膜结构形式，如果使用切片软件来完成3D打印，就必须将该形式转变为实体数字模型形式，这无疑增加了前期的设计难度。同时，使用实体切片的方式不能很好地保持细节。因为实体经过切片生成路径包含2条外壁、2条内壁（可有），填充（可有）这3种路径形式，如果某处细节的体积很小，即使只有外壁路径，也至少需要2条外壁路径来生成该实体，这样就必须提高打印进度，使得喷头

图 4-45　使用切片软件生成的平面膜结构路径

出丝的宽度大约是该细节横截面宽度的一半。这无疑将增加整个打印时间。

基于上述原因，此次研究针对变色膜结构材料打印改进了 3D 打印的形式，此次研究提出一种基于连续路径挤出的 3D 打印方法，该方法只要提供平面的曲线数字模型文件，就可以将曲线转译为打印路径，从而直接控制喷头的运行路径。此外，再控制挤出耗材的宽度和高度，即可生成有体积的实体。

4.5.5　研究过程

1. 曲线转 G-code 的程序编写

在打印平面的物体时，如果使用切片软件进行打印，所需的数字模型必须是实体形式。此次研究直接控制喷头的移动路径和挤出量，以及打印平台的高度来生成平面物体，移动的路径可由曲线生成，挤出量可以通过曲线长度及需要自定义的挤出宽度和高度确定，打印平台的高度可由需要打印的层数和挤出高度确定，如图 4-46 所示。

通过这样的思路，此次研究在 Rhino 的 Grasshopper 平台上编写了插件程序，通过该插件程序，只需要输入曲线或者多段线，即可输出 G-code 指令。该程序核心编写思路如下。

① 将输入的曲线转变为多段线。每一段线段的长度为 1mm（如果需要打印高精度物体，该值可以更小）。然后计算每一段线段长度，并作累加计算。

② 将多段线的每个端点作为喷头移动的定位点。

③ 计算每次喷头移动时的挤出量。由于 FDM 3D 打印挤出的体积等于需要消耗的材料体积，在已知长度后就可以算出该路径所用的挤出量。

上述核心思路可以将曲线转变为 G-code 指令，从而直接控制 3D 打印机。此外，由于该程序基于 Rhino 的 Grasshopper 平台上运行，Rhino 具有强大的图形显示能力，因此此次研究也增加了打印显示功能，方便用户画完曲线后即可直接查看预览打印效果，如图 4-47 所示。

图 4-46　路径打印的参数定义原理

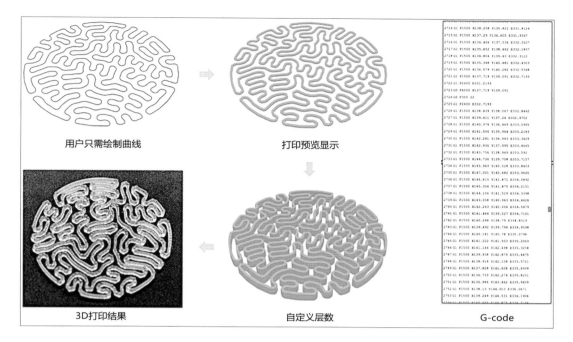

用户只需绘制曲线　　　　打印预览显示

3D打印结果　　　　自定义层数　　　　G-code

图4-47　基于Grasshopper的3D打印工作流程

2. 路径优化

编写好程序后，可以直接在Rhino软件中直接生成G-code指令，便可以控制3D打印机按照曲线路径打印出实体。在整个流程中，如果绘制的曲线比较简单，则整个打印流程可以直接运行，但如果要打印出非线状的实体，就需要通过曲线排布成相应的形状。如果使用手工的方式绘制，无疑是一个巨大的工作量，因此对于面状的形体，可以使用网格（Mesh）格式的形式，只需要抽离出网格的边（Edge），便可以直接转变为G-code指令进行打印。

但是自动生成的这些边并不是有序排列的，如果直接转变为G-code指令，则会造成打印路径的不连续，影响膜材料的拉伸强度，同时也使打印时间变长，还会造成不必要的拉丝现象，影响整个打印物件。

如何将这些曲线或者边进行特定的排序，在完成一笔画的过程中实现路径的长度最短，有许多全局优化算法和方法可以解决这类问题，例如

在3D打印的路径规划问题中有通过蚁群算法和遗传算法的结合来优化打印时间。因为遗传算法具有良好的全局搜索能力，而贪心算法可以优化每次由遗传算法生成下一代结果的局部顺序，这样既拓展了全局搜索范围，又能在短时间内找寻所提供的范围内的最优解。此次研究使用的是遗传算法和贪心算法结合的方法来解决该问题。

（1）贪心算法

具体的程序如图4-48(a)所示。由于需要找到最近距离的起点所在曲线的索引值，因此在程序中自定义了函数Sorts（list），传入需要排序的距离值数组（列表），即可按照距离值从小到大排列，输出每个距离值所对应的原来数组（列表）的索引值数组（列表）。这样即可通过输出的索引值数组（列表）查找到最近的曲线。如图4-48(b)和图4-48(c)所示，展现了不使用和使用贪心算法优化路径的打印效果，可以看出使用后大大减少了总的打印路径，拉丝现象明显减少，这将有益于最终材料的性能。

（a）优化算法　　　　　　　　（b）优化前的打印效果　　　　　（c）优化后的打印效果

图4-48　基于贪心算法的局部优化效果

（2）遗传算法

遗传算法的基本原理来源于生物的自然选择规律。生物的性状由遗传基因决定，自然环境作为生物生存的筛选器。在此次路径优化问题中，每次形成的路径结果相当于生物，判断路径的距离相当于自然环境，作为筛选器。而路径结果由多种自变量基因控制。因此，如果某些基因控制的路径结果具有较短的距离，就能通过基因的繁殖将这批基因保留下来，路径距离过大的基因则会被淘汰。同时在每次产生出下一代基因时会有一定概率的基因突变。具体可以是固定位置的基因突变，也可以是随机位置的基因突变。这样下一代的基因类型始终能保持一定的多样性，此外，为了保证下一代的基因至少不比上一代的基因差，需要把上一代距离最短的基因直接保留到下一代。随着一代代的繁衍，当达到一定的循环次数或者长时间没有更好的基因出现时，循环结束，输出最好的基因，如图4-49所示。

图4-49　遗传算法程序框图

通过遗传算法和贪心算法结合的方法对大量曲线进行重新排序，从而搜索出最短的一笔画路径，如图4-50所示。该方法基于Python语言编写，并作为Grasshopper的插件，只需要输入需要重新排序的曲线，该插件即可自动计算出最短路径的重新排序后的曲线，这样极大地方便和提升了整个3D打印制作流程。

图4-50　优化结果对比

3. 可拉伸膜材料制作

镭射膜的表面具有微小的（100nm～1000nm）周期性结构，这正是产生结构色的原因。这种周期性的结构具有凹凸起伏的形状，如图4-51所示，这种镭射膜可作为一种模具。而使用熔融状态的材料附在镭射膜上，由于其熔融状态的特性，材料具有流动性，因此可以完全流动进微小结构的间隙里。等温度冷却后，材料即具备了这种微小起伏结构。

图4-51　镭射膜微观结构图示

结合3D打印和拓印原理，即可制作出带有结构色的可拉伸膜材料。其主要的制作流程如下。

在Rhino软件中设计好相应的平面线条纹理，然后使用本设计者编写的优化算法进行最短打印路径优化计算，最后使用本设计者编写的曲线转G-code程序生成G-code代码，上传到3D打印机。

将镭射膜模板平整地敷在3D打印平台上，并用胶带固定。然后将平台重新放入3D打印机中，微调打印喷头与镭射膜模板的距离（0.3mm为宜，太近容易刮到镭射膜，太远挤出的熔融材料不容易附着到镭射膜上）。然后开始打印。等打印完成后，将打印平台取出，将材料与镭射膜分离，具有结构色的可拉伸材料便制作完成。

经过上述制作流程，即可制作出可拉伸变色膜材料，打印过程十分快速（20cm×30cm面积的膜结构只需要10～20分钟），制作出的膜材料经过拉伸可以产生变色效果，如图4-52和图4-53所示。

3D打印过程　　　　　　打印结果　　　　　　拉伸测试

图4-52　可拉伸变色膜彩材料的制作流程

图4-53　3D打印变色膜的制作过程

4.5.6　设计应用

该设计是对可拉伸膜材料的创新应用，如图4-54和图4-55所示。由于膜材料具有很好的柔性及可拉伸性，在曲面可穿戴设备及在受力情况下具有广泛的应用前景，并且该材料价格便宜，易于获取，本人研发的制作工艺具有很好的可生产性，因此该可拉伸变色膜材料将具有很好的应用前景。此次设计基于该膜材料的特点设计出一种展示性的大型交互张拉膜装置，这个装置较好地体现了该材料柔性可拉伸、可批量制备的优点。

"呼吸"交互

幻色装置

尺度图

图 4-54　组装后的整体效果图

图 4-55　实物装置展示图

4.5.7　本节研究总结

本研究项目整体运用了设计形态学的研究思路，从最初选定研究对象，通过对其表象的深入探索和分析，找寻到控制其属性的本质规律，通过思维发散和设想，并进行多次实验验证，对自然规律进行相应的控制和设计，从而完成从科学规律研究到设计应用的研究环节。最后根据相应的研究成果，并对其进行相对完整的设计实践，最终形成整个研究体系及成果的转化。该项目在具体的研究层面，首先通过文献综述梳理了该研

究所在的学术研究方向及能够继续推进的发展点，这是本项目研究的学术基础和基本平台。在此基础上，本研究结合计算性设计与材料研究，发展了计算性设计的研究广度和应用范围。之后聚焦于这一交叉点上，对材料的结构色研究进行相应的知识梳理和研究。然后对相应的原理开展对应的实验和原型开发，以验证和对比原理应用的可行性。之后通过研究整合及思维发散，对可拉伸变色膜材料进行研发，在研究过程中也创新性地解决了 3D 打印优化问题。最后基于所研发的制作工艺及之前的实验原型，设计出最终的交互装置。

"第三自然"结语

本部分研究案例只是基于"第三自然"的一些探索和研究，而针对未来"智慧形态"的探索具有非常宽广的发展前景，但也有更艰难的道路要走。之前说过，一个新的技术可能只能流行一两年，或许在本书出版之时，参数化设计、3D打印及人工智能这些技术名词都已成为明日黄花。但是基于"未来"的探索，对于"未知"的好奇及智慧的火花将永远不会熄灭。

协同创新设计需要跨学科的研究平台做依托，设计形态学便是托起原型创新的重要平台。这就好比撑竿跳运动员永远会比普通跳高运动员跳得更高，因为他们手中有根"撑杆"，这根撑杆就是帮助运动员跨越自身跳高极限的"平台工具"。反思课题组的设计研究过程，何尝不是如此道理，若能拥有优质的研究平台，就可跨越艰难险阻，朝着更高目标前进。

人们生活在信息爆炸的年代，信息和资讯几乎可以唾手可得，甚至也可以快速掌握最新技术。然而，作为设计研究者必须头脑清晰，心有定力，否则很容易被一些新技术、新思潮带偏，以致迷失自我。所以，只有拥有扎实的学科基础，才能更好地认清、明确自己的学术根基，以及学科发展的边界。

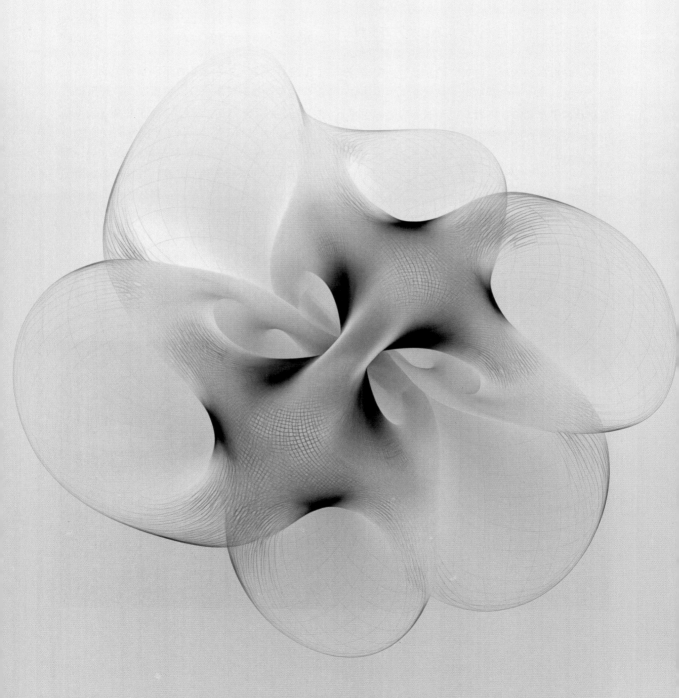

第 5 部分
项目与竞赛

1. 珊瑚万花筒

（1）项目背景

浩瀚的海洋，神秘而宽广，它占据了地球约71%的面积，是陆地面积的2.4倍。海洋是生物生长、繁殖的重要海域，也是人类拓展新家园的适宜场所。

由于传统能源日趋枯竭、环境污染问题凸显，新能源的开发迫在眉睫。利用海洋的资源优势，采用潮汐发电和海藻发电已不再是人类的梦想。此外，新型环保建材也受到人们的关注。利用珊瑚的附着特性，构筑新型生物建筑体，不仅缓解了建材的匮乏和运输困难，也为珊瑚等海洋生物的生长和繁殖创造了新的生态环境。

（2）设计理念与基本思路

"珊瑚万花筒"是一组矗立于海洋之中的生态摩天楼，它不仅为人类提供了工作和生活的奇妙场所，也为海洋生物创建了生长和繁殖的理想环境。该建筑主体由三个"U"形单元体组成，主要承担人类在此空间里的工作和生活，以及因此所需的采光、通风、发电、海水净化及直升机停靠等设施。中央"珊瑚形"结构为建筑的交通枢纽，能够为人员和物资提供快速、便捷的运输通道，为船舶、潜艇提供接驳码头，并兼顾观光、休闲的功能。建筑由陶瓷、玻璃、合金等复合材料构筑而成。表面多孔且呈网状构造的陶瓷主体，不仅为珊瑚虫的生长提供了载体，也为建筑表面增添了坚固的活性保护层。经纳米涂层处理的玻璃可以借助光导纤维将阳光导入海洋深处，从而为海洋生物创造惬意的生长、繁殖环境，形成与人类共享的美好生态乐园，如图5-1所示。

① U形建筑单元由水上和水下两部分组成。水上部分主要为U形建筑单元，提供采光、通风和逃生功能。水下部分是"U"形单元的主体，上半部分（70%）为工作和生活区，下半部分（30%）为设备区和逃生通道。U形建筑单元通过海藻发电、潮汐发电等手段来获得清洁能源，并利用海水淡化和生物制氧等技术来获取人类赖以生存的淡水和氧气。U形建筑单元的主体由复合陶瓷材料构成，并采用了泰森多边形结构，整体具有一定的柔性，可以缓解海水的冲击。高强度钢化玻璃幕墙不仅为建筑提供了安全、通透的空间，也为人类和海洋生物的互动创造了条件。

图5-1　珊瑚万花筒

② "中央交通枢纽"的造型宛如巨型"珊瑚"，是由复合陶瓷材料、高强度钢化玻璃及钛合金构筑而成，其功能是为建筑内的人员和物资的运输及管线的架设提供快速、便捷的通道，为来往的船舶、潜艇提供接驳码头，同时兼顾观光和休闲的功能。其有机形态是根据人员流量、交通便捷、安全疏散等因素，通过参数化设计而成，不仅形态更加优化，而且更符合其功能需要。中央交通枢纽还能为海洋生物的栖息提供理想的空间，使之与人类形成共生格局。

③ 生成珊瑚活性建筑表皮。该建筑的网状表皮均由复合陶瓷材料构成，由于表面富含微孔，珊瑚极易附着其上，因此，建筑表面就形成具有活性的珊瑚礁保护层。珊瑚的聚集也为其他海洋生物的栖息创造了条件，并形成与人类共享的生态环境。

④ 采用"裙边"潮汐发电设施。U形建筑上的一层层"裙边"结构，是一组组潮汐发电设备。"裙边"的边缘较薄，根部较厚，可以随着水流的变化而改变自身形态，其功能是将潮汐引起的海水"涌动"转变成电能，为建筑提供可持续的清洁能源。

⑤ 利用"网状"光导纤维采光。建筑的"网状"结构内部密布着光导纤维，可以将水面上的阳光导入建筑内部以提供"自然采光"。被导入深海的阳光还能大大改善建筑周围的海水环境，并为海洋生物的栖息创造必要的生存条件，如图5-2所示。

图 5-2　珊瑚万花筒

2. 地球之环

(1) 项目背景

随着人类对太空探索的不断深入，大量的航天器及其碎片逐渐占据了地球同步轨道的有限空间。数量众多但功能却基本相似的航天设备不仅导致了资源的巨大浪费，而且在有限的空间中，彼此相撞的概率也被提高。因为相撞等原因而产生的设备碎片和太空垃圾，一方面会造成空间污染，另一方面会严重威胁到其他航天器的运行安全。目前，太空中有超过3万种不同类型的航天器，其中包括300多颗地球静止卫星。但是，这些地球同步卫星仍然无法满足各个国家快速增长的使用需求。因此，如何有效整合空间资源、充分利用空间、有效地清理太空垃圾，以实现空间资源的共享和可持续利用，已成为人类社会的巨大挑战。

图5-3 地球之环效果图

（2）设计理念与基本思路

根据以上这些背景与趋势，提出"地球之环"的概念。这是一个超级空间站，位于地球同步轨道上，主要用于航空航天领域的研究。"地球之环"是由独立的大型空间站单元组合形成的环形空间站组，它可以实现能源生产、物资运输、港口货运、氧气生产和水资源供给等功能的高效集成和利用，如图5-3所示。

依据不同用户的需求，"地球之环"分为多个功能区，主要有工作区、休闲区、娱乐区、农业区和旅游区。成体系的运输管道会连接这些功能区。此外，它还具有针对太空垃圾的回收、处理、整合及再利用的功能，其中，可能包括破碎的卫星、废弃的空间站和设备碎片。空间站组的环形结构，使"地球之环"自身始终有1/2是面向太阳的，因此空间站能够通过使用太阳能来维持空间站所需的可持续能量。"地球之环"不仅为人类在太空中创造了一个新的家园，而且为航空航天研究及探索建立了一个理想的、可共享的空间站组。

（3）建筑结构

施工结构："地球之环"有三层。外层是结构层，由结构框架和太阳能电池板构建，一方面能够抵抗来自太空垃圾的外部撞击和接收太阳能，另一方面可以支撑内部层。内层主要用于满足人们的日常工作和生活；因为足够宽敞，便可以为研究人员的日常工作与生活提供丰富的空间使用方式选择。而中间层位于外层和内层之间的空间，被用来存放废弃卫星和其他太空垃圾。"地球之环"的复杂结构由众多统一的标准单元模块构成，因此大大降低了生产成本和施工难度。

（4）基本功能

资源供应：太阳能与核能的结合使用方式让"地球之环"能够为空间站内的居民提供充足的能源，而有了稳定供给的大量能源作为保障，便可以制造出足够的水和氧气，满足居民的基本生存条件。

运输：运输系统由内部运输系统和外部运输系统两部分组成。对应长途太空旅行的是外部运输系统，用于人员和物流运输、外部研究设备维护通道和其他任务。而内部运输系统主要用于研究人员在建筑物内部及功能区和站点之间的短距离运输。此外，每个功能区都有自己的可与外部通信的对接端口，用于接收来自地球的航天器。

太空农业："地球之环"为植物和作物的种植

分配了空间，可以实现氧气和二氧化碳的循环，从而为研究人员提供了丰富的食物资源和绿色生活环境。

卫星回收："地球之环"还安装了外围智能机器人，以有效捕获废弃卫星和碎片，如图 5-4 所示。

图5-4　地球之环结构示意图

3. 自生长塔

（1）项目概述

"自然是机械的隐喻"这种观点流行于16世纪科学革命时期，它概括了自然存在规律且可被分析。一直以来，精密天成的自然物始终在有条不紊地运转着，它们并不是依靠雕琢，而是生长。这给未来建筑的构建方式彻底转变提供了可能，如何用最原始的生命形式解决人造系统中复杂的问题？本书课题组通过创建"自生长塔"概念建筑来探索此问题。

（2）项目背景

生活垃圾的数量正在以惊人的趋势增长，垃圾的堆砌与处理成为占用大量资源的问题。建筑由基础区和生长区两大部分构成，基础区进行垃圾处理，以生产工程杆菌菌群繁殖所需的催化剂与营养素。首先，建筑框架及内部灌溉系统会逐渐被搭建，接着通过调节温度、酸碱度和垃圾中提取的酵母膏量，来组织工程杆菌菌落迅速且有序繁殖，直

到形态稳定为止。建筑搭建过后，又将通过对于温湿度的改变来控制建筑固化和膨胀的状态，同时微生物菌落通过摄取营养以进行生命代谢，获取有机物中能量后进行分解，这为作物生长提供了复杂而丰富的营养成分和足够的空间。建筑在过去为自然所创建，被嵌入环境，在未来将会通过科技手段对其合理组织，逐渐被转变为自然生长并且创造环境。"自生长塔"概念建筑也是在这种对未来的合理构想下对建筑、合成生物学、计算机和增材制造的结合点可能性的探索。

（3）设计理念和基本思路

在微观自然世界中，各部件之间通过相互吸引和排斥，会自发形成有序且有组织的结构，它提供了一种组成较大结构的可控的自下而上的方式。"自生长塔"是一种通过培养微生物菌落来构建建筑的全新方法，课题组引入计算机设计环境，用于构建微生物菌落多向通道的增材制造结构，带入合成微生物来凸显未来生物的功能，如图5-5所示。

图5-5　自生长塔效果图

　　自组装建筑的功能是垂直方向上的农场，在室内进行综合作物种植。建筑的微生物通过摄取营养进行代谢，获取从垃圾中提取的有机物中的能量后进行分解，这为作物生长提供了复杂而丰富的营养成分和足够的空间，作物种类由室内不同空间的地形来决定。

　　微生物（主要指细菌）需要摄取营养以便进行生命代谢。异养微生物依靠有机物作为营养，从有机物的分解中获取能量。另一方面，在特定条件下，微生物菌落会进行大量而快速的繁殖。人工对于微生物菌落繁殖条件的控制，以及生长过程中的干预，可以实现对于微生物菌落生长形态的控制，如图5-6所示。

图5-6　自生长塔效果图

4. 北极海湾中心

（1）项目概述

北冰洋是世界上最冷的大洋，近年来的研究表明，各种暖化趋势揭示北极气候也将会发生巨大的转变，北冰洋常年不化的冰盖将在可预测的未来消失。北冰洋将作为连接亚欧与北美三大洲北部的最短航线所在，其地理位置非常重要。而通过俄罗斯北极区域的东北通道是连接欧洲和亚洲的捷径，在2007年夏季首次出现的无冰现象这一证据，又极大地增加了未来北极区域贸易航线开通的可能性。

项目意图在夏季无冰期间，为人类在北极的船运业务提供便利与补给。建筑设计的理念主要是为北极通航后的运输提供便利，为远程航海的轮船提供食物，为需要维修的轮船提供维修支援和内部维修场地，为长时间航海的人们提供休息娱乐、舒缓的空间，提供住宿，建筑还能为北极的科考专家提供科考环境，如图5-7所示。

建筑位于北极冰盖附近，通过自身固冰功能，延伸与冰盖衔接，使建筑常年固定在冰盖附近的位置；在无冰期，建筑通过锚在海面驻停。北极呈现出极昼极夜现象，建筑能源需求大，根据环境，建筑主要的能源来源于海洋潮汐，建筑底部设计摆动的触手将连续不间断地常年产生潮汐能，提供建筑需要的能源，北极海湾中心由三大部分组成，即基础层、平台层和主体建筑，如图5-8所示。

图5-7　北极海湾中心效果图

图5-8　北极海湾中心构成示意图

（2）建筑基本结构

基础层由固冰构件组成，根据选址，在一定的海域范围分布若干固冰单元构件，通过潮汐供能实现电能转化，供固冰单元进行海水冷冻，形成大面积海冰，作为建筑的基础。底部固冰结构遵循水生植物根茎的生长形态规律，为使固冰后结构更加稳固，固冰的能源来源于预置电能和潮汐发电。

平台层是在基础层形成以后建造的平台，包括加强钢筋、建筑平台和接驳海港，主要作为主体建筑的搭载平台和人活动的基础平面。加强钢筋下端与底部固冰单元构件连接，上端承托建筑平台；接驳港口则作为独立的延伸结构，采用独立的底部承托设计。主体建筑是在建筑平台的基础上，一座集观景、住宿、休闲娱乐等功能于一体的摩天大楼。顶部结合了灯塔功能整合设计，强化海港的功能。

整体建筑又可以根据建筑构造分为水上部分和水下部分。水上部分高450m，水下部分冰层厚约50m，占水上部分的1/9，横向面积为建筑平面面积，以便使建筑稳固，为后续的扩建提供可能。

5. 时间之塔

（1）项目背景

广袤的大地是孕育文明的摇篮，同时也埋藏和记录了历史，要想揭示和研究一个地区的历史和文化，一个很好的手段就是考古。人类通过发掘、研究、展陈等手段将历史再现，但仍有更多的历史埋藏在地下未被发现。同时传统博物馆只展陈了最终结果，大多信息细节随环境改变而被遗失。展品因为发掘后在展厅中展陈，改变了原有存放环境，展品也更不易保护。

人们需要通过博物馆了解更多信息，参观更多类型的收藏品（文物、矿石、化石等），甚至希望看到整个发现、研究、展陈的全过程，这样才能更全面地理解历史。同时展品在原始环境中保存性质稳定，有利于展品保护。

（2）设计理念

"时间之塔"是把探测、发现、保护、展览、科普、教育等功能集于一体的博物馆摩天楼。

该建筑分为地上和地下两部分。地下部分为建筑基础，同时还有对地质岩层、动物化石、墓葬文物等进行探测、发掘、展览的功能。使展品在稳定的环境下更易保存，参观者可以通过地下展厅观看发掘过程及存放环境，了解当地的地理、自然、人文等信息。地上部分为物质展品和非物质展览区域，拥有各种类型的主题展馆、剧场及演出场地。同时也设有餐饮、住宿、科研等功能区域。并兼顾观光、休闲的功能。建筑材料就地取材，将地下通道施工所挖出的土方，进行研磨和处理后，作为地下及地上部分的构建材料。建筑的构建方式为向上向下同时生长，如图5-9所示。

（3）建筑基本结构

① 交通电梯。贯穿地上地下建筑的有3组主通道电梯，分别运送人、物、设备及建筑材料。同时也构成了建筑的主支撑结构。

② 克莱因瓶结构。电梯和建筑每层进出口位置采用克莱因瓶的结构原理，组成了循环往复的形式，使人流动线被分开，提高了参观人员移动效率。

③ 地下螺旋观景通道。向地下延伸的螺旋形主观景通道，可通过墙面透明视窗看到展品及发掘、研究的过程。人们在视窗上进行触控交互，了解更多信息。

④ 地下蚁穴型展厅。根据探测结果通道向待发掘处延伸，将发掘区域整体包裹，并形成观景回廊和透明视窗，在发掘的同时供人参观，发掘、保护、研究与参观游览并行。展出环境变化小，有利于展品的保护。

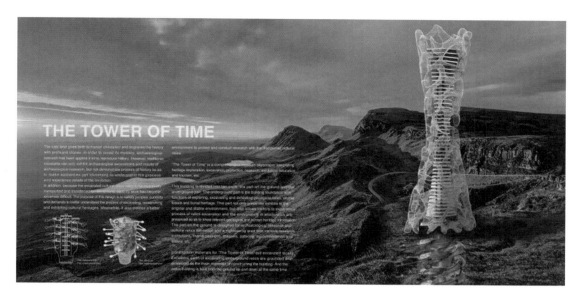

图5-9　"时间之塔"博物馆

⑤ 建筑表皮生物空气净化器。表皮采用煤矸石空心球多孔陶瓷材料，材料本身具有保温特性，材料可实现绿化的蓄水功能，通过雨水收集和滴灌方式灌溉；表面种植白鹤芋、马尾铁树、吊兰和芦荟等常见的植物，用来净化城市空气。

6. 四维空间建筑探索

(1) 项目背景

这座摩天大楼旨在解决地面水平方向空间资源不足的问题。许多发达国家的大城市都在应对空间资源有限这一难题。随着科学技术的发展，科学家对多维空间的研究正在逐步取得进展，未来极有可能实现四维空间技术。在人类的发展过程中，当二维空间的资源不足时，人类便试图将可利用的空间伸展到三维，因此发明了摩天大楼。但将来人类极有可能面临三维空间资源不足的问题。因此，这一概念设计试图根据尺寸扩展定律，将人类生存空间扩展到更高的维度。

(2) 设计理念和基本思路

XCube的设计基于多维空间理论，可模拟四维空间；基于Hypercube进行空间折叠和空间共享。"XCube"这一组合词有两层含义：第一，利用未来技术构建多维空间；第二，矩阵代表了Hypercube的基本构造形式。

摩天大楼旨在解决空间资源不足的问题，建筑本身超出了其本质意义，作为一种未来主义建筑，XCube的建造思路不再局限于增加高度。这一概念试图打破尺寸限制并将建筑扩展到更高的尺寸。四维空间技术的应用可以解决三维空间资源有限的问题。XCube将建在人口增长多的城市，可以解决越来越多的年轻人在大城市蜗居这一问题，并缓解一般城市的人口压力。XCube将通过自我建筑模式、空间折叠功能形式和自生家具的生活方式为居民带来便利和舒适，同时，它也满足了年轻人对未来生活方式的追求，如图5-10所示。

首先，先来简单说一下四维空间这一概念。在数学概念中，三维立方体用于在四维方向上移动单元并产生四维立方体，即超立方体。在Hypercube的四维空间中，没有边界的概念，空间形式可以随机改变。

图 5-10 "四维空间"示意

（3）使用模式

XCube 的核心是一个 Hypercube 模块，将其作为第一个拆分单元。根据需求，超立方体可以通过与细胞分裂类似的生长规则从底部转换并自组装 8 次，附着在建筑物表面上的太阳能薄膜电池可以为模块的生长和变形提供能量。之后，居住在由 8 个空间组成的超立方体的居民，便可以分享 7 倍于自身所处单元体量的空间。施工进程也可根据不同使用者的日常安排，通过 DIY 合理布置每个使用者的超立方体形式和空间大小，如图 5-11 所示。此外，两个相邻的超立方体可以扩展到共享空间，这可以最大化地提高空间利用率。

为了满足居民可能会变化的使用需求，居住空间的墙壁、地板和天花板可生长，成为居民所需的家居用品。可变形的家庭环境使居民生活在空间框架之外，这与他们的日常生活无关。居民在每个空间的活动姿态不受空间外实际方向的影响，仍是正常的直立行走状态。

图 5-11 "四维空间"解构

XCube可以使居民拥有功能齐全的生活空间，缓解超级城市土地资源短缺和房地产价格压力，打破城市发展空间的限制。未来，人们将生活在一个环境更美丽、商业更发达、生活更幸福的超级城市。

7. 生物空气净化塔

（1）项目背景

环境污染是目前人类发展面临的主要问题之一，中国经济社会不断发展，空气质量不断恶化，空气的污染途径是工厂废气的任意排放、大量燃烧的化石燃料、汽车尾气的排放等，主要表现为有害气体和烟尘。工业废气的排放持续上升，高污染、高耗能行业的快速发展对环境造成了巨大的压力。近年来，中国大气污染防治力度不断增大，但部分城市的大气环境形势依然严峻，大气污染的区域性问题日趋明显。

仅北京一个城市，每年因环境污染造成的损失就高达约116亿元，其中空气污染对北京市造成的经济损失最为严重，高达约95.2亿元，占总污染造成损失的约81.75%。根据数据统计，超一半的被访者明确表示自己的生活不同程度上受到环境污染的影响，其中对被访者生活造成最大困扰的是空气污染问题，而北京空气污染严重的原因

之一是周围工厂的空气污染物排放。

（2）设计思路和理念

空气污染指数并不为完全随机状态，而是存在空间聚集性，因此生物空气净化塔建造于聚集型工业生产区或人口密集型城市中，将工业区与建筑物包围于运输网内，由太阳能驱动的室外空气净化系统过滤掉有害颗粒，并滤出清洁的空气。通过塔顶部的圆散形态与包围网收集污染气体，传输到塔内的空气净化处理器，提高区域空气质量；攀附于建筑上的植物能够起到配合空气净化处理器净化污染气体的作用，达到绿色防治城市区域空气污染的目的，如图5-12所示。同时，作为地标性建筑，还具有建筑观赏与环境保护的教育意义。

（3）建筑基本结构

生物空气净化塔塔体外部形态为引导植物生长的有机结构，使植物的生长布局能够发挥最大的净化作用。顶部呈发散状态向外延伸，能够最大化地吸收与净化空气，引导气流顺利完成净化流程。生物空气净化塔主体由空气导流塔及玻璃集热棚两部分构成，导流塔塔体呈圆柱形，内部有过滤网，塔体下设置有两台风机，集热棚位于塔体顶部，如图5-13所示。攀附于建筑外部的植物具有有效吸附、吸收空气中飘浮的有害物质的

图5-12　生物空气净化塔

图5-13　生物空气净化塔结构

功能，完成区域内自主循环净化污染气体的防治净化流程，其中绿植可以通过茎叶的气孔和保卫细胞的开启来吸收污染气体，其经过植物栅栏组织和海绵组织的扩散，以及维管系统进行运输和分布，最终被植物代谢和转化。特种绿萝具有耐受性强的特点，可用于建筑景观设计。

生物空气净化器的运行主要为太阳能驱动空气的流动，具有覆盖面大、净化效果强、无辐射、成本低等特点，能够实现工业区域内的高空气质量。

8. 超级甲壳虫

（1）项目背景

矿难事故不仅给人类的生命财产造成巨大损失，而且还对当地的经济和生态发展造成严重破坏。改善采矿现场和当地土地地质可以避免矿区发生灾害。与此同时，中国每年产生近10亿吨废物、垃圾，其中包括约4亿吨家庭垃圾、5亿吨建筑垃圾和1000万吨食物垃圾。此外，这个数字每年以5%~8%的速度增长。废物、垃圾占用了大量土地资源，对城市环境造成污染，也影响了人们的日常生活。

（2）设计理念和基本思路

"超级甲壳虫"是一个废弃物处理中心，位于废弃矿井的顶部，它由基座和主支撑结构、中间的中央综合加工车间、顶部的风力发电机和雨水收集设施组成，如图5-14所示。"超级甲壳虫"废物处理过程包括废物分类、焚烧、粉碎和无害化处理，剩余的废物将与水混合并倒入废弃的矿井中，经过脱水、干燥、捣实和压实过程后，注入的混合废浆可以填满空废弃的矿井，这将恢复原有结构的土地恢复构造应力。

"超级甲壳虫"是一种创新的解决方案，可以解决因需要用于废物处理和矿山后开采所需的回填土壤带来的挑战。它不仅有效地解决了这两个挑战可能带来的健康和安全问题，而且还通过回收和再利用废物，提高环境的可持续性。"超级甲壳虫"还展示了可持续生态设计的新设计思路和途径，如图5-15所示。

（3）"超级甲壳虫"的运行流程

储存：运输的废物储存在"超级甲虫"基地的废物池中，然后干燥。

图5-14　"超级甲壳虫"

图5-15　"超级甲壳虫"构成示意图

分拣：将储存的废物送至多层处理器，逐层提升物料分类、回收，然后存放在相应的加工车间。

焚烧：分拣过程后，剩余的废物被运往中央焚烧炉进行焚烧。

粉碎：焚烧后，不可燃废物被送到粉碎厂进行粉碎。

过滤：确保对土壤和地下水无害。

浇注：粉碎的废料与水混合。将混合浆料倒入废弃的矿井中。

脱水：从浆料中去除水分。

干燥：脱水后将浆料干燥。

夯实：将干燥的泥浆夯实到废弃的矿井中。

运输：废物通过重型卡车运输到"超级甲壳虫"。然后，卡车将从分拣过程中取出可回收的废料，并将其带到物料配送中心进行再利用。

9. 绿色城市家具

如何在日益拥挤和高压、较少绿色空间的环境下开辟舒适、绿色的休闲空间，成为亟待解决的问题。这个设计是利用目前城市宝贵的土地资源，重建大城市摩天大楼的屋顶和公共区域的绿

化带，如图5-16所示。

这种设计的原始形式来自浮冰。一方面，设计理念是唤起人们保护极地冰川的意识，另一方面结合草原模式，最终希望不仅能解决绿地有限的问题，而且符合生态友好可持续的设计理念。绿地区采用模块化设计，如图5-17所示。每个模块都是一个独立的子空间，可以容纳三五个人，同时，模块可以灵活组合，因此可以塑造成一个公共区域，创建一个更大的交互空间。模块化设计的另一个优点是易于修理或更换，并从自然中提取图案，最大限度地保证空间的实用性，如图5-18所示。该款家具适合所有年龄段的顾客，可根据任何舒适的位置进行定制。

图5-16　方案设计背景——"绿色"的"浮冰"

图5-17　绿色城市家具之座椅结构

图5-18　座椅使用场景

10. 禅修磁悬浮坐垫

这一概念设计源于对人们坐姿行为的反思。冥想是佛教文化中的一种修炼方式和常见做法。冥想者需要盘坐在地上，保持他们的脊椎和头部直立达几个小时。由于其对血液循环的压迫，这种坐姿方式易导致腿部、腰部和颈部的慢性疾病。

基于这种背景，课题组提出了一种禅修座椅的概念设计，它由一系列单独的小球组成，用来支撑必须支撑的身体部位。每个单独小球的球体内都配有红外传感器，可以自动识别人体并感知需要支撑的部位，如图5-19所示。每个单位小球包含一个传感器、一个控制器、一个电磁铁和一个功率放大器。传感器可以检测出小球相对于参考点所产生的位移和人体关键部位所受到的压力。然后，微处理器将检测到的位移转换成控制信号，由功率放大器将该信号转换为控制电流，而控制电流将对小球施加磁力，促使其回到平衡位置，使整个系统可以保持平衡；所有这些与人体坐姿一致的单位小球将处于磁悬浮的状态。而考虑到由磁悬浮引起单个小球的不稳定，这些小球被设计为随机大小。例如，在某些关键部件处的小球体积较大，而在其他更周边的位置处则较小。为了防止小球之间可能发生的碰撞，在球体表面覆上一层硅胶膜，起到保护球体的作用。所产生的雾气源于传统中草药的熏烧，置于产品的底部，对人体具备一定的理疗作用。

图5-19　禅修磁悬浮坐垫效果图

11. 会呼吸的灯

"会呼吸的灯"整体造型好似一棵人造的"树"，排列于城市中又俨然如"森林"。顶端部分既像缓缓伸展的"树叶"，又似展翅翱翔的飞鸟。设计灵感源于植物的呼吸和光合作用，将污染气体吸入后，经臭氧空气净化装置净化后排出，整体造型舒展、自然，如图5-20所示。

城市汽车废气严重影响了人们的生存环境。"会呼吸的灯"之一的设计灵感源于植物的呼吸和光合作用，它以太阳能、风能为动力，将污染气体吸入后经臭氧空气净化装置净化后排出；同时顶端的LED照明装置提供高效的城市照明，空气净化器的风口设计宛如密集排布的植物细胞，通过"呼吸"来完成空气的净化，如图5-21和图5-22所示。"会呼吸的灯"之二是一个实现人与物交互感应的延展方案，扇叶中心的摄像头可捕捉附近人的动态，通过体内的微处理，将图像动态地显示在扇叶上，实现人和物的"交互感应"，如图5-23所示。

图 5-20　会呼吸的灯

图 5-21　"会呼吸的灯"之一：功能结构　　图 5-22　"会呼吸的灯"之一：场景效果图

图 5-23　"会呼吸的灯"之二：场景效果图

12. 第三只眼

视力变化多发生在中年和老年人身上。一副眼镜还不够，同时戴上近视和远视的眼镜较麻烦，如图5-24所示。本课题组的眼镜设计可轻松改变眼镜镜片的凹凸和度数。

众所周知，人眼获得清晰视觉的方式是通过改变附着在其上的睫状肌拉伸的晶状体的形状。课题组从这个原则中得到了灵感并提出了这个新想法。镜片由膜材料制成，含有一定量的液体。金属记忆材料用于制作能够记住两种不同状态的框架。通过调节框架顶部和底部之间的距离可以改变透镜的直径，使得膜材料向内或向外弯曲，以实现凹透镜或凸透镜，如图5-25和图5-26所示。在这两种状态之间转换非常自然且易于操作，按下框架中间的按钮可以使它成为远视眼镜。如果按下框架前面的按钮，将返回近视眼镜，如图5-27所示。

Changing of eyesight always happens to people who become middle-aged and old. One pair of glasses is not enough for shortsighted middle and old aged people. However, it cause inconvenience to bring both short-sighted and far-sighted glasses. Our idea is to design a pair of glasses which could change the strength of the lenses of the glasses easily.

图5-24 多麻烦！凹镜＋凸镜，远视＋近视

睫状肌

晶状体

As we all known, the way human eyes get clear vision is by changing the shape of crystalline lens which stretched by the ciliary muscle attached to it. We learned from this principle and came up with this new idea.

The ophthalmic lens is made of membrane material, containing a certain amount of liquid. Metal memory material is used to make the frame which could remember two different states. By adjusting the distance between frames top and bottom could change the diameter of the lens, so that the membrane material gets bend inwards or outwards, to achieve concave lens or convex lens.

A: 远视镜

B: 近视镜

图5-25 凹凸可变，远近皆宜

图5-26　第三只眼

Converting between these two states is natural
and easy-operating. Press on the middle of the
frame can make it far-sighted glasses. And it will
return to short-sighted glasses if press on the
button in front of the frame instead.

图5-27　改变视距的操作

13. 茗流

本设计是参与现代汽车设计大赛的作品。大赛的主题为"雕塑自然灵感之美（Naturally Sculpted Intelligent Beauty）"，旨在通过鼓励参赛者以"流体雕塑"设计理念为指导，从大自然中汲取设计灵感，以及结合全球最新汽车设计趋势，用多元化的设计语言创造出具有生命力的汽车设计作品。

本车色彩理念"白色生活——轻灵动感"。白色是自然界中最多的颜色之一，像天空，像石头，像水面，其色彩性格本身低调含蓄、内敛。造型灵感来自水中的石头。石头很硬，水流很软，水漫石，石沁水，相得益彰，颇有意境。最终，以被水包裹着的石头场景作为造型的具体来源，并赋予抽象提炼。轮毂的造型灵感来源于水生植物——菱，菱的生长规律与分形特征严格遵循斐波那契数列，是大自然完美的杰作，所以将其提炼出来，并利用 Rhinoceros 的 Grasshopper 参数化插件辅助设计，如图 5-28 所示。

本车专为接送明星设计，是一辆"跨界车"，采用纯电动力，倡导自然、环保。内部的空间成环形排列，专为摄制组在车内的访谈需要而设计，营造更好的访谈环境，以利于摄制和电视转播。本车可以衔接一个单轮的拖车，既可以作为一个单独的存储空间，也可以和车身主体连接，形成一个新的完整形态，如图 5-29 所示。车体后部设有可拆卸式的带轮货箱。明星在参加节目的过程中，往往要在当地生活一段时间，随身物品可能会较多，可拆卸设计便于更好地满足用户的个性化需求：如需携带大件物品时可以使用六轮模式；也可作为家庭用车，拖车的部分可以用来装烤架甚至淋浴设施等，如图 5-30 所示。

图 5-28　小汽车设计理念图析 1

图 5-29　小汽车设计理念图析 2

图 5-30　以流体雕塑为设计理念的小汽车

14. 白天与黑夜

"白天与黑夜"是红点概念设计奖的获奖作品。当夜晚关灯后，人们在黑暗中很难找到需要

用的物品，如手机、水杯、拖鞋等。如果开灯会打扰到其他人休息，"白天与黑夜"的设计就解决了这个问题，如图 5-31 所示。

"白天与黑夜"设计了一系列不同的在夜晚常用的物件,包括手环、水杯、拖鞋、眼镜等。将特定位置的部件换成夜光材料,这样让使用者在夜晚可以很容易地找到需要的物品而不打扰到别人。这个设计还能在夜晚很好地识别不同物品,例如,在拖鞋的鞋口加入夜光带,让使用者在夜晚轻易地穿进去;眼镜的末端加入夜光材料,可以不干扰用户夜间的视野;夜光的橡胶带也可以方便地用在不同地方,如图 5-32 所示。

图 5-31　"白天与黑夜"设计作品 1

图 5-32　"白天与黑夜"设计作品 2

15. "清慈"可穿戴远红外陶瓷理疗仪

"清慈"是基于清华大学的专利技术和设计创新的旅游科技产品。本产品采用了 CIm 远红外瓷珠技术,该技术源自清华大学材料研究院"新型陶瓷和精细工艺"国家重点实验室专利技术。CIm 远红外瓷珠是精选纯天然无机矿物原料,采用国际领先的 CIm 先进瓷珠科技制备而成的生物医学级纳米远红外陶瓷。通过它的远红外热力加热的人体,皮下血液循环得到促进的效力,较普遍加热方式能更持久地保持,从而起到更加有效的保健理疗效果。

针对人们容易发生病变的身体部位,全套产

品分为：头部、腰颈、手腕、膝盖、脚踝共5件，用户可根据自己的实际需求，针对病痛部位进行专项理疗或全身理疗，如图5-33所示。

（1）膝盖与手腕

手腕和护膝采用搭扣式设计，方便穿脱和携带。既可以采用自带的充电式锂电池，也可以采用外置电源供电。外表面的聚酯纤维材料能提供良好的包裹性，使加热的效果更加显著，如图5-34所示。

（2）头与脚

头部的理疗仪用于对头皮表层穴位和毛细血管进行理疗，旨在增进血管活性，预防血管疾病。连接方式采用搭扣设计，方便穿脱，同时也能采用内外两种方式进行供电。脚部足疗仪的外部设计按照脚步的骨骼结构进行设计，针对脚腕和脚背进行理疗，镂空的轻量化超薄设计可以让使用者在日常行走时也能穿戴，如图5-35所示。

图5-33　可穿戴远红外陶瓷理疗仪 1

图5-34　可穿戴远红外陶瓷理疗仪 2

（3）腰与颈

腰部与颈部理疗仪采用分体设计，可以单独为颈部脊椎和腰部进行理疗，各部分通过拉链进行连接，方便收纳。腰部理疗仪主要针对腰部穴位和肾脏进行护理，理疗区域充分发挥瓷珠的功效。腰部、脊椎、颈部3部分一起完成从脊柱末端到脊柱最开端的理疗与护理，如图5-36所示。

瓷珠加热区域

电池

电池

瓷珠加热区域

图 5-35　可穿戴远红外陶瓷理疗仪 3

电池

分解状态

颈部理疗仪

瓷珠加热区域

脊椎理疗仪

腰部理疗仪

瓷珠加热区域

电池

图 5-36　腰与颈理疗

16. "清花" 系列陶瓷刀具

"清花"是基于清华大学材料研究院"新型陶瓷和精细工艺"国家重点实验室的专利技术的新一代刀具产品，其充分利用了陶瓷材料成型的特点，采用极简主义造型风格，再加上陶瓷刀具本身具有的润泽色彩和坚硬耐磨的特性，相得益彰。利用陶瓷材料及其清华大学的先进技术，结合人机工学和人文艺术，创造性地设计了全新的陶瓷刀具。该产品让清花的工科技术与艺术设计实现了跨界合作，也彰显了李政道和吴冠中先生倡导的"艺术与科学"精神。

（1）"清花"陶瓷刀具

"清花"系列刀具外形优雅而简洁，配以柔美的点状抽象水墨花卉图案加以装饰。大小不一的点状花卉象征百花齐放、百家争鸣的学术氛围和人才培养的多样化、个性化模式，如图5-37所示。

图5-37　清花陶瓷刀具

（2）"清花鱼"陶瓷刀具

"清花鱼"陶瓷刀具外形取自中国特有的锦鲤外形，配以"鱼"为主题的当代水墨画作，精致时尚、趣味横生。同时，该产品也包含了"年年有余""鲤鱼跳龙门"的祝福含义和"勇于追求、不断探索"的治学精神，如图5-38所示。

图5-38　清花鱼系列陶瓷刀具

（3）"清花舟"陶瓷刀具

"清花舟"陶瓷刀具外形取自中国传统木舟造型，配合出自清华师生之手的写意水墨画作，意在表达校园文化远离喧嚣、淡泊宁静的氛围和清华学子自强不息、厚德载物的精神，如图5-39所示。

图5-39　清花舟陶瓷刀具

17. OLED灯具设计

本设计方案采用OLED灯片为光源而进行设计创新。通过发散思维和创意，确定了灯具产品的设计方向和定位。最终确定台灯的设计方向为：简约、易用且具有未来感。其造型寓意具体表现为：①简约，线条简洁柔和，表面光滑无装饰，色彩素雅纯净，整体空灵；②易用，结构巧妙、操作便捷、语义明确、趣味性；③未来感，流线型或几何型、整体扁平化、有节奏和韵律感、采用金属或高新材料、操作具有交互性，如图5-40和图5-41所示。

图5-40　OLED灯具效果图

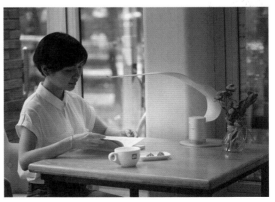

图5-41　OLED灯具实物图

18. 新型智能水质监测仪

经过前期的研究和大量的概念发散，最终选定"睡莲"作为水质监测仪造型的研究对象。"睡莲"属水生植物，依靠宽大的叶片，经过"光合作用"和"呼吸作用"不断地合成所需的能量和养分，同时排出废气和多余的水分。它怡然自得地漂浮在水面上，随波荡漾，这恰好与水质监测仪的工作情景极为贴近。若以此作为设计灵感的来源，通过对其外观形态与内部结构关系的充分研究，总结出造型的规律，然后运用到"水质监测仪"的设计中，必定能获得好的效果。

"水质监测仪"的造型设计充分借鉴了"睡莲"的造型规律，展开的巨大"叶片"不仅为仪器提供了充足的浮力，也为太阳能电池的安置提供了理想的载体。中央含苞待放的"莲花"是一组风力发电装置，它与水下的探测仪融为一体，并与巨大的"叶片"巧妙地连接起来。"叶片"的造型还汲取了苹果产品的New Edge设计理念，通过边缘渐薄和"切边"的处理方式，将"厚重""臃肿"的造型转变成"轻盈"的视觉效果。通过该造型手段，使得"水质监测仪"的主体能够紧贴水面，如"出水芙蓉"一般，亭亭玉立，充满未来感。

在风叶的结构处理方面，课题组对水平轴的风叶和垂直轴的风叶进行了研究，发现水平轴的风叶只能收集定向的来风，风能利用率低，且不易与整体结合；而垂直轴风叶可巧妙地解决该问题，它不仅能适应各方来风，增大风能的利用率，还能很好地与整体融合，特别是在风叶转动时，其视觉效果更加优美，宛如给"检测仪"赋予了"生命"。

除了仪器中央的风能发电装置，在宽大的"叶片"上还布满了光伏太阳能电池板，水下还有利用暗流发电的涡轮。风能、太阳能及潮汐能的互补与利用，可以最大限度地实现仪器的能源自给，达到节能减排的功效。这种取自自然、用于自然的设计理念，其实都源于"绿色设计"和"天人合一"的思想，如图5-42所示。

由于水质监测仪本身体积庞大，自重、风阻较大，并容易产生"笨重"之感，为此，在顶部的"风叶"和底部的"探棒"部分采用了参数化设计，使其呈现网状镂空效果。镂空的风能扇叶既降低了风阻与自重，造型也变得新颖、前卫，并能与环境更好地融为一体。

图5-42　新型智能水质监测仪效果图

19. 2008年北京奥运会颁奖台设计——玉带祥云（实施方案）

祥云是吉祥和高升的象征，在中国自古以来被奉为是上天的造物。经过无数次的讨论，最后课题组决定将设计灵感主要集中在祥云的形象上。

自2006年12月至2008年1月，颁奖台设计共历经12次深化修改和方案提交，最终于2008年3月15日确定获选方案。最后的版本整体造型动感活泼，前后错落有致，更加富于律动的美感，既蕴含运动员奋勇争先的精神，同时又体现出奥运会的崇高与神圣，寓意吉祥如意，如图5-43和图5-44所示。

图5-43　2008年北京奥运会颁奖台立面效果

图5-44　2008年北京奥运会颁奖台透视效果

① 文化性：奥运会历来就被视为主办国民族文化品牌营销的重要国际场合，如何在颁奖台中融入中国本民族的特色，在中西文化中找寻平衡点，也成为课题组自始至终都在努力探讨的问题。经过大量的资料梳理与研究，课题组决定将设计点落在祥云上。作为中国极具特色的纹样之一，祥云最早出现在周代中晚期的楚地，在中国传统文化中，祥云图形不但代表"渊源共生，和谐共融"的寓意，其文化概念在中国也具有上千年的时间跨度，可以说是极具代表性的中国文化符号之一。

其次，祥云与代表荣耀的颁奖台结合，相得益彰，有异曲同工之妙。为了表示对获奖运动员的最高礼赞和褒奖，"玉带祥云"颁奖台的主色调采用尊贵的明黄色。明黄在中国历史上是极为慎用的一种颜色，一般只有皇家才能使用，历来也是中国最神圣的色彩。其中也有特例，譬如为了与"水立方"内部环境协调形成完美的整体，水立方的颁奖台采用的是"青花"搭配蓝色系为主的设计方案，如图5-45所示。

图5-45　奥运会颁奖台使用场景

② 安全性：颁奖台的安全性是国际奥委会考量的第一要素。颁奖台既要结实牢靠保证安全性，又要便于搬动和安装、拆卸。设计团队在颁奖台制作材料的选择上，进行了一系列实验，并综合了"绿色奥运""节俭办奥运"的要求，最后外壳材料选用了通用型玻璃钢，内部材料使用低发泡聚氨酯，玻璃钢表面附着了一层5mm厚的彩色胶衣，封闭了玻璃钢与外界空气接触的机会，避免污染而利于环保。为保证颁奖台分体的牢固性，每层分体之间特设防滑膜和串联插柱来增加摩擦力和结构强度。虽然"玉带祥云"颁奖台是实心制作的，但其重量相对较轻，经过实验测试，它的承重能力、强度和安全性能均有很大提升。

③ 包容性：考虑到运动员的身高差异，冠军颁奖台下方还特设了一层阶梯，方便个子矮小的运动员上下颁奖台。残奥会的颁奖台后面增加了坡度比为1∶10（夹角小于15°）的坡道，以方便运动员坐着轮椅上下。同时还在颁奖台前方特设了挡条，以防止运动员因不慎而冲出颁奖台。考虑到搬运需要，在每个分体上都设置了扣手槽。由于运用了玻璃钢和低发泡聚氨酯，使颁奖台的重量大大减轻，最轻的25kg，最重的也不过38kg，只需两名工作人员就可以轻松搬运。

20. 2008年北京奥运会火炬设计方案——龙凤呈祥（提案方案）

（1）设计创意核心要点

龙凤呈祥、同一梦想。以中华民族最传统的"龙凤呈祥"图案为基础，表达了中华文化吉祥安康、如意祥和的美好祝福，寓意"同一个世界、同一个梦想"的奥运理念。

让奥运精神升华。借用古代文明之火的形象，通过盘旋而上的气势，体现了"更快、更高、更强"的奥运精神，吹起新奥运号角。整体造型以号角为特色，象征2008北京奥运吹响新的奥运盛世乐章，并引领奥运"绿色、科技、人文"的理念，如图5-46所示。

（2）提案方案设计说明

① 原创性：特点突出，已获国家专利。

② 可靠性：采用了成熟的技术，拥有多次全运会火炬制造经验，具备较好的安全性：防雨抗风性强，安装了火炬跌落自动熄灭装置。

③ 可比性：优于往届奥运火炬的燃烧技术。

燃烧器结合该火炬外部造型特征采用了防风、防雨设计，试验数据表明，该燃烧器能完全满足北京奥组委提出的防风防雨要求。

（3）其他方案介绍

"融合"火炬：创意源于灯笼的结构。灯笼是中国的传统工艺品，是光明和喜庆的象征。火炬底部是红色的窗花剪纸和中国结的图案，是中国最喜庆的民间艺术之一；"传承"火炬：设计灵感来自中国古代"造纸"，火炬的外观是一张卷纸的简约造型，中间饰以红色丝绸制作的"盘扣"作固定之用；"圆梦"火炬：火炬表面装饰了本届奥运会标志"中国印"图形，不仅表达了中国人民对奥运节日般的热情，更让全世界人民与中国文化紧密相连与接触。

用中国传统的"火纹"来塑造火炬的关键部分——火球，为了弘扬中国的传统文化，火球的形状也能让人联想到宫灯、浑天仪、绣球等，因而更加强化了中国特色。火炬底部五环交叠的图形，象征全世界人民通过奥运火炬的传递变得更为融合。五环从底部向上继续延伸，演变成树干和树叶，最后托起的是火种（火球），不仅体现了北京办绿色奥运的精神，也预示了中国传统文化与世界文化正通过奥运圣火的传递得以交融，和平、团结的奥运理念得以传播，如图5-47所示。

图5-46 "龙凤呈祥"火炬

图5-47 其他方案效果图

21. 第16届广州亚运会颁奖台设计方案（实施方案）

第十六届亚运会主办城市广州，简称穗，又称为羊城，有着悠久的文化历史，从秦朝开始，广州一直是郡治、州治、府治的行政中心，也是岭南文化的发源地和兴盛地。其地理特征三江并流汇入大海，海洋文化十分丰富。随着近几年广州的不断发展，造就了包容、务实、探索、求变的广州特质。其次，亚运会是一次激情的盛会，体现着"和谐亚洲"这个全亚洲人们共同追求的理念，体现出了"激情、和谐"的亚运特质。同时，亚洲地理幅员辽阔，山水相连，文化呈现出多元性和传承性，体现出了多元、传承、博大、渊源的亚洲特质，因此，综合以上，确立出颁奖台整体设计理念：图形化、色彩化、水纹形态、雕刻形态、链接和传递的精神理念，如图5-48所示。

图5-48　广州亚运会颁奖台

22. 第16届广州亚运会火炬设计方案"进取"（提案方案）

第16届广州亚运会火炬的造型，源于本届亚运会的标志和核心图形。冉冉上升而又富有灵动的银白色外壳，包裹着橘黄色（本届亚运会主色调）的内胆，烘托出了广东人民所具备的海纳百川、重利务实、创新求变、搏击进取的"岭南精神"，也喻示了亚运盛会不仅需要激情绽放的表现，顽强拼搏的追求，而且还需要求同存异的包容。在亚运精神的感召下，亚洲人民能够超越宗教、种族、文化及意识形态的差异，共享"亚运"大家庭的快乐，这将是空前的盛事，如图5-49所示。

"进取"火炬的造型源于本届亚运的标志和核心图形，色调采用本届亚运会主色调之一的橘黄色，与五羊会徽相呼应。火炬设计方便握持，燃烧时火焰和上升的橘黄色线构成一个和谐的整体。"进取"火炬在形式上比较雅致，色彩相对较浅。橘黄色线喷涂发光材料，在举行点火仪式，灯光暗下来的时候，人们也可以看到火炬，如图5-50所示。

火炬由两部分组成，冉冉上升的银白色外壳，包裹着橘黄色的内胆，橘黄色的线由下到上、由细到粗缓缓展开，象征着珠江逐渐延伸到大海，向世界扩延。火炬烘托出海纳百川、重利务实、创新求变的"岭南精神"，也喻示了亚运会不仅需要激情绽放、拼搏进取，也需要求同存异的包容，如图5-51所示。

内冉上升 涓涓灵动
的银白色外壳

包融着橘色内胆

烘托了广东人海纳百川
重利务实 创新求变 搏击进取
的"岭南精神"

也喻示着亚运盛会不仅需要激情
绽放的竞技
还需要求同存异的包融胸怀

图 5-49　广州亚运会火炬

橘黄色内壳（亚运会主色调）
采用氧化等工艺手段

银白色外壳宛如两片"芭蕉叶"

表面采用水纹雕刻，象征广东
精湛的雕刻艺术

设计采用内外层结构，使火
炬在阳光照耀下更有立体感

火炬内筒采用橘黄色吸光材
料使火炬在黑暗的环境中依
然清晰可见

间隙部分形如奔腾的江水汇
入大海

火炬手柄部分充分考虑人机
尺度，使火炬手在传递火炬
的过程中把握更加稳固

火炬下端也采用中国传统水纹
雕刻，使其看上去更加统一

图 5-50　广州亚运会火炬设计说明

图 5-51　广州亚运会火炬局部

23. 亚洲沙滩运动会火炬设计"踏浪金沙"（提案方案）

此次火炬设计以第三届亚沙会举办理念："海韵、阳光、激情、时尚"作为主题思想；以会徽、核心图形、体育图标等作为基本造型元素来源；重点突出海阳滨海旅游三元素——阳光、沙滩、大海，以及此届亚沙会的口号"快乐在一起"，如图 5-52 所示。

内层为燃烧系统，顶端燃烧口造型采用亚沙会的核心图形，突出了亚沙会的特质；外层由自下而上逐渐放大的金属框架结构，造型宛如奔向沙滩的滚滚浪花，又似阳光下水中徐徐上升的气泡，喻示了海阳蒸蒸日上的发展势头。火炬的色彩由金、银、蓝组成，再加上火焰的红色，恰好代表了亚沙会的环境要素——沙滩、天空、海洋和阳光。

图 5-52　亚洲沙滩运动会火炬设计"踏浪金沙"效果图

参考文献

[1] 吴志威，等．淡水龙虾螯的结构及力学性能的研究 [J].中国科学：技术科学，2011，41（03）．

[2] 赵静，武宇红．浅析无脊椎动物的骨骼 [J].生物学通报，2010，45（3）．

[3] 张欣茹，等．沙漠甲虫背部凝水分析 [J].应用基础与工程科学学报，2006（02）．

[4] 刘雪礼，赵云峰．五花八门的昆虫脚 [J].大自然，1986．

[5] 杨万喜，周宏．中华绒螯蟹雌体腹肢外骨骼组织学初步研究 [J].东海海洋，2000（03）．

[6] ZCHORIFEIN E，BOURTZIS K. Manipulative Tenants：Bacteria Associated with Arthropods [M]．Cleveland：CRC Press Inc，2011．

[7] KLOWDEN M J. Physiological Systems in Insects [M] Third Edition. Salt Lake City：Academic Press Inc，2013.

[8] 陈锦祥，岩本正治，倪庆清．甲虫上翅の積層構造とその力学特性 [J].日本材料学会 . 2001．

[9] 汤普森．生长和形态 [M].袁丽琴，译．上海：上海科学技术出版社，2003．

[10] 托姆．结构稳定性与形态发生学 [M].成都：四川教育出版社，1972．

[11] 殷实．形态设计之自然形态的视觉元素应用分析 [J].大舞台，2012（10）．

[12] 刘锡良，朱海涛．一种新型空间结构：折叠结构体系 [J].工程力学，1996．

[13] MINELLI A. Forms of Becoming the Evolutionary Biology of Development [M]．Princeton：Princeton University Press，2009.

[14] WAINWRIGHT S A，GOSLINE J M，BIGGS W D. Mechanical Design in Organisms[M]．Princeton：Princeton University Press，1982．

[15] WATLING L，THIEL M. Functional Morphology and Diversity [M]．Oxford，Eng：Oxford University Press，2013.1.

[16] 左铁峰．仿生学在工业设计中的运用 [J].装饰，2004（05）．

[17] 任露泉，田喜梅，李建桥．国际仿生工程研究动向与发展 [J].国际学术动态，2011（2）．

[18] 马惠钦．昆虫与仿生学浅谈 [J].昆虫知识，2000．

[19] 孙茂，吴江浩．微型飞行器的仿生流体力学：昆虫前飞时的气动力和能耗 [J].航空学报，2002，23（5）．

[20] 童华，姚松年．蟹、虾壳微观形貌与结构研究 [J].分析科学学报，1997，13（3）．

[21] 权国政，王熠昕，陈斌，等．昆虫体壁外感觉器的应力放大传感效应 [J].重庆大学学报，2010，33（11）．

[22] 孙雾宇，佟金．甲壳类昆虫生物材料性能、微观结构研究与仿生进展 [J].华中农业大学学报，2005．

[23] 陈锦祥，关苏军，王勇．甲虫前翅结构及其仿生研究进展 [J].复合材料学报 .2010，27（3）．

[24] 饶冉．基于昆虫（体壁及翅）形态结构的仿生学研究进展 [J].现代农业科技，2012（18）．

[25] 王国林．推土板的仿生分形设计 [J].农业工程学报，2000（5）．

[26] 莫伟刚．新型大跨空间屋盖结构体系仿生（蜻蜓翅膀结构）研究 [D].浙江大学，2007．

[27] 皮尔逊．新有机建筑 [M].董卫，译．南京：江苏科学技术出版社，2002．

[28] 许艳青．谈仿生设计元素在建筑设计中的运用 [J].科技创新导报，2009（02）．

[29] 王勋陵，王静．植物形态结构与环境 [M].兰州：兰州大学出版社，1989．

[30] 陈维培，张四美，严素珍．水生被子植物的适应结构 [J].植物杂志，1981，3．

[31] 高信曾．几种水生被子植物茎结构的观察及其对环境的适应 [J].北京大学学报（自然科学），1957（04）．

[32] 牛玉璐．水生植物的生态类型及其对水环境的适应 [J].生物学教学，2006（07）．

[33] 岑海堂，陈五一，喻懋林，等．翼身结合框结构仿生设计 [J].北京航空航天大学学报，2005（01）．

[34] 刘旺玉，李静．风荷载下植物叶片自适应特性研究 [J].合肥工业大学学报（自然科学版），2011，6．

[35] 武文婷，孙以栋，何丛芊，等．植物非形态仿生在工业设计中的应用研究 [J].包装工程，2008（05）．

[36] 刘建康．高级水生生物学 [M].北京：科学出版社，1999．

[37] 郑湘如，王希善.植物解剖结构显微图谱 [M].北京：农业出版社，1983.

[38] 杨继.植物生物学 [M].北京：高等教育出版社，2007.

[39] 库克.生命的曲线 [M].周秋麟，陈品健，译.北京：中国发展出版社：2009.

[40] 何炯德.新仿生建筑 [M].北京：中国建筑工业出版社，2009.

[41] 陆时万，等.植物学：上册 [M].北京：高等教育出版社，1991.

[42] 曼德布罗特.大自然的分形几何学 [M].陈守吉，译.上海：上海远东出版社，1998.

[43] 吴棣飞，姚一麟.水生植物 [M].北京：中国电力出版社，2011.

[44] BAHAMON A，PEREZ P，CAMPELLO A. Inspired by Nature：Plants：the Building / Botany Connection[M]. New York：W.W. Norton，2008.

[45] JULIE G. Biomimicry：Looking to Nature for Design Solutions [J]. Masters Abstracts International，2009.

[46] 赵家荣，刘艳玲，徐立铭，等.水生植物 187 种 [M].吉林：辽宁科学技术出版社，2007.

[47] 赵家荣，刘艳玲.水生植物图鉴 [M].武汉：华中科技大学出版社，2009.

[48] 赵焕登.海洋植物 [M].济南：山东科学技术出版社，1982.

[49] 颜素珠.中国水生高等植物图说 [M].北京：科学出版社，1983.

[50] 库克.世界水生植物 [M].武汉：武汉大学出版社，1993.

[51] 成水平，吴振斌，夏宜珍.水生植物的气体交换与输导代谢 [J].水生生物学报，2003(7)，27(4).

[52] 张晓鹏，杨嘉陵，于晖.猫科动物脚掌肉垫缓冲力学特性分析 [J].生物医学工程学杂志，2012，29（06）.

[53] HUDSON P E，CORR S A，WILSON A M. High Speed Galloping in the Cheetah (Acinonyx jubatus) and the Racing Greyhound(Canis familiaris)：Spatio-temporal and Kinetic Characteristics [J]. The Journal of Experimental Biology，2012，215，2425-2434.

[54] JOHNSON W，EIZIRIK E，MURPHY W，ANTUNES A，TEELING E & O'BRIEN S. The Late Miocene Radiation of Modern Felidae：A genetic assessment [J]. Science，311(5757)，73-7，2006.

[55] 魏磊.猫科动物线粒体基因组的研究 [M].合肥：安徽大学出版社，2014.

[56] 周波，王宝青.动物生物学 [M].北京：中国农业大学出版社，2014，2.

[57] SUNQUIST F，SUNQUIST M. The Wild Cat Book [M]. Chicago：The University of Chicago，2004.

[58] 赵旦谱.非结构地形轮足式移动机器人设计与步态规划研究 [D].清华大学，2010.

[59] DAY L M，JAYNE B C. Interspecific Scaling of the Morphology and Posture of the Lmbs During the Locomotion of Cats. (Felidae)(Author abstract) [J]. Journal of Experimental Biology，210(4)，642-54，2007.

[60] FOSS M A，DVM，COUNTY S，et al. Cat Anatomy and Physiology [M]. Pullman，

[61] Whitman County：Washington State University，2018.

[62] TAYLOR G K，TRIANTAFYLLOU G，TROPEA M，TROPEA C. Animal Locomotion[M]. Oxford，Eng.：Oxford University，2010.

[63] 孙汉超，叶成万，郑宝田.运动生物力学 [J].武汉体育学院期刊社，1996，6.

[64] 宋雅伟，寇恒静，张曦元.不同硬度鞋底在人体行走中的足底肌电变化 [J].中国康复医学杂志，2010，25（12）.

[65] 宋雅伟，王占星，苏杨.鞋类生物力学原理与应用 [M].北京：中国纺织出版社，2014.

[66] 郝卫亚.人体运动的生物力学建模与计算机仿真进展 [J].医用生物力学，2011，26（02）.

[67] 伍拉德.老虎与大型猫科动物 [M].张蕾，译.北京：外语教学与研究出版社，2002.

[68] 林静.高超的猎手：猫科动物 [M].张蕾，译.北京：中国社会出版社，2012.

[69] 伯伊德.犬猫临床解剖彩色图谱 [M].董军，陈耀星，译.北京：中国农业大学出版社，2007.

[70] MORALES M M，MOYANO S R，ORTIZ A M，ERCOLI M D，AGUADO L I，CARDOZO S A，GIANNINI N P. Comparative Myology of the Ankle of Leopardus Wiedii and L. Geoffroyi(Carnivora：Felidae)：Functional Consistency with Osteology，Locomotor Habits and Hunting in Captivity [J]. Zoology，2018，126.

[71] LEWIS M，BUNTING M.，SALEMI B & HOFFMANN H. Toward Ultra High Speed Locomotors：Design and Test of A Cheetah Robot Hind Limb. Robotics and Automation ICRA [C]. 2011IEEE International Conference on. 2011.

[72] BERTRAM J，GUTMANN A. Motions of the Running Horse and Cheetah Revisited：Fundamental Mechanics of the Transverse and Rotary Gallop [J]. Journal of the Royal Society of London Interface，2009，6(35)，549-559.

[73] 王受之 . 世界现代设计史 [M]. 北京：中国青年出版社，2002.

[74] 拜格诺 . 风沙和荒漠沙丘物理学 [M]. 北京：科学出版社，1959.

[75] 朝仓直巳 . 艺术·设计的立体构成 [M]. 林征，林华，译 . 北京：中国计划出版社，2010.

[76] 柳冠中 . 事理学论纲 [M]. 武汉：中南大学出版社，2006.

[77] 吴翔 . 设计形态学 [M]. 重庆：重庆大学出版社，2008.

[78] ANTONELLI P. Supernatural：The Work of Ross Lovegrove [M]. New York：Phaidon Press，2004.

[79] BANGERT A. Colani：50Years of Designing the Future [M]. London：Thames & Hadson，2004.

[80] 北京大学、南京大学等大学地理系 . 地貌学 [M]. 北京：人民教育出版社，1979.

[81] CHIU W，CHIOU S. Discussion on Theories of Bionic Design [A]. IASDR2009：International Association of Societies of Design Research 2009 Conference，2009/10/18-22，COEX，Seoul，2009.

[82] 田一平 . 中国住宅厨房抽油烟机现状及发展方向的研究 [A]. 中国环境科学学会 . 中国环境科学学会 2009 年学术年会论文集：第 4 卷 . 北京：中国环境科学学会，2009.

[83] HOWARD A D，WALMSALEY J L. Simulation Model of Isolated Dune Sculpture by Wind [J].Department of environmental sciences university of Virginia & Atmospheric environment service downsview，1985.

[84] COLLINS P. Changing Ideals in Modern Architecture [M]. Canada. Faber and Faber Ltd. 1965.

[85] 韩启祥，王家骅 . 沙丘驻涡蒸发式稳定器低压性能的试验研究 [J]. 推进技术，2001（01）.

[86] 海格 . 可持续工业设计与废弃物管理：从摇篮到摇篮的可持续发展 [M]. 段凤魁，贺克斌，马永亮，译 . 北京：机械工业出版社，2010.

[87] STRAUGHAN R D，ROBERTS J A. Environmental Segmentation Alternatives：a Look at Green Consumer Behavior in the New Millennium [J]. Journal of Consumer Marketing，1999，16(06).

[88] ADEOSUN S O，LAWAL G，BALOGUN S A，AKPAN E I，et al. Review of Green Polymer Nanocomposites[J]. Journal of Minerals and Materials Characterization and Engineering，2012，11（04）：385.

[89] SATYANARAYANA K. Recent Developments in Green Composites Based on Plant Fibers-Preparation，Structure Property Studies[J]. Journal of Bioprocessing & Biotechniques，vol.2015.

[90] LOMEIL M G，SATYANARAYANA K G，IWAKIRI S，MUNIZ G B，TANOBE V，et al. Study of the Properties of Biocomposites. Part I. Cassava Starch-green Coir Fibers from Brazil [J]. Carbohydrate Polymers，2011，86（4）.

[91] NAIR L S，LAURENCIN C T. Biodegradable Polymers as Biomaterials [J]. Progress in Polymer Science，2007，32（8）.

[92] HONG N，HONDA T，YAMAMOTO R. Classification of Ecomaterials in the Perspectives of sSustainability [C]. Proceedings of Eco-Design，2003.

[93] 聂祚仁，王志宏 . 生态环境材料学 [M]. 北京：机械工业出版社，2004.

[94] 周尧和，孙宝德 . 生态材料学：材料科学发展新趋势（摘录）[J]. 铸造工程，2001（1）.

[95] 王渝珠，韩景平 . 生态材料：21 世纪的包装材料 [J]. 中国包装，1995（6）.

[96] 黑川雅之 . 设计与死 [M]. 何金凤，译 . 北京：电子工业出版社，2013.

[97] ISLAM M R，TUDRYN G，BUCINELL R，SCHADLER L，PICUL R C. Morphology and Mechanics of Fungal Mycelium [J]. Scientific Reports，2017(7)：1-12.

[98] FRICKER M，BODDY L，BEBBER D. Network Organisation of Mycelial Fungi [J]. Biology of the Fungal Cell，2007(8)：309-330.

[99] GLASS N L，RASMUSSEN C，ROCA M G，READ N D. Hyphal Homing，Fusion and Mycelial Interconnectedness[J]. Trends in microbiology12，2004.

[100] HANEEF M，CESERACCIU L，CANALE C，BAYYER I S，JOSE A，GUERRERO H，ATHANASSIOU A. Advanced Materials from Fungal Mycelium：Fabrication and Tuning of Physical Properties [J]. Scientifisreports，24January 2017.

[101] HOLT G A，MCINTYRE G，FLAGG D，et al. Fungal Mycelium and Cotton Plant Materials in the Manufacture of Biodegradable Molded Packaging Material：Evaluation Study of Select Blends of Cotton Byproducts [J]. Journal of Biobased Materials & Bioenergy，2012（6（4））．

[102] KARANA E，PEDGLEY O，ROGNOLI V. On Materials Experience [J]. Design Issues：Volume31，Number3Summer2015，17.

[103] 向威 . 材料对产品设计的影响及其应用研究 [J]. 美术大观，2009（12）：97.

[104] 江湘芸 . 设计材料及加工工艺 [M]. 北京：北京理工大学出版社，2003.

[105] JIANG L，WALCZYK D，et al. Manufacturing of Biocomposite Sandwich Structures Using Mycelium-bound Cores and Preforms [J]. Journal of Manufacturing Systems，2017.

[106] HANEEF M，CESERACCIU L，CANALE C，et al. Advanced Materials From Fungal Mycelium：Fabrication and Tuning of Physical Properties [J]. Scientific Reports，2017.

[107] SATYANARAYANA K G，ARIZAGA G C，WYPYCH F. Biodegradable Composites Based on Lignocellulosic Fibers—An Overview [J]. Progress in Polymer Science，2009，34(9).

[108] SAUERWEIN M. Revived Beauty：Researching Aesthetic Pleasure in Material Experience to Valorise Waste in Design [J]. Master's Thesis，Delft University of Technology，2015.

[109] PARISI S，GARCIA C A. ROGNOLI V. Designing Materials Experiences through Passing of Time. Material-Driven Design Method applied to Mycelium-based Composites [C]. 10th International Design Conference on Design & Emotion. Amsterdam，NL. September 2016.

[110] LELIVELT R J，LINDNER G，TEUFFEL P M，LAMERS H M. The Production Process and Compressive Strength of Mycelium-based Materials，First International Conference on Bio-based Building Materials [C]. 22-25 June 2015，Clermont-Ferrand，France.

[111] 李砚祖 . 造物之美：产品设计的艺术与文化 [M]. 北京：人民大学出版社，2000.

[112] HAYES M. Developing and Deploying New Technologies-Industry Perspectives [C]. Boeing presentation at the US Manufacturing Competitiveness Initiative Dialogue on Additive Manufacturing，Oak Ridge National Laboratory，Oak Ridge，Tennessee，2013.

[113] 倪欣，兰宽，田鹏，刘涛 . 建筑表皮与绿色表皮 [J]. 绿色建筑，2013（3）．

[114] 沈海泳，王珊珊 . 陶瓷艺术在城市景观设计中的应用 [J]. 陶瓷科学与艺术，2011（7）．

[115] 吕瑞芳，苏振国，刘炜，等 . 煤矸石空心球多孔材料的制备及性能研究 [J]. 机械工程学报，2015，1（2）．

[116] 沈海泳，王珊珊 . 陶瓷艺术在城市景观设计中的应用 [J]. 陶瓷科学与艺术，2011（7）．

[117] 惠婷婷，王俭 . 煤矸石砖在生态建筑中应用的市场潜力 [J]. 环境保护与循环经济，2010（8）．

[118] 刘宁，刘开平，荣丽娟 . 煤矸石及其在建筑材料中的应用研究 [J]. 混凝土与水泥制品，2012，9（9）．

[119] 孙峰 . 煤矸石在建材生产中的应用及材料特性 [J]. 建筑，2012（12）．

[120] 惠婷婷，王俭 . 煤矸石砖在生态建筑中应用的市场潜力 [J]. 环境保护与循环经济，2010（8）．

[121] 侯哲，张喆 . 浅析企业品牌与产品 DNA[A]. 中国机械工程学会工业设计分会、辽宁省机械工程学会 . 2013 国际工业设计研讨会暨第十八届全国工业设计学术年会论文集 [C]. 中国机械工程学会工业设计分会、辽宁省机械工程学会：中国机械工程学会工业设计分会，2013.

[122] 李洪刚 . 企业产品 DNA 与识别特征的设计研究 [D]. 沈阳航空工业大学，2008.

[123] 汪振城 . 视觉思维中的意象及其功能：鲁道夫·阿恩海姆视觉思维理论解读 [J]. 学术论坛，2005（02）

[124] 巫建，王宏飞 . 产品形态与工业设计形态观的塑造 [J]. 设计艺术，2006（01）．

[125] 阿恩海姆 . 视觉思维：审美直觉心理学 [M]. 滕守尧，译 . 北京：光明日报出版社，1986.

[126] 宁海林 . 阿恩海姆视知觉形式动力理论研究 [M]. 北京：人民出版社，2009.

[127] 后藤武，佐佐木正人，深泽直人 . 不为设计而设计 = 最好的设计 [M]. 台北：漫游者文化出版社 .

[128] 阿恩海姆 . 艺术与视知觉 [M]. 孟沛欣，译 . 长沙：湖南美术出版社，2008.

[129] 阿恩海姆 . 艺术心理学新论 [M]. 郭小平，翟灿，译 . 北京：商务印书馆，1996.

[130] GIBSON J J. The Ecological Approach to Visual Perception [M]. New York：Psychology Press，1986.

[131] HENLE M. Documents of Gestalt Psychology [M]. Berkeley：University of California Press，1961.

[132] 顾大庆 . 设计与视知觉 [M]. 北京：建筑工业出版社，2002.

[133] DICKIE G. Art and the Aesthetics [M]. Ithaca ：Cornell University Press，，1971.

[134] 立德威，霍顿，巴特勒 . 设计的法则 [M]. 沈阳：辽宁科学技术出版社，2010.

[135] 秦波 . 完形心理理论对产品形态的作用与意义 [J]. 包装工程，2005，02.

[136] 宁海林 . 现代西方美学语境中的阿恩海姆视知觉形式动力理论 [J]. 人文杂志，2012（03）.

[137] 王倩 . 贡布里希的秩序感理论研究：兼与阿恩海姆的比较及其发展 [J]. 科教文汇，2008.

[138] 史密斯 . 艺术教育：批评的必要性 [M]. 王柯平，译 . 成都：四川人民出版社，1998.

[139] 李辉，喇凯英 . 浅析产品设计中的功能与形态 [J]. 中国科技信息，2007，15.

[140] 诺曼 . 情感化设计 [M]. 付秋芳，程进三，译 . 北京：电子工业出版社，2005.

[141] 李彬彬 . 设计效果心理评价 [M]. 北京：中国轻工业出版社，2005.1.

[142] 朗格 . 情感与形式 [M]. 刘大基，傅志强，译 . 北京：中国社会科学出版社，1986.

[143] 柳沙 . 设计艺术心理学 [M]. 北京：清华大学出版社，2006.

[144] 格列高里 . 视觉心理学 [M]. 彭聃龄，杨旻，译 . 北京：北京师范大学出版社，1986.

[145] 李月恩，王震亚，徐楠 . 感性工程学 [M]. 北京：海洋出版社，2009.

[146] HEIS K.Direeted Researeh Report on Synesthesi [J]. Art and Media. 2008（6）.

[147] 金剑平 . 数理·仿生造型设计方法 [M]. 武汉：湖北美术出版社，2009，3.

[148] 李乐山 . 工业设计心理学 [M]. 北京：高等教育出版社，2004.

[149] 张宪荣，陈麦，季华妹 . 工业设计理念与方法 [M]. 北京：北京理工大学出版社，1996.

[150] 汤广发，李涛，卢继龙 . 温差发电技术的应用和展望 [J]. 制冷空调与电力机械，2006（06）.

[151] 张腾，张征 . 温差发电技术及其一些应用 [J]. 能源技术，2009，30（01）.

[152] 严李强，程江，刘茂元 . 浅谈温差发电 [J]. 太阳能，2015（01）.

[153] 赵建云，朱冬生，周泽广，等 . 温差发电技术的研究进展及现状 [J]. 电源技术，2010，34（03）.

[154] 杨昭 . 关于温差发电系统的几点探究 [J]. 科技创业家，2014（06）.

[155] 王男，王佩国 . 参数化设计在产品造型设计中的应用研究 [J]. 设计，2014（07）.

[156] 徐卫国 . 参数化设计与算法生形 [J]. 世界建筑，2011.06.

[157] 李牧 . 基于参数化设计的汽车造型设计应用初探 [J]. 艺术科技，2013，26（04）.

[158] 李士勇 . 非线性科学与复杂性科学 [M]. 哈尔滨：哈尔滨工业大学出版社 . 2006.

[159] 包瑞清 .Grasshopper 参数化模型构建 [M]. CaDesign.cn 设计 . 2013.

[160] 孟祥旭，徐延宁 . 参数化设计研究 [J]. 计算机辅助设计与图形学学报 . 2002.

[161] ESSIA Z，NADIA G M，ATIDEL H A. Optimization of Mediterranean Building Design Using Genetic Algorithms [J]. Energy and Buildings，2007.

[162] WALKENHORST O，LUTHER J，REINHART C，et al. Dynamic Annual Daylight Simulations Based on One-hour and One-minute Means of Irradiance Data [J]. Building and Environment，2002.

[163] PEREZ R，SEALS R. All-weather Model for Sky Luminance Distribution-Preliminary Configuration and Validation [J]. Solar Energy，1993.

[164] TREGENZA P R，WATERS I M. Daylight Coefficients [J]. Lighting Research & Technology，1983.

[165] 托姆 . 结构稳定性与形态发生学 [M]. 成都：四川教育出版社 1992.

[166] 殷实 . 形态设计之自然形态的视觉元素应用分析 [J]. 大舞台，2012.

[167] 刘锡良，朱海涛 . 一种新型空间结构：折叠结构体系 [J]. 工程力学，1996.

[168] MINELLI A. Forms of Becoming：The Evolutionary Biology of Development [M]. Princeton：Princeton University Press，2009.

[169] WAINWRIGHT S A，GOSLINE J M，BIGGS W D. Mechanical Design in Organisms [M]. Princeton：Princeton University Press，1982.

[170] 德勒兹 . 福柯 - 褶子 [M]. 于奇志，杨洁，译 . 长沙：湖南文艺出版社，2001.

[171] 李后强，汪富泉 . 分形理论及其发展历程 [J]. 自然辩证法研究，1992.

[172] 王世进 . 分形理论视野下的部分与整体研究 [J]. 系统科学学报，2006.

[173] 文志英，井竹君 . 分形几何和分维数简介 [J]. 数学的实践与认识，1995（04）.

[174] 埃森曼・彼得·埃森曼：图解日志 [M]. 陈欣欣，何捷，译 . 北京：中国建筑工业出版社，2005.

[175] 任军 . 当代建筑的科学之维 [M]. 南京：东南大学出版社 .2009.

[176] 高宣扬 . 法国现当代思想 50 年 [M]. 北京：人民大学出版社，2005.

[177] 麦永雄 . 后现代湿地：德勒兹哲学美学与当代性 [J]. 国外理论动态，2003（07）.

[178] 徐卫国 . 褶子思想，游牧空间：关于非线性建筑参数化设计的访谈 [J]. 世界建筑，2009（08）.

[179] 李建军 . 拓扑与褶皱：当代前卫建筑的非欧几何实验 [J]. 新建筑，2010（03）.

[180] 德勒兹，瓜塔里 . 游牧思想：吉尔·德勒兹 费利克斯·瓜塔里读本 [M]. 陈永国，译 . 长春：吉林人民出版社，2004.

[181] 麦永雄 . 后现代多维空间与文学间性：德勒兹后结构主义关键概念与当代文论的建构 [J]. 清华大学学报（哲学社会科学版），2007（02）.

[182] 耿幼壮 . 如何面对绘画：以德勒兹论培根为例 [J]. 文艺研究，2006（04）：116-124.

[183] 刘杨，林建群，王月涛 . 德勒兹哲学思想对当代建筑的影响 [J]. 建筑师，2011（02）.

[184] LYNN G. Folds，Bodies and Blobs [M]. Brussels：La Lettre Volee.1999.

[185] PEARSON A. Germinal Life [M]. London：Routledge.1999.

[186] 袁烽 . 从数字化编程到数字化建造 [J]. 时代建筑，2012（5）.

[187] 伍德伯里 . 参数化设计元素：Elements of parametric design [M]. 孙澄，姜宏国，殷青，译 . 北京：中国建筑工业出版社，2015.

[188] REAS C，MCWILLIAMS C. Form+ Code in Design，Art，and Architecture [J]. Design Briefs，2010.

[189] 马德朴，建造崇高性：后数字时代的建筑寓言 [M]. 上海：同济大学出版社，2017.

[190] 李飚 . 建筑生成设计 [M]. 南京：东南大学出版社，2012.

[191] 陈永国 . 德勒兹思想要略 [J]. 外国文学，2004（4）.

[192] SCHUMACHER P. Parametricism：A New Global Style for Architecture and Urban Design [J]. Architectural Design，2009，79（4）.

[193] PEARSON M. Generative Art：A Practical Guide Using Processing [M]. New York：Manning Publications，2011.

[194] MARCH L. The Architecture of Form [M]. Cambridge：Cambridge University Press，1976.

[195] 伊拉姆 . 设计几何学 [M]. 李乐山，译 . 北京：中国水利水电出版社，2003.

[196] 袁烽 . 建筑数字化建造 [M]. 上海：同济大学出版社，2012.

[197] 袁烽 . 从图解思维到数字建造 [M]. 上海：同济大学出版社，2016.

[198] SHIFFMAN D. The Nature of Code：Simulating Natural Systems with Processing [M]. New York：the Natture Code，2012.

[199] TEDESCHI A，LOMBARDI D. The Algorithms-Aided Design（AAD）[J]. Informed Architecture，2018.

[200] 里奇，袁峰 . 建筑数字化编程 [M]. 上海：同济大学出版社，2012.

[201] 李晓岸，徐卫国 . 算法及数字建模技术在设计中的应用 [J]. 新建筑，2015（5）.

[202] 里奇 . 集群智能：多智能体系统建筑 [M]. 宋刚，译 . 上海：同济大学出版社，2017.

[203] REYNOLDS C W. Flocks，Herds and Schools：A Distributed Behavioral Model [J]. Siggraph，1987，21(4).

[204] 齐东旭 . 分形及其计算机生成 [M]. 北京：科学出版社，1994.

[205] REAS C，FRY B，MAEDA J. Processing：A Programming Handbook for Visual Designers and Artists [M]. Cambridge，Massachusetts：MIT Press，2014.

[206] 祁鹏远 . Grasshopper 参数化设计教程 [M]. 北京：中国建筑工业出版社，2017.

[207] 唐尼 . 像计算机科学家一样思考 Python [M]. 赵普明，译 . 北京：人民邮电出版社，2016.

[208] 包瑞清 . 学习 Python：做个有编程能力的设计师 [M]. 南京：江苏凤凰科学技术出版社，2015.

[209] TURING A M. The Chemical Basis of Morphogenesis [J]. Bulletin of Mathematical Biology，1990，52（1-2）.

[210] SHIGERU K，TAKASHI M. Reaction-diffusion Model as A Framework for Understanding Biological Pattern Formation [J]. Science，2010，329（5999）.

[211] SANDERSON A R，KIRBY R M，JOHNSON C R，et al. Advanced Reaction-Diffusion Models for Texture Synthesis[J]. Journal of Graphics Gpu & Game Tools，2006，11（3）.

[212] Grasshopper VB workshop@Harvard GSD，Fall2012Part II[EB/OL]

[213] https://woojsung.com/2012/11/11/ grasshopper-vb-workshop-harvard-gsd-fall-2012-part-ii/.

[214] SIMS K. Evolving Virtual Creatures [C]. Conference on Computer Graphics and Interactive Techniques，SIGGRAPH. DBLP，1994.

[215] 谢亿民，黄晓东，左志豪，等 . 渐进结构优化法（ESO）和双向渐进结构优化法（BESO）的近期发展 [J]. 力学进展，2011，41(4).

[216] HEMMERLING M，NETHER U. Generico：A Case Study on Performance-based Design [C]. XVIII Conference of the Iberoamerican Society of Digital Graphics-SIGraDi：Design in Freedom. 2014.

[217] LOOP C T. Smooth Subdivision Surfaces Based on Triangles [J]. Masters Thesis University of Utah Department of Mathematics，1987.

[218] CATMULL E，CLARK J. Recursively Generated B-spline Surfaces on Arbitrary Topological Meshes [J]. Computer-Aided Design，1978，10(6).

[219] 尹荣荣，李树屏 . 常见运动鞋特性及运动生物力学在制鞋的应用 [J]. 湖北体育科技，2015（6）.

[220] 周欣雨 . 基于声音的交互装置艺术研究 [D]. 华中科技大学，2016.

[221] 高景帅 . 声音的可视化研究 [D]. 东南大学，2018.

[222] LEBEAU C，RICHER F. Emotions and Consciousness Alterations in Music-color Synesthesia [J]. Auditory Perception & Cognition，2022.

[223] 阿恩海姆 . 艺术与视知觉（新编）[M]. 孟沛欣，译 . 长沙：湖南美术出版社，2008.

基于设计形态学的协同创新设计

尽管设计形态学是一门新兴的学科，但与其他学科交流沟通并不困难。究其原因，会发现60%～70%的学科竟然都与"形态"有着不同程度的关联，而联系最多的是生物学、数学、材料学和力学等学科。也就是说，借助"形态"这一研究对象（学科交叉点），设计形态学便能顺利地与60%～70%的学科进行学科交叉与融合。此外，通过"设计形态学"研究所带动的设计原型创新，也与传统设计形成了鲜明的对比和强烈的互补性。由此可见，设计形态学的发展前景可谓"天高任鸟飞，海阔凭鱼跃"。

在当今社会、科技快速发展的时代，"创新"几乎渗透到了社会的各个领域，若仅以"创新"来诠释设计已显得苍白无力。那么，设计的属性又该如何界定呢？其实，除了创新，设计还具有另一种属性，即"整合"功能。这就好比乐队指挥，他（她）可能不是钢琴家、管弦乐手，甚至不会演奏任何乐器，然而，这并不妨碍其通过卓越的指挥技能，去协同不同器乐合成旋律优美的乐曲。而这正是指挥的价值所在。与其他学科相比，设计更需要与其他学科进行交叉融合。用乐队指挥来借喻设计，并非盲目自大，而是基于设计的属性和责任。指挥其实是为听众提供高品质音乐的第一责任人。设计师也同样承担着如此重任，例如，建筑造得不好，受到质疑的首先是建筑设计师，而非材料商和技术工程师。然而，现实中设计的地位又往往很尴尬，因为其他学科都有各自的归口行业作支撑，唯独设计像流浪汉一样游离于各行业之间——因此，设计必须寻找自己的定位，并为其应有的价值和意义正名。

目前，被国内外学术界公认的创新途径有3种：技术主导的创新、设计主导的创新和用户主导的创新。"用户研究"是设计中经常使用的方式，借助各种调研方法和手段去挖掘用户的"需求"或"问题"，然后再通过设计创新予以妥善解决。尽管这种创新方式针对性较强，实施起来也很便利，但它却是基于用户认知的创新。严格来说，它应该属于改良性创新。由于其投入少、见效快，因而也备受商家青睐。美国用户研究专家，美国伊利诺伊大学（IIT）设计学院院长帕特里克（Patrick）认为：用户研究的目的是为了验证设计研究人员的创新设想。这足以说明用户驱动创新的价值所在。与用户主导的创新不同，技术主导的创新和设计主导的创新都是激进式（革命性）的创新。它通常都会给人们的生活方式带来显著变化，如人工智能（AI）、移动互联网、智能手机、无人驾驶汽车等。尽管这两种创新的优点很突出，但缺点也十分明显。技术主导的创新通常不与用户直接发生关系，通常产出（或提供）的是"中间产品"，而设计主导的创新由于缺乏技术的有力支持，因而设计的想象力与发展进程都会受到一定的制约。那么，要想让3种创新都能扬长避短，最佳策略就是将其整合化一，形成功能复合的"协同创新设计"，如下图所示。

创新的3条途径

科技创新 ← 协同创新 → 人文创新

协同创新设计

"协同创新设计"并非将三者进行简单叠加，而是在设计思维的引导下，协同"技术"和"用户"共同进行创新和价值评估，以实现最终目标需求。那么，如何利用设计思维进行协同创新设计呢?可以说，有不少切实可行的方法和途径，但基于"设计形态学"的协同创新设计，其特色和成效则更为显著。由于设计形态学在整合其他学科知识上具有先天优势，而且前期针对"形态"研究的思路、方法与科学、工程学极为相似，这样很容易在研究过程和成果上达成共识。后期的设计应用阶段又具有主导作用，能够将创新成果与用户需求很好地结合在一起，构成一个完整的"协同创新设计"闭环。

随着设计形态学与其他学科交叉融合的不断深入，一些传统设计从未涉足的领域逐渐揭开了神秘面纱，展现出了令人兴奋的瑰丽前景。例如，基于材料分子层面的"微观设计"可通过物理、化学手段来改变分子的状态，以实现不同功能的需要，甚至可以创造材性可控的智能材料;借助生物基因技术的"生物设计"可通过基因的编辑重组，大大提升生物原有功能，甚至产生新的功能，以满足人类和环境需求，化解全球面临的难题;利用数学、计算机和智能控制技术的"运动与生成设计"可通过运动规律的研究与生成设计

的结合，创造新的数字运动形态以服务于人工智能;针对脑科学及脑机接口技术的"人工智能设计"，可在人类大脑原有功能的基础上，通过人工智能技术突破医学重大难题，为阿尔茨海默病、中风和"渐冻症"（运动神经元病）等患者带来福音……

最后，在本书结尾仍需强调以下几点内容，以引起读者的思考与共鸣。

1."形态"是设计形态学研究的核心内容

本书以"形态"为核心，一切研究皆围绕形态而展开。首先，无论是自然形态、人造形态，还是智慧形态，形态都是绝对的主角，而且相互间还存在共性，甚至在一定条件下还可以相互转化。其次，形态也是各学科交叉融合的"交叉点"，各学科均可从不同角度诠释形态的内涵和外延，并在此基础上进行跨学科的研究和讨论。此外，形态也是重要的"载体"，不仅能够满足必需的功能，而且还能承载精神、文化和宗教等附加信息。研究和揭示"形态"内在的本质规律、原理乃至本源，正是"设计形态学"研究的最重要目标。

2."设计思维"贯穿于设计形态学研究全过程

"设计思维"是设计形态学研究的轴线，它贯穿着整个研究过程的始终。"设计形态学"研究不仅是在一个环节复杂的流程中进行，更是在众多要素交织的系统中实施和完成。以"设计思维"为轴线构筑的"设计形态学"理论体系和方法论，正是"形态学"研究的重要理论依据和行为准则。设计思维不仅对跨学科知识整合具有重要的指导作用，而且在具体的研究过程中还能起到引领方向，透过现象看本质，抓住问题的关键并及时形成研究成果等重要功能。更重要的是，设计思维还能在设计应用阶段对原创性设计的研究与创新起到关键性指导作用，从而也为设计的研究与应用建构了一个完整的"设计生态圈"。

3. 相关学科知识的整合与创新是设计形态学研究的基础

本书的研究并不是为了追求知识创新，而是致力于知识结构的整合创新，即：将相关的知识进行"解构"，然后按照设计形态学的思维与方法去"重构"新的知识结构，进而创建新的理论、知识体系和方法论。因此，这种创新不是知识的创新，而是知识结构的创新。由于有了其他跨学科知识的融入，设计形态学的知识结构将会更加全面、完整，在研究过程中能有更多资源和相关成果作为支撑，并能借助更科学的方法进行复杂的研究与设计工作。此外，由于融合了多学科知识，来自不同学科背景的学者、专家有了共同语言，这便很好地促进了学术的交流和学科的交叉。

4. 建构本学科知识体系是设计形态学建构的重要目标

毋庸置疑，建构完整的学科知识体系是"设计形态学"建构的最重要目标。通过课题组近十年的研究探索，设计形态学研究已取得了令人欣喜的成果，不仅在设计形态学的理论与方法研究上取得了重大突破，在科研项目上也有了长足进步，而且还在研究生教育及人才培养方面倾注了满腔热忱，建构了创新模式，积累了丰富经验。事实上，设计形态学这一新学科的横空出世，不仅给我国乃至世界设计领域增添了新光彩，更为设计学与其他学科的交流创造了良好契机和学术平台。众所周知，新学科创建很艰难，跨学科、基础性新学科创建更难，因此，对设计领域来说，设计形态学理论与知识体系的创建，是一项颇具挑战且意义重大的研究工作。